U0112847

后浪出版公司

满月

［法］克里斯多夫·夏布特 编绘

陈嘉琨 译　后浪漫 校

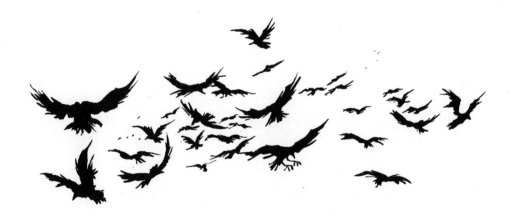

湖南美术出版社

目 录

佐伊

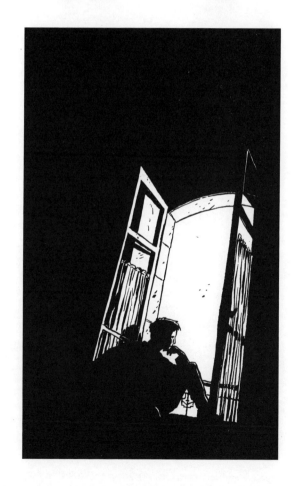

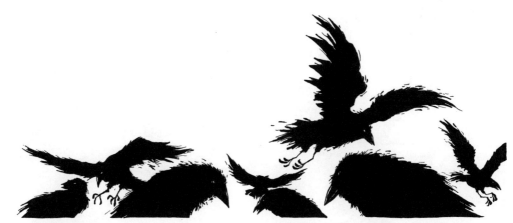

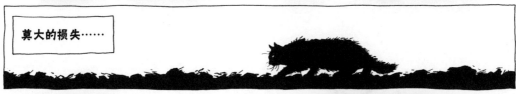

莫大的损失……

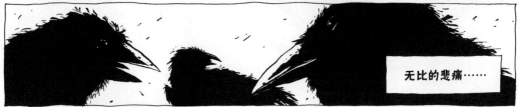

无比的悲痛……

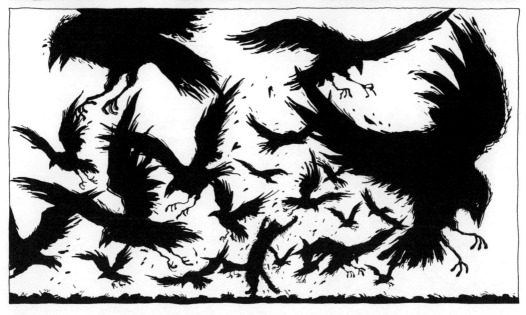

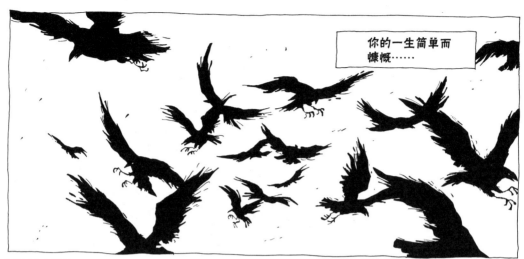

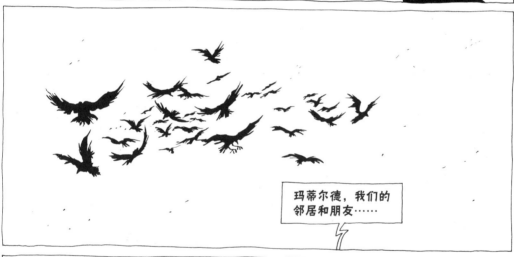

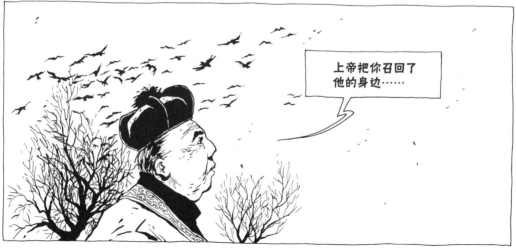

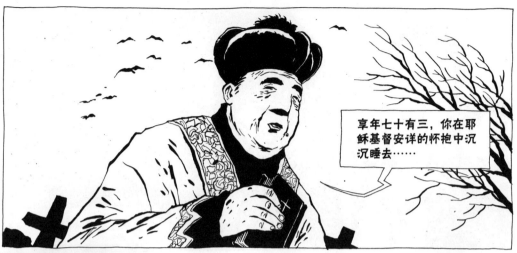

享年七十有三，你在耶稣基督安详的怀抱中沉沉睡去……

所有人都将珍藏关于你的回忆……

一位忠实、低调、笑容可掬的女士……

玛蒂尔德，我们会忠诚并心怀感激地将你铭记！

第 1 章

⋯⋯远离城市

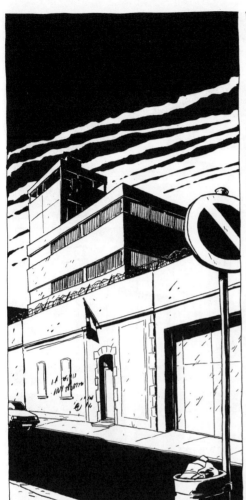
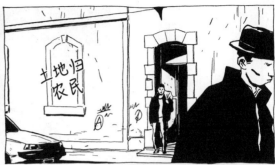
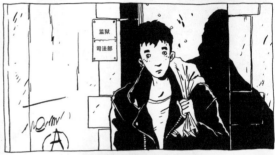

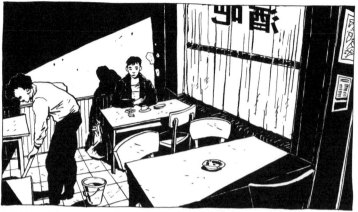
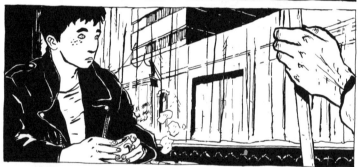
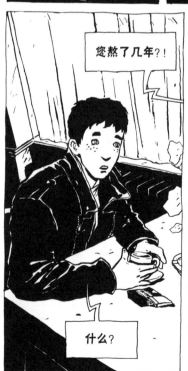
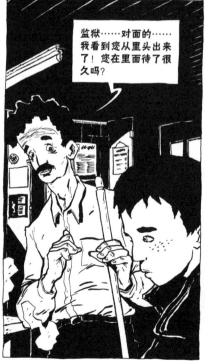
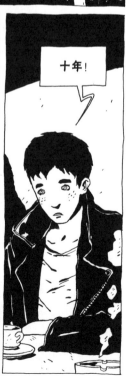

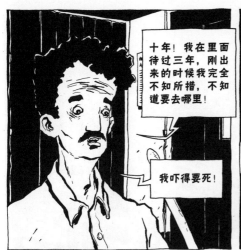

十年！我在里面待过三年，刚出来的时候我完全不知所措，不知道要去哪里！

我吓得要死！

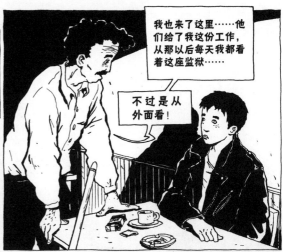

我也来了这里……他们给了我这份工作，从那以后每天我都看着这座监狱……

不过是从外面看！

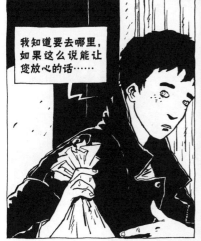

我知道要去哪里，如果这么说能让您放心的话……

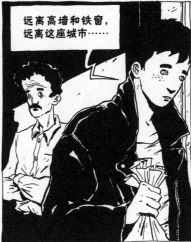

远离高墙和铁窗，远离这座城市……

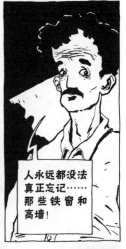

人永远都没法真正忘记……那些铁窗和高墙！

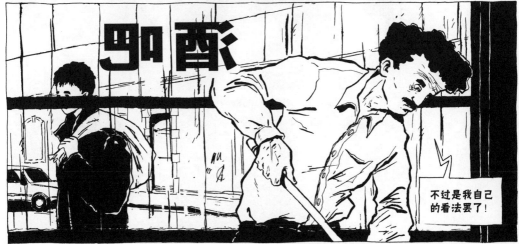

咖啡

不过是我自己的看法罢了！

15

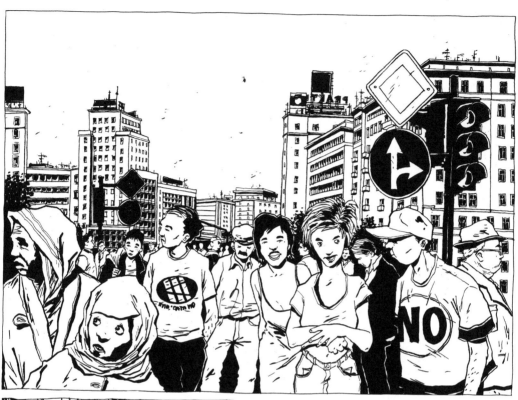

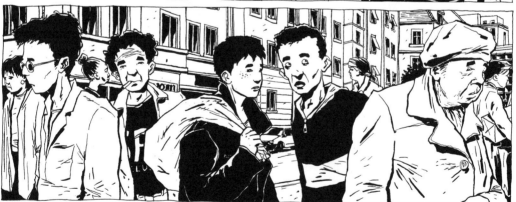

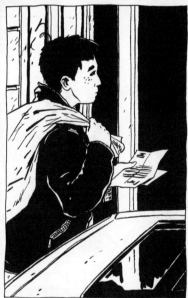

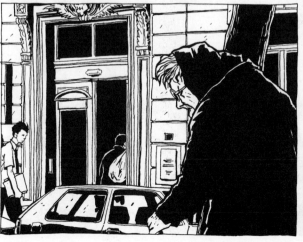

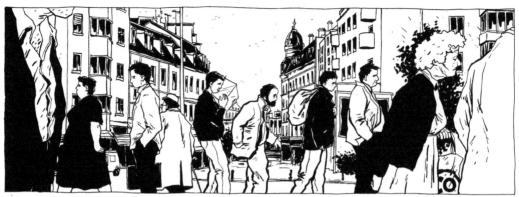

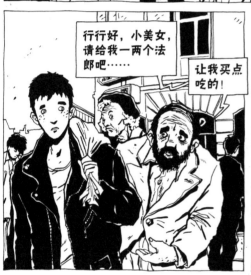

行行好，小美女，请给我一两个法郎吧……

让我买点吃的！

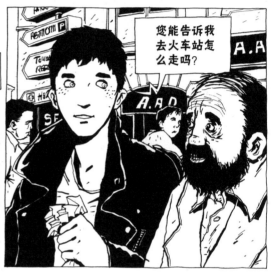

您能告诉我去火车站怎么走吗？

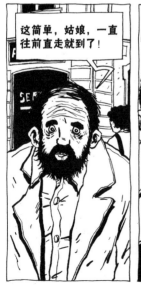

这简单，姑娘，一直往前直走就到了！

这……

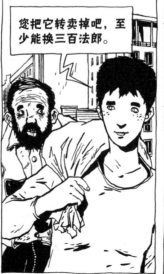

您把它转卖掉吧，至少能换三百法郎。

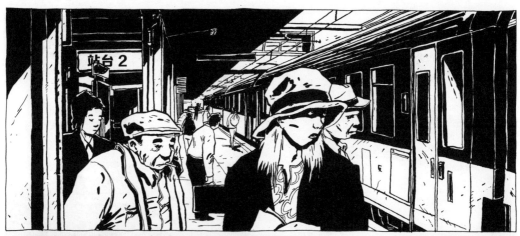

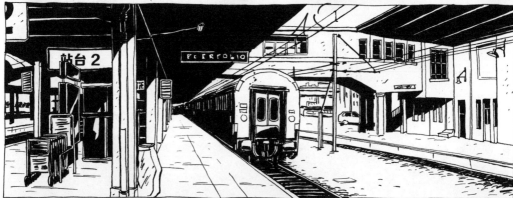

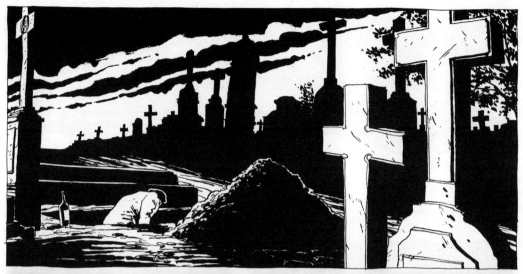

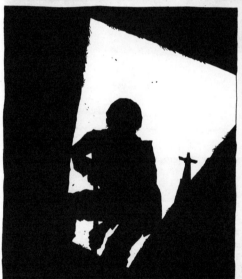

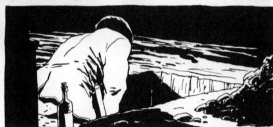

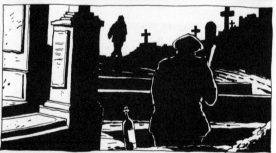

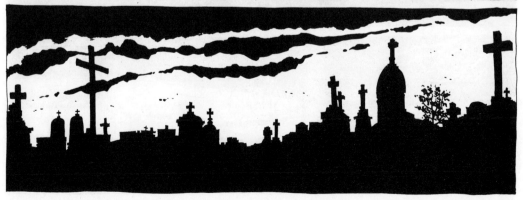

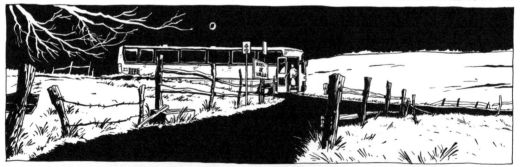

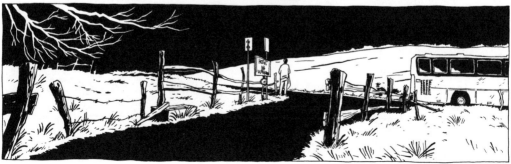

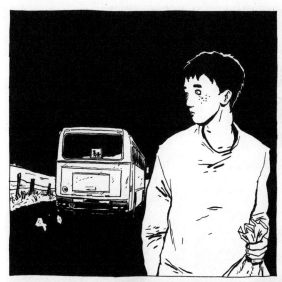

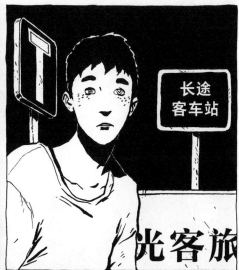

长途
客车站

光客旅

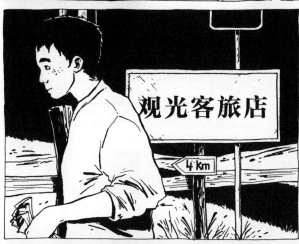

观光客旅店

4 km

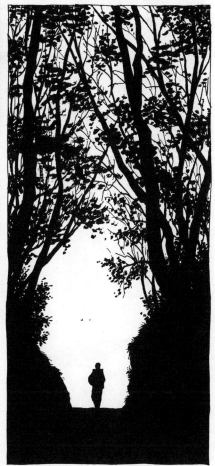

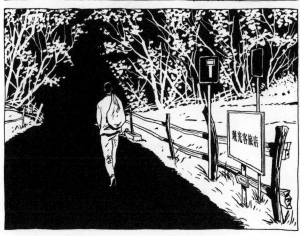

观光客旅店

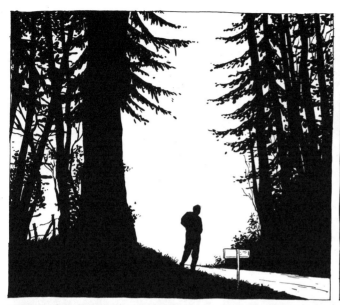

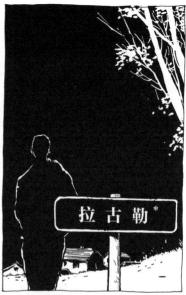

拉古勒*

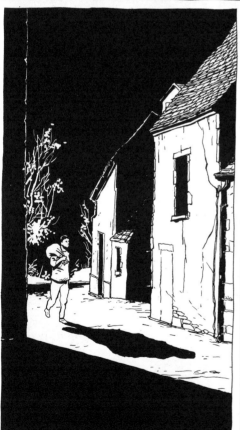

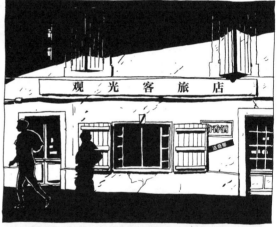

观光客旅店

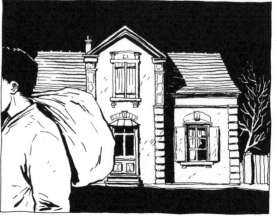

＊法语原文为"La Goule"，亦有食尸鬼之意。

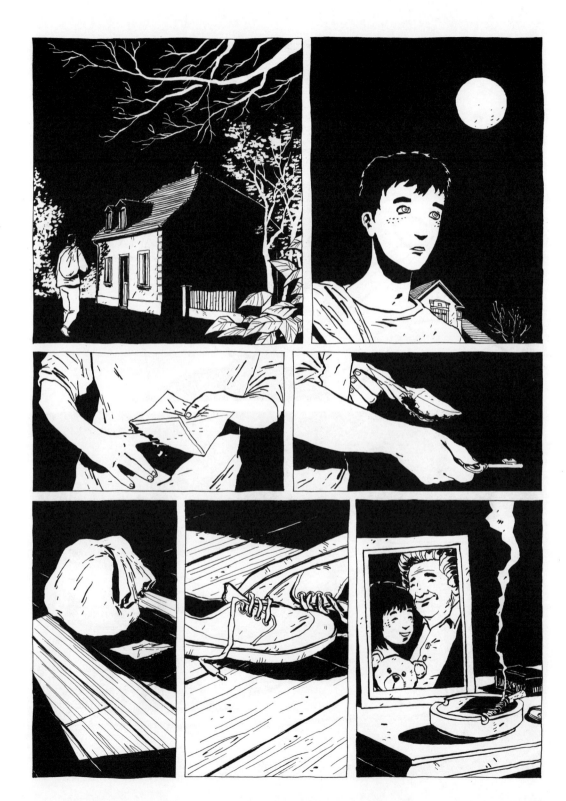

第 2 章
……我……雨果！

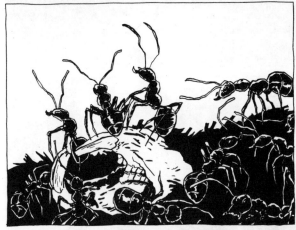

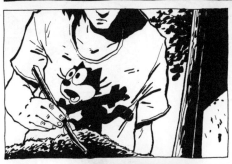

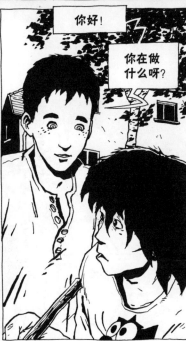

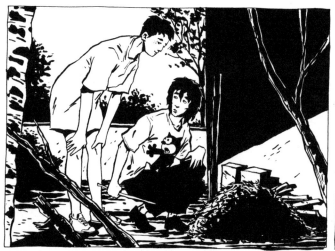

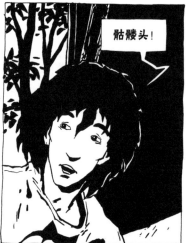

骷髅头!

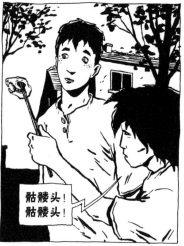

骷髅头!
骷髅头!

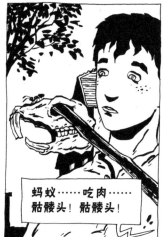

蚂蚁……吃肉……
骷髅头!骷髅头!

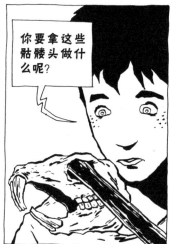

你要拿这些
骷髅头做什
么呢?

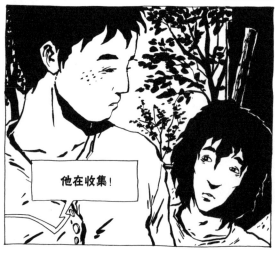

他在收集!

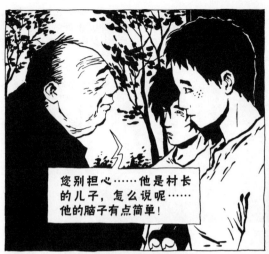

您别担心……他是村长的儿子，怎么说呢……他的脑子有点简单！

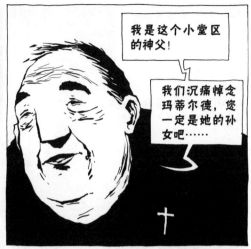

我是这个小堂区的神父！

我们沉痛悼念玛蒂尔德，您一定是她的孙女吧……

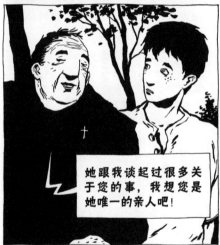

她跟我谈起过很多关于您的事，我想您是她唯一的亲人吧！

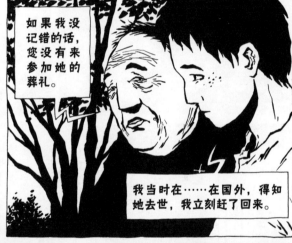

如果我没记错的话，您没有来参加她的葬礼。

我当时在……在国外，得知她去世，我立刻赶了回来。

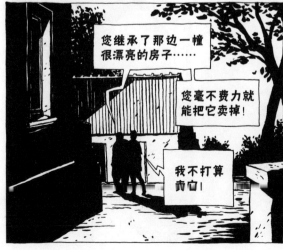

您继承了那边一幢很漂亮的房子……

您毫不费力就能把它卖掉！

我不打算卖它！

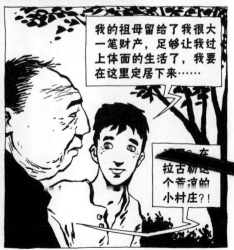

我的祖母留给了我很大一笔财产，足够让我过上体面的生活了，我要在这里定居下来……

……在拉古勒这个苦涩的小村庄？！

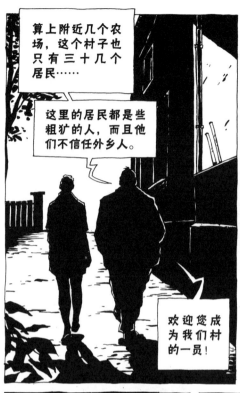

算上附近几个农场，这个村子也只有三十几个居民……

这里的居民都是些粗犷的人，而且他们不信任外乡人。

欢迎您成为我们村的一员！

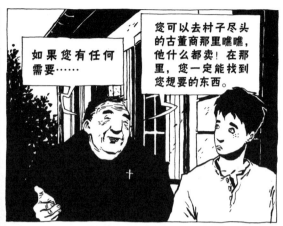

如果您有任何需要……

您可以去村子尽头的古董商那里瞧瞧，他什么都卖！在那里，您一定能找到您想要的东西。

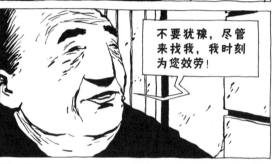

不要犹豫，尽管来找我，我时刻为您效劳！

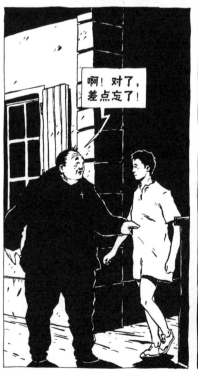

啊！对了，差点忘了！

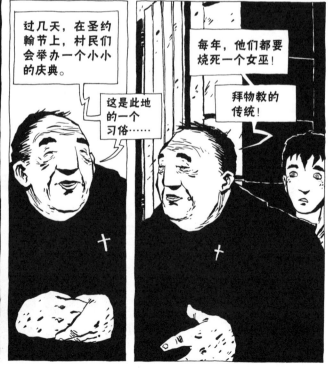

过几天，在圣约翰节上，村民们会举办一个小小的庆典。

这是此地的一个习俗……

每年，他们都要烧死一个女巫！

拜物教的传统！

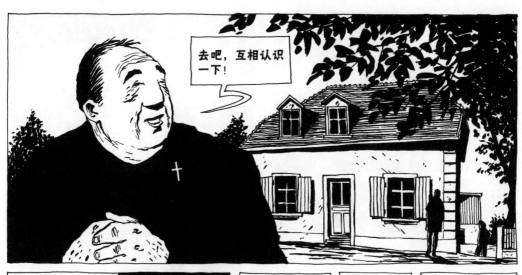

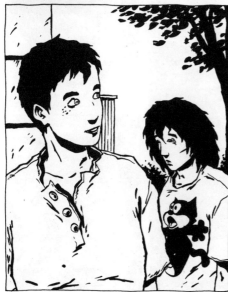

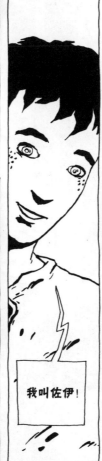

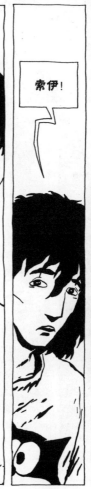

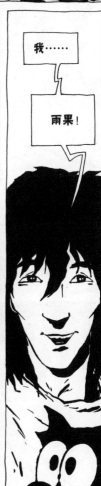

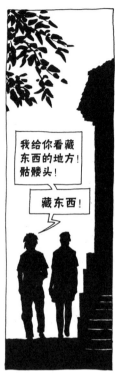

我给你看藏
东西的地方！
骷髅头！

藏东西！

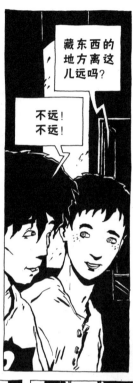

藏东西的
地方离这
儿远吗？

不远！
不远！

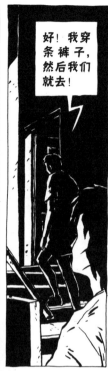

好！我穿
条裤子，
然后我们
就去！

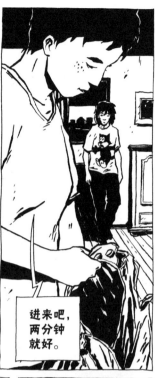

进来吧，
两分钟
就好。

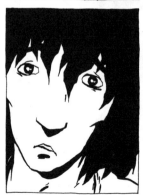

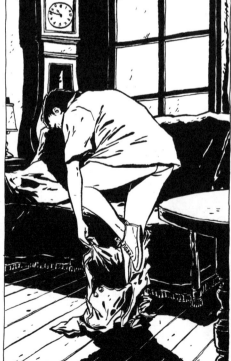

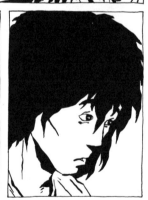

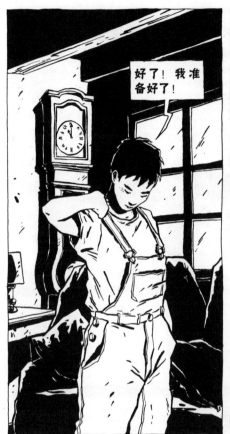

好了！我准备好了！

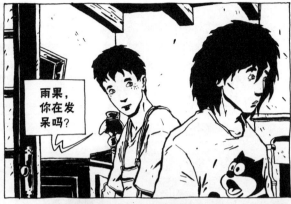

雨果，你在发呆吗？

哎！喔！我们去看那个藏东西的地方吧？

拉古勒

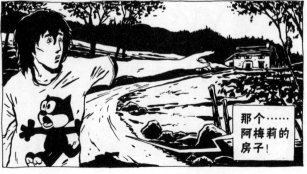

那个……阿梅莉的房子！

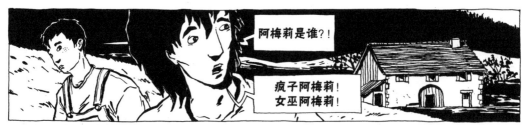

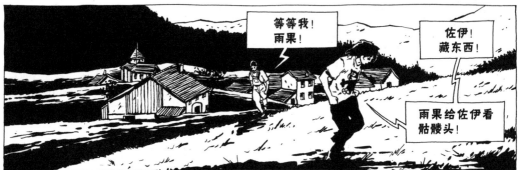

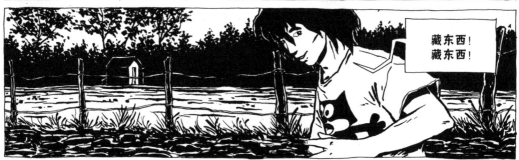

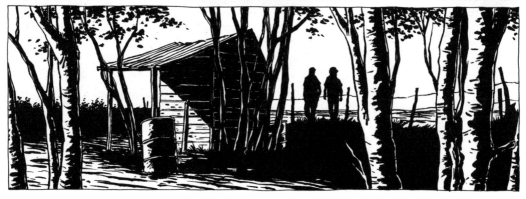

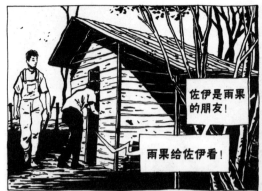

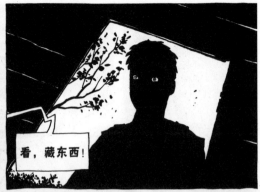

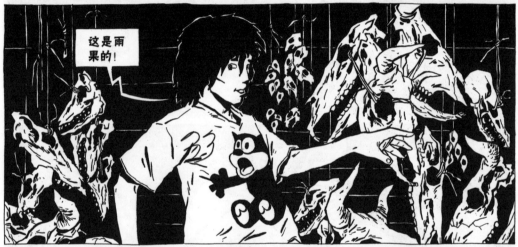

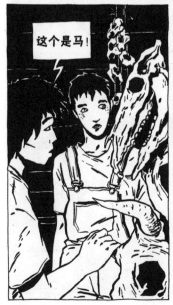

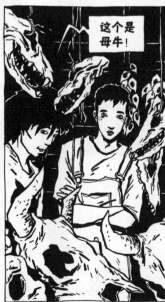

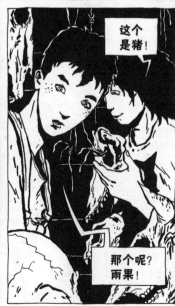

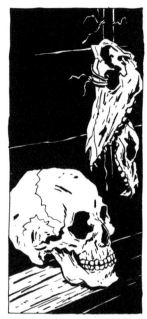

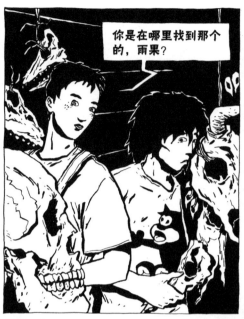

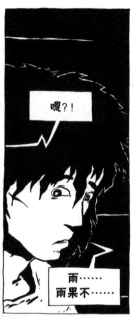

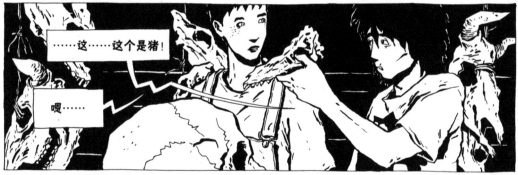

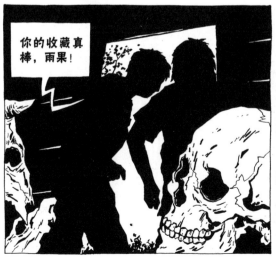

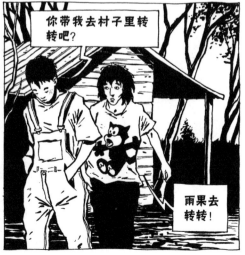

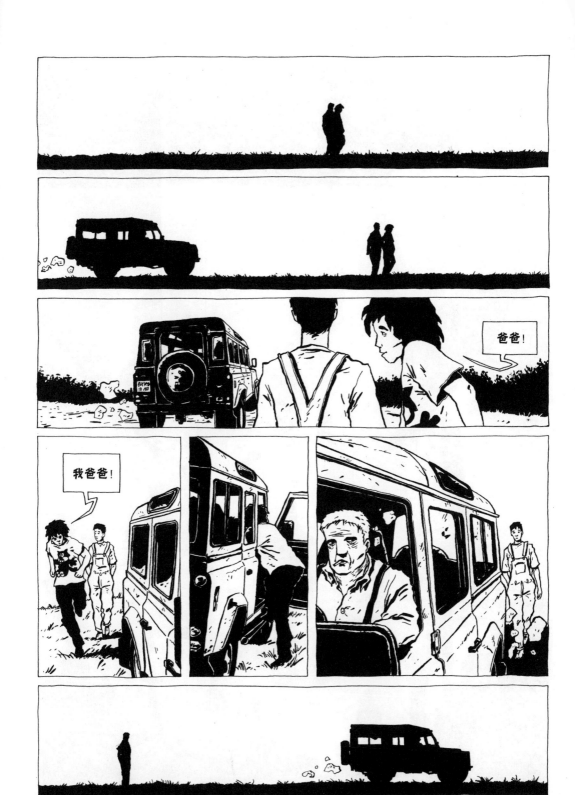

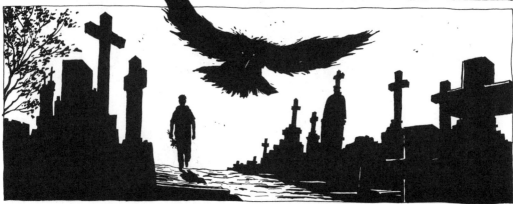

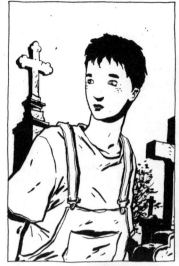

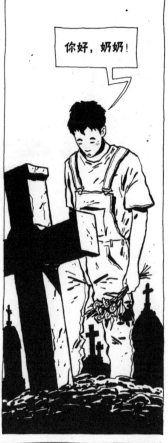
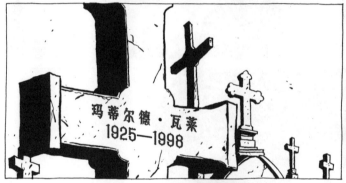
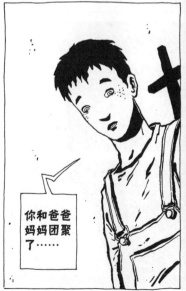
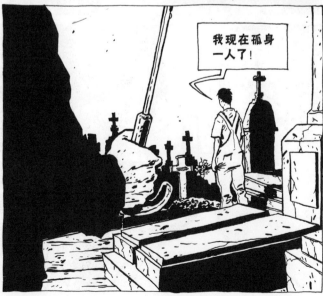

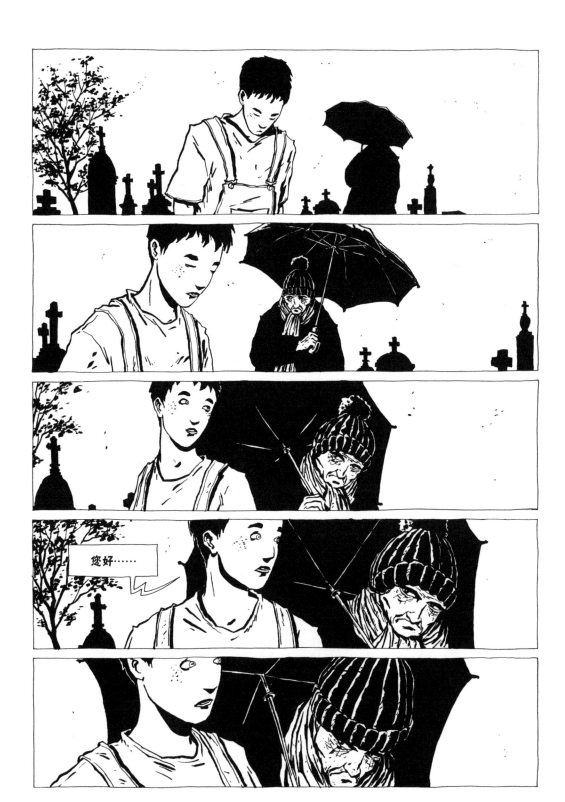

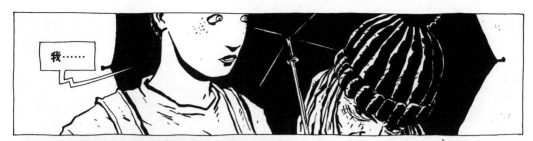
我……

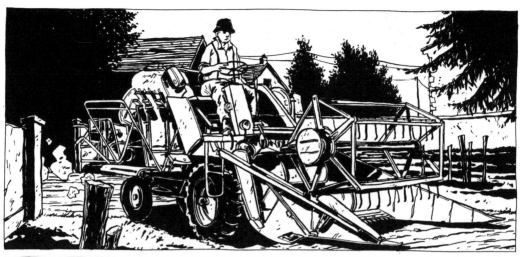

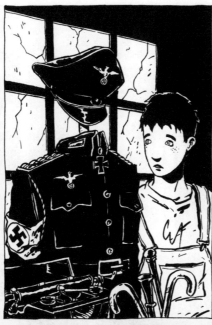
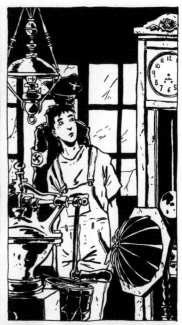
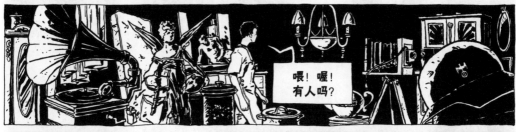

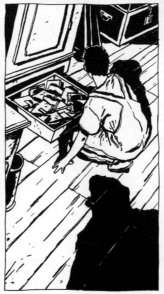
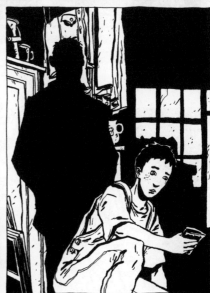

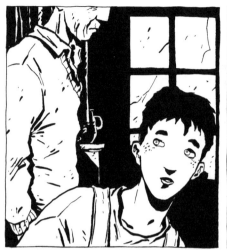

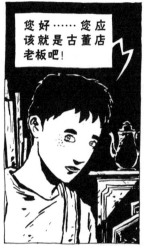

您好……您应该就是古董店老板吧!

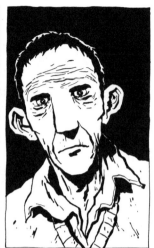

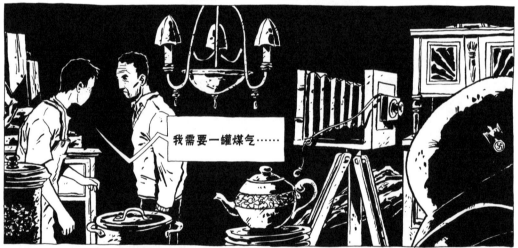

我需要一罐煤气……

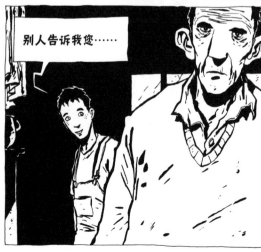

别人告诉我您……

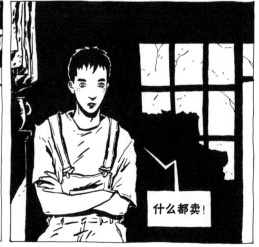

什么都卖!

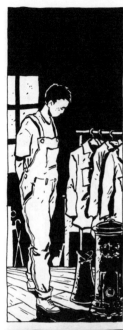
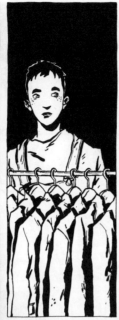
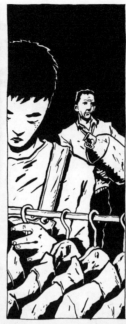

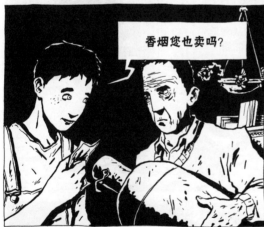

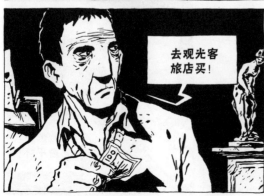

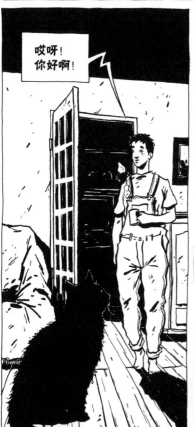

哎呀！
你好啊！

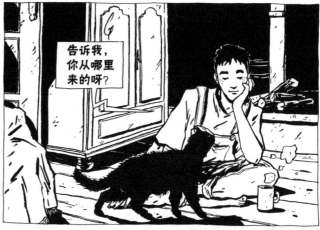

告诉我，
你从哪里
来的呀？

想不想喝一小碗
牛奶？

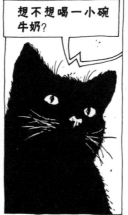

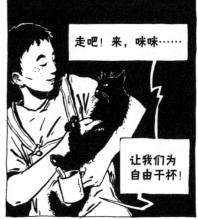

走吧！来，咪咪……

让我们为
自由干杯！

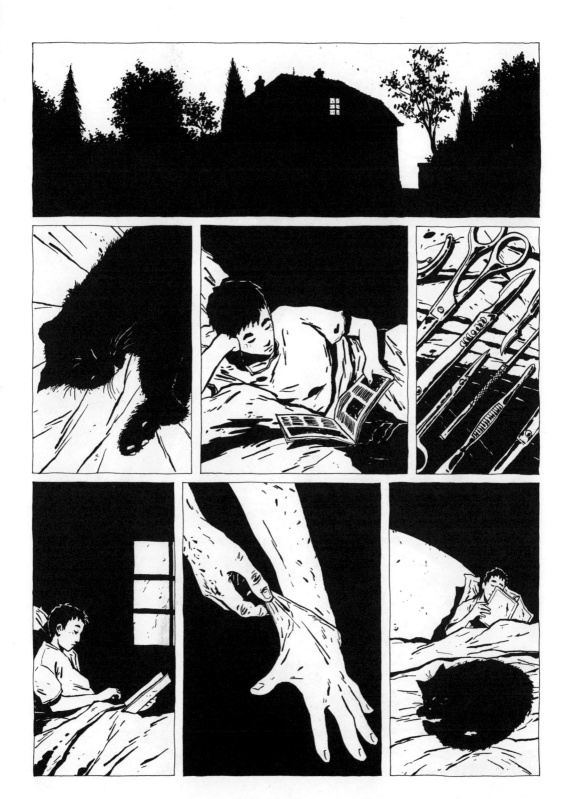

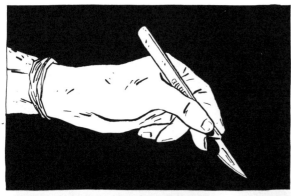
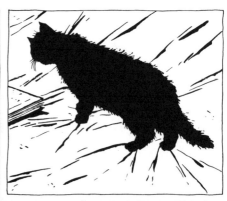
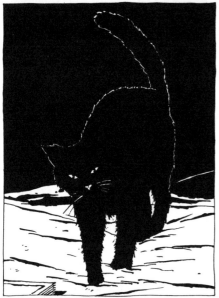
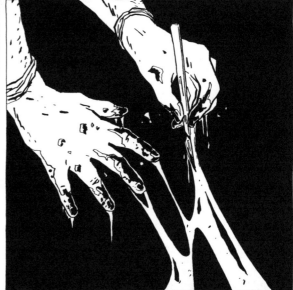
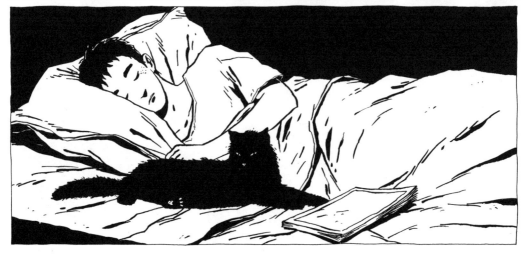

第 3 章

…… 人们烧死了一个女巫

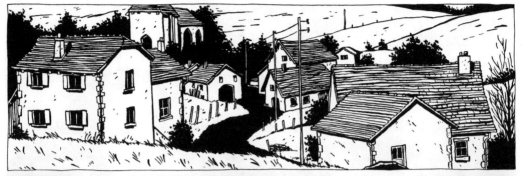

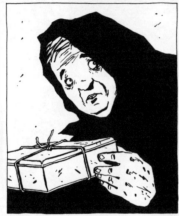

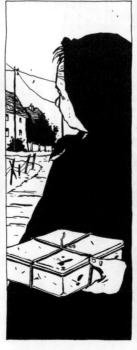

小姐!

您是玛蒂尔德的孙女佐伊吗？

是的！

我是布尔吕夫人……

您的邻居！

您的祖母过世以后，这幢房子一直由我在照管着……

您真是太好心了，布尔吕夫人……

我能为您……

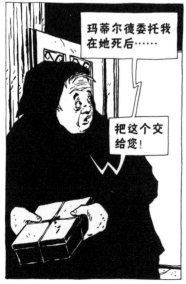

玛蒂尔德委托我在她死后……

把这个交给您！

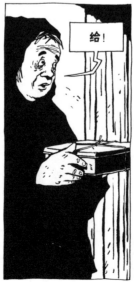

给！

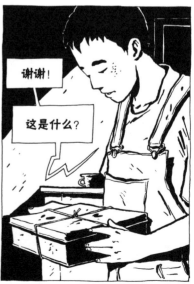

谢谢！

这是什么？

54

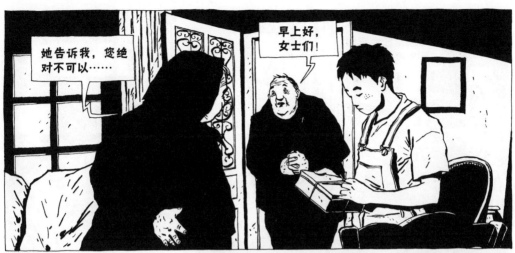

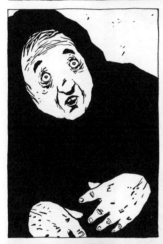

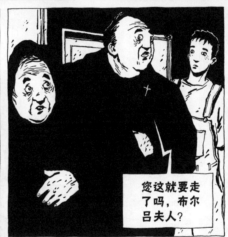

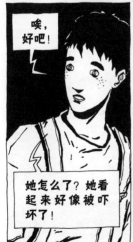

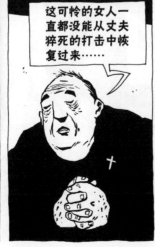

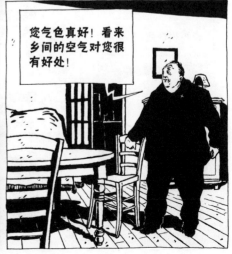

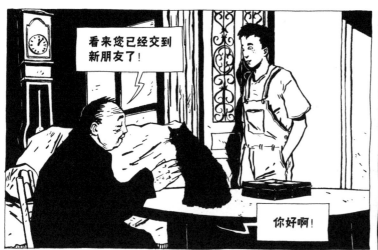

看来您已经交到新朋友了！

你好啊！

对啊，似乎它本来就住在这里……

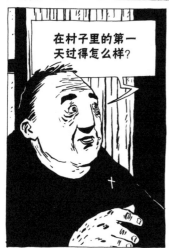

在村子里的第一天过得怎么样？

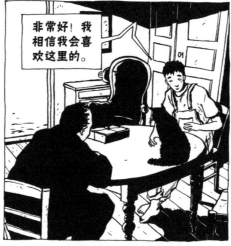

非常好！我相信我会喜欢这里的。

不过我遇到了一个奇怪的老妇人！

您是说奇怪吗？！

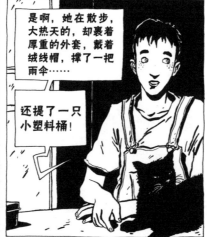

是啊，她在散步，大热天的，却裹着厚重的外套，戴着绒线帽，撑了一把雨伞……

还提了一只小塑料桶！

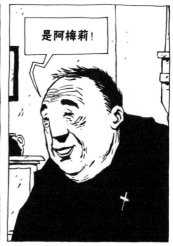

是阿梅莉！

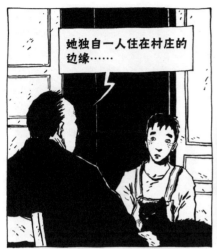

她独自一人住在村庄的边缘……

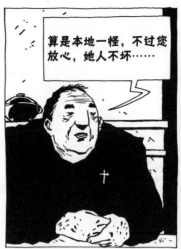

算是本地一怪，不过您放心，她人不坏……

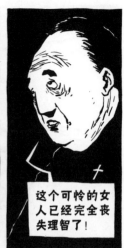

这个可怜的女人已经完全丧失理智了！

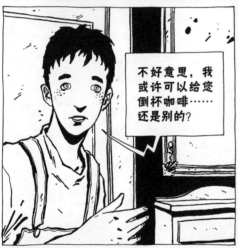

不好意思，我或许可以给您倒杯咖啡……还是别的？

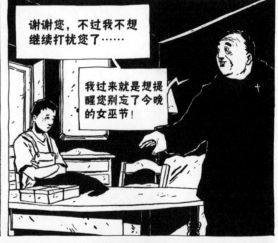

谢谢您，不过我不想继续打扰您了……

我过来就是想提醒您别忘了今晚的女巫节！

什么？

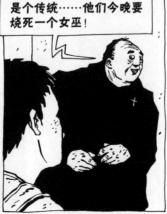

就是……村里的节日……是个传统……他们今晚要烧死一个女巫！

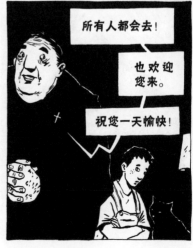

所有人都会去！

也欢迎您来。

祝您一天愉快！

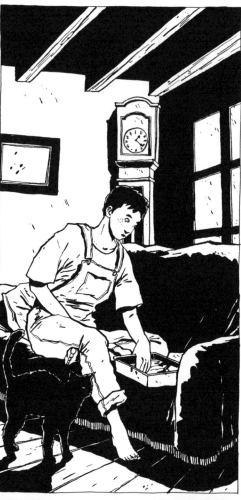

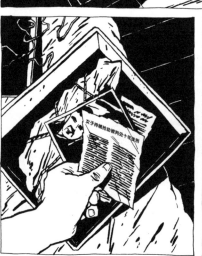

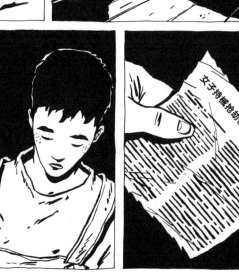

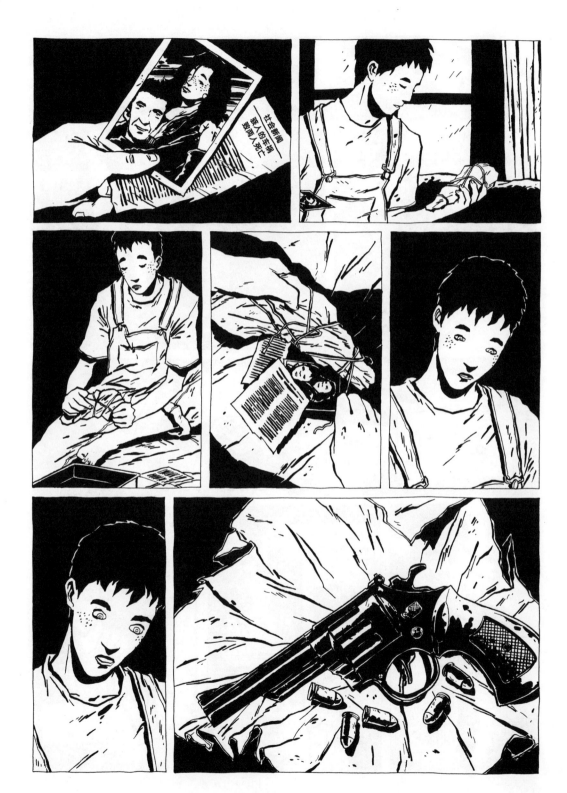

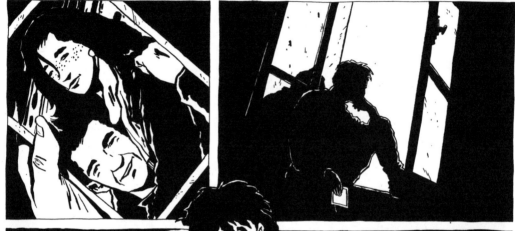

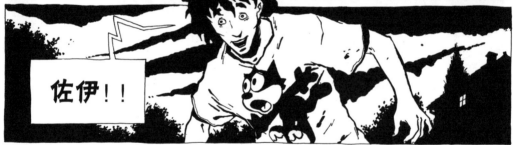

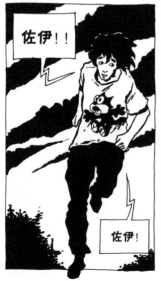

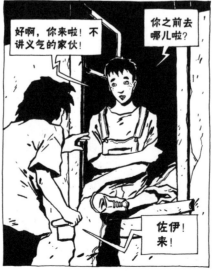

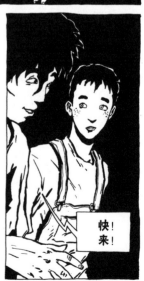

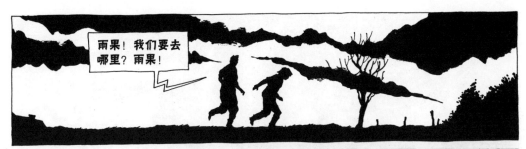

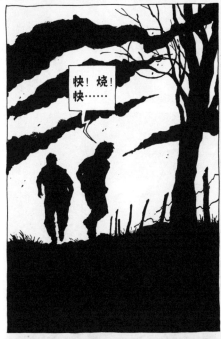

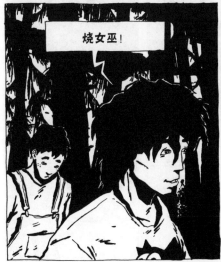

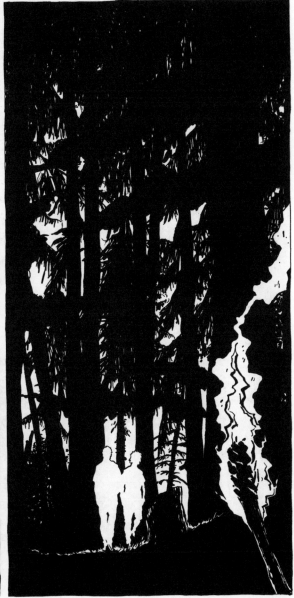

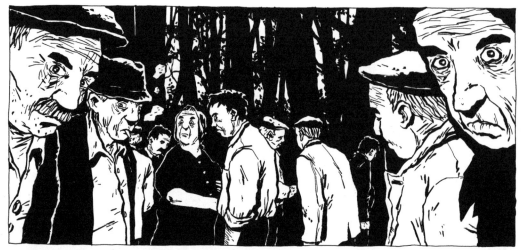

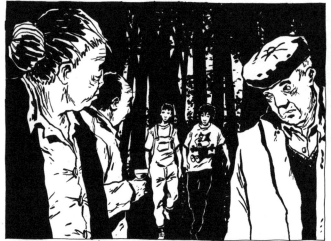

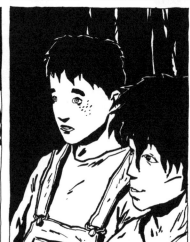

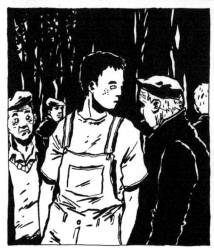

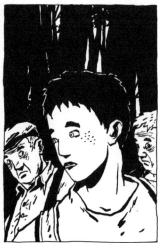

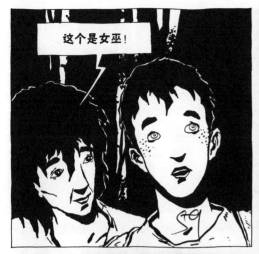

这个是女巫！

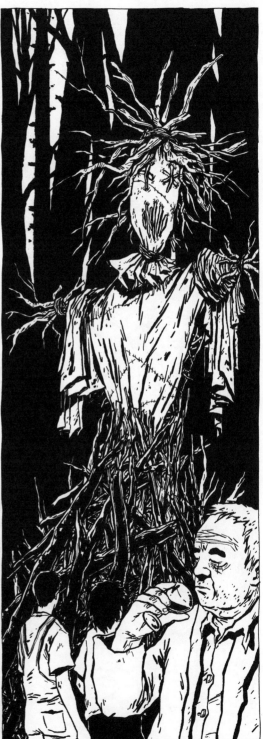

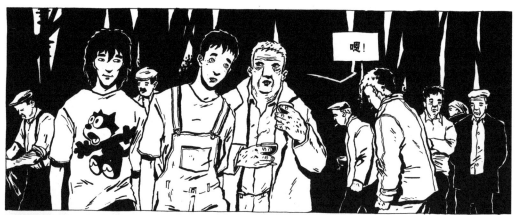

我是拉古勒的村长……
我以全村人的名义欢迎
您成为我们的一员……

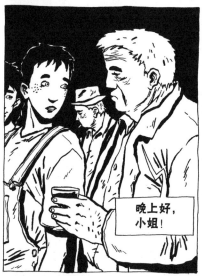

晚上好，
小姐！

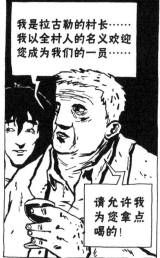

请允许我
为您拿点
喝的！

但愿犬子没有
过分烦扰您！

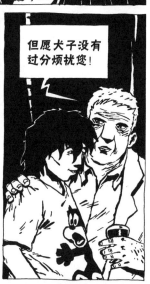

您别担心，雨果很友善。

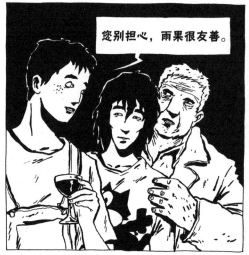

那就好！那么祝您度过
一个愉快的夜晚！

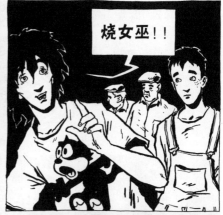

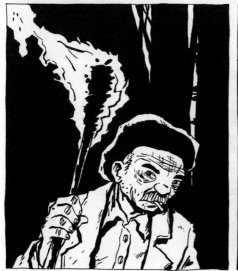

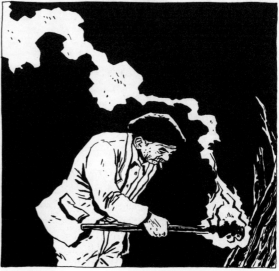

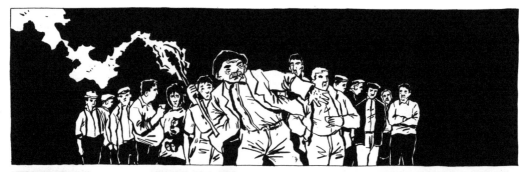

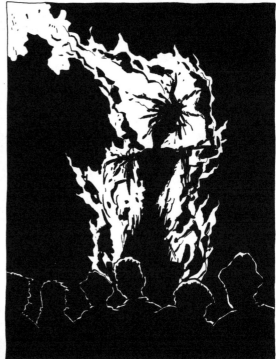

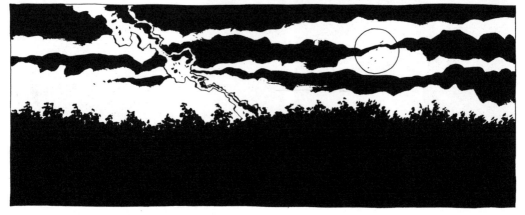

第 4 章

……一只手

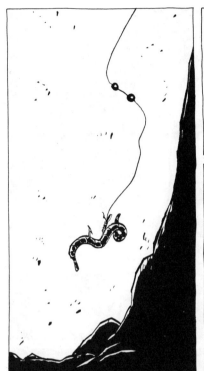

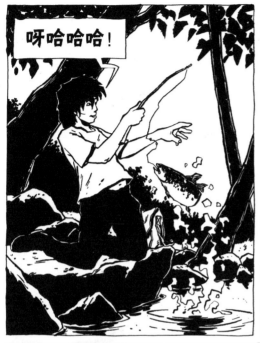

呀哈哈哈！

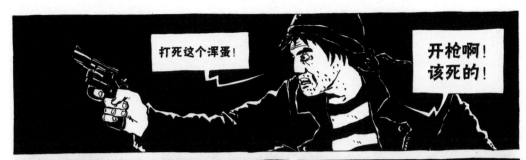

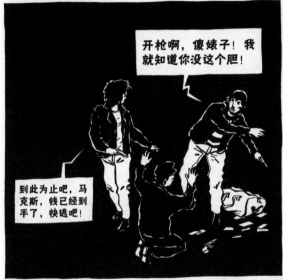

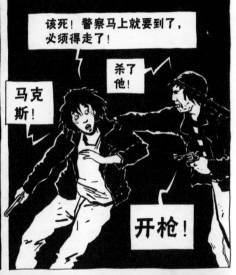

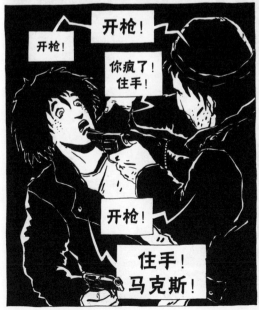

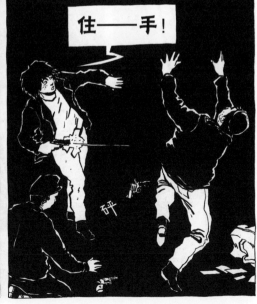

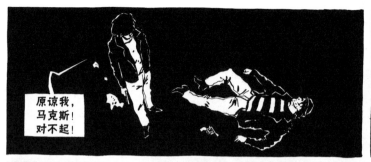

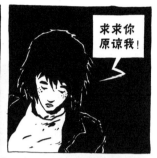

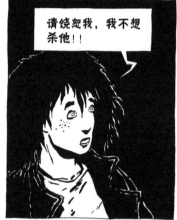

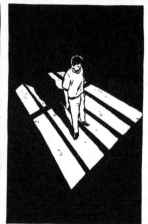

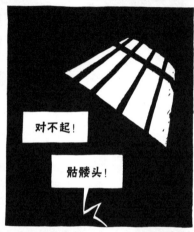

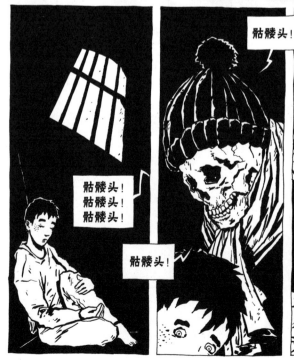

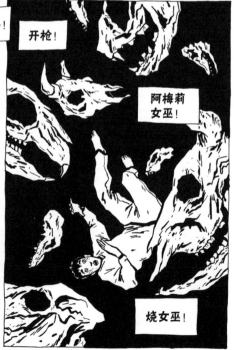

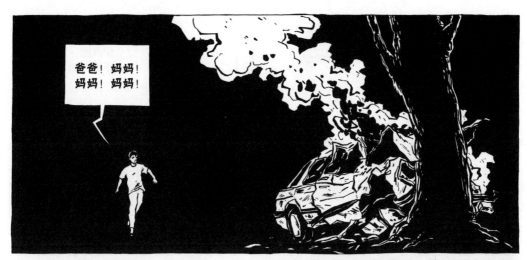

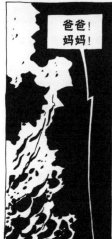

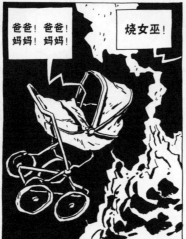

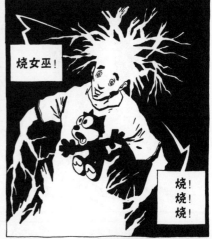

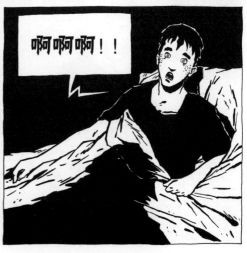

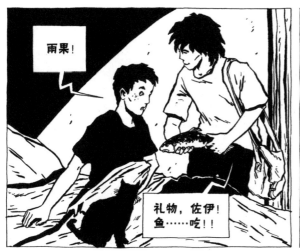

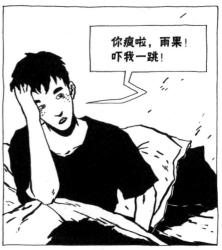

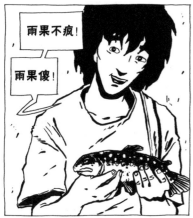

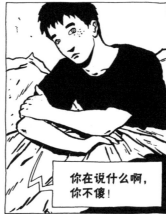

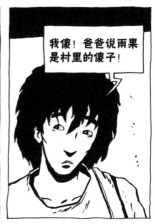

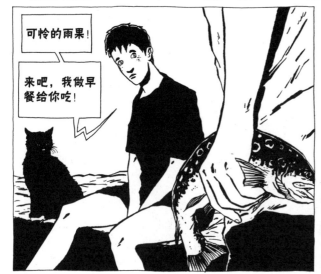

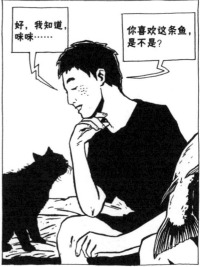

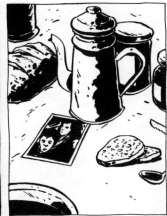

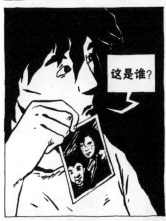

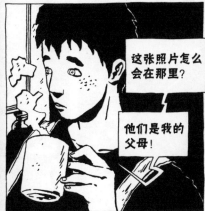

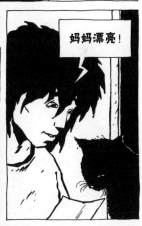

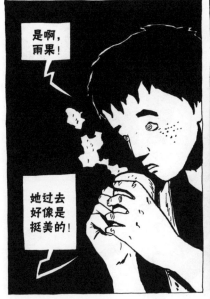

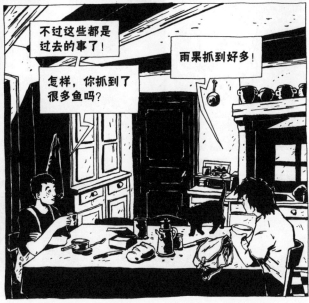

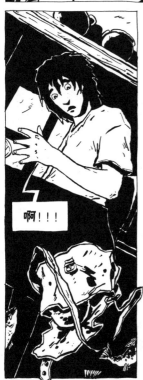

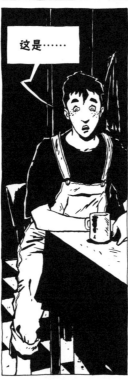

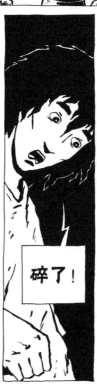

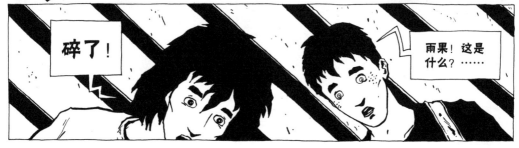

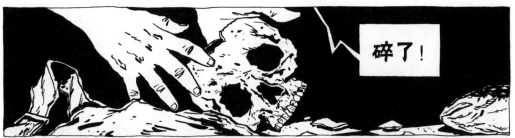

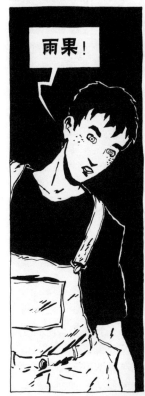

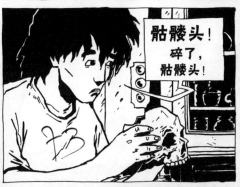

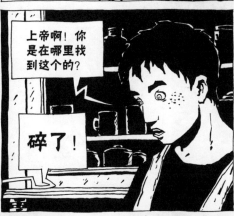

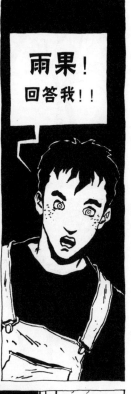

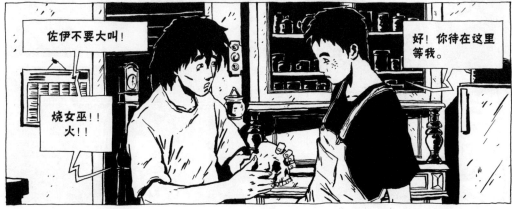

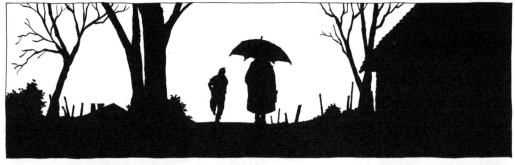

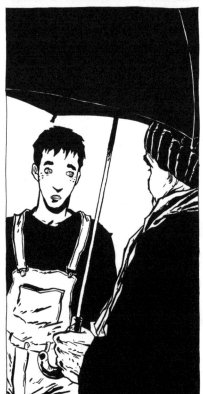

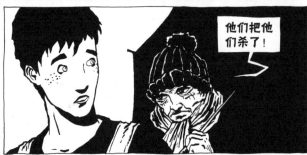

他们把他们杀了!

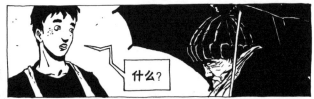

什么?

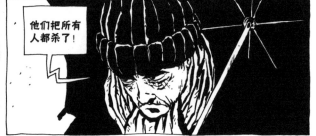

他们把所有人都杀了!

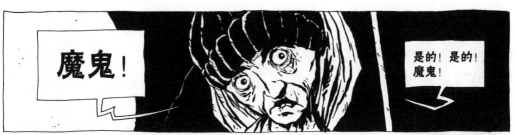

魔鬼!

是的！是的！魔鬼！

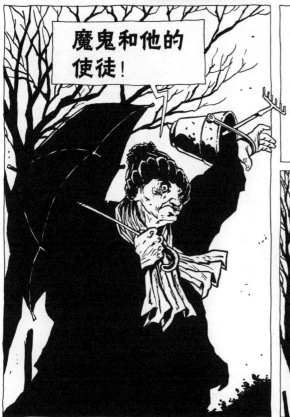

魔鬼和他的使徒！

对不起，我完全不明白您在说什么！

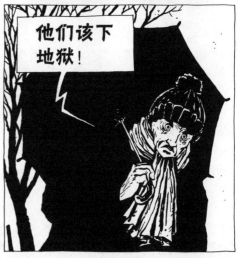

他们该下地狱！

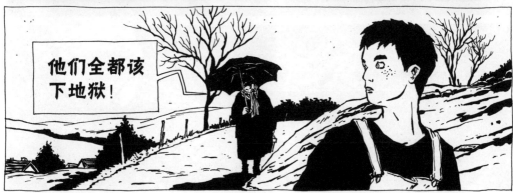

他们全都该下地狱！

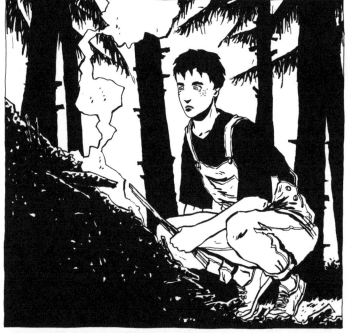
该死的！
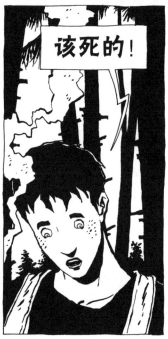
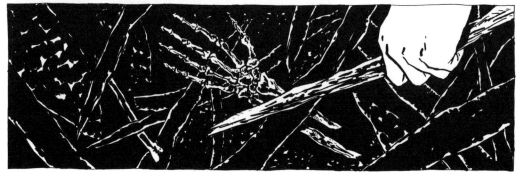

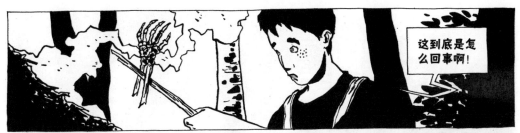

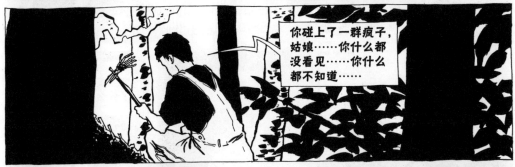

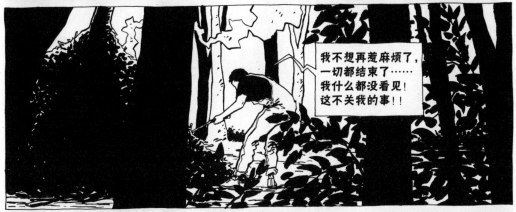

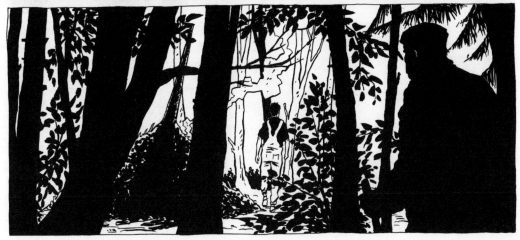

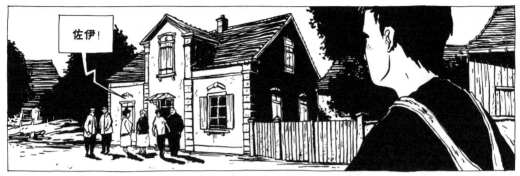

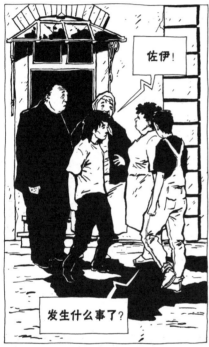

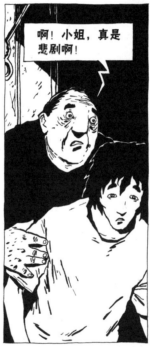

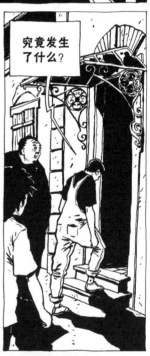

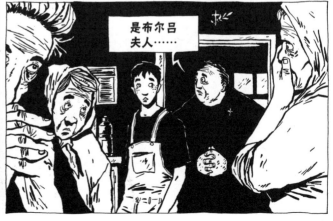

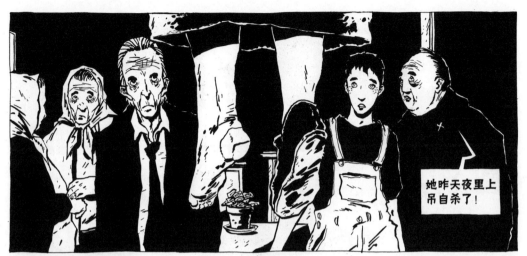

她昨天夜里上吊自杀了!

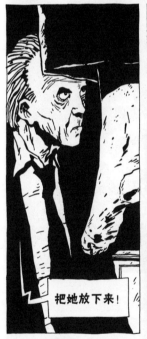

把她放下来!

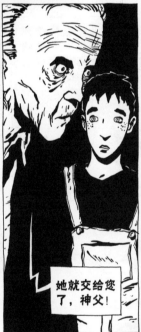

她就交给您了，神父!

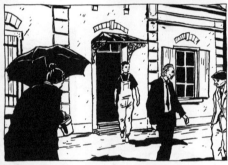

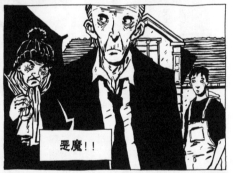

恶魔!!

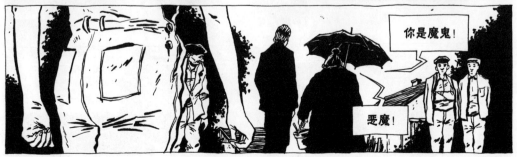

你是魔鬼!

恶魔!

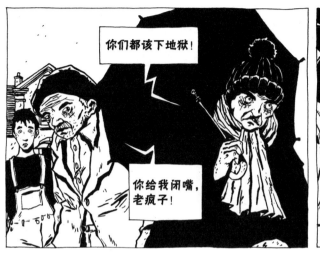

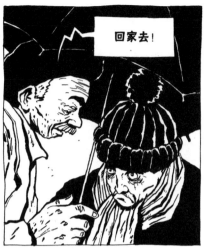

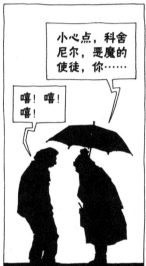

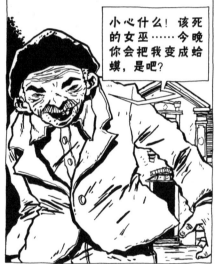

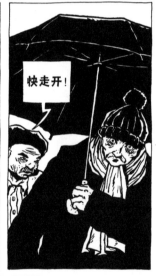

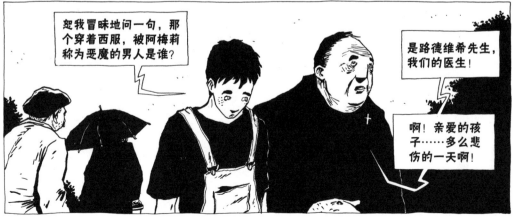

第 5 章

······猫

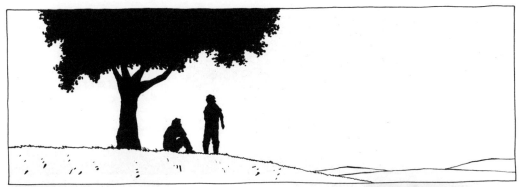

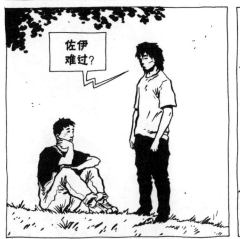

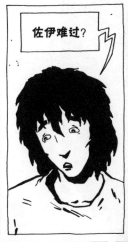

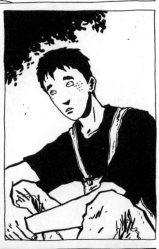

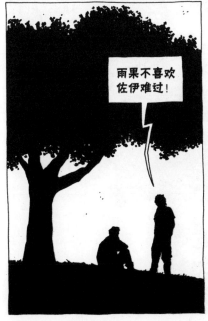

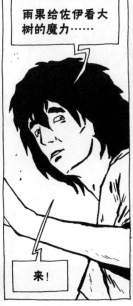

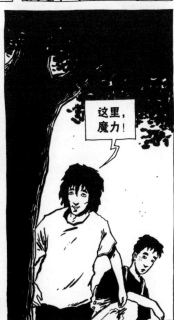

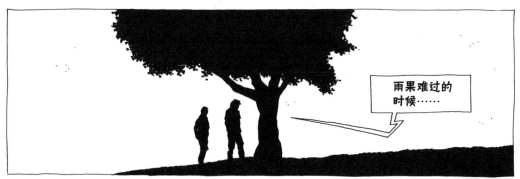

雨果难过的时候……

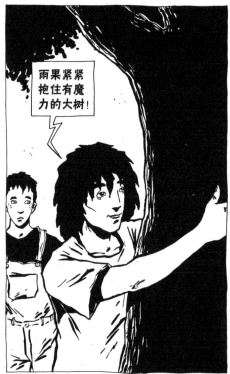

雨果紧紧抱住有魔力的大树！

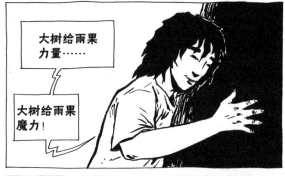

大树给雨果力量……

大树给雨果魔力！

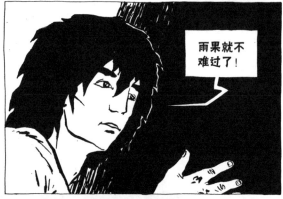

雨果就不难过了！

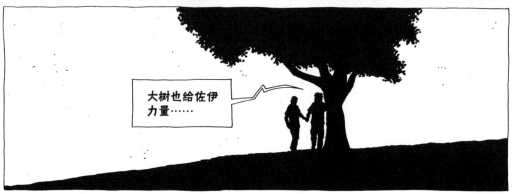

大树也给佐伊力量……

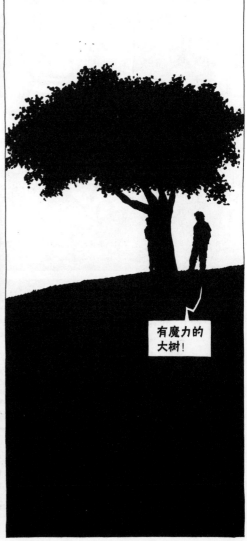

有魔力的
大树！

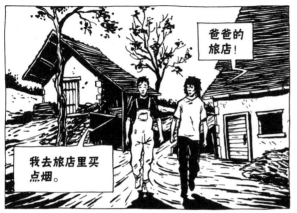

爸爸的旅店！

我去旅店里买点烟。

旅店

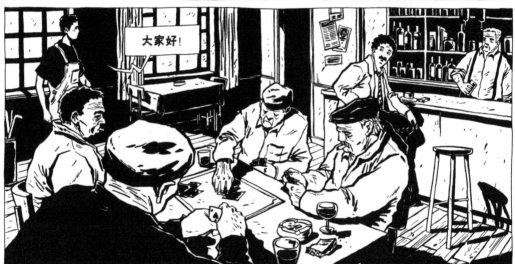

大家好！

您好，村长先生……

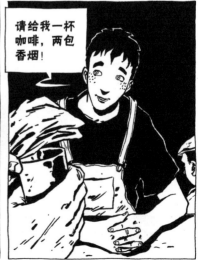

请给我一杯咖啡，两包香烟！

谢谢。

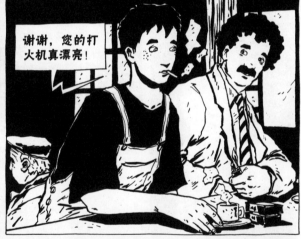

谢谢，您的打火机真漂亮！

是的，它是独一无二的！

从不离我身！

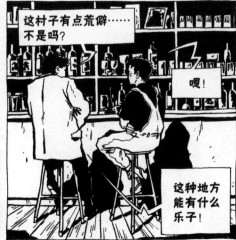

这村子有点荒僻……不是吗？

嗯！

这种地方能有什么乐子！

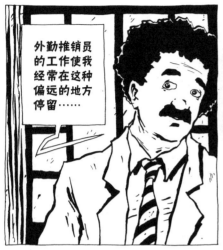

外勤推销员的工作使我经常在这种偏远的地方停留……

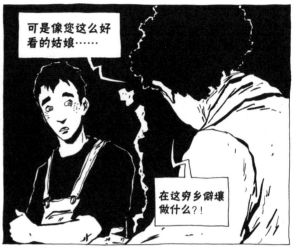

可是像您这么好看的姑娘……

在这穷乡僻壤做什么？！

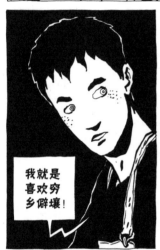

我就是喜欢穷乡僻壤！

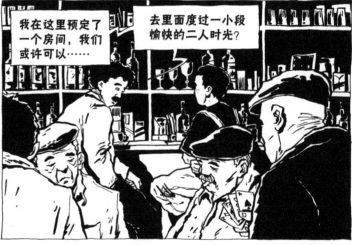

我在这里预定了一个房间，我们或许可以……

去里面度过一小段愉快的二人时光？

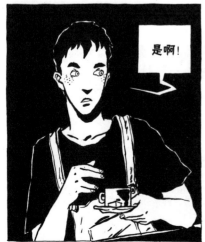

是啊！

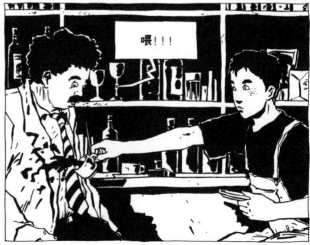

喂！！！

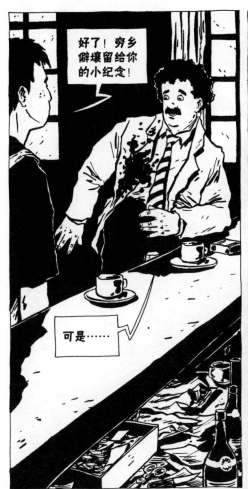

好了！穷乡僻壤留给你的小纪念！

可是……

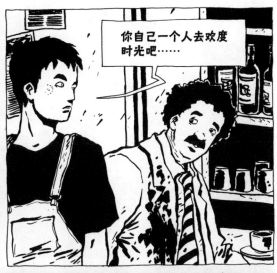

你自己一个人去欢度时光吧……

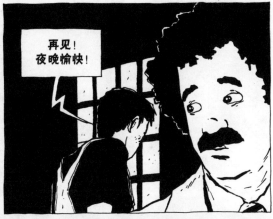

再见！夜晚愉快！

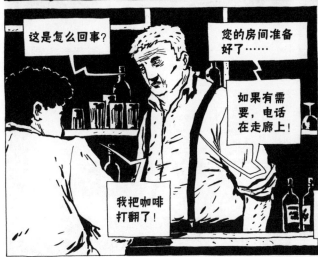

这是怎么回事？

您的房间准备好了……

如果有需要，电话在走廊上！

我把咖啡打翻了！

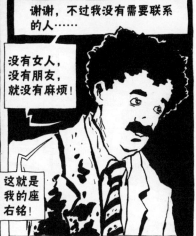

谢谢，不过我没有需要联系的人……

没有女人，没有朋友，就没有麻烦！

这就是我的座右铭！

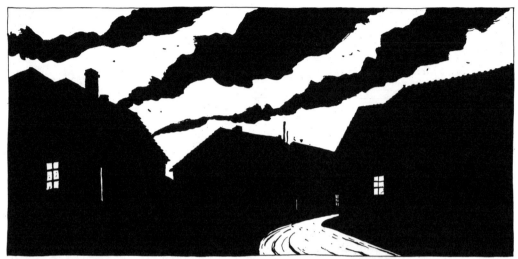

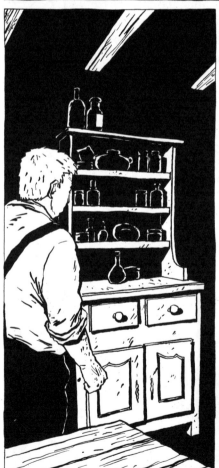

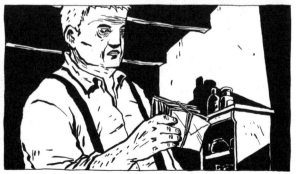

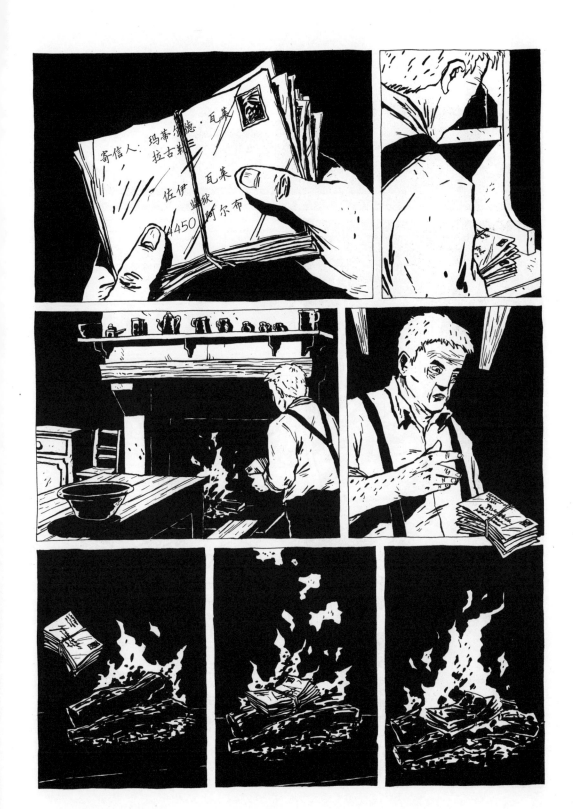

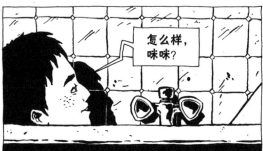

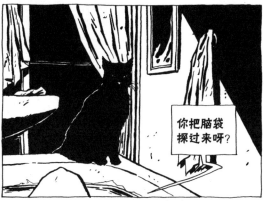

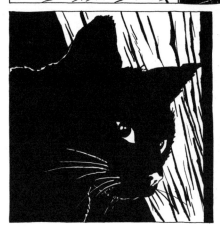

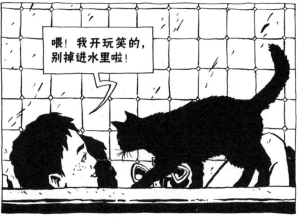

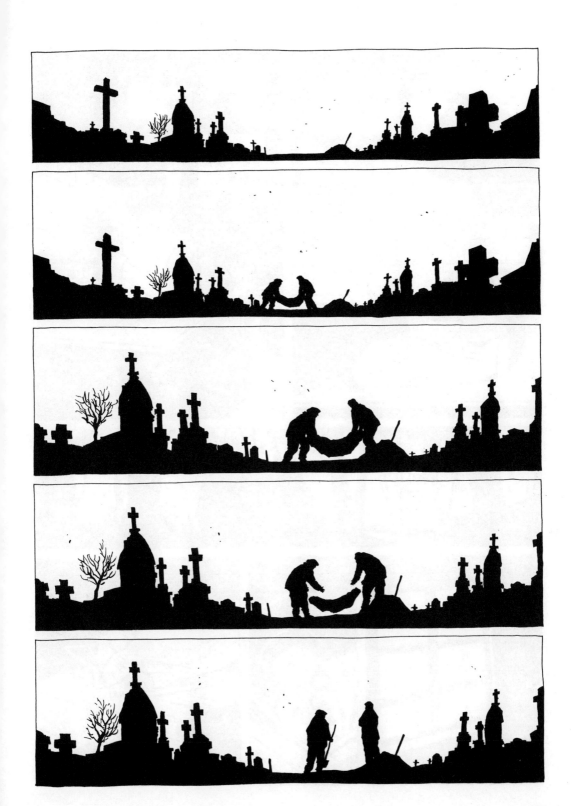

97

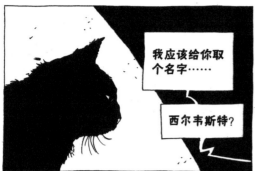

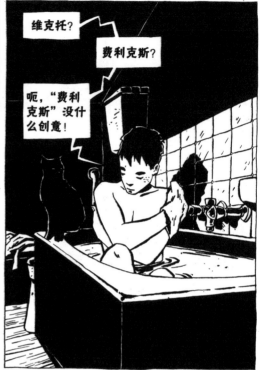

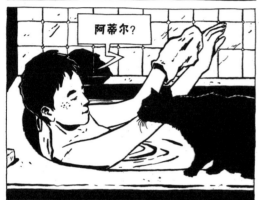

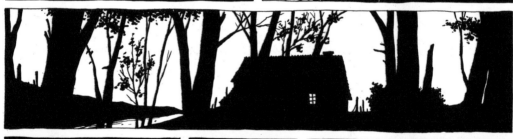

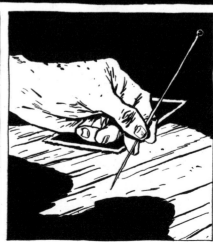

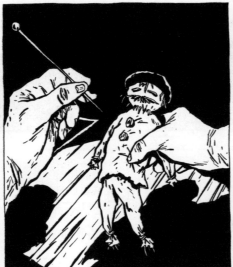

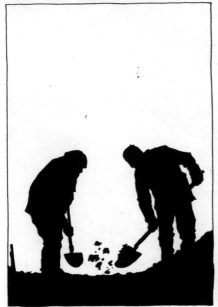
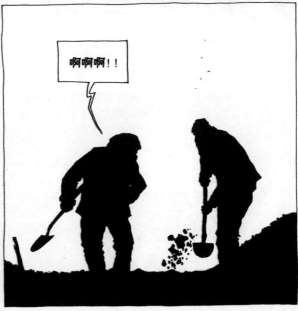

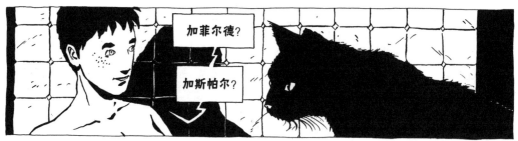

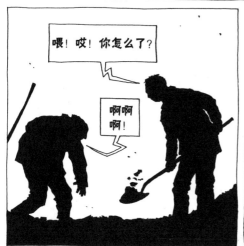

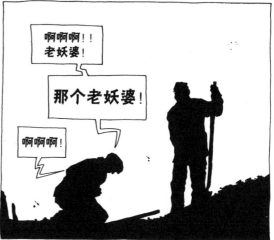

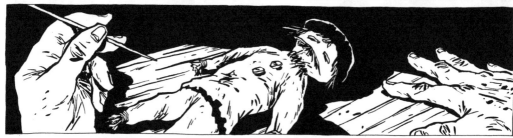

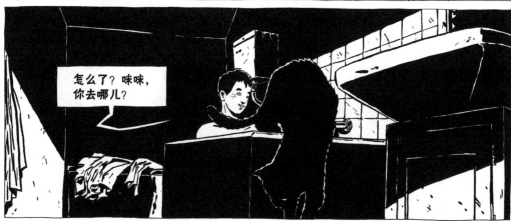

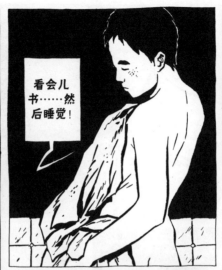

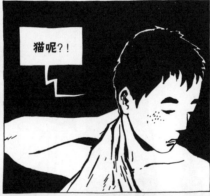

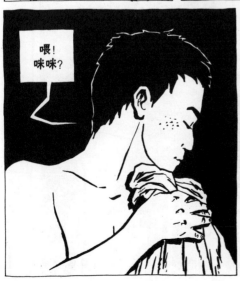

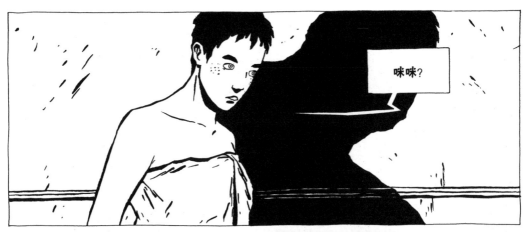

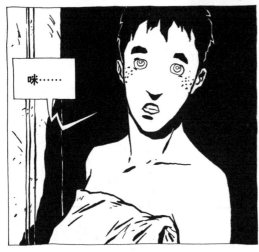

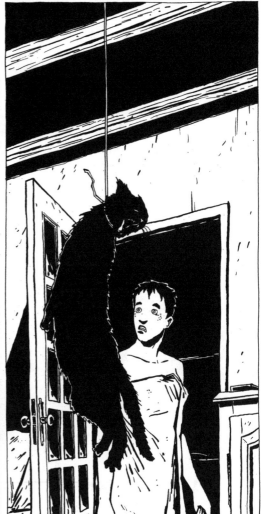

第 6 章

……疯子阿梅莉

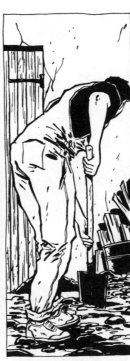
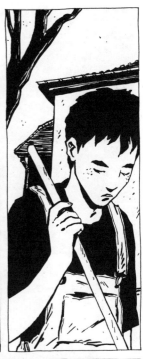
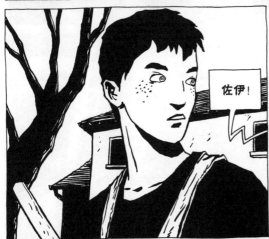
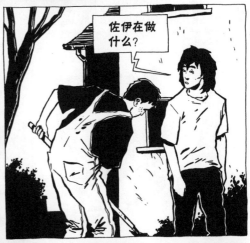
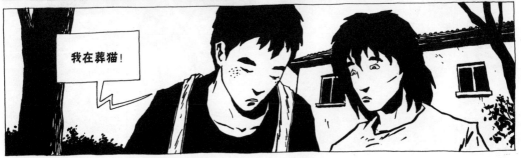

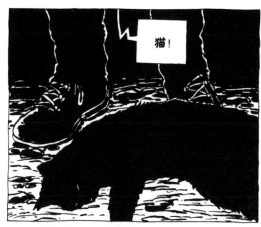

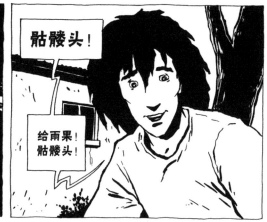

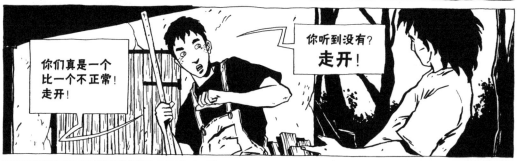

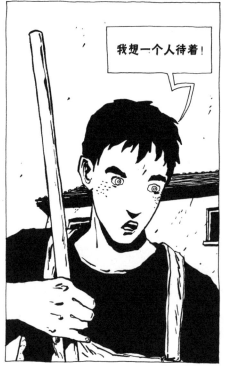

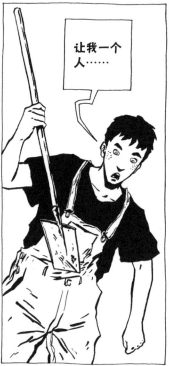

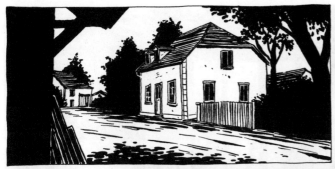

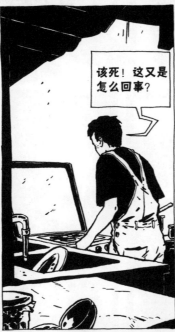

该死！这又是怎么回事？

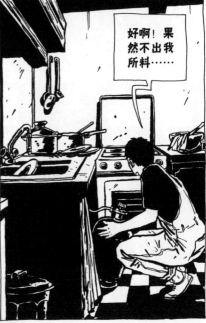

好啊！果然不出我所料……

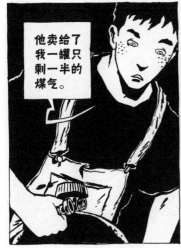

他卖给了我一罐只剩一半的煤气。

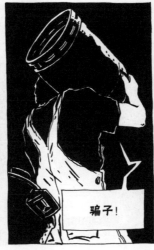

骗子！

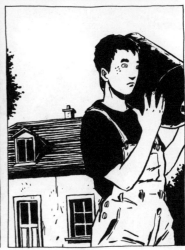

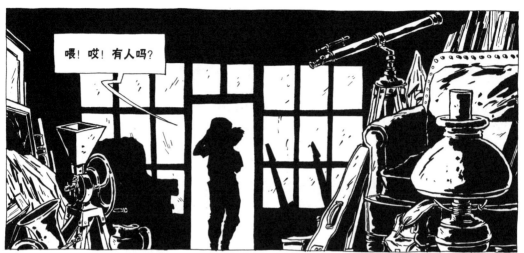

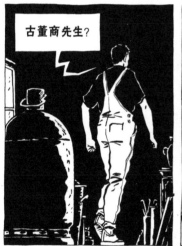

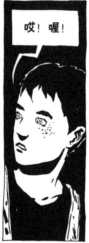

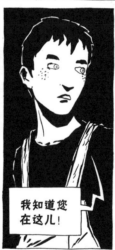

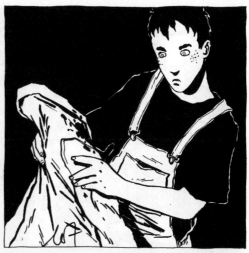
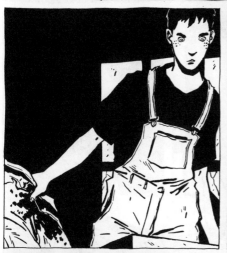

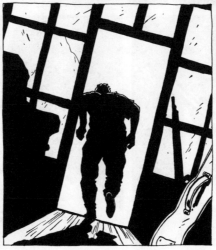

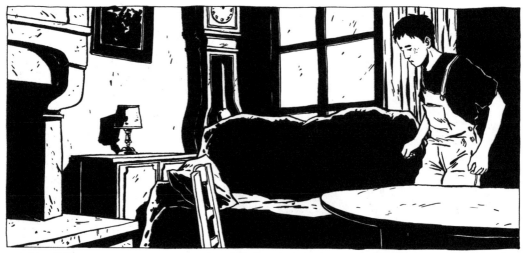

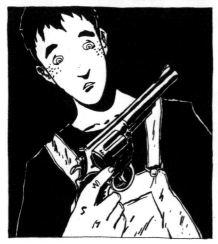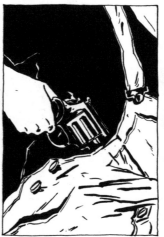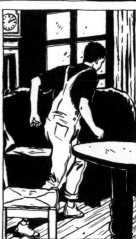

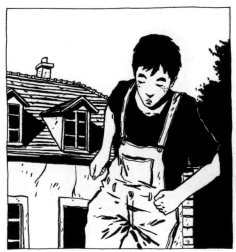
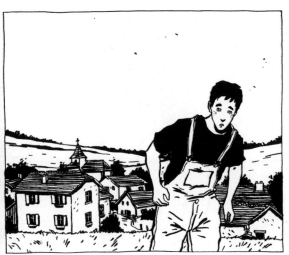

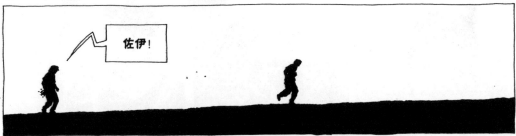

佐伊!

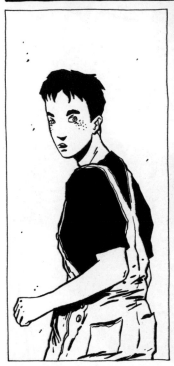
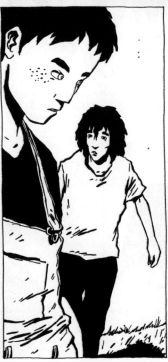
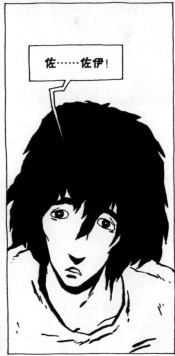

佐……佐伊!

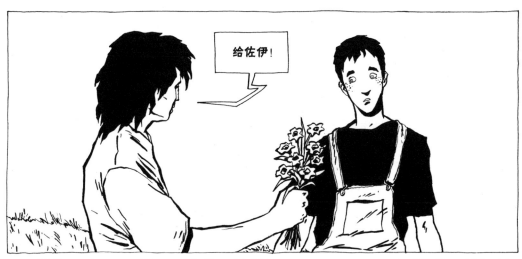

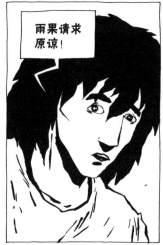

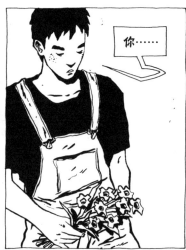

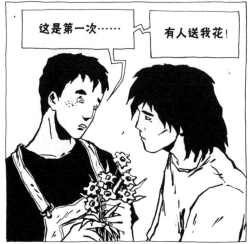

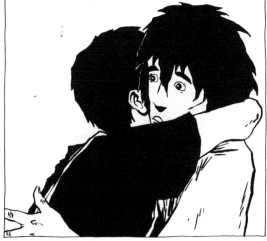

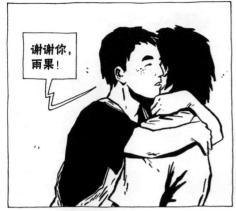

谢谢你，
雨果！

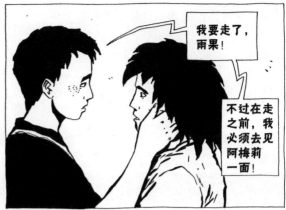

我要走了，
雨果！

不过在走之前，我必须去见阿梅莉一面！

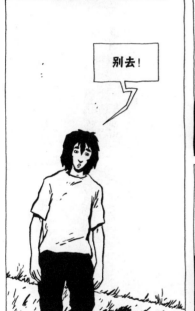

别去！

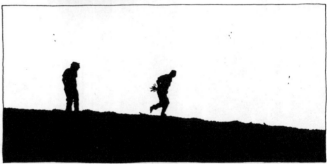

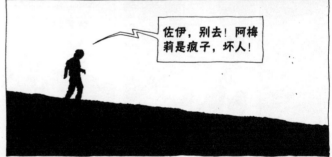

佐伊，别去！阿梅莉是疯子，坏人！

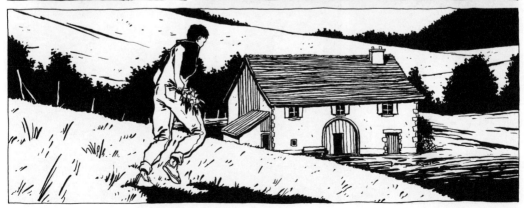

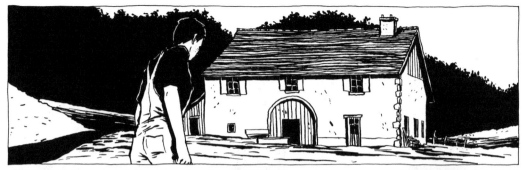

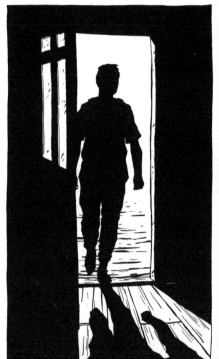

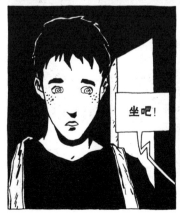

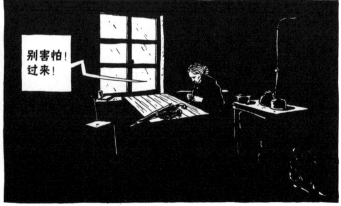

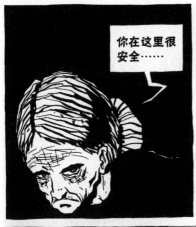

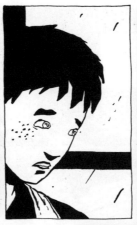

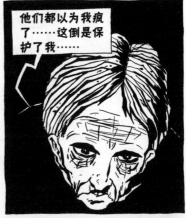

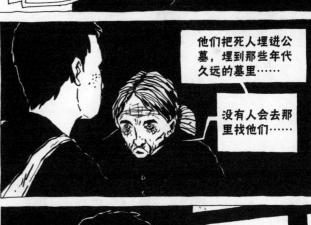

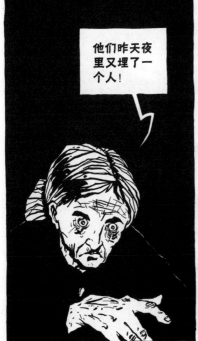

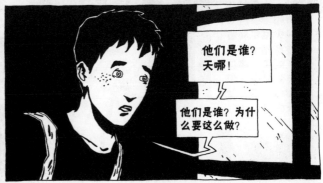

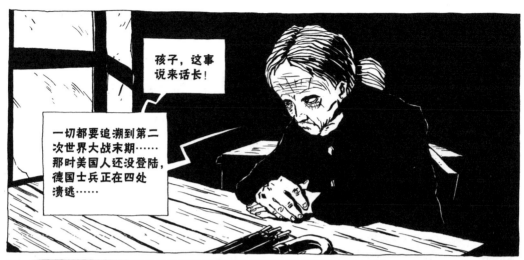

孩子，这事说来话长！

一切都要追溯到第二次世界大战末期……那时美国人还没登陆，德国士兵正在四处溃逃……

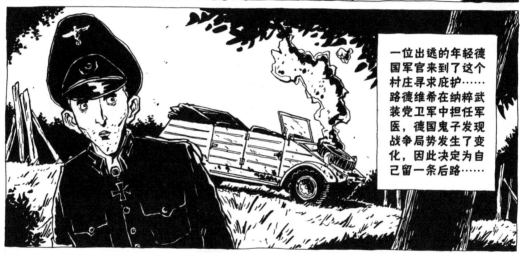

一位出逃的年轻德国军官来到了这个村庄寻求庇护……路德维希在纳粹武装党卫军中担任军医，德国鬼子发现战争局势发生了变化，因此决定为自己留一条后路……

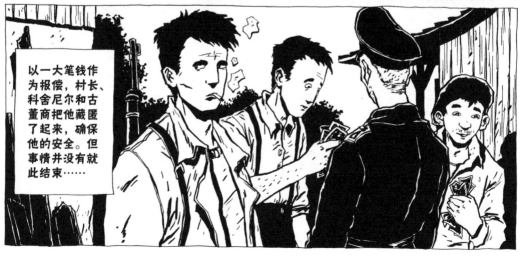

以一大笔钱作为报偿，村长、科舍尼尔和古董商把他藏匿了起来，确保他的安全。但事情并没有就此结束……

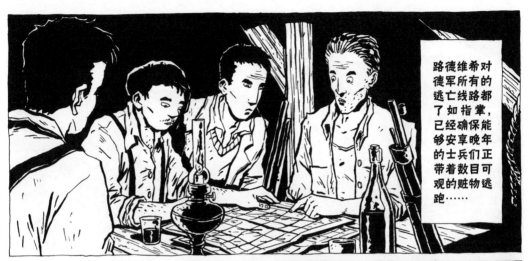

路德维希对德军所有的逃亡线路都了如指掌，已经确保能够安享晚年的士兵们正带着数目可观的赃物逃跑……

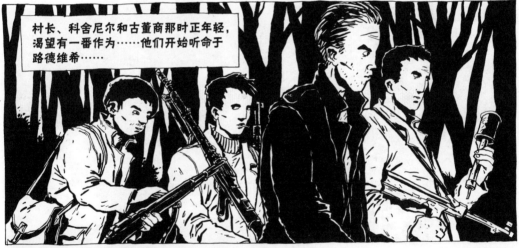

村长、科舍尼尔和古董商那时正年轻，渴望有一番作为……他们开始听命于路德维希……

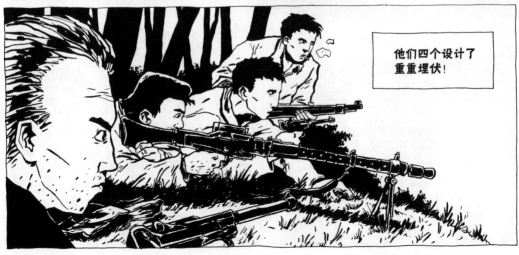

他们四个设计了重重埋伏！

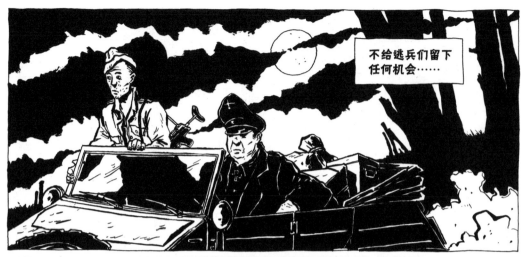

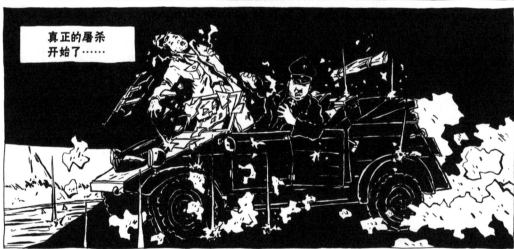

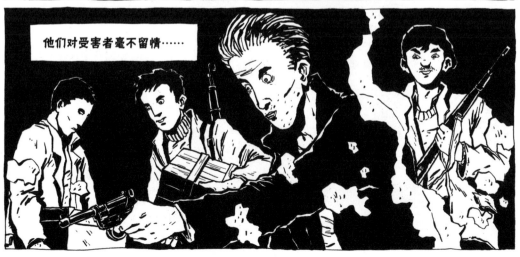

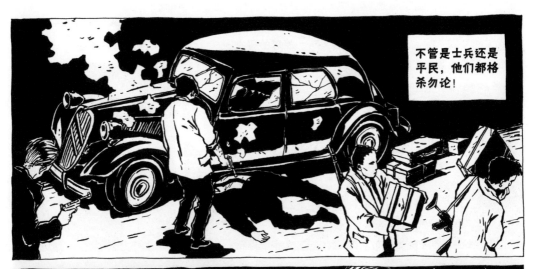

不管是士兵还是平民，他们都格杀勿论！

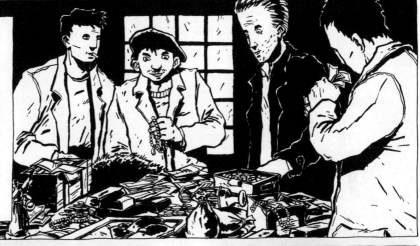

很快，他们就积累了大量财富，黄金、珠宝、名画、艺术品……他们用其中的一部分换来了村民的缄默。村民们害怕他们，要么选择拿钱闭嘴，要么选择被一枪崩了脑袋。

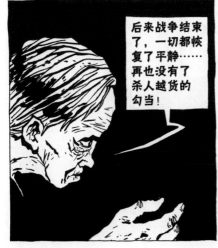

后来战争结束了，一切都恢复了平静……再也没有了杀人越货的勾当！

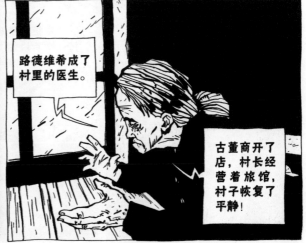

路德维希成了村里的医生。

古董商开了店，村长经营着旅馆，村子恢复了平静！

但是八年前，我发现他们卷土重来了。

旅店的客人……

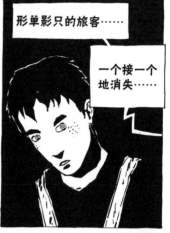

形单影只的旅客……

一个接一个地消失……

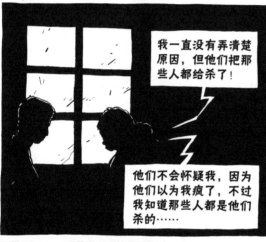

我一直没有弄清楚原因，但他们把那些人都给杀了！

他们不会怀疑我，因为他们以为我疯了，不过我知道那些人都是他们杀的……

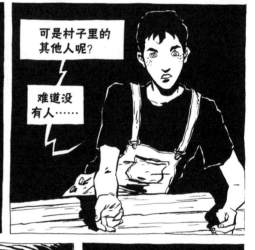

可是村子里的其他人呢？

难道没有人……

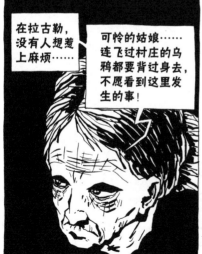

在拉古勒，没有人想惹上麻烦……

可怜的姑娘……连飞过村庄的乌鸦都要背过身去，不愿看到这里发生的事！

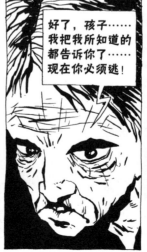

好了，孩子……我把我所知道的都告诉你了……现在你必须逃！

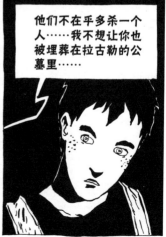

他们不在乎多杀一个人……我不想让你也被埋葬在拉古勒的公墓里……

第 7 章

……像你这样的一双眼睛

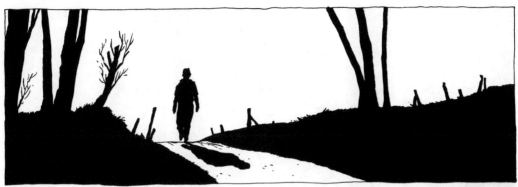

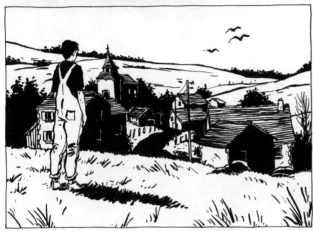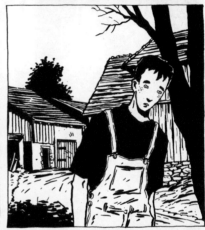

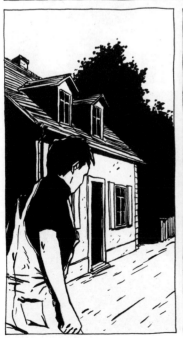

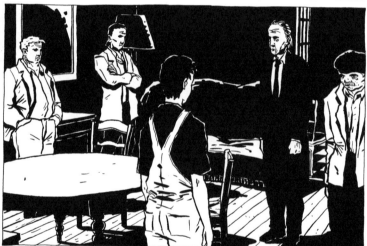

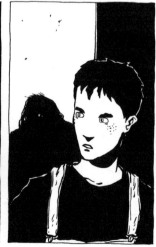
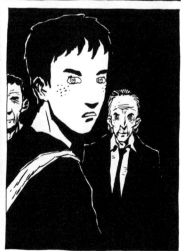

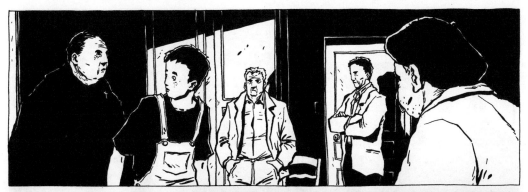

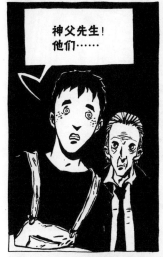

神父先生！
他们……

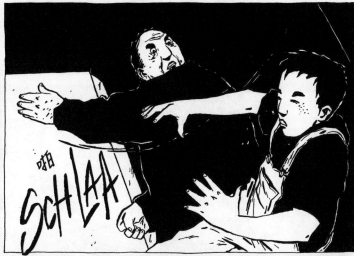

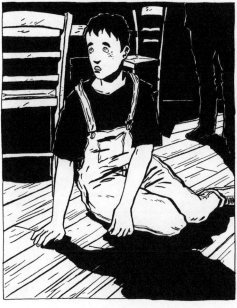

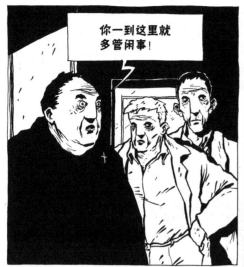

你一到这里就多管闲事！

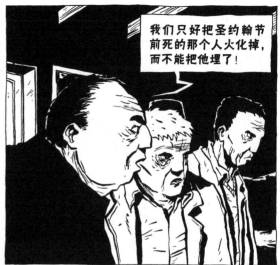

我们只好把圣约翰节前死的那个人火化掉，而不能把他埋了！

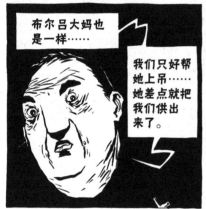

布尔吕大妈也是一样……

我们只好帮她上吊……她差点就把我们供出来了。

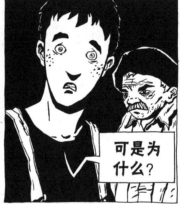

可是为什么？

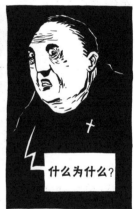

什么为什么？

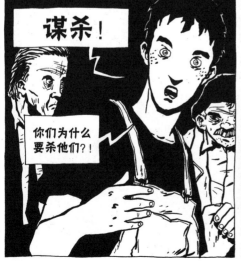

谋杀！

你们为什么要杀他们？！

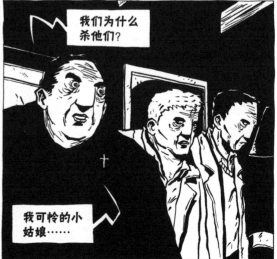

我们为什么杀他们？

我可怜的小姑娘……

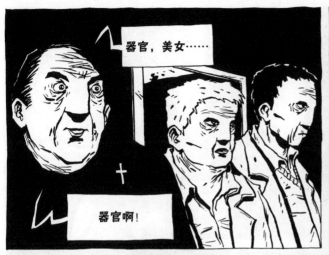

器官，美女……

器官啊！

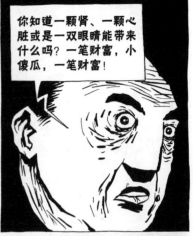

你知道一颗肾、一颗心脏或是一双眼睛能带来什么吗？一笔财富，小傻瓜，一笔财富！

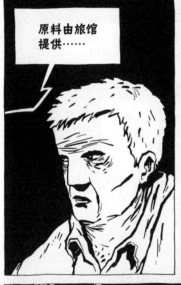

原料由旅馆提供……

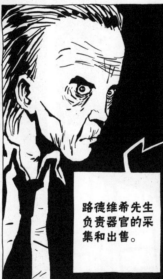

路德维希先生负责器官的采集和出售。

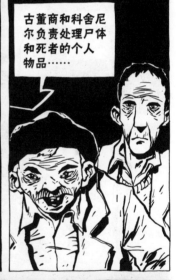

古董商和科舍尼尔负责处理尸体和死者的个人物品……

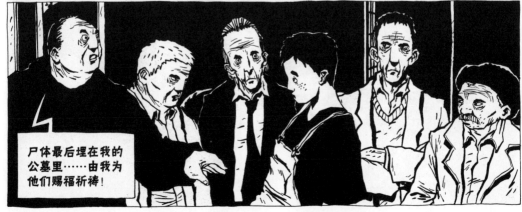

尸体最后埋在我的公墓里……由我为他们赐福祈祷！

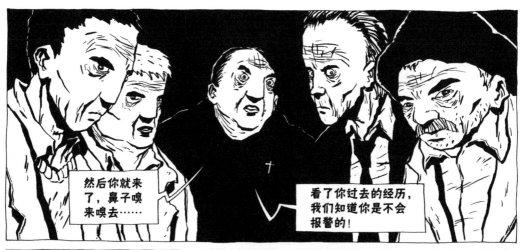

然后你就来了，鼻子嗅来嗅去……

看了你过去的经历，我们知道你是不会报警的！

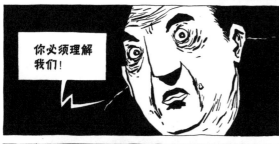

你必须理解我们！

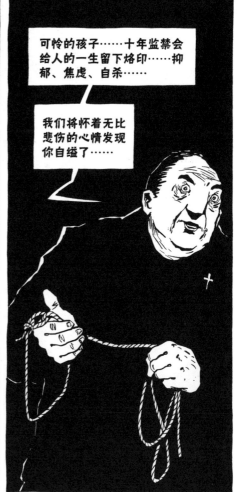

可怜的孩子……十年监禁会给人的一生留下烙印……抑郁、焦虑、自杀……

我们将怀着无比悲伤的心情发现你自缢了……

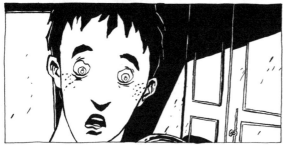

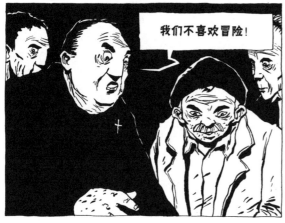

我们不喜欢冒险！

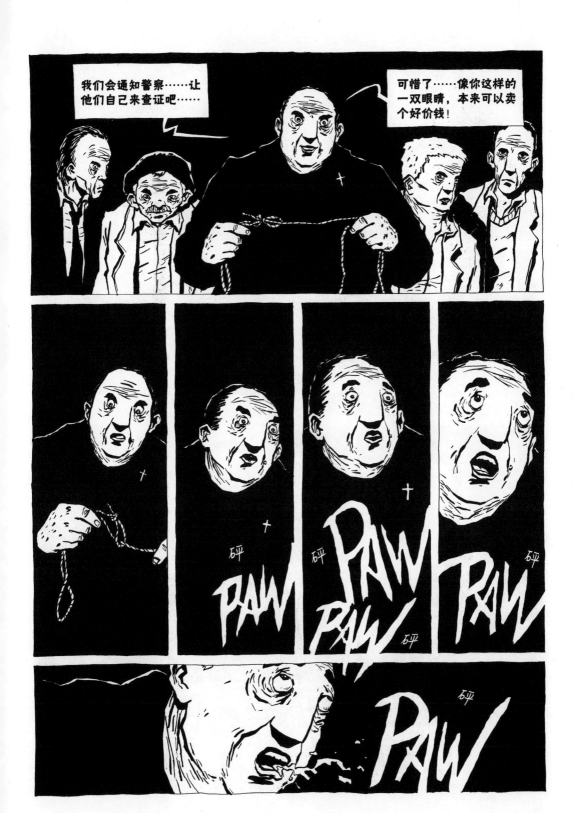

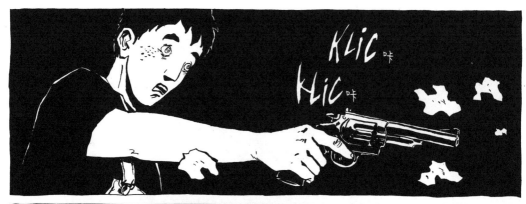

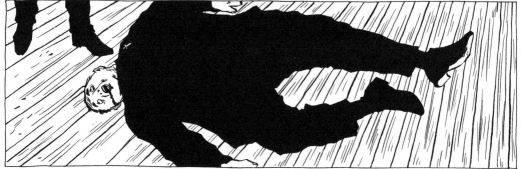

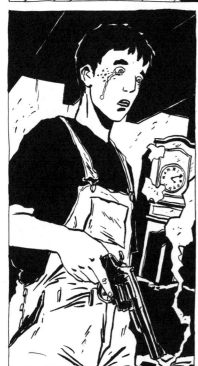

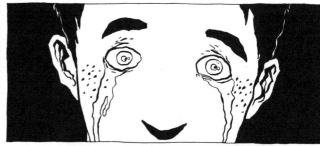

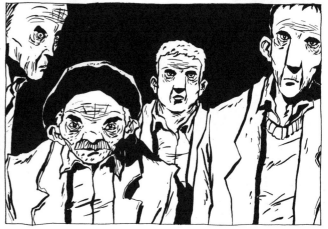

第 8 章

……美丽村庄的悲惨事件……

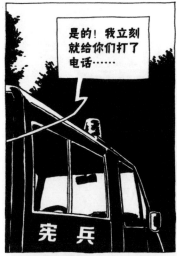

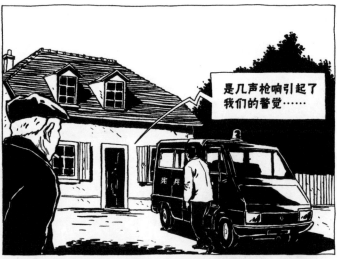

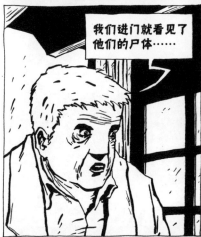

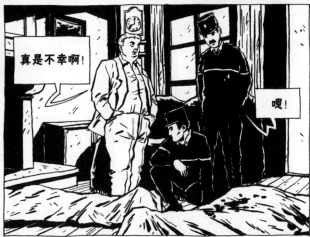

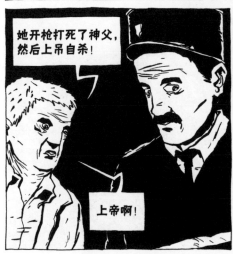

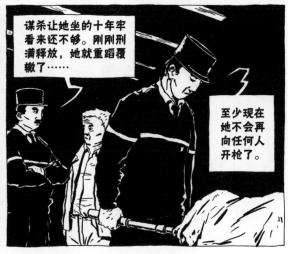

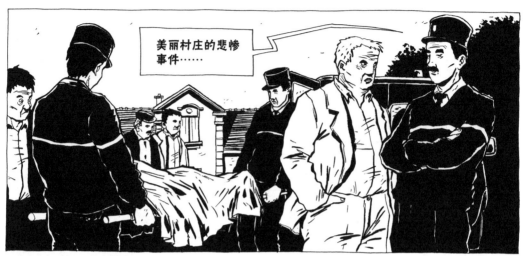

美丽村庄的悲惨事件……

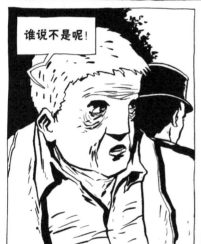

谁说不是呢！

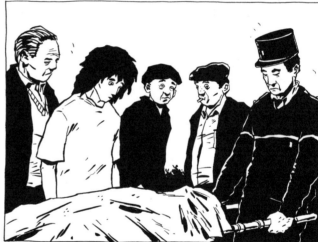

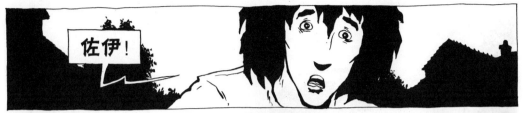

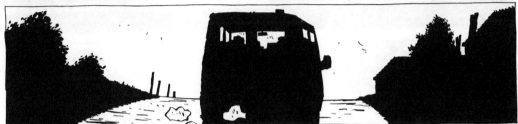

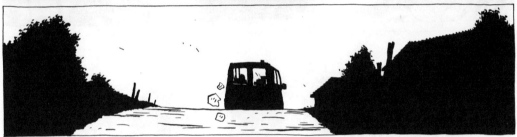

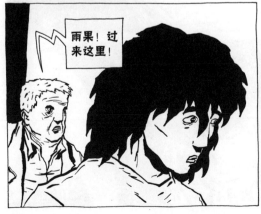

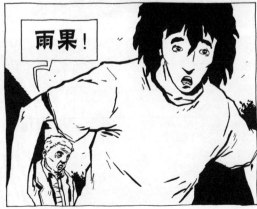

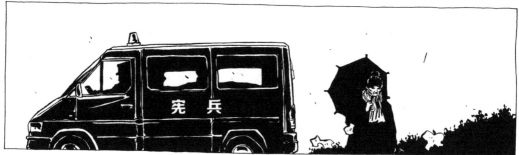
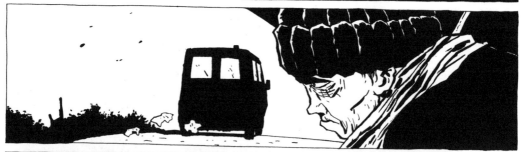
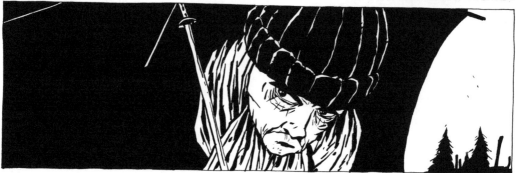

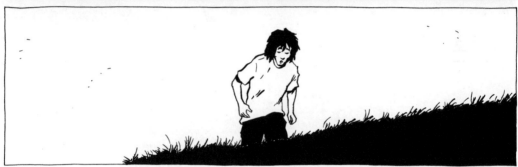
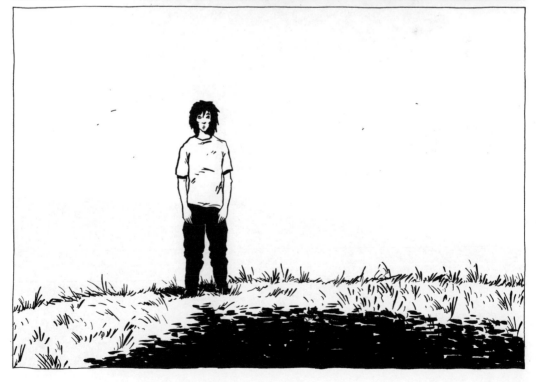

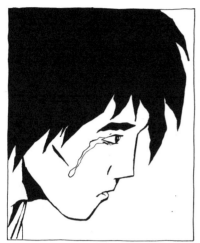
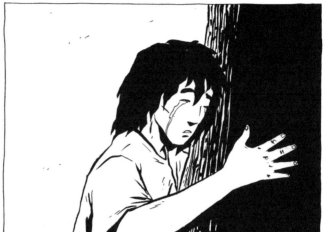
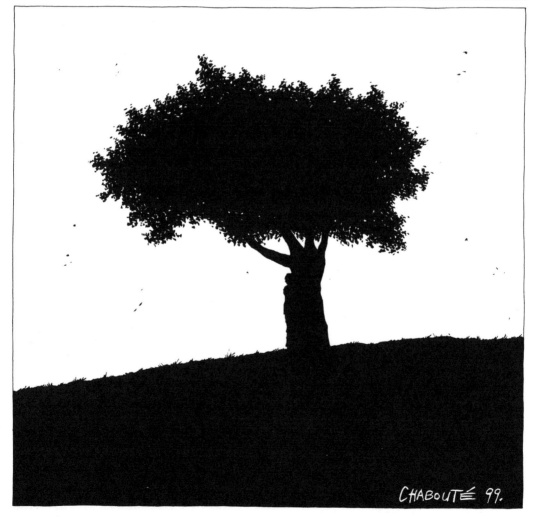

CHABOUTÉ 99.

女巫

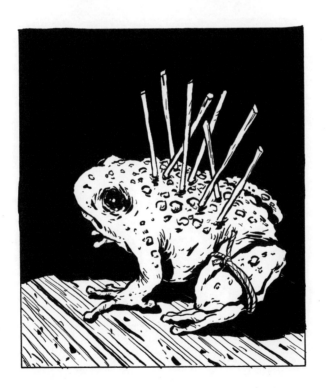

占卜

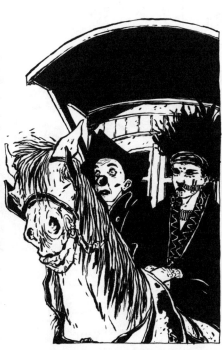

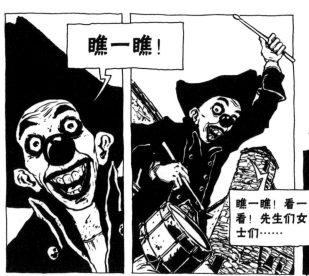

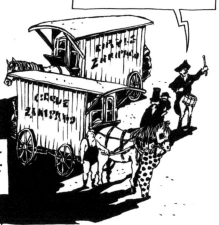

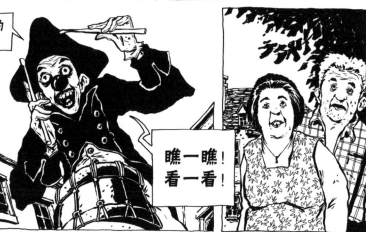

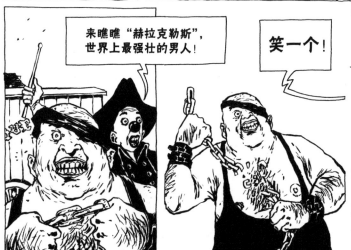

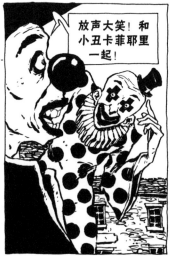

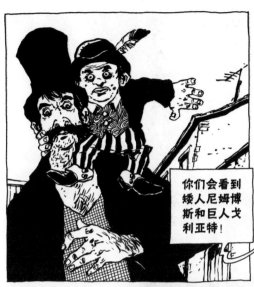

以及最后一位，她来自最遥远的东方，过去、当下与未来对她来说都不是什么秘密！

你们会看到矮人尼姆博斯和巨人戈利亚特！

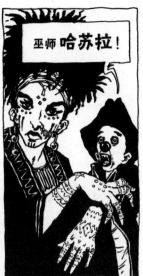

巫师哈苏拉！

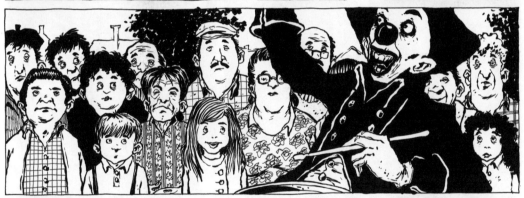

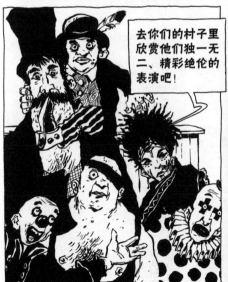

去你们的村子里欣赏他们独一无二、精彩绝伦的表演吧！

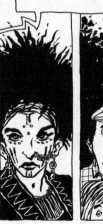

欢迎来赞帕诺马戏团观看我们的演出！

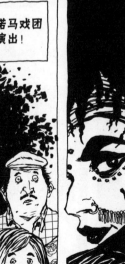

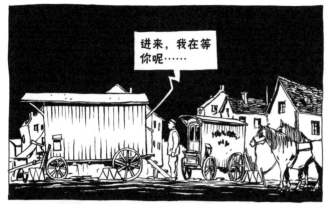

进来，我在等你呢……

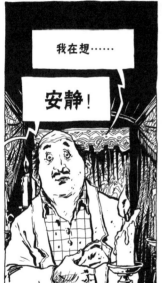

我在想……

安静！

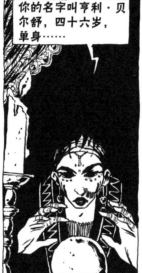

你的名字叫亨利·贝尔舒，四十六岁，单身……

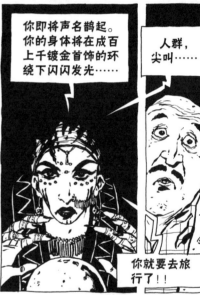

你即将声名鹊起。你的身体将在成百上千镀金首饰的环绕下闪闪发光……

人群，尖叫……

你就要去旅行了！！

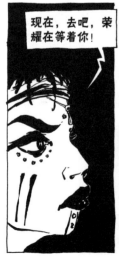

现在，去吧，荣耀在等着你！

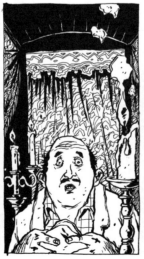

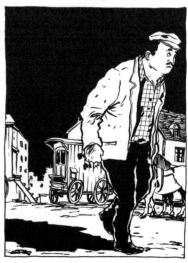

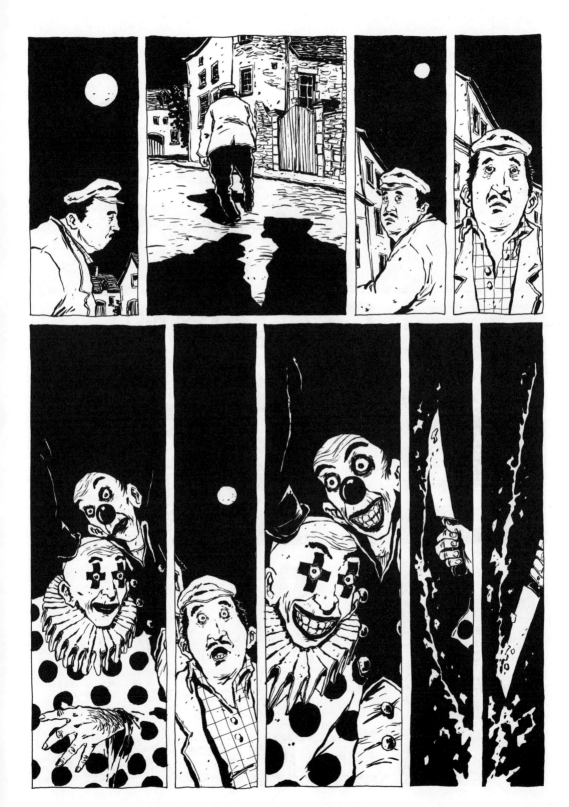

147

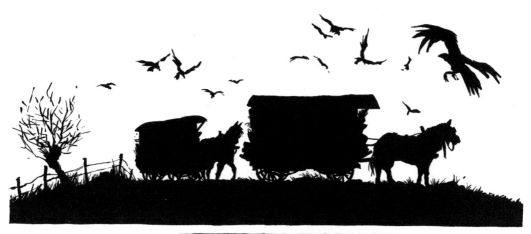

瞧一瞧！

看一看！

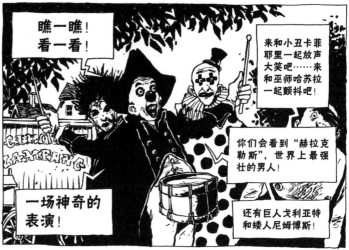

瞧一瞧！
看一看！

一场神奇的
表演！

来和小丑卡菲
耶里一起放声
大笑吧……来
和巫师哈苏拉
一起颤抖吧！

你们会看到"赫拉克
勒斯"，世界上最强
壮的男人！

还有巨人戈利亚特
和矮人尼姆博斯！

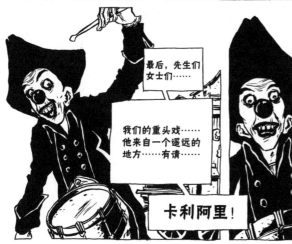

最后，先生们
女士们……

我们的重头戏……
他来自一个遥远的
地方……有请……

卡利阿里！

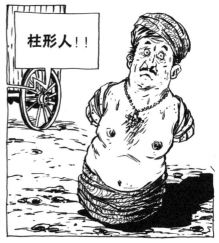

柱形人！！

诅　咒

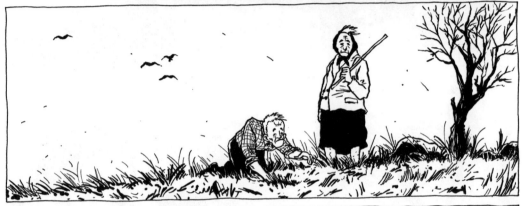

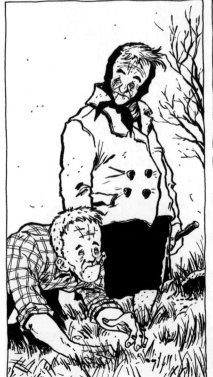

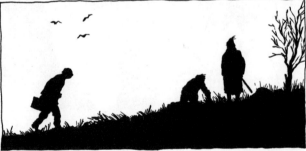

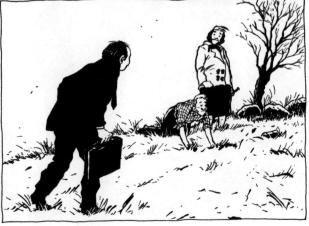

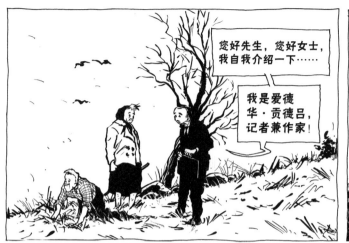

您好先生，您好女士，我自我介绍一下……

我是爱德华·贡德吕，记者兼作家！

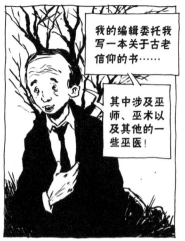

我的编辑委托我写一本关于古老信仰的书……

其中涉及巫师、巫术以及其他的一些巫医！

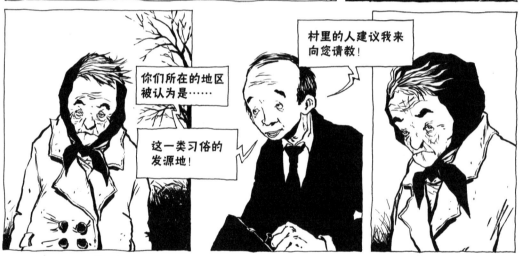

你们所在的地区被认为是……

这一类习俗的发源地！

村里的人建议我来向您请教！

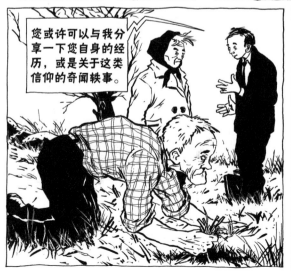

您或许可以与我分享一下您自身的经历，或是关于这类信仰的奇闻轶事。

亲爱的女士，您在这一领域所能为我提供的信息对于我的著作来说……

将是……

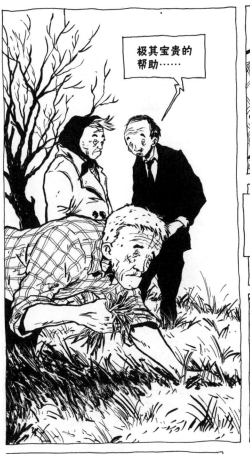

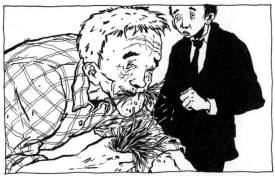

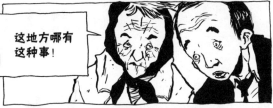

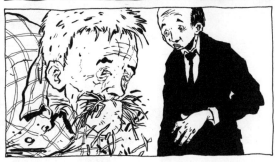

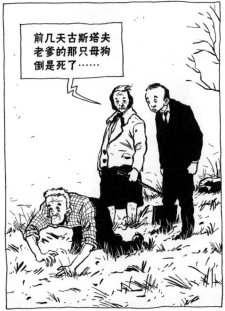

猫

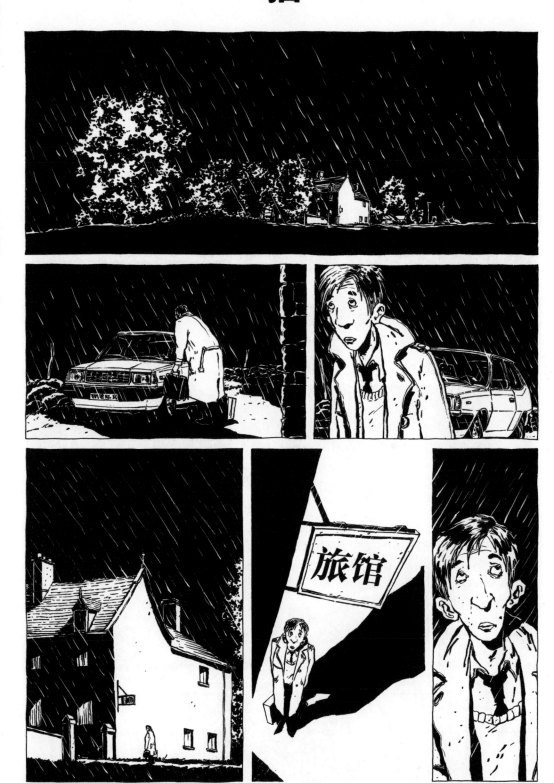

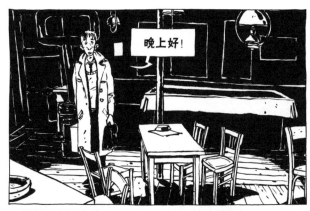

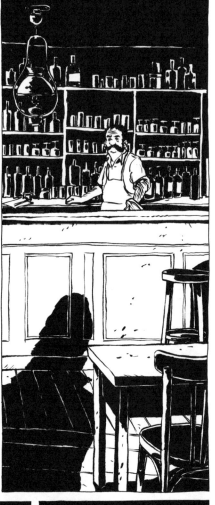

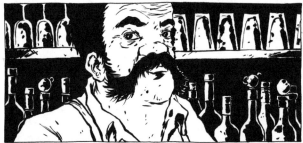

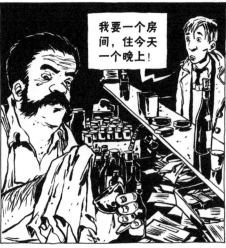

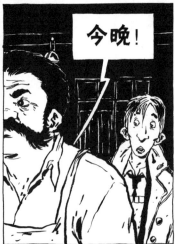

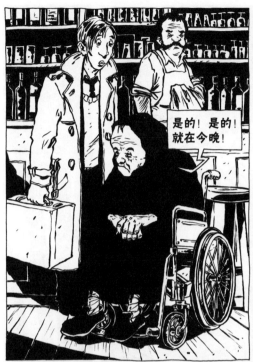

是的！是的！就在今晚！

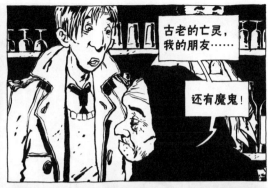

古老的亡灵，我的朋友……

还有魔鬼！

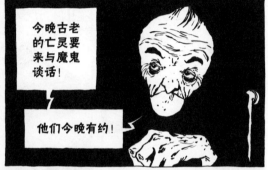

今晚古老的亡灵要来与魔鬼谈话！

他们今晚有约！

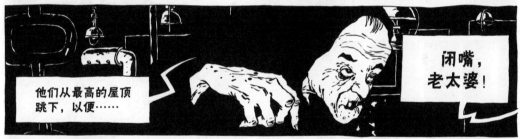

他们从最高的屋顶跳下，以便……

闭嘴，老太婆！

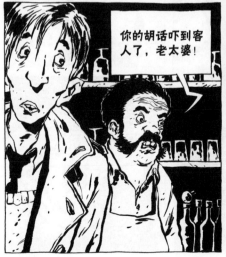

你的胡话吓到客人了，老太婆！

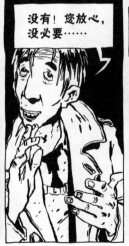

没有！您放心，没必要……

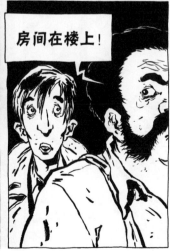

房间在楼上！

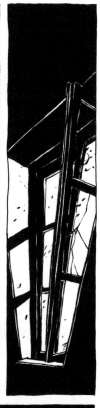
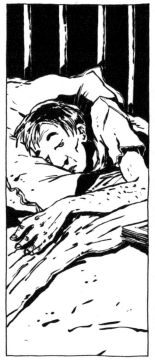
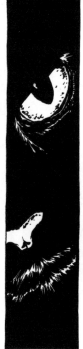
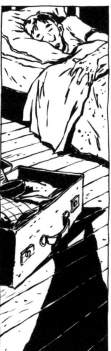
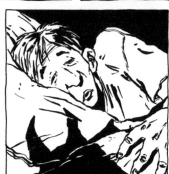
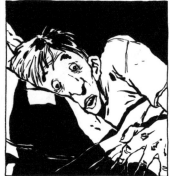

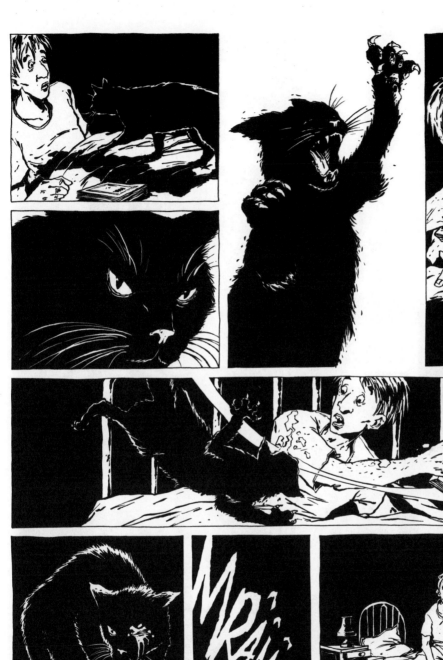

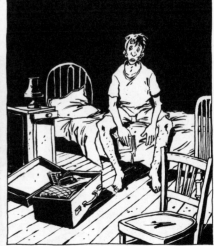

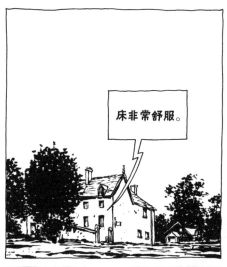

床非常舒服。

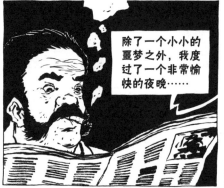

除了一个小小的噩梦之外，我度过了一个非常愉快的夜晚……

……

好了，再见，祝您有美好的一天！

小小的噩梦！

契　约

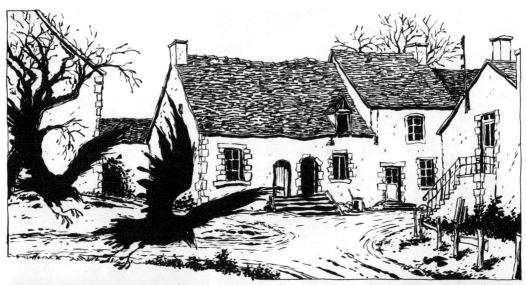

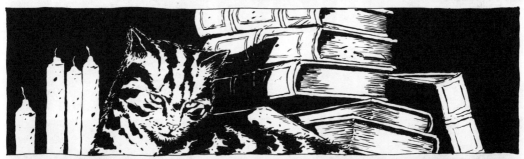

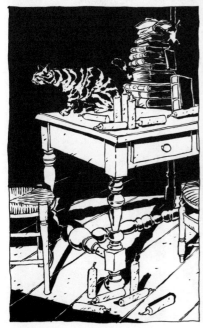

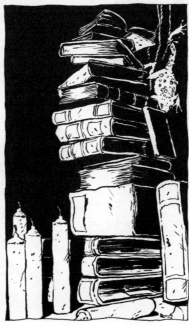

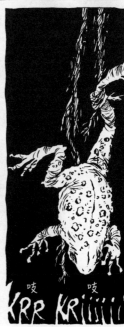

KRR KRiiiiii

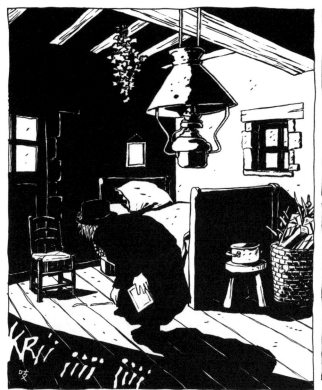

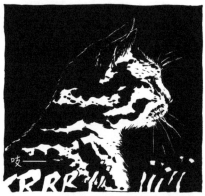
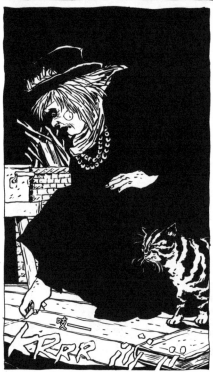
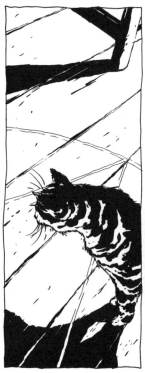
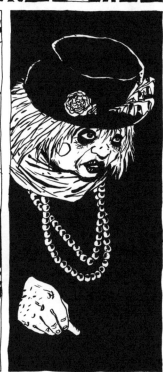

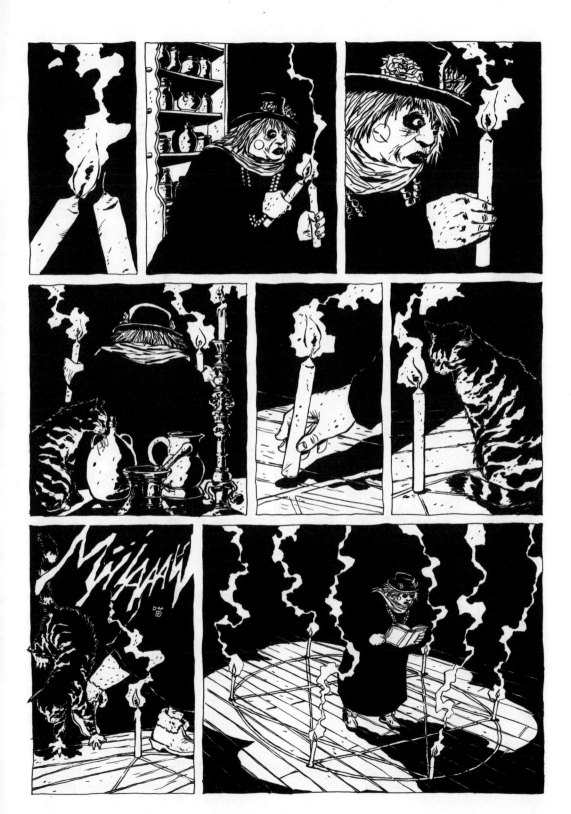

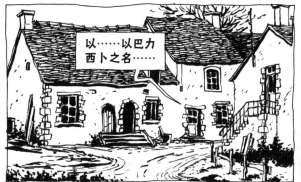

以……以巴力西卜之名……

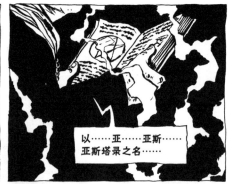

以……亚……亚斯……亚斯塔录之名……

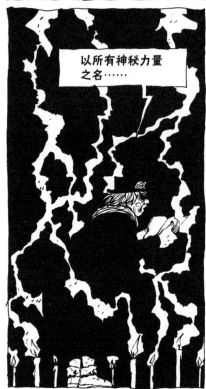

以所有神秘力量之名……

路西法!

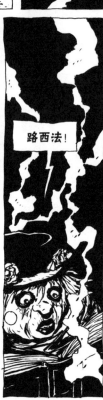

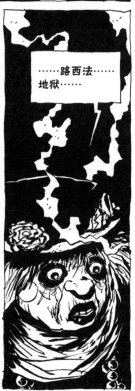

……路西法……地狱……

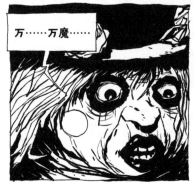

万……万魔……

之……之首!!

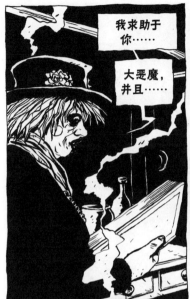

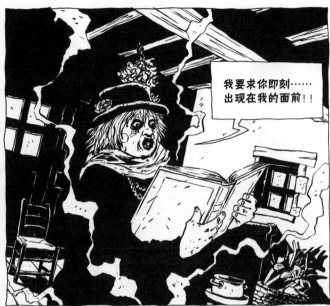

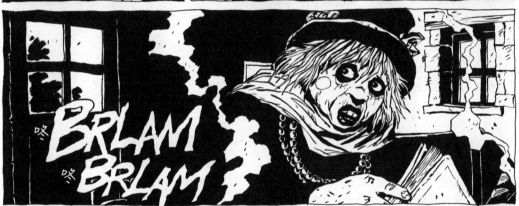

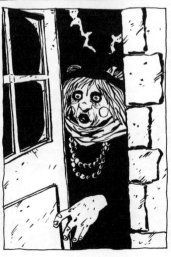

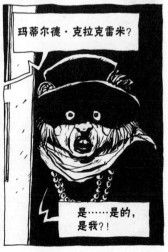

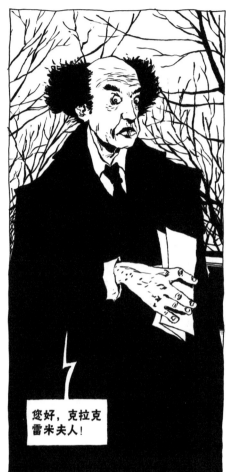

您好，克拉克雷米夫人！

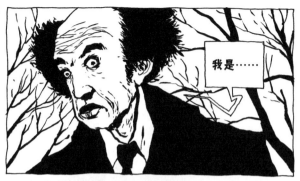

我是……

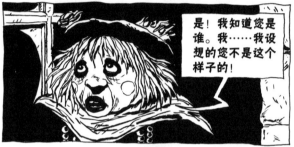

是！我知道您是谁。我……我设想的您不是这个样子的！

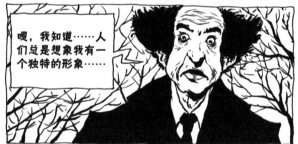

嗯，我知道……人们总是想象我有一个独特的形象……

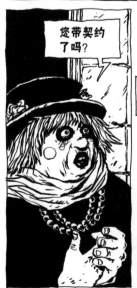

您带契约了吗？

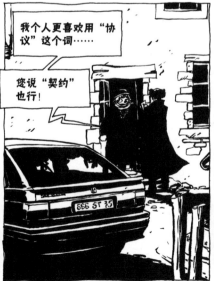

我个人更喜欢用"协议"这个词……

您说"契约"也行！

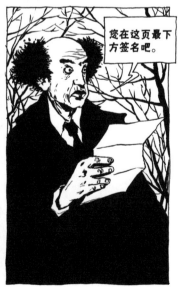

您在这页最下方签名吧。

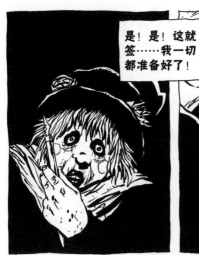

是！是！这就
签……我一切
都准备好了！

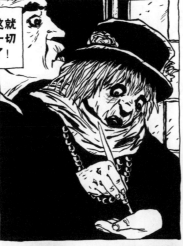

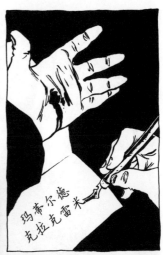

玛蒂尔德
克拉克雷米

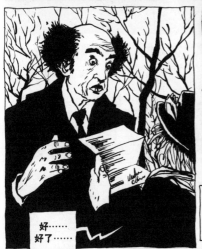

好……
好了……

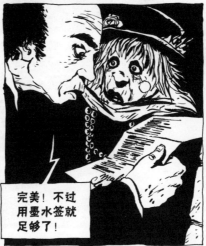

完美！不过
用墨水签就
足够了！

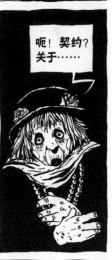

呃！契约？
关于……

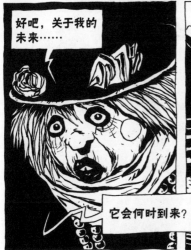

好吧，关于我的
未来……

它会何时到来？

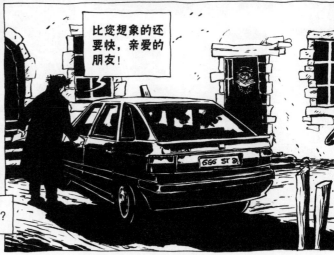

比您想象的还
要快，亲爱的
朋友！

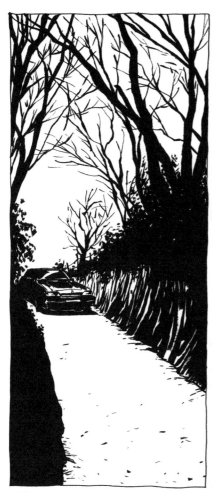

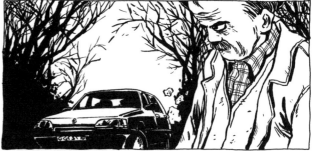

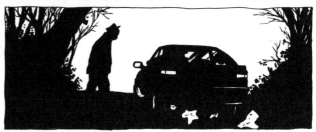

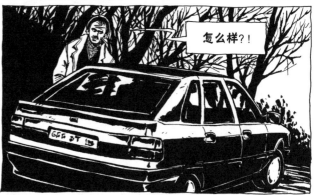

怎么样?!

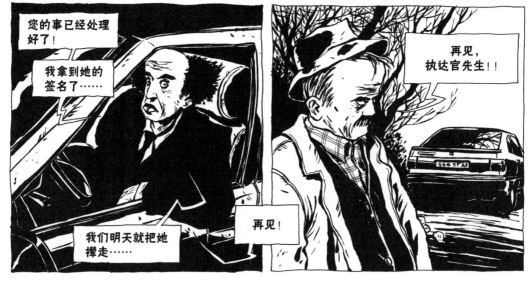

您的事已经处理好了!

我拿到她的签名了……

我们明天就把她撑走……

再见!

再见,
执达官先生!!

人　偶

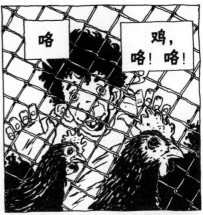
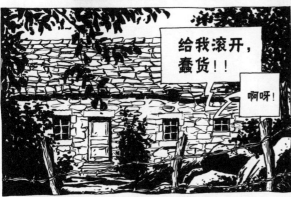
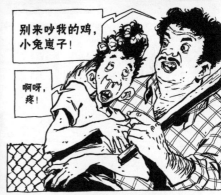
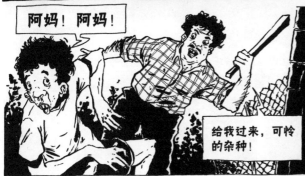
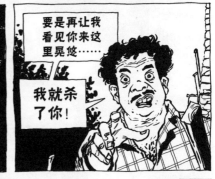
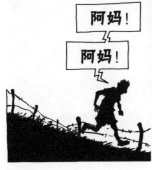
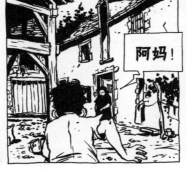
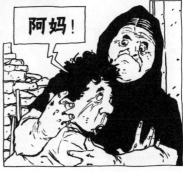

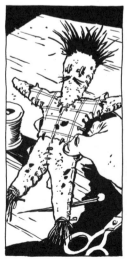
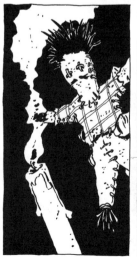
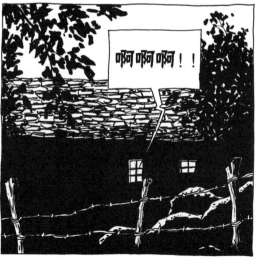

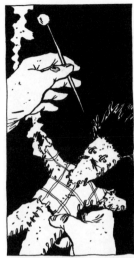

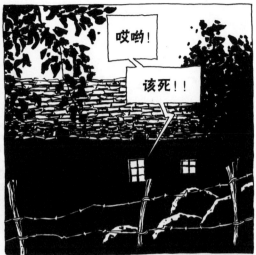
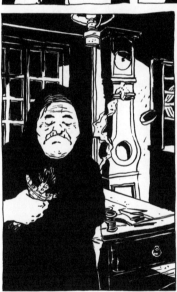

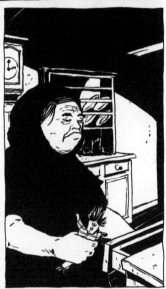

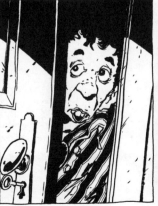
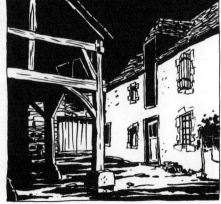

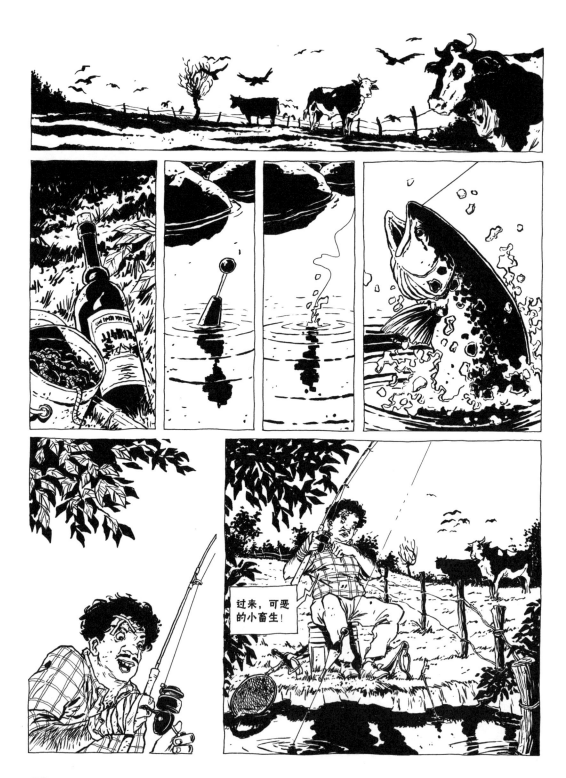

过来，可恶的小畜生！

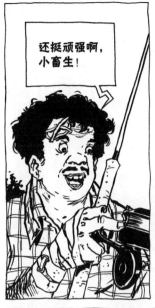

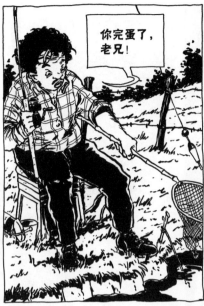

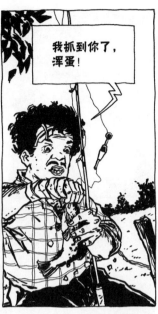

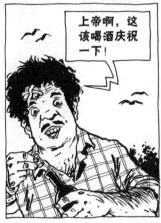

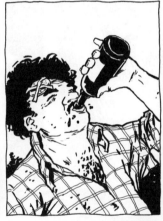

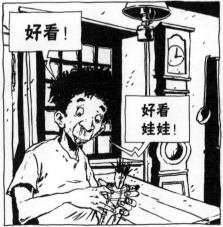

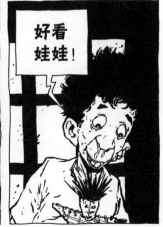

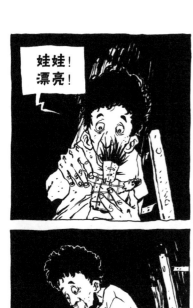

娃娃！
漂亮！

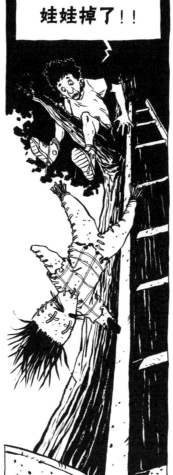

娃娃掉了！！

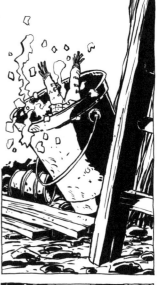

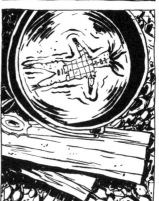

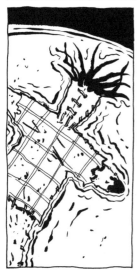

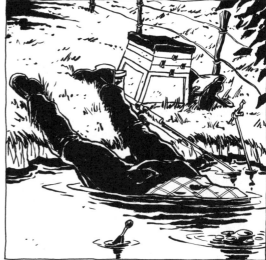

春 药

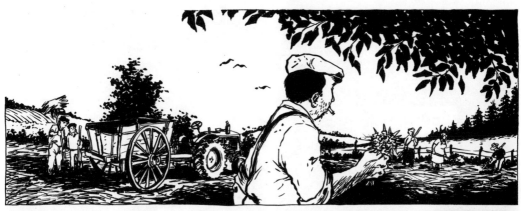

快看，马塞尔又来向玛丽献殷勤了！

呃……玛丽！

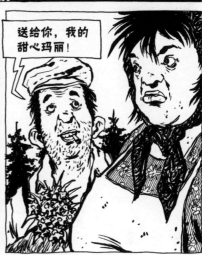

送给你，我的甜心玛丽！

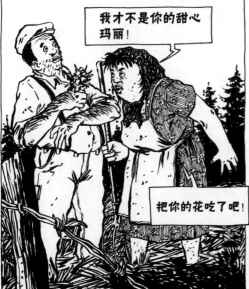

我才不是你的甜心玛丽！

把你的花吃了吧！

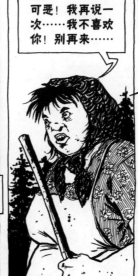

可恶！我再说一次……我不喜欢你！别再来……

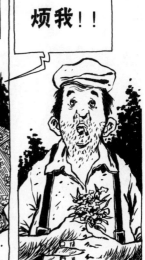

烦我！！

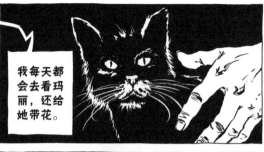

我每天都会去看玛丽，还给她带花。

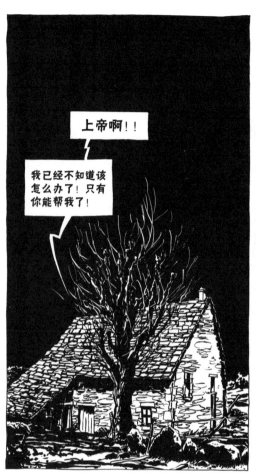

上帝啊！！

我已经不知道该怎么办了！只有你能帮我了！

每次一看到她，我就喘不过气来，还出汗……

我没上过学……我不知道该对一个女人说什么好听的话！

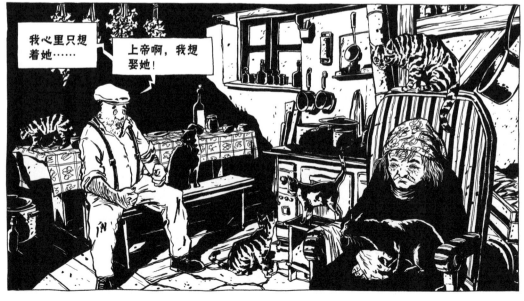

我心里只想着她……

上帝啊，我想娶她！

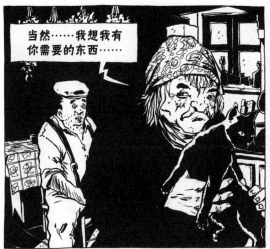

当然……我想我有你需要的东西……

你去把这个喝了!

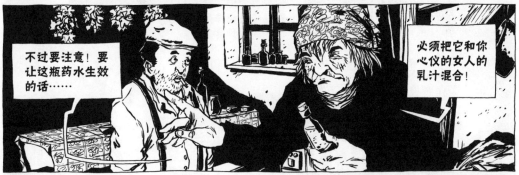

不过要注意!要让这瓶药水生效的话……

必须把它和你心仪的女人的乳汁混合!

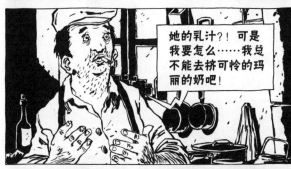

她的乳汁?!可是我要怎么……我总不能去挤可怜的玛丽的奶吧!

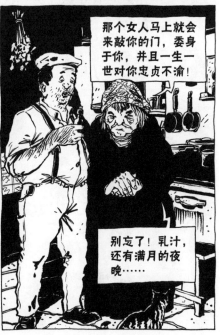

那个女人马上就会来敲你的门,委身于你,并且一生一世对你忠贞不渝!

别忘了!乳汁,还有满月的夜晚……

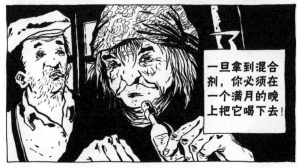

一旦拿到混合剂,你必须在一个满月的晚上把它喝下去!

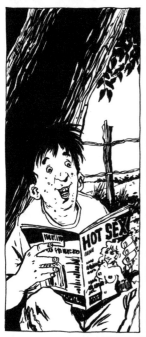

要是我告诉你爹你没去学校，还在这里看色情杂志……看你爹怎么收拾你！

别啊，马塞尔先生，别告诉我爹！他会扁我巴……

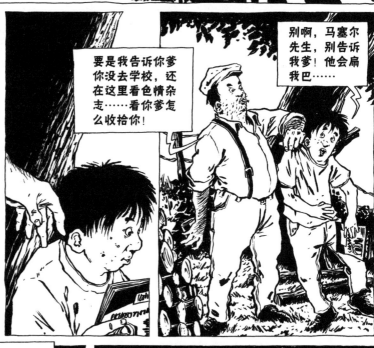

好吧，那你要帮我一个小忙！

您尽管开口，马塞尔先生！

你认识玛丽吗？

认识，马塞尔先生……她住在村子最后面的那幢房子里……

很好，你给我听好了……

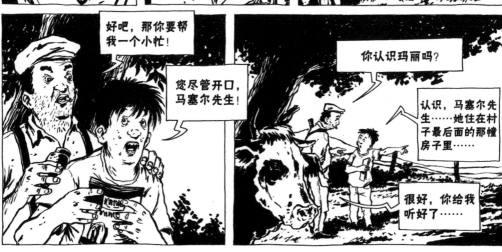

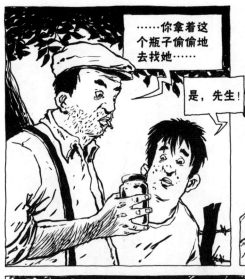

……你拿着这个瓶子偷偷地去找她……

是，先生！

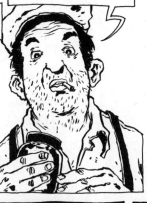

你告诉她，她必须马上给西蒙娜的宝宝一点自己的乳汁……

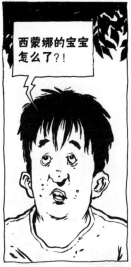

西蒙娜的宝宝怎么了？！

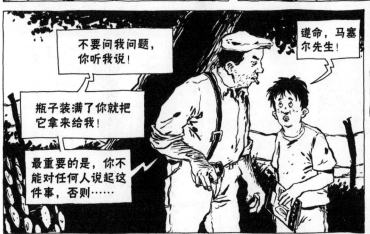

不要问我问题，你听我说！

瓶子装满了你就把它拿来给我！

最重要的是，你不能对任何人说起这件事，否则……

遵命，马塞尔先生！

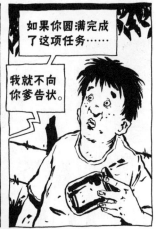

如果你圆满完成了这项任务……

我就不向你爹告状。

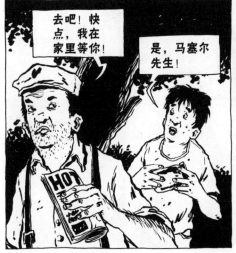

去吧！快点，我在家里等你！

是，马塞尔先生！

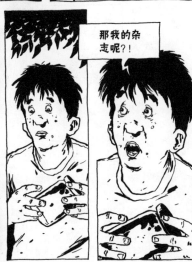

那我的杂志呢？！

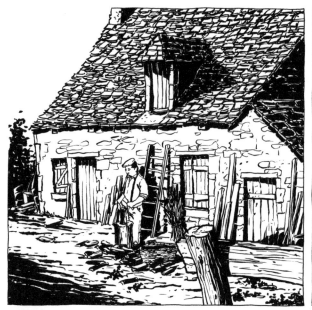
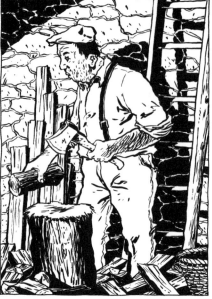
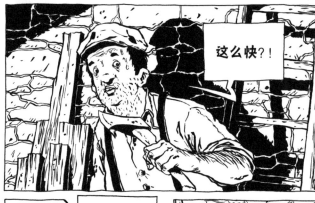

这么快?!

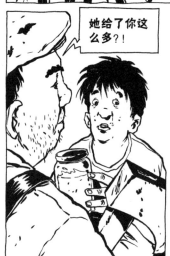

她给了你这么多?!

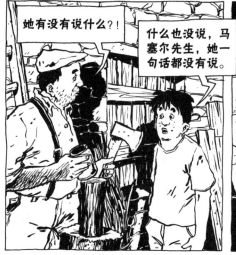

她有没有说什么?!

什么也没说,马塞尔先生,她一句话都没有说。

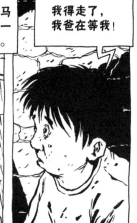

我得走了,我爸在等我!

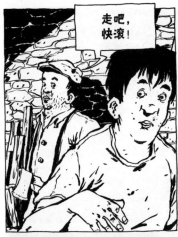
走吧,
快滚!

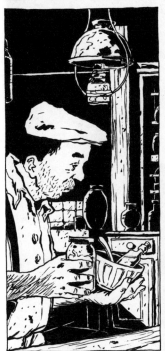

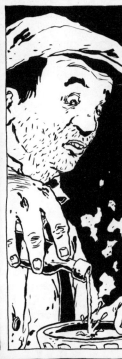

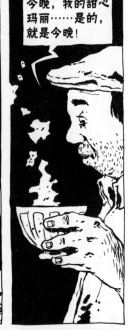
今晚,我的甜心
玛丽……是的,
就是今晚!

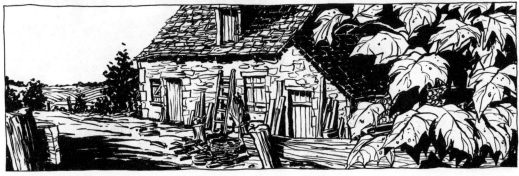

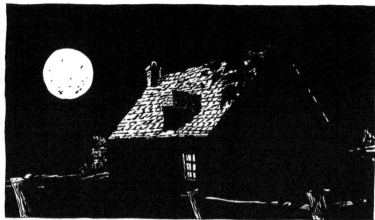

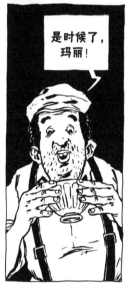
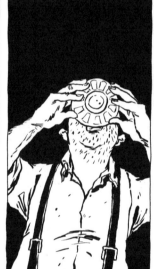
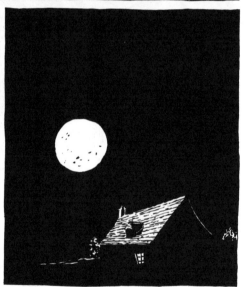

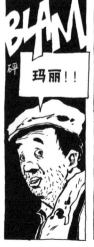
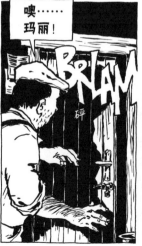
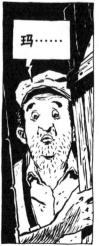

毒 药

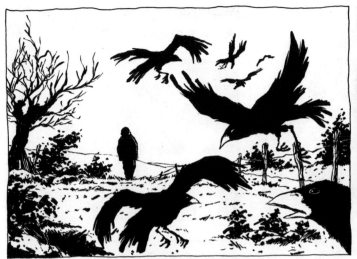

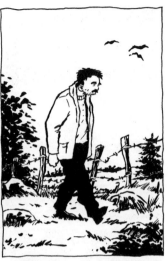

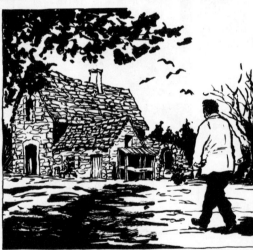

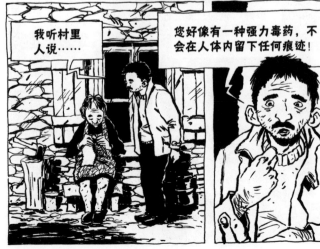

我听村里人说……

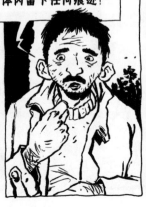

您好像有一种强力毒药，不会在人体内留下任何痕迹！

先进来喝一小碗咖啡吧？！

山金车酊治疖子……

冰草治腹痛……

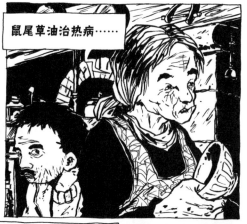

鼠尾草油治热病……

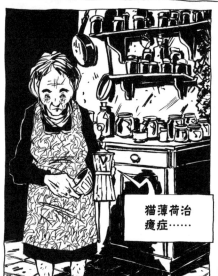

猫薄荷治痫症……

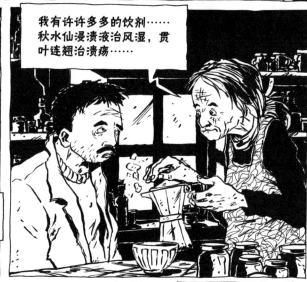

我有许许多多的饮剂……秋水仙浸渍液治风湿，贯叶连翘治溃疡……

鼠尾草促进消化……

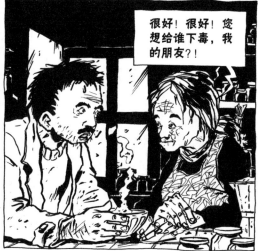

很好！很好！您想给谁下毒，我的朋友？！

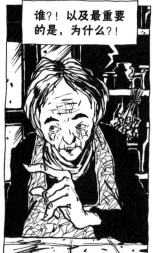

谁？！以及最重要的是，为什么？！

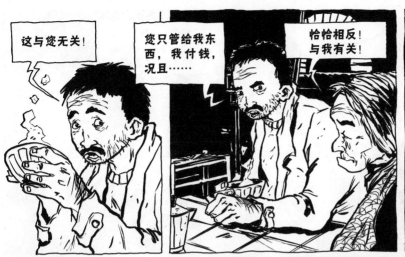
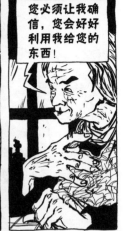
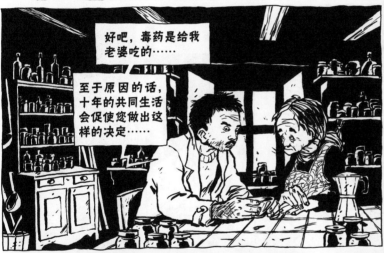
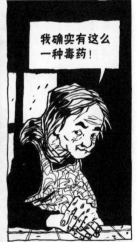
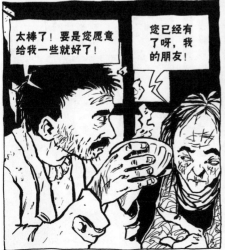
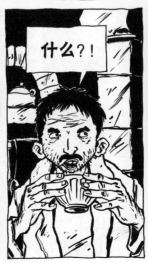
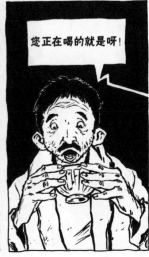

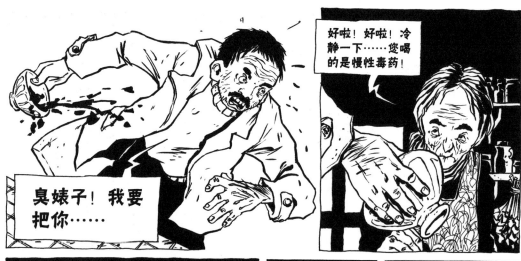

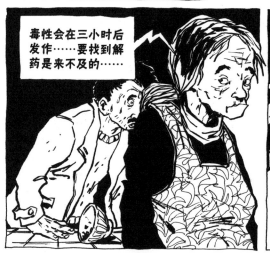

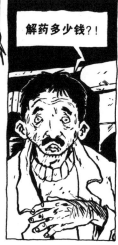

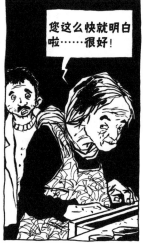

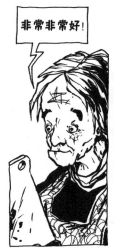

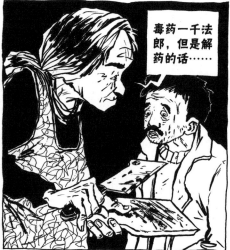

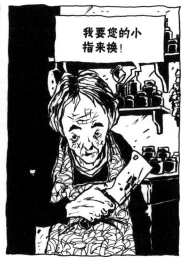

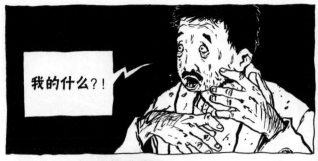

我的什么?!

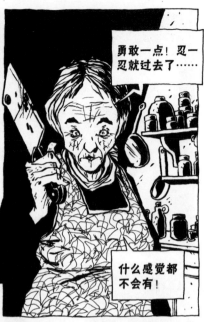

勇敢一点！忍一忍就过去了……

什么感觉都不会有！

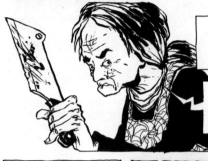

您的小指!!这是解药的代价。

无论如何，您已经别无选择！

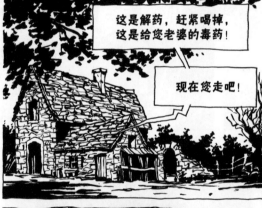

这是解药，赶紧喝掉，这是给您老婆的毒药！

现在您走吧！

啊啊啊啊！

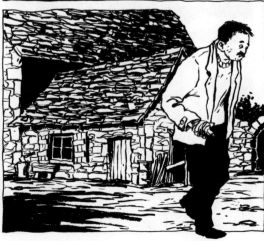

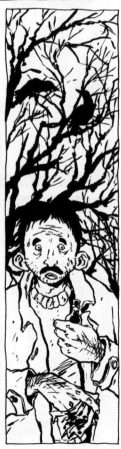

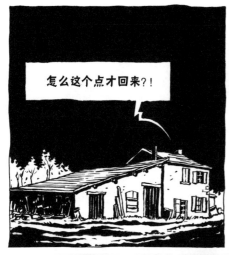

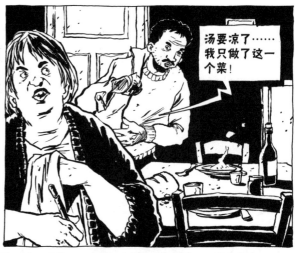

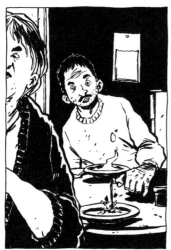

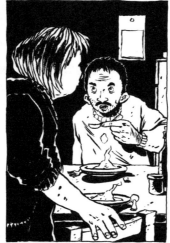

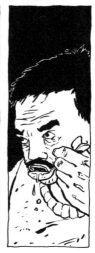

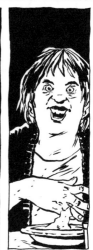

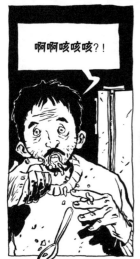

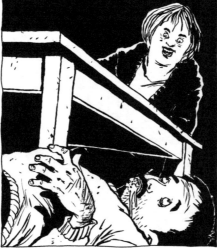

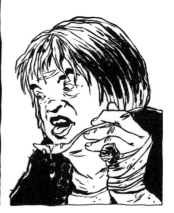

巫 术

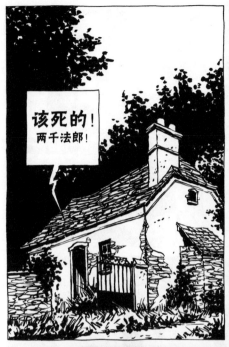

该死的！
两千法郎！

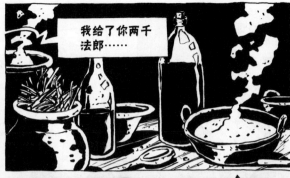

我给了你两千法郎……

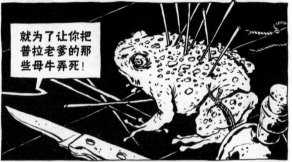

就为了让你把普拉老爹的那些母牛弄死！

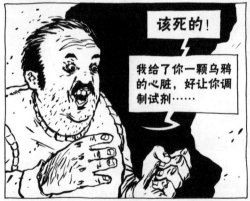

该死的！

我给了你一颗乌鸦的心脏，好让你调制试剂……

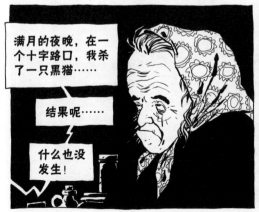

满月的夜晚，在一个十字路口，我杀了一只黑猫……

结果呢……

什么也没发生！

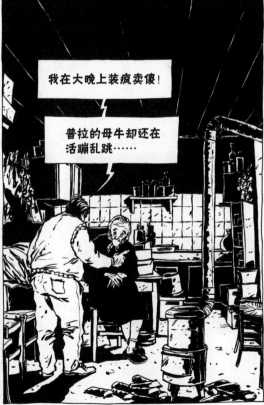

我在大晚上装疯卖傻！

普拉的母牛却还在活蹦乱跳……

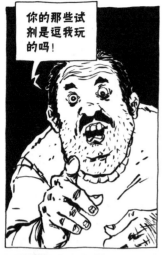

你的那些试剂是逗我玩的吗！

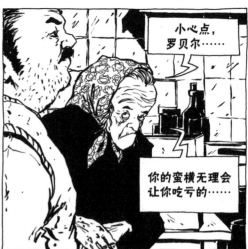

小心点，罗贝尔……

你的蛮横无理会让你吃亏的……

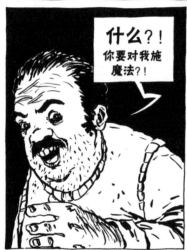

什么？！你要对我施魔法？！

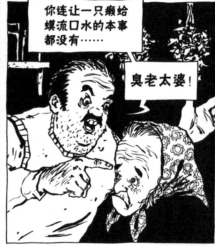

你连让一只癞蛤蟆流口水的本事都没有……

臭老太婆！

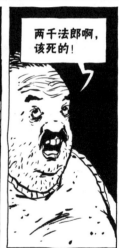

两千法郎啊，该死的！

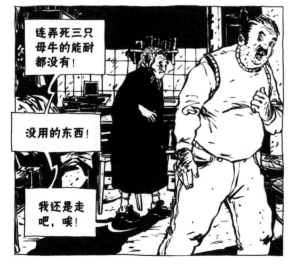

连弄死三只母牛的能耐都没有！

没用的东西！

我还是走吧，唉！

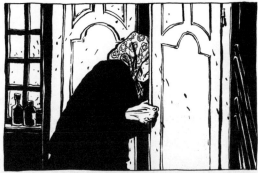
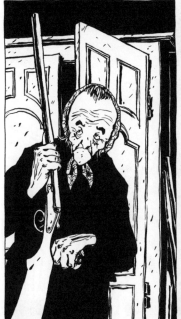
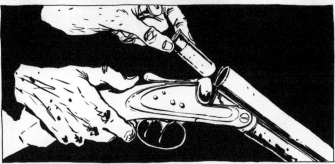
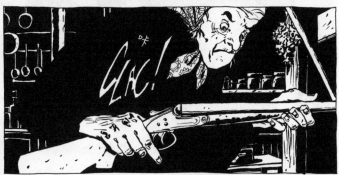

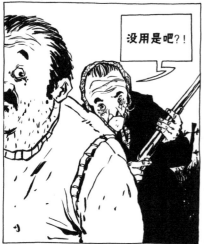
没用是吧?!

别……

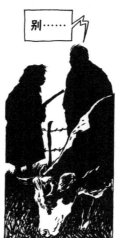

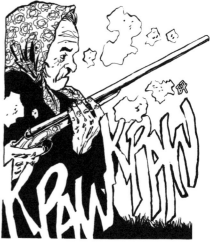

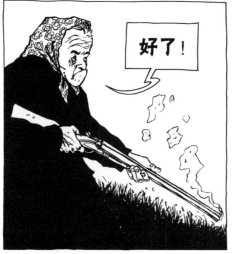
好了!

这样普拉老爹的母牛就死了!
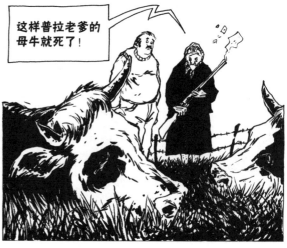

妖 术

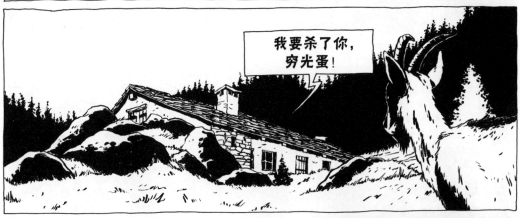

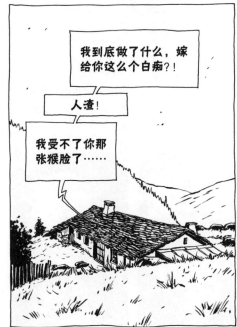

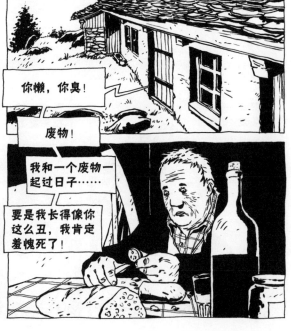

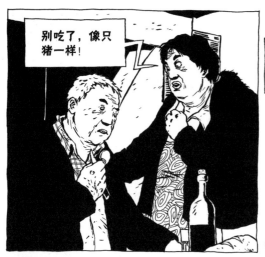

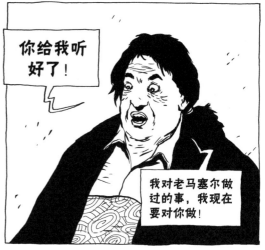

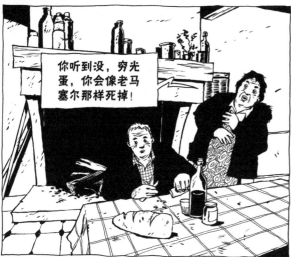

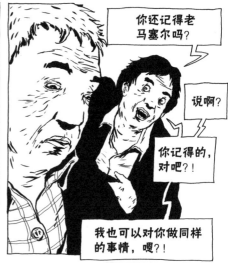

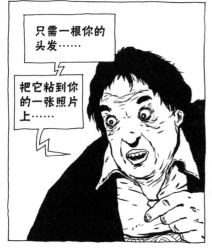

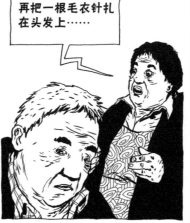

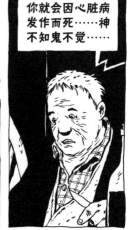

没有任何痕……

喂！你去哪儿?！

该死的！

你去哪儿?

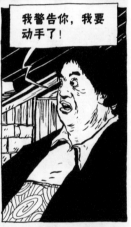

我警告你，我要动手了！

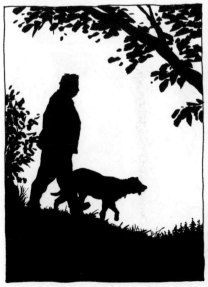

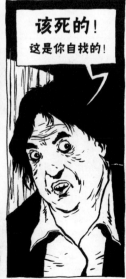

该死的！
这是你自找的！

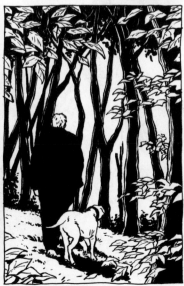

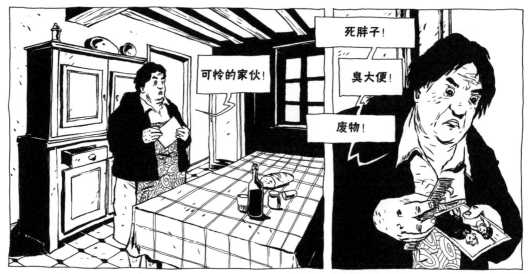

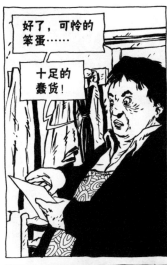

好了，可怜的笨蛋……

十足的蠢货！

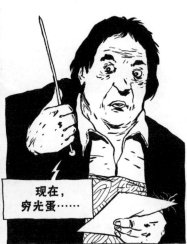

现在，穷光蛋……

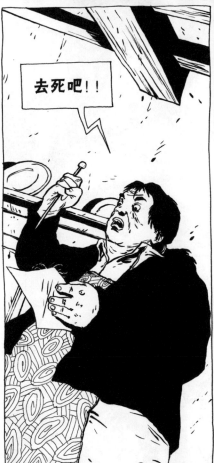

去死吧！！

啊啊啊啊！

咳……

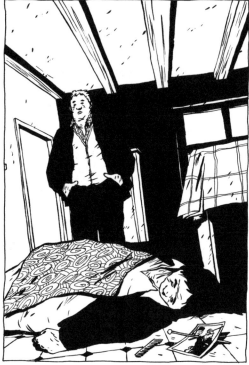

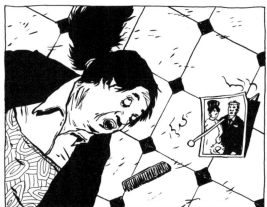

让你用我的梳子……

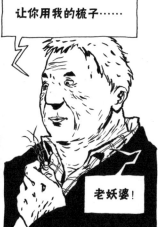

老妖婆！

纸牌占卜

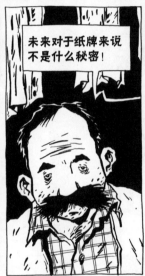

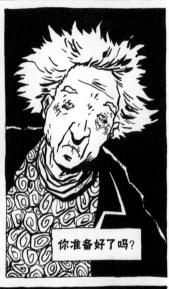

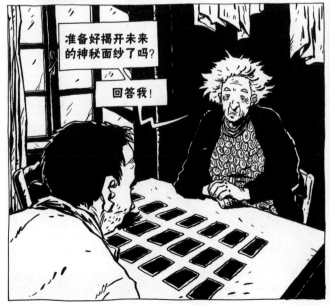

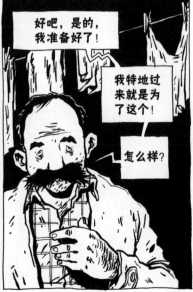

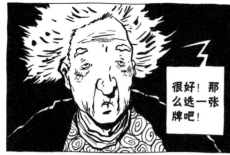

很好！那么选一张牌吧！

这是……死……

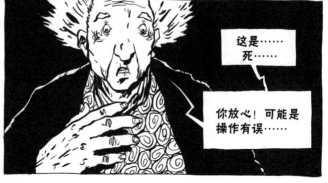

你放心！可能是操作有误……

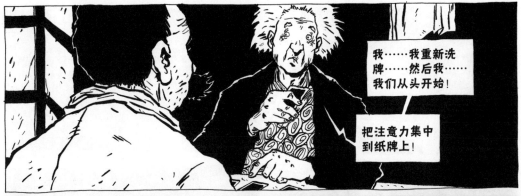

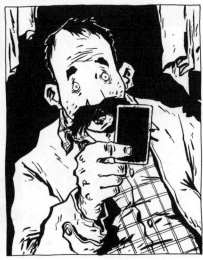

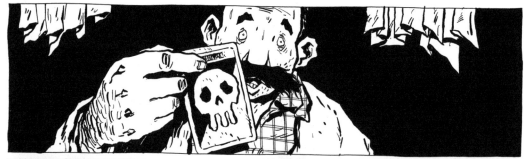

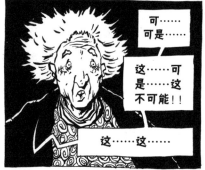

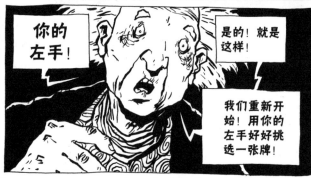

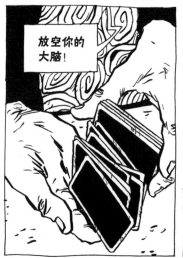

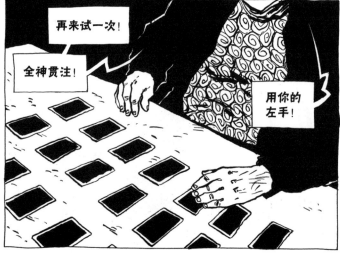

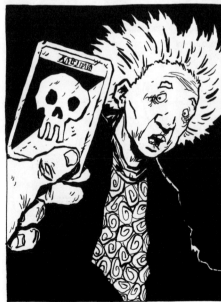

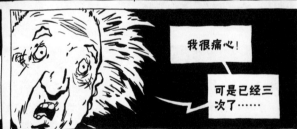

我很痛心！

可是已经三次了……

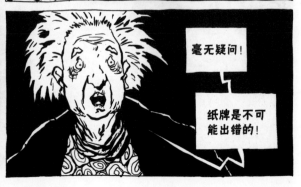

毫无疑问！

纸牌是不可能出错的！

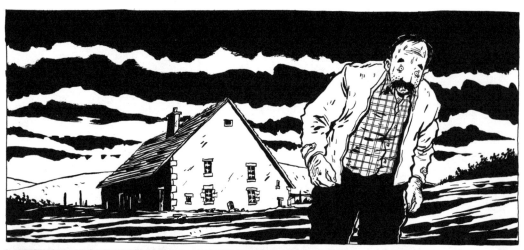

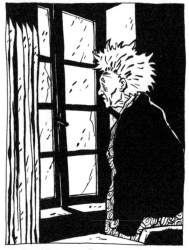

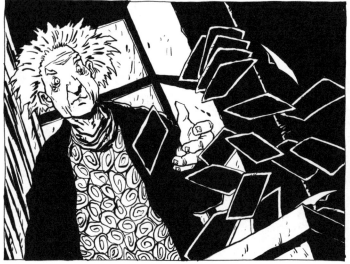
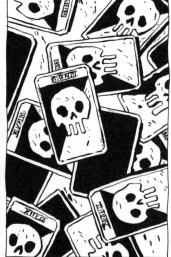

蛊　惑

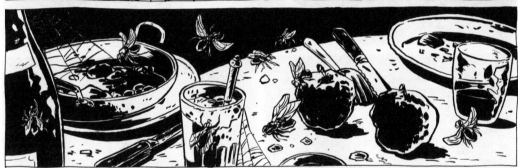

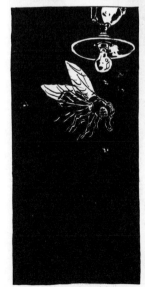

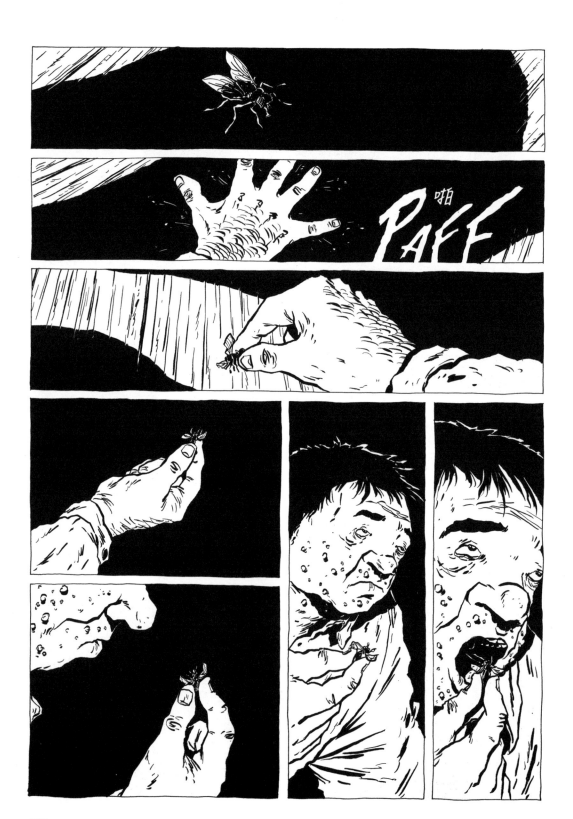

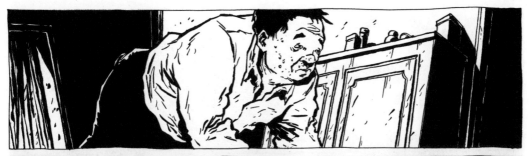

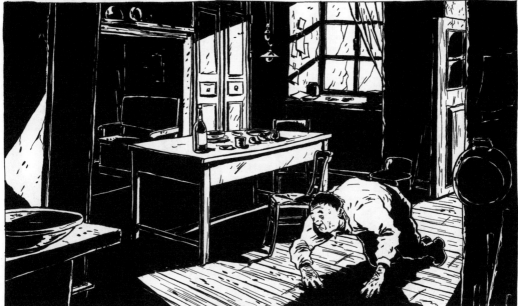

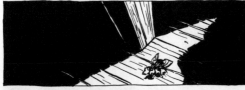

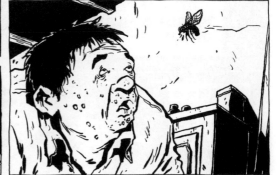

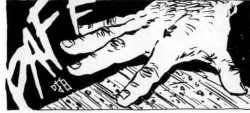

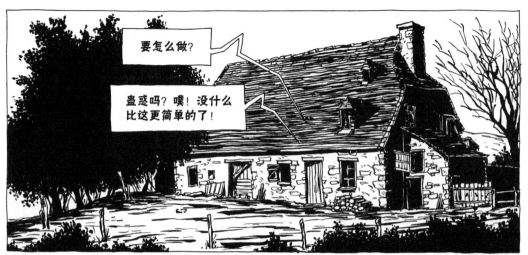

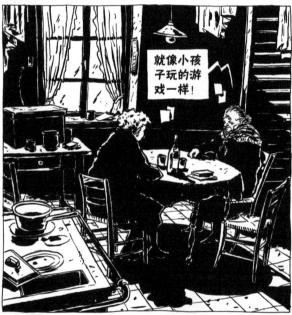

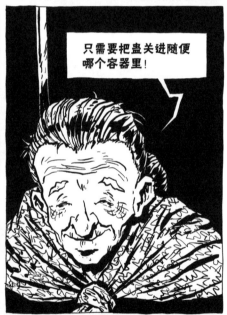

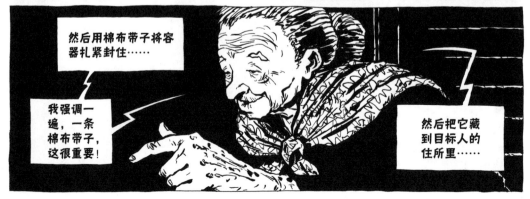

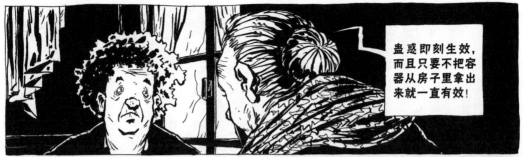

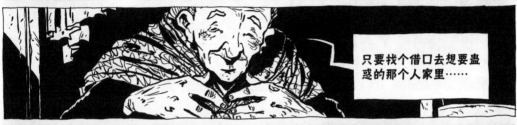

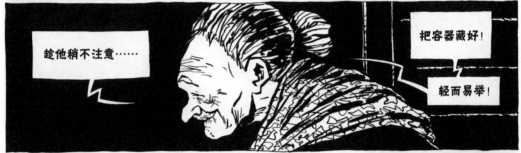

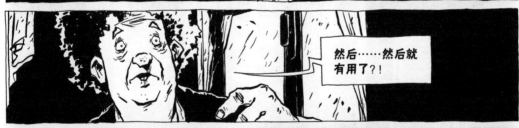

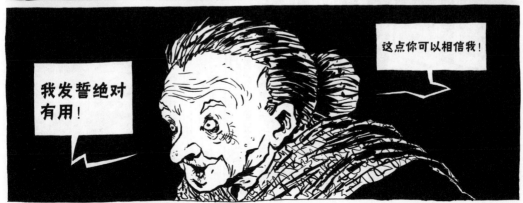

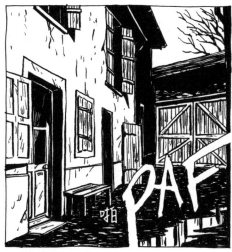

PAF

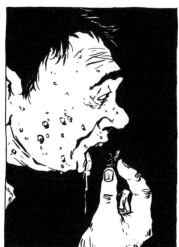

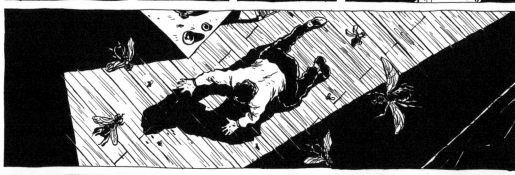

护身符

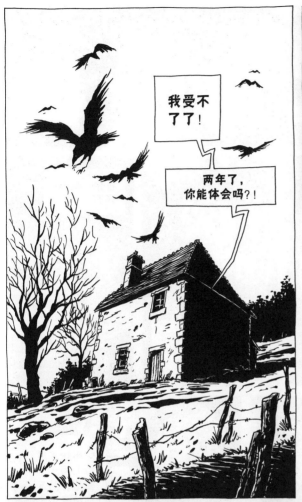

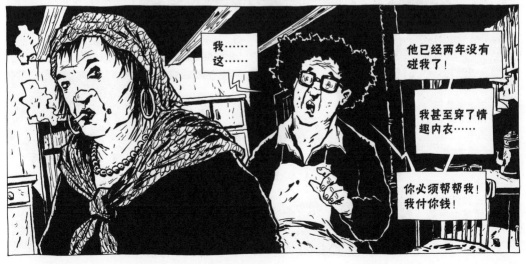

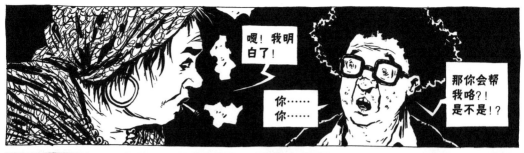

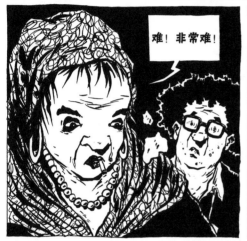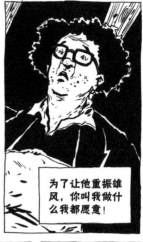

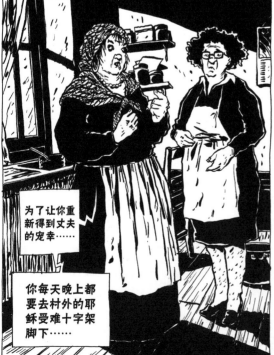

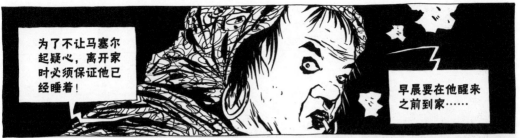

为了不让马塞尔起疑心，离开家时必须保证他已经睡着！

早晨要在他醒来之前到家……

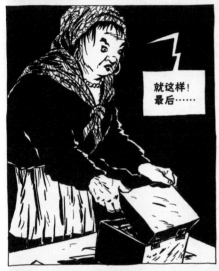

就这样！最后……

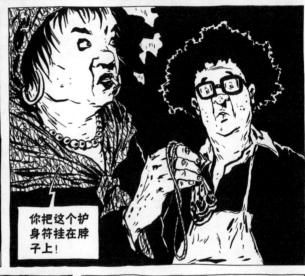

你把这个护身符挂在脖子上！

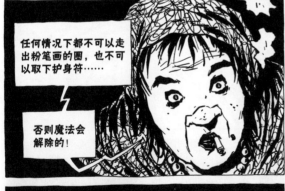

任何情况下都不可以走出粉笔画的圈，也不可以取下护身符……

否则魔法会解除的！

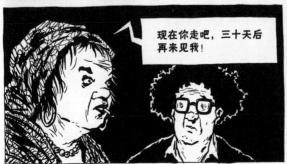

现在你走吧，三十天后再来见我！

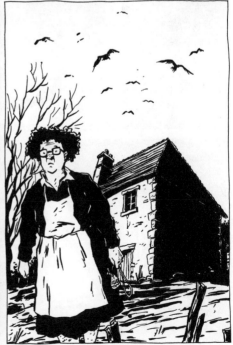

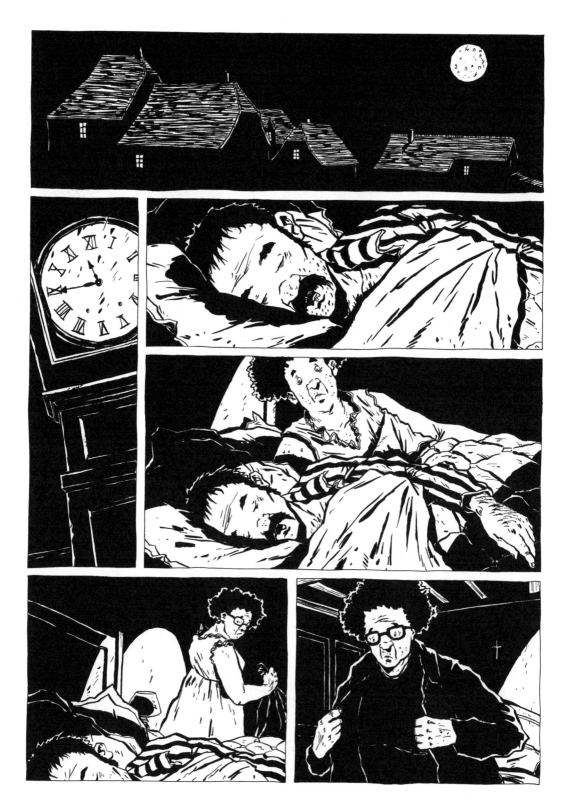

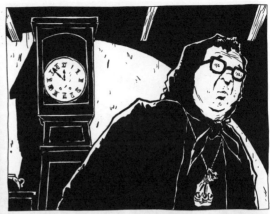
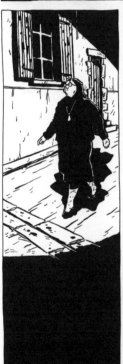
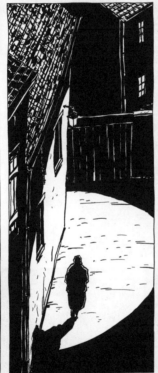
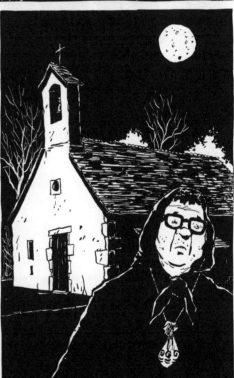
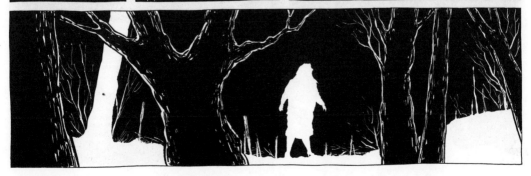

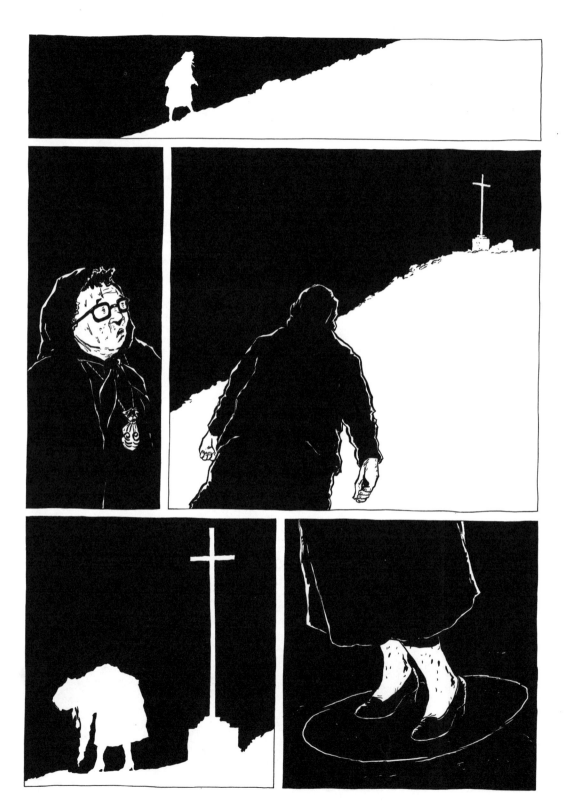

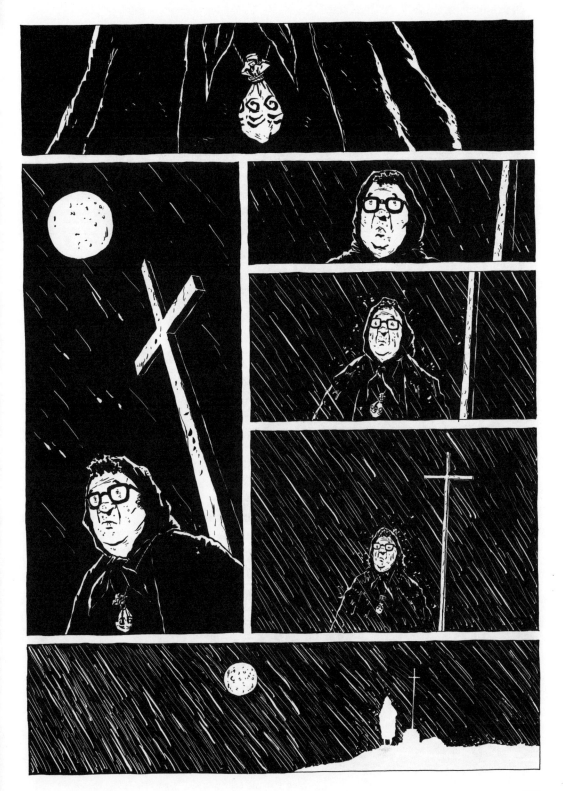

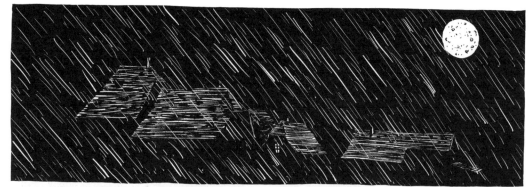

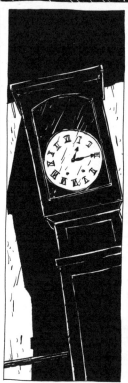

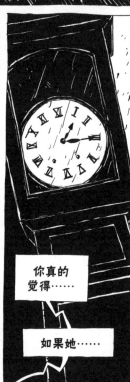

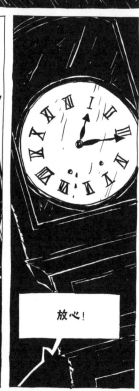

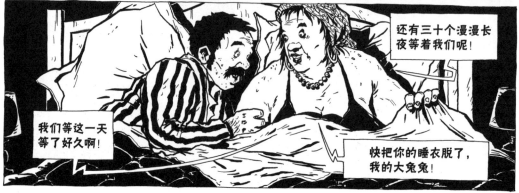

月

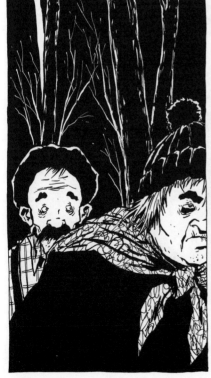

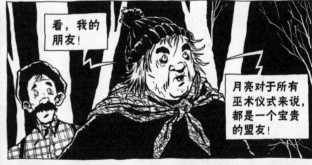

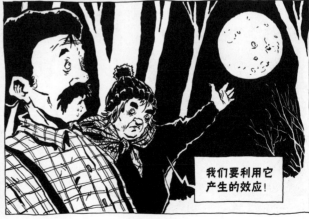

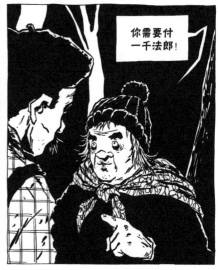

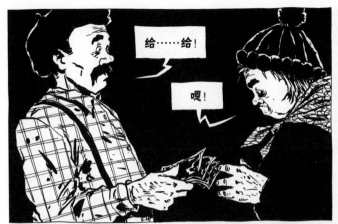

给……给！

嗳！

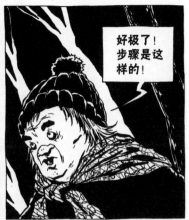

好极了！步骤是这样的！

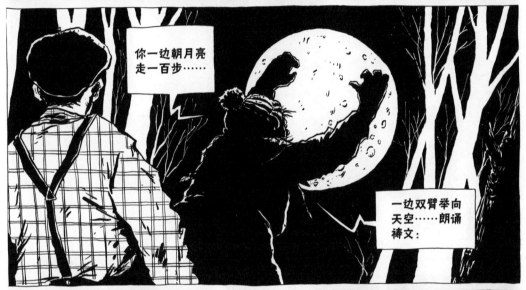

你一边朝月亮走一百步……

一边双臂举向天空……朗诵祷文：

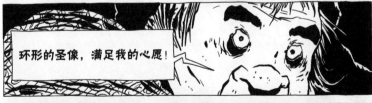

环形的圣像，满足我的心愿！

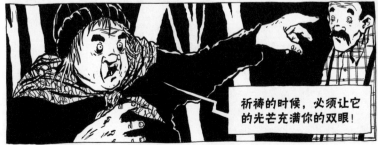

祈祷的时候，必须让它的光芒充满你的双眼！

怎么了?

我……我完全没听懂!

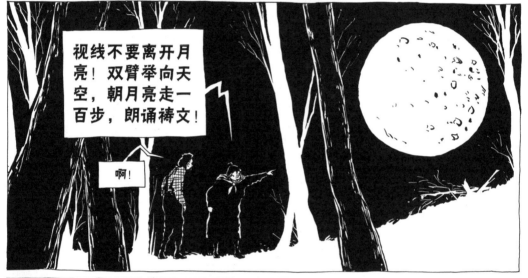

视线不要离开月亮!双臂举向天空,朝月亮走一百步,朗诵祷文!

啊!

一点也不复杂啊,该死的!

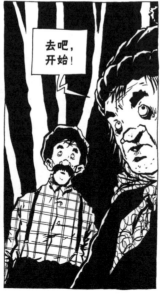

去吧,开始!

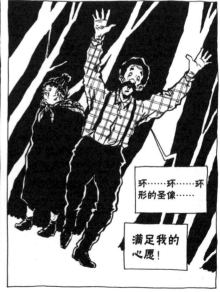

环……环……环形的圣像……

满足我的心愿!

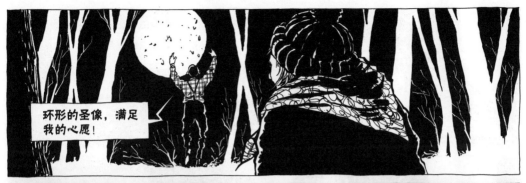

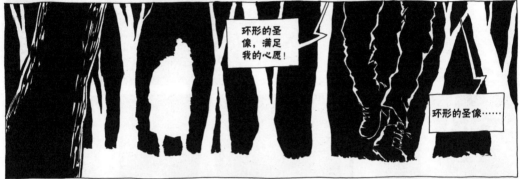

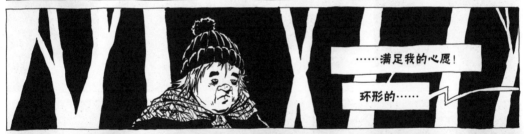

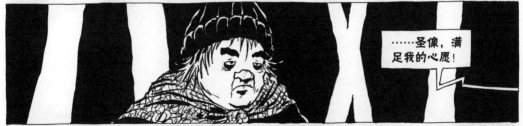

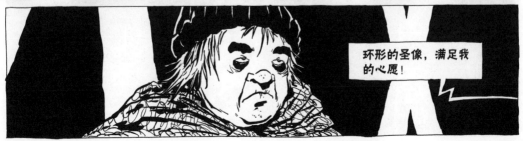

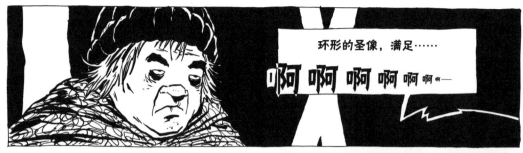

环形的圣像，满足……

啊 啊 啊 啊 啊 啊 啊——

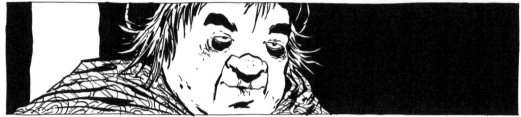

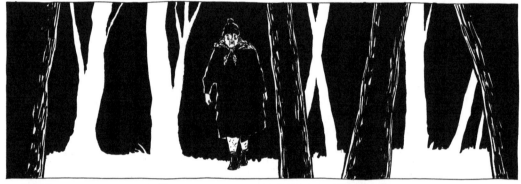

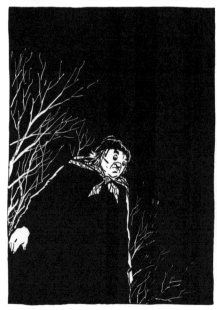

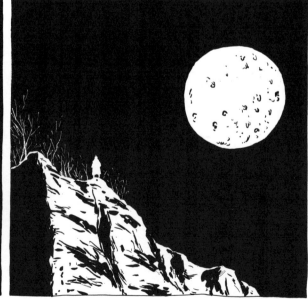

火 刑

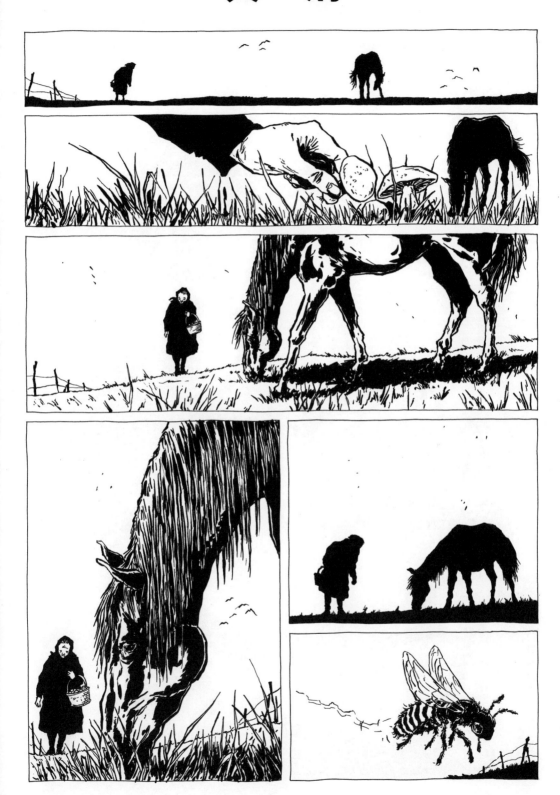

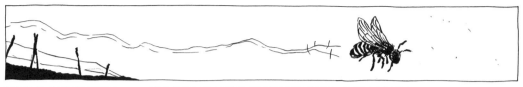
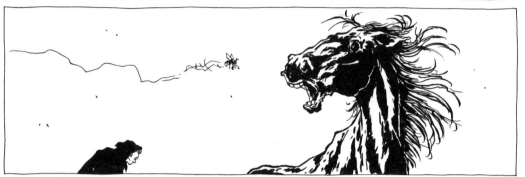
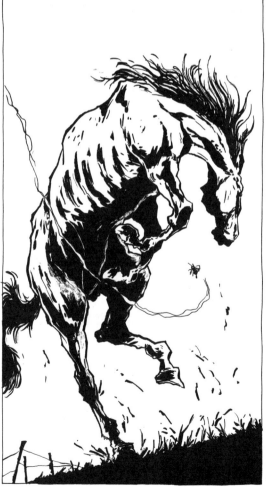

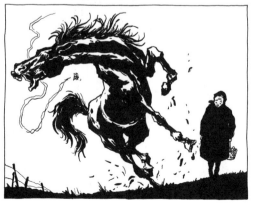

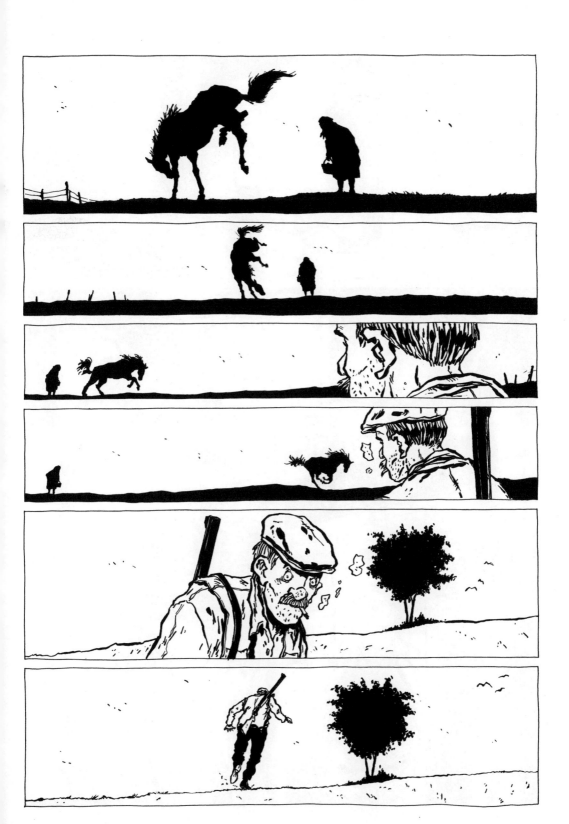

225

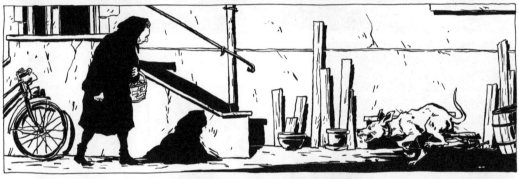

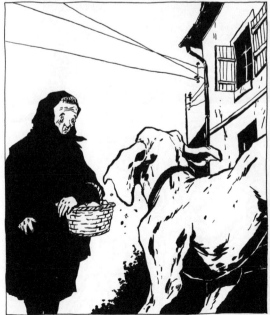

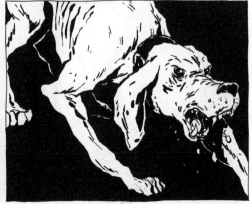

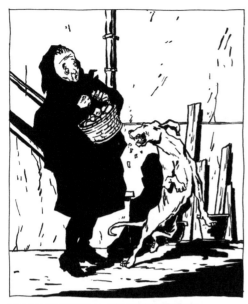

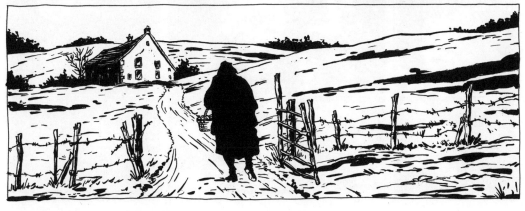

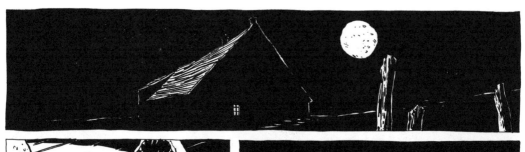

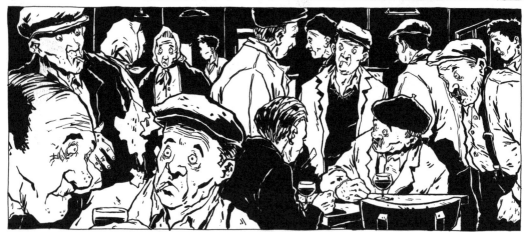

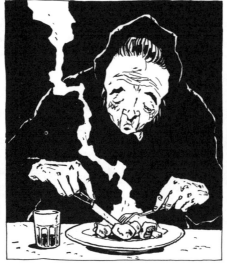

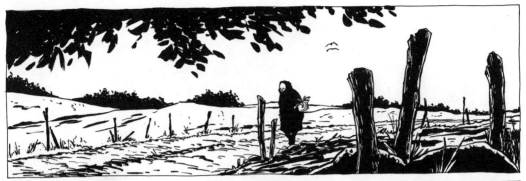

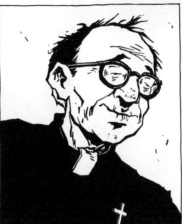

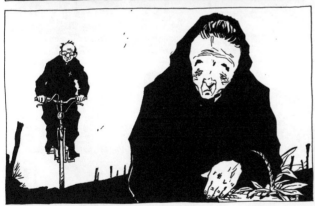

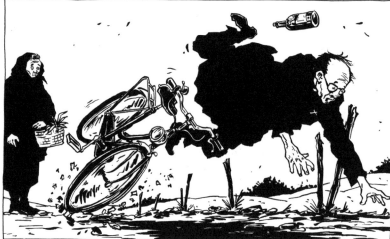
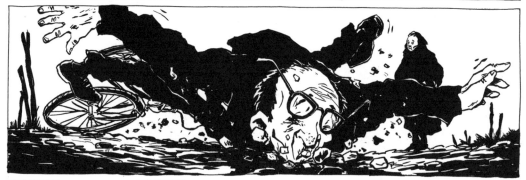
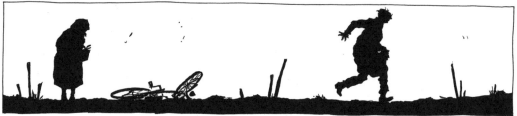

232

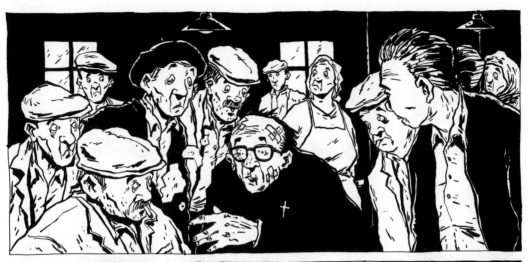

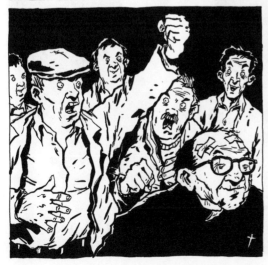

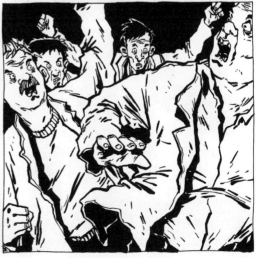

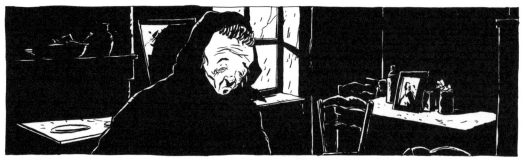

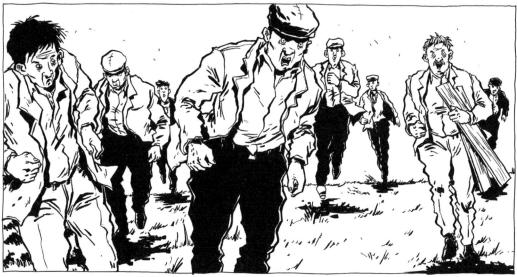

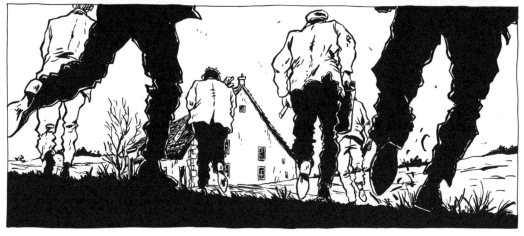

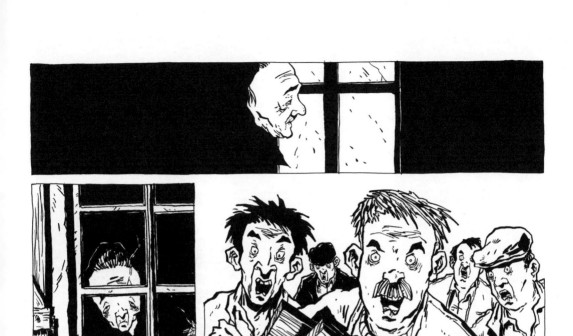

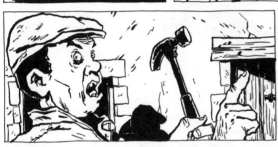

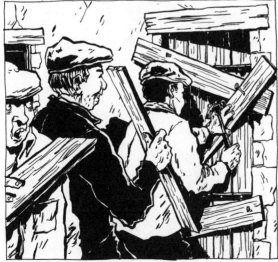

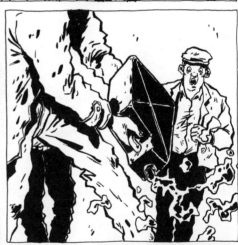

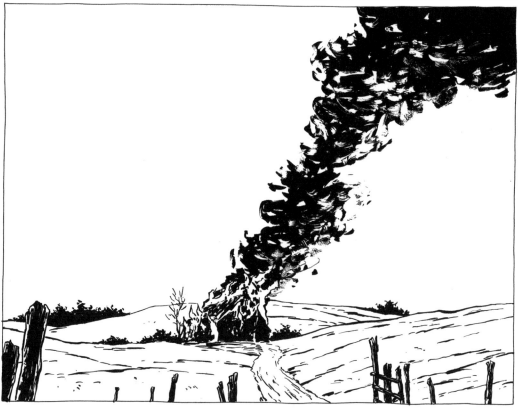

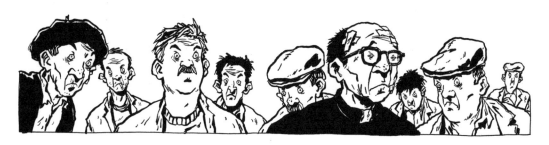

満 月

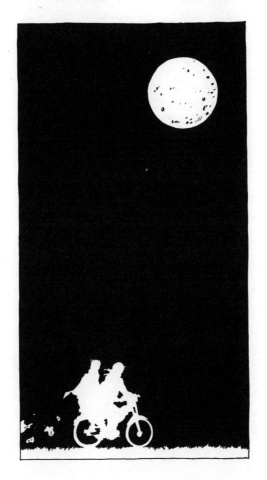

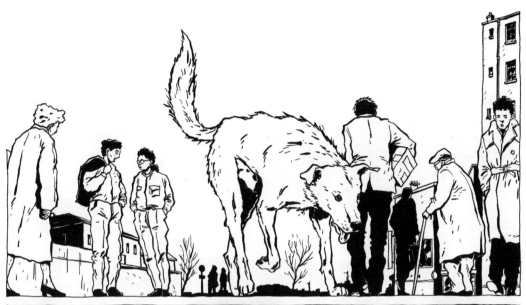
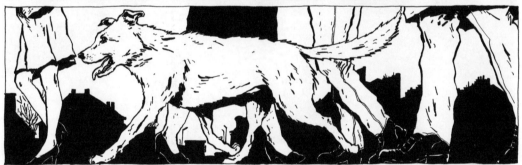
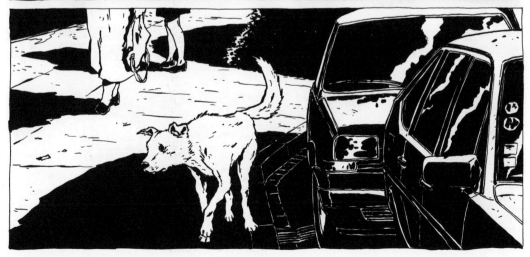

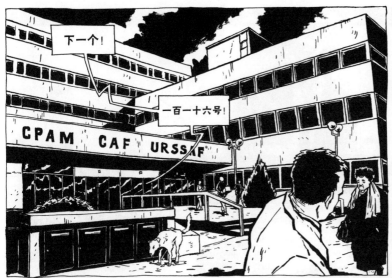

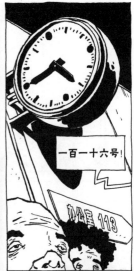

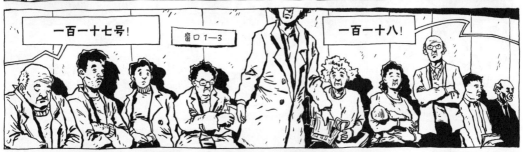

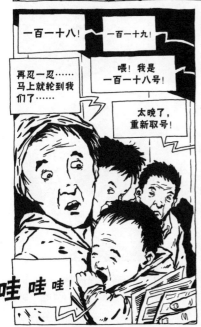

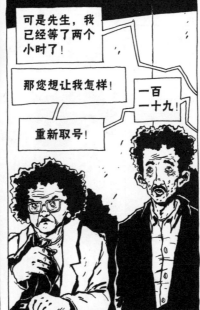

* CPAM（法国医疗保险地区管理处）、CAF（法国家庭补助管理署）、URSSAF（法国社会保障及家庭补助征收联合机构）均为法国
 社会福利机构。

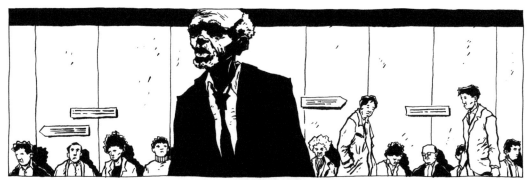

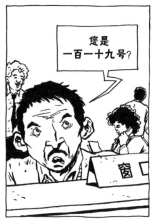

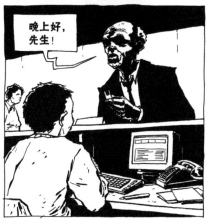

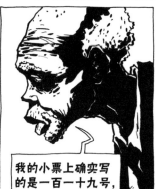

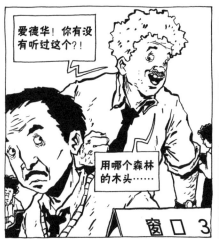

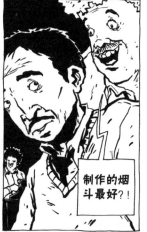

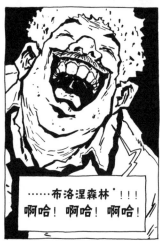

* "制作烟斗（faire une pipe）"一词另有"口交"的意思，巴黎的布洛涅森林以卖淫活动猖獗闻名。

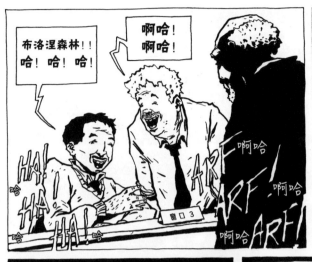

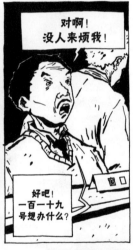

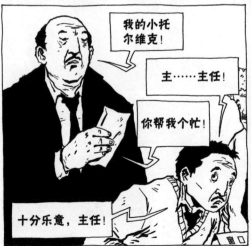

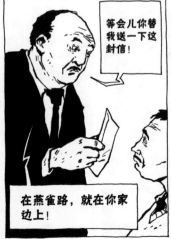

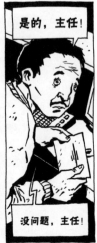

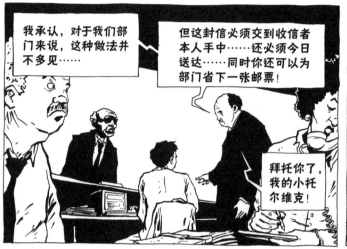

我承认，对于我们部门来说，这种做法并不多见……

但这封信必须交到收信者本人手中……还必须今日送达……同时你还可以为部门省下一张邮票！

拜托你了，我的小托尔维克！

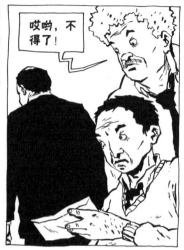

哎哟，不得了！

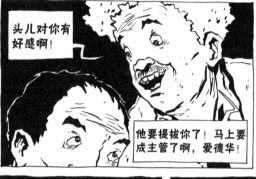

头儿对你有好感啊！

他要提拔你了！马上要成主管了啊，爱德华！

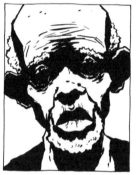

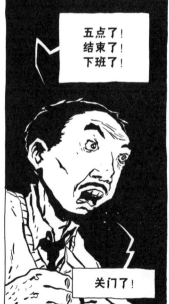

五点了！结束了！下班了！

关门了！

是的，先生，我很清楚您已经完成了一天的工作……但是三天以来，这已经是我第三次来您的窗口了……今天我等了三个多小时才轮到我，而且……

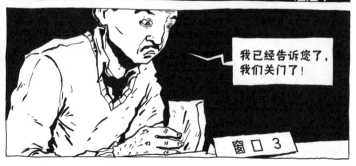

我已经告诉您了，我们关门了！

窗口 3

246

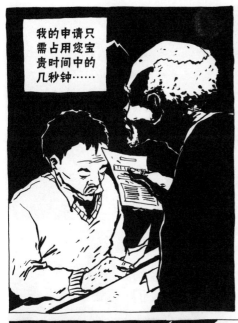

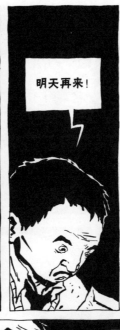

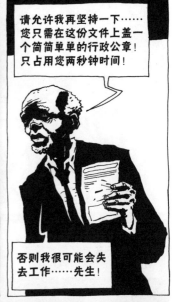

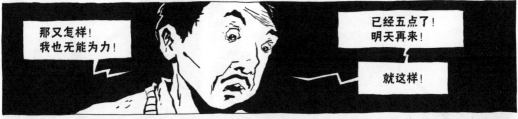

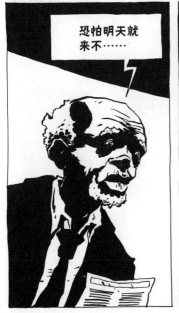

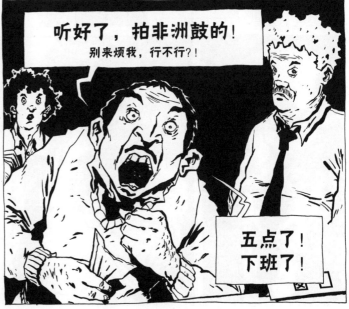

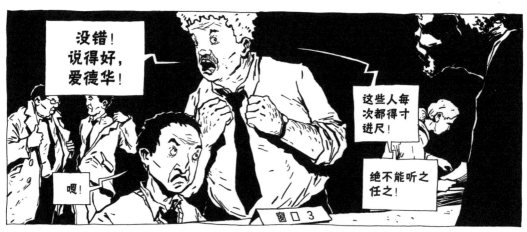

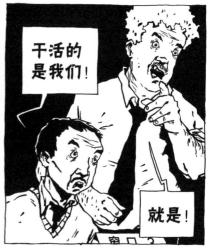

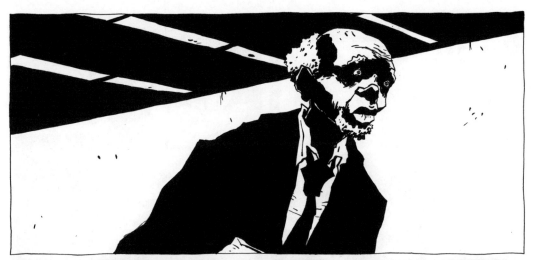

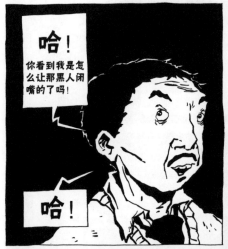

哈！
你看到我是怎么让那黑人闭嘴的了吗！

哈！

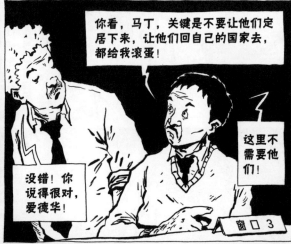

你看，马丁，关键是不要让他们定居下来，让他们回自己的国家去，都给我滚蛋！

没错！你说得很对，爱德华！

这里不需要他们！

窗口 3

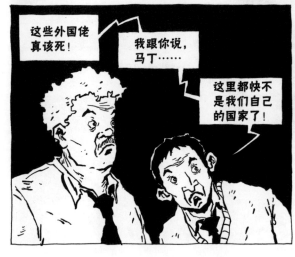

这些外国佬真该死！

我跟你说，马丁……

这里都快不是我们自己的国家了！

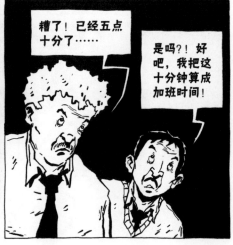

糟了！已经五点十分了……

是吗?！好吧，我把这十分钟算成加班时间！

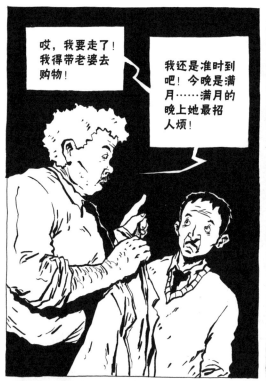

哎，我要走了！我得带老婆去购物！

我还是准时到吧！今晚是满月……满月的晚上她最招人烦！

你是变迷信了还是怎么了？是你老婆把恐惧传染给你了吧！哈！哈！哈！

别开玩笑了，爱德华，我在电视上看过一个节目，证实满月确实会对人产生奇怪的影响……他们在电视上不会乱说的！

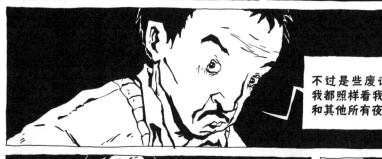

不过是些废话！不管满不满月，我都照样看我的比赛，上床睡觉，和其他所有夜晚一样逍遥……

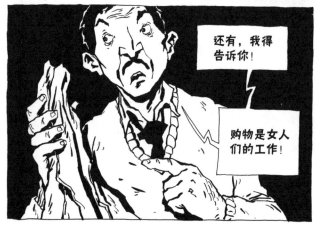

还有，我得告诉你！

购物是女人们的工作！

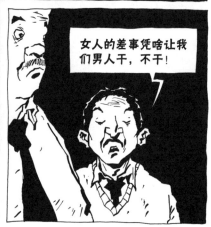

女人的差事凭啥让我们男人干，不干！

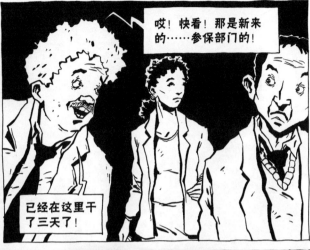

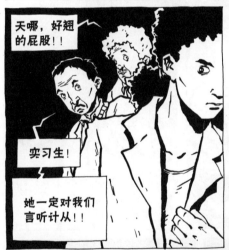

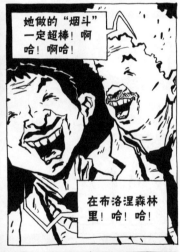

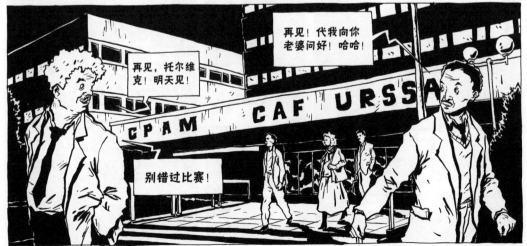

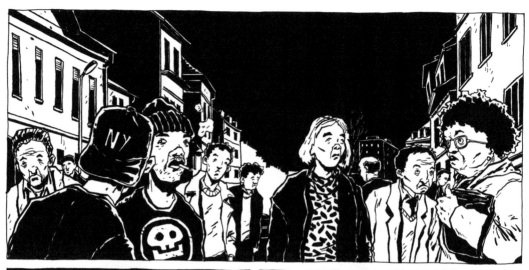

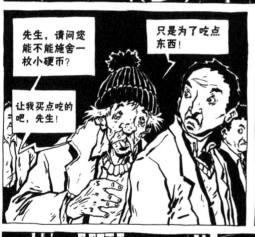

先生，请问您能不能施舍一枚小硬币？

只是为了吃点东西！

让我买点吃的吧，先生！

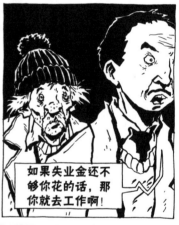

如果失业金还不够你花的话，那你就去工作啊！

穷困潦倒、游手好闲！还等着我们来怜悯他们所谓的不幸……

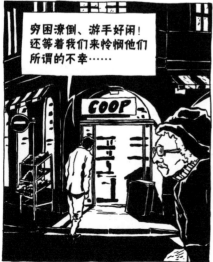

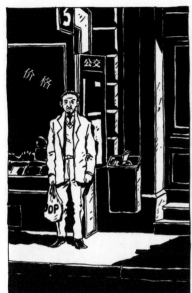

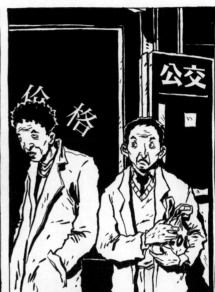

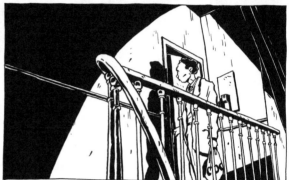

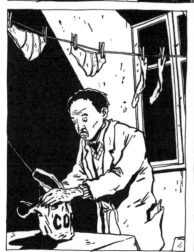

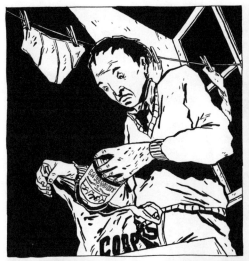
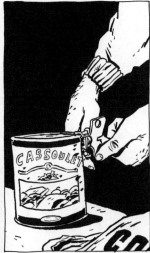

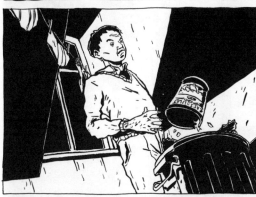

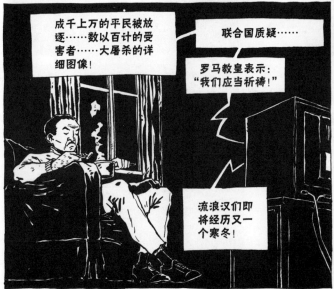
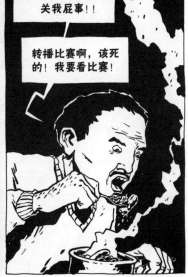

成千上万的平民被放逐……数以百计的受害者……大屠杀的详细图像！

联合国质疑……

罗马教皇表示："我们应当祈祷！"

流浪汉们即将经历又一个寒冬！

关我屁事！！

转播比赛啊，该死的！我要看比赛！

＊罐头上的文字意为"炖什锦"，由白扁豆、鸭肉、羊肉、猪肉等炖制而成。

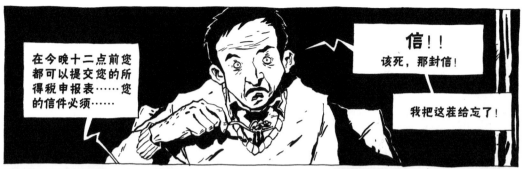

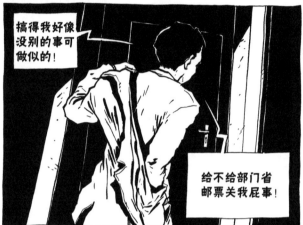

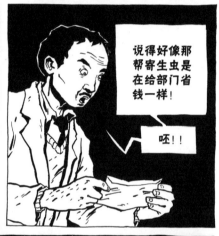

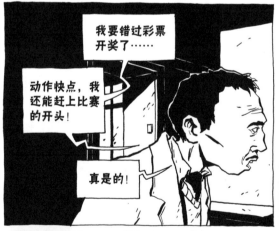

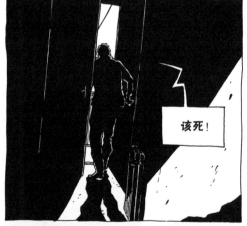

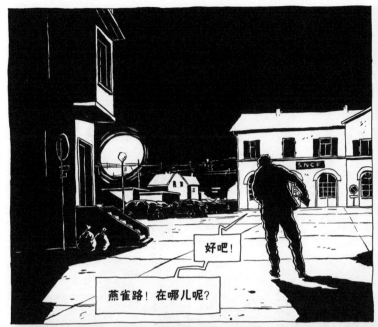

好吧!

燕雀路! 在哪儿呢?

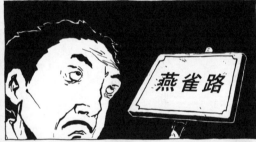

燕雀路

＊图中"SNCF"指法国国家铁路公司。

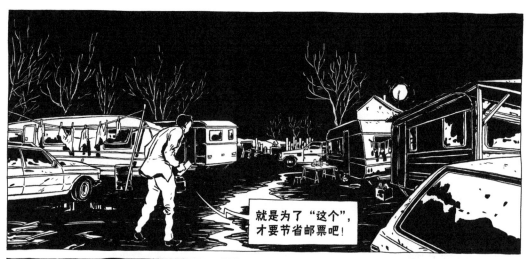

就是为了"这个"，
才要节省邮票吧！

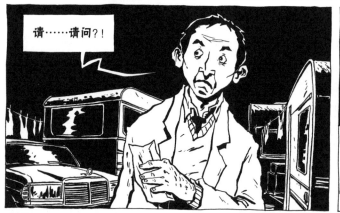

请……请问？！

社会渣滓！！

有人吗？

不好意思……
有人在吗？

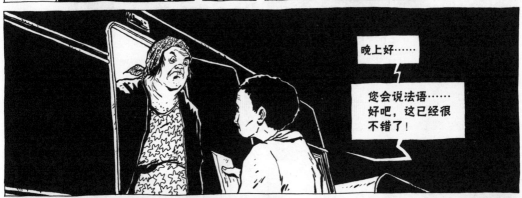
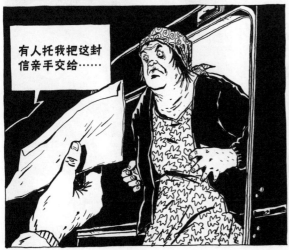
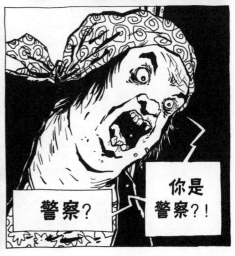

259

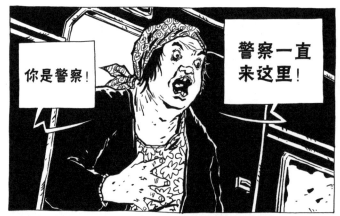

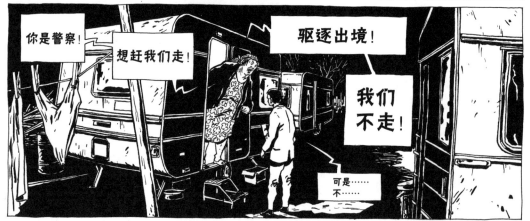

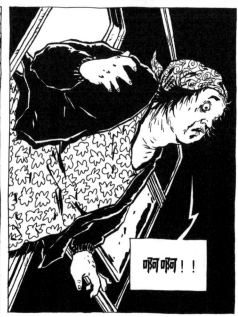

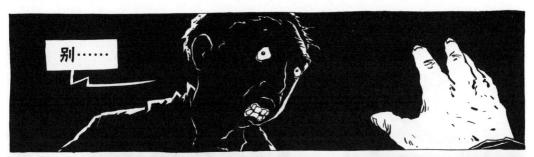

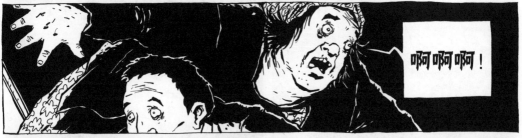

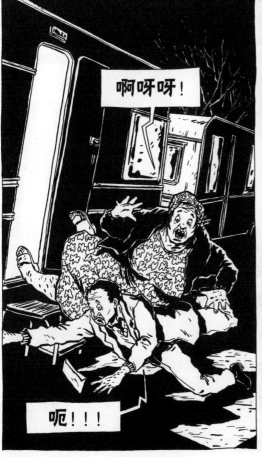

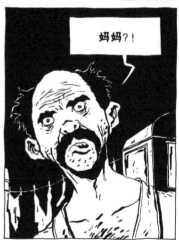

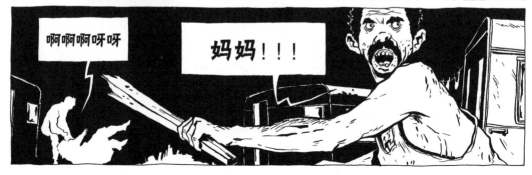

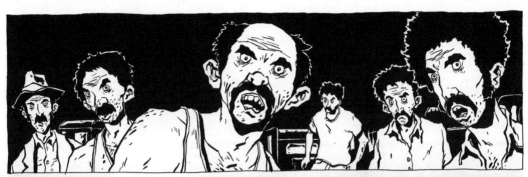

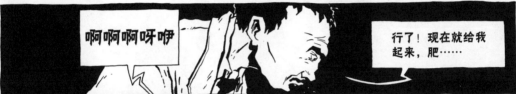

啊啊啊呀咿

行了！现在就给我起来，肥……

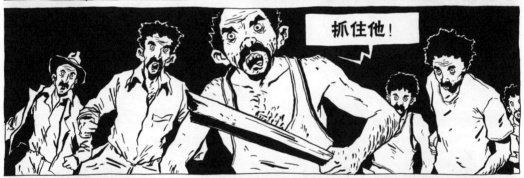

抓住他！

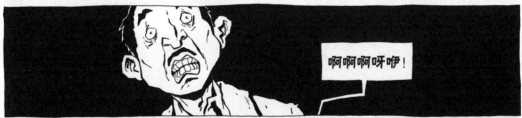

啊啊啊呀咿！

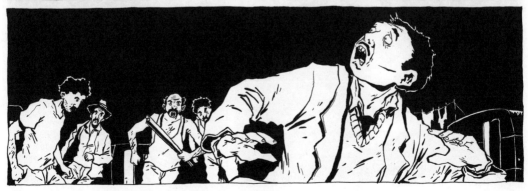

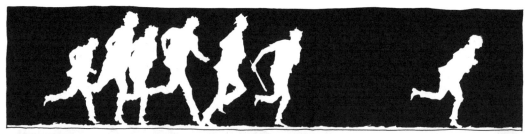

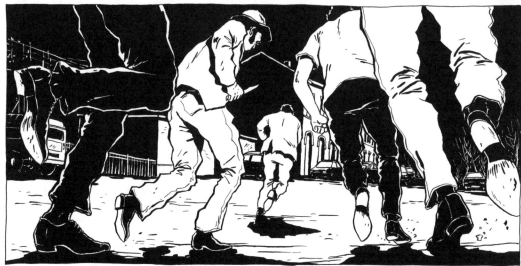

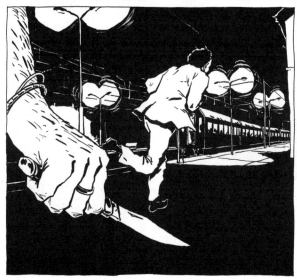

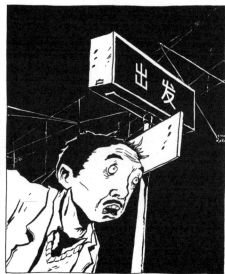

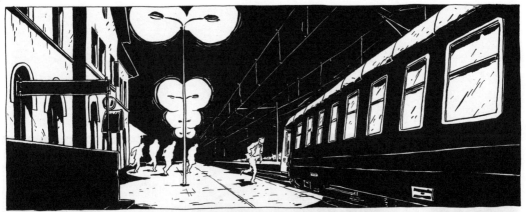

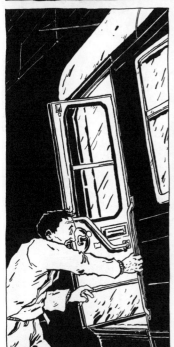

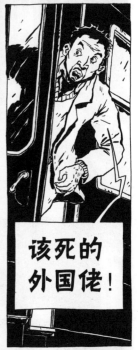

该死的
外国佬！

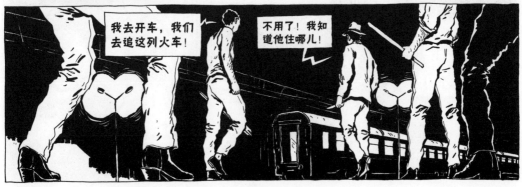

我去开车，我们
去追这列火车！

不用了！我知
道他住哪儿！

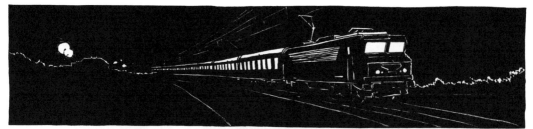

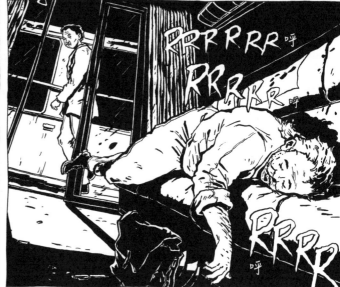

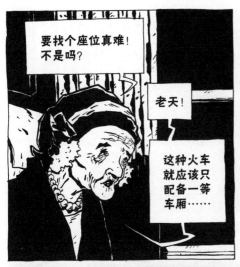

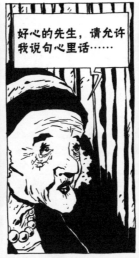

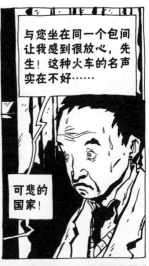

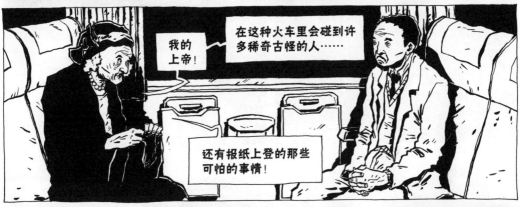

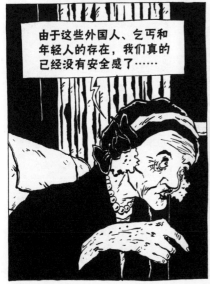

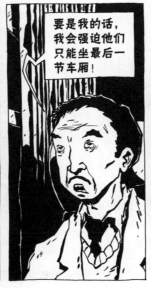

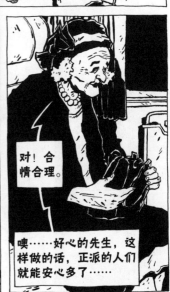

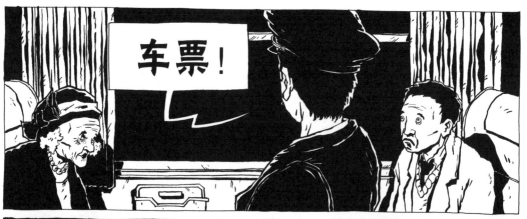

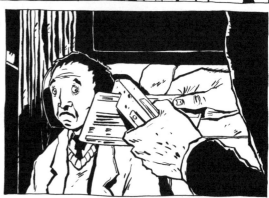

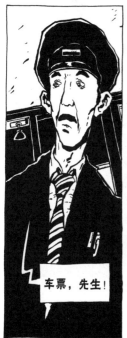

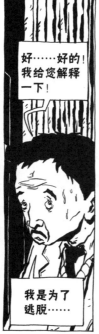

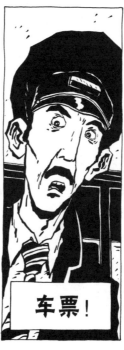

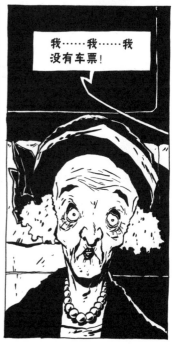

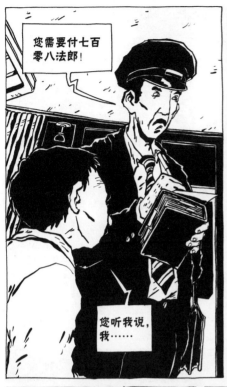
您需要付七百零八法郎！

您听我说，我……

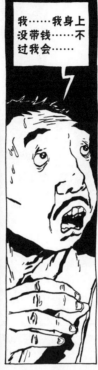
我……我身上没带钱……不过我会……

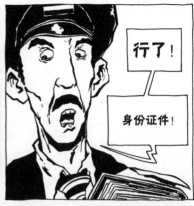
行了！

身份证件！

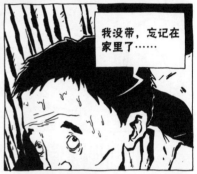
我没带，忘记在家里了……

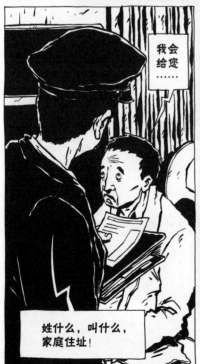
我会给您……

姓什么，叫什么，家庭住址！

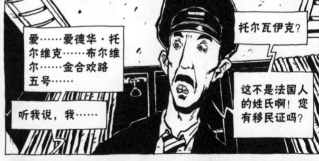
爱……爱德华·托尔维克……布尔维尔……金合欢路五号……

听我说，我……

托尔瓦伊克？

这不是法国人的姓氏啊！您有移民证吗？

什么？

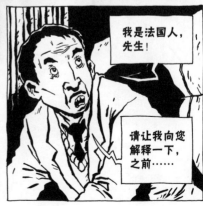
我是法国人，先生！

请让我向您解释一下，之前……

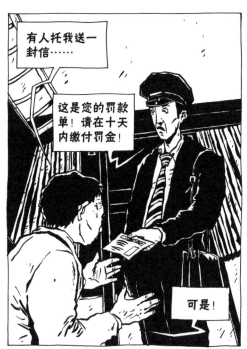

有人托我送一封信……

这是您的罚款单！请在十天内缴付罚金！

可是！

您在下一站下车！也就是维尼奥莱堡，两小时十五分钟后到……

我会守在站台上确认您下车的！

逃票的我见得多了！这种伎俩骗不了我……

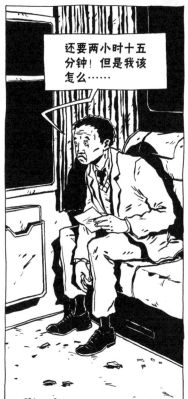

还要两小时十五分钟！但是我该怎么……

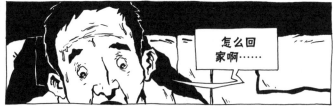

怎么回家啊……

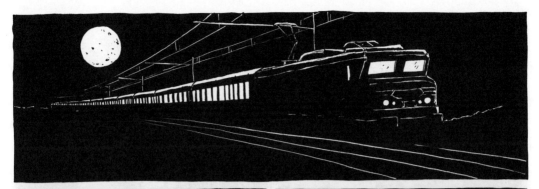

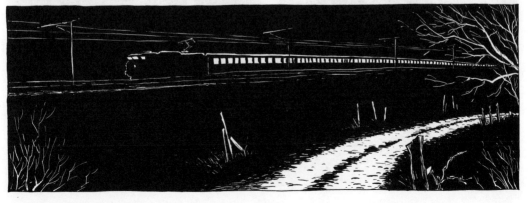

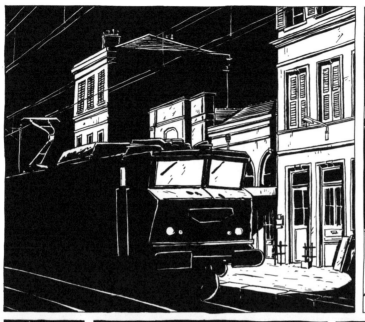
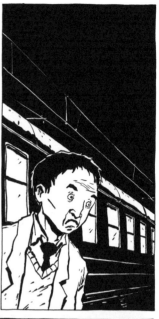

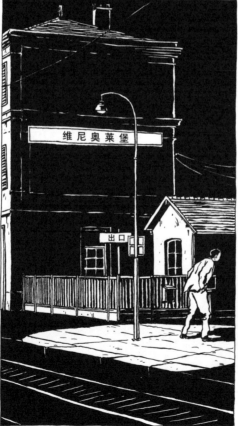
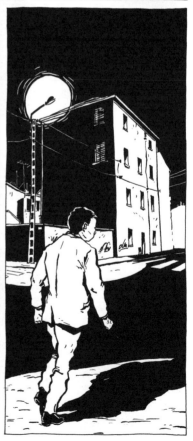

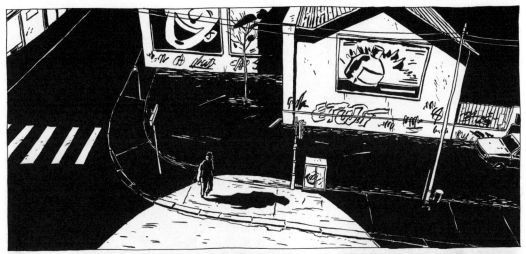

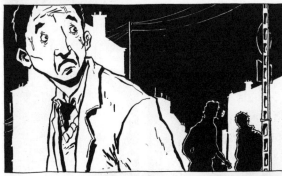

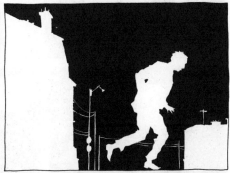

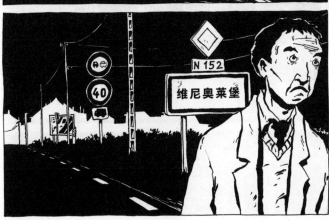

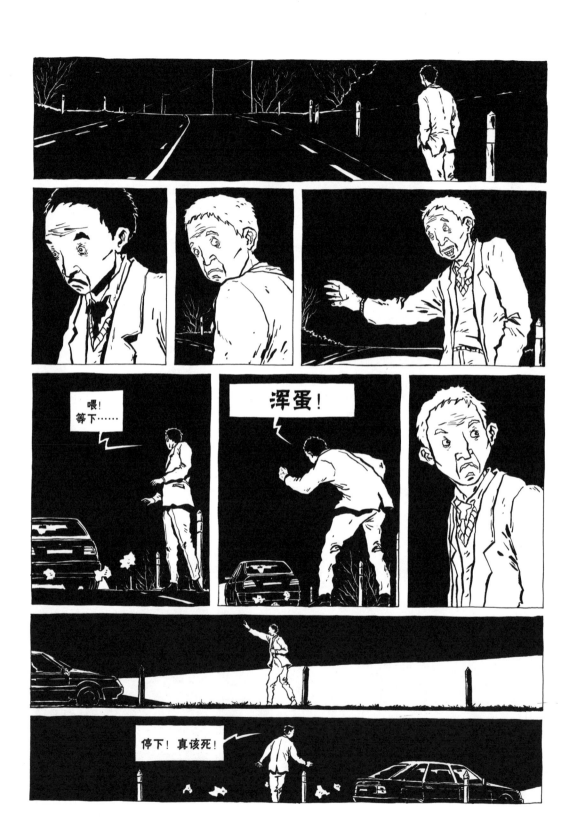

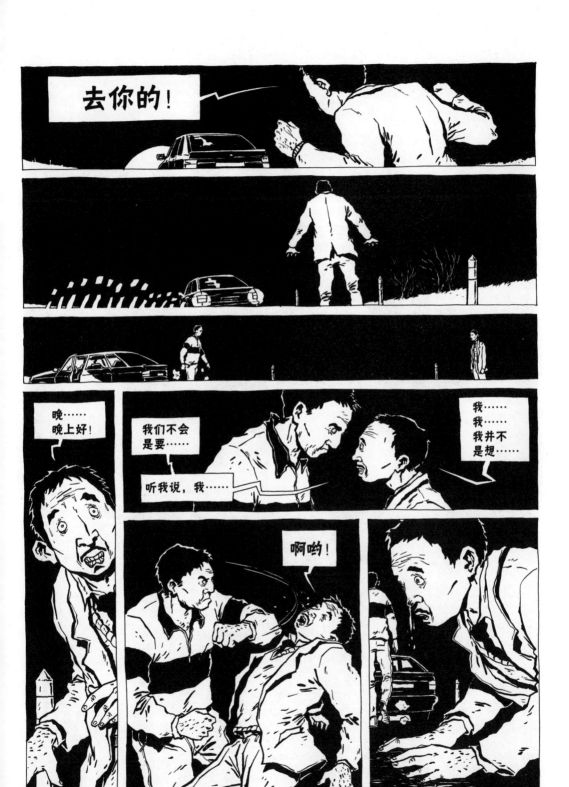

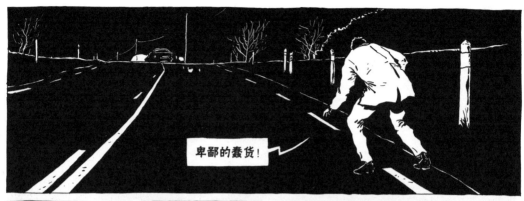

卑鄙的蠢货！

我的鼻子！
我的鼻子……

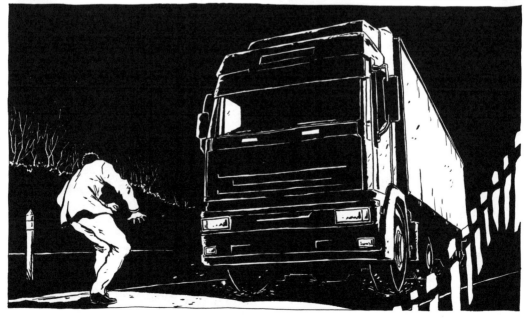

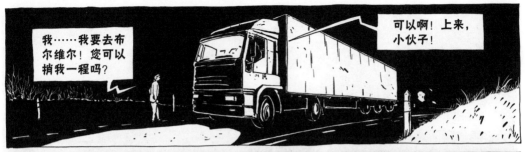

我……我要去布尔维尔！您可以捎我一程吗？

可以啊！上来，小伙子！

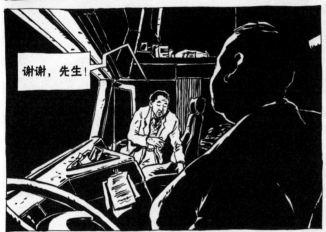

谢谢，先生！

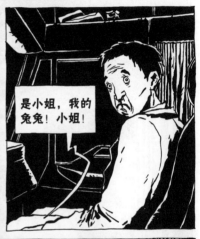

是小姐，我的兔兔！小姐！

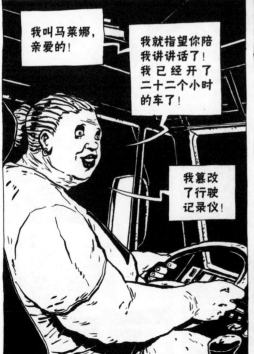

我叫马莱娜，亲爱的！

我就指望你陪我讲讲话了！我已经开了二十二个小时的车了！

我篡改了行驶记录仪！

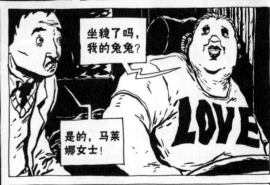

坐稳了吗，我的兔兔？

是的，马莱娜女士！

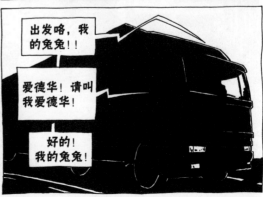

出发咯，我的兔兔！！

爱德华！请叫我爱德华！

好的！我的兔兔！

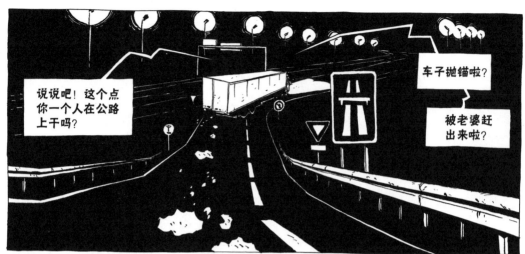

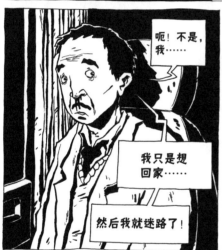

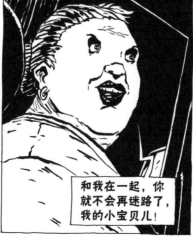

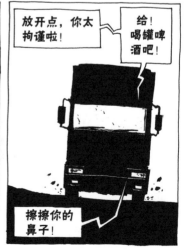

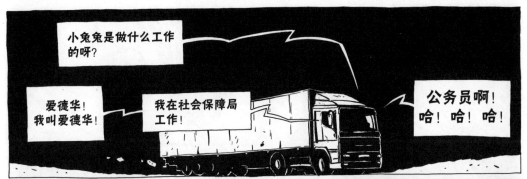

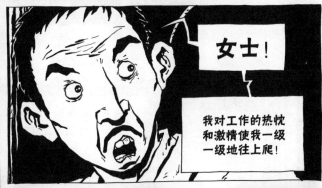

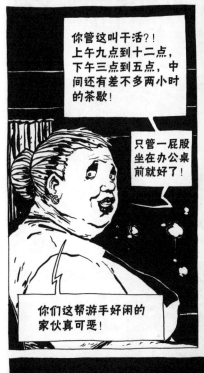

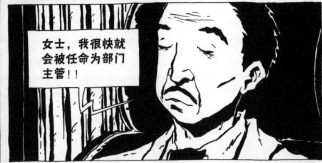

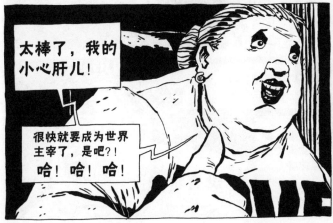

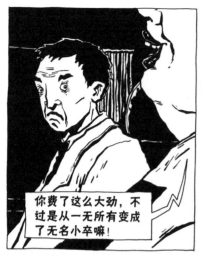

你费了这么大劲，不过是从一无所有变成了无名小卒嘛！

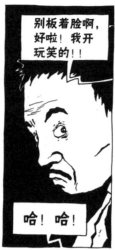

别板着脸啊，好啦！我开玩笑的！！

哈！哈！

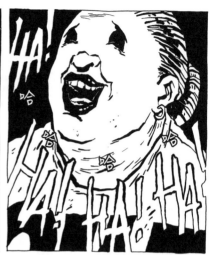

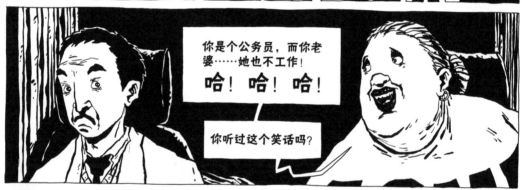

你是个公务员，而你老婆……她也不工作！

哈！哈！哈！

你听过这个笑话吗？

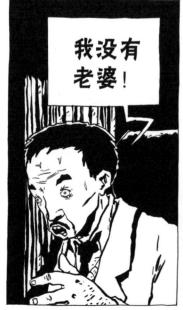

我没有老婆！

别激动嘛，我的小鹌鹑！你的脸都涨红了！

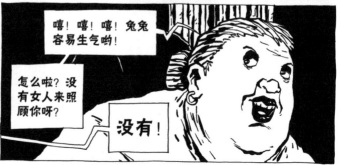

嘻！嘻！嘻！兔兔容易生气哟！

怎么啦？没有女人来照顾你呀？

没有！

来吧！喝一杯！放松点，两小时以后我们就到布尔维尔了，亲爱的！

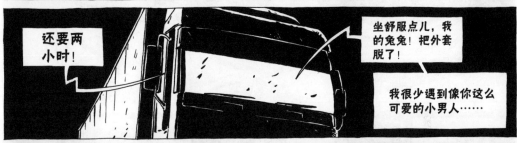

还要两小时！

坐舒服点儿，我的兔兔！把外套脱了！

我很少遇到像你这么可爱的小男人……

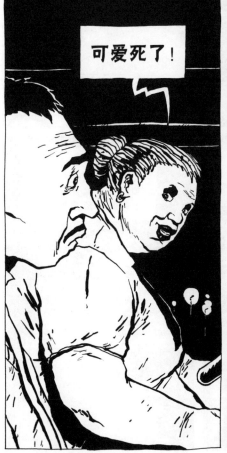

可爱死了！

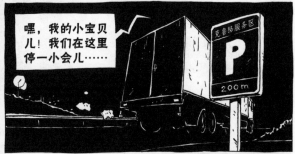

嘿，我的小宝贝儿！我们在这里停一小会儿……

克鲁格服务区

P

200 m

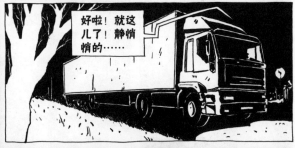

好啦！就这儿了！静悄悄的……

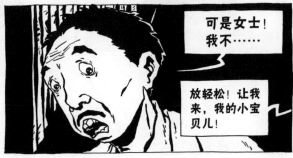

可是女士！我不……

放轻松！让我来，我的小宝贝儿！

281

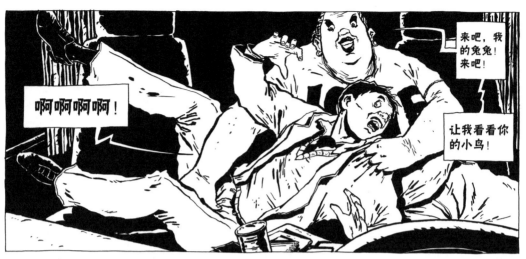

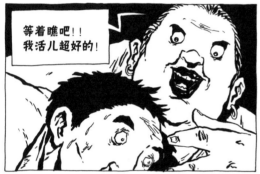

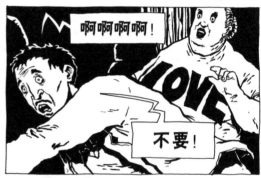

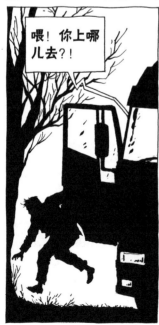

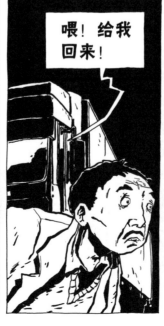

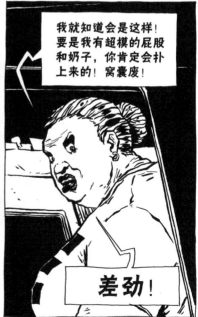

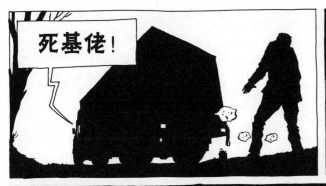

死基佬！

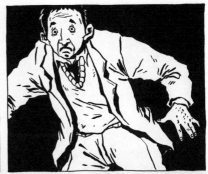

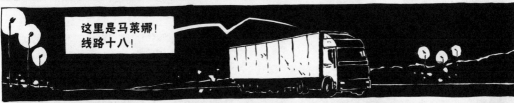

这里是马莱娜！
线路十八！

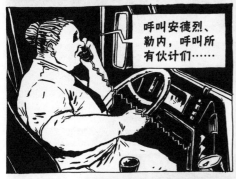

呼叫安德烈、
勒内，呼叫所
有伙计们……

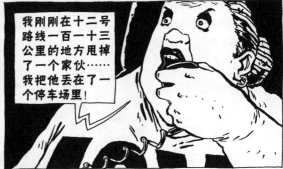

我刚刚在十二号
路线一百一十三
公里的地方甩掉
了一个家伙……
我把他丢在了一
个停车场里！

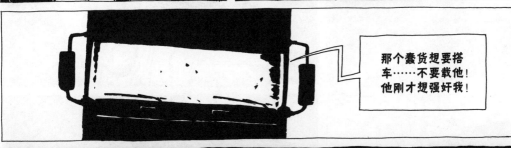

那个蠢货想要搭
车……不要载他！
他刚才想强奸我！

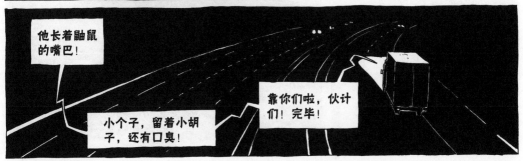

他长着鼬鼠
的嘴巴！

小个子，留着小胡
子，还有口臭！

靠你们啦，伙计
们！完毕！

好吧！

现在该怎么办呢？

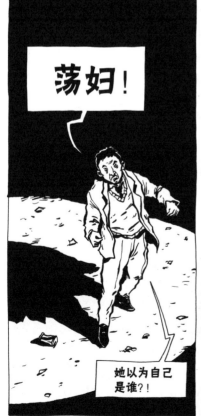

荡妇！

她以为自己是谁？！

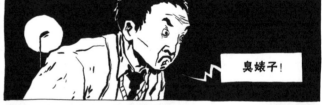

臭婊子！

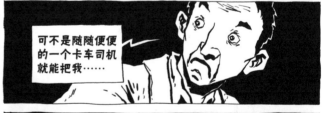

可不是随随便便的一个卡车司机就能把我……

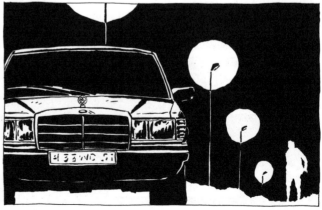

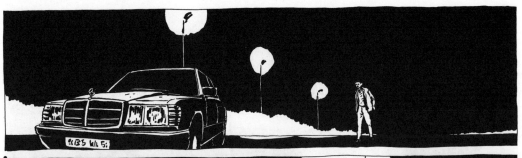

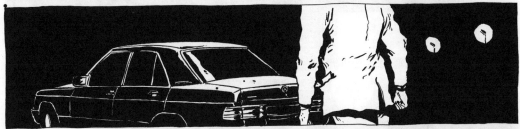

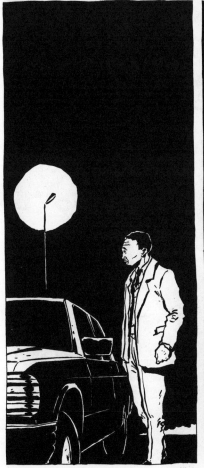

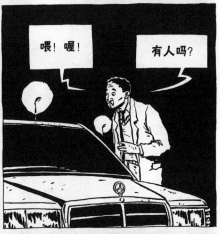

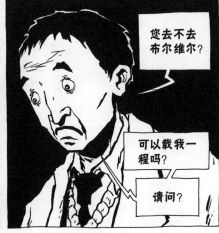

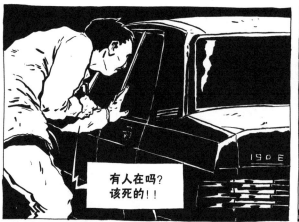

有人在吗?
该死的!!

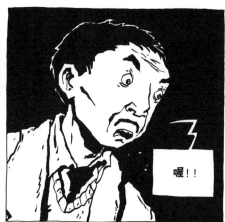

喔!!

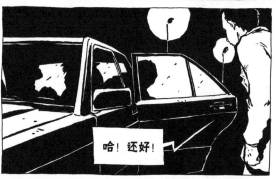

哈! 还好!

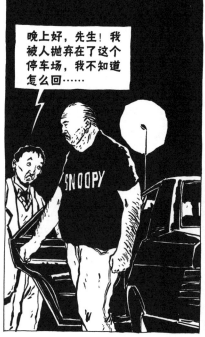

晚上好, 先生! 我被人抛弃在了这个停车场, 我不知道怎么回……

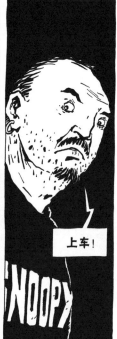

上车!

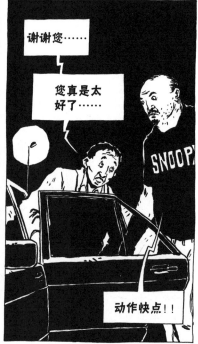

谢谢您……

您真是太好了……

动作快点!!

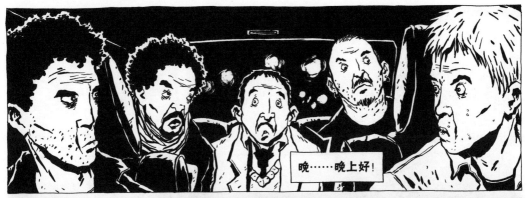

晚……晚上好！

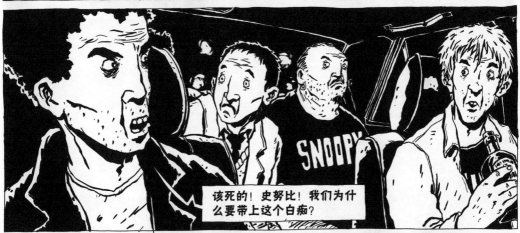

该死的！史努比！我们为什么要带上这个白痴？

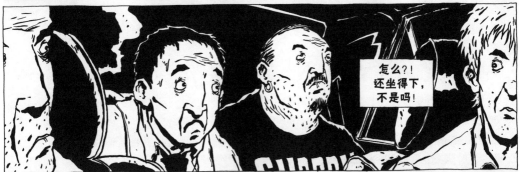

怎么？！还坐得下，不是吗！

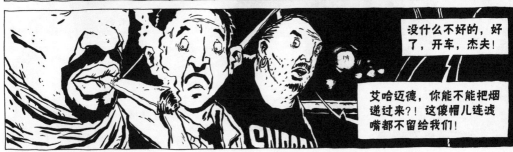

没什么不好的，好了，开车，杰夫！

艾哈迈德，你能不能把烟递过来？！这傻帽儿连渣嘴都不留给我们！

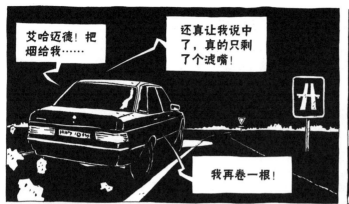

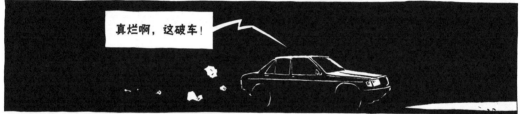

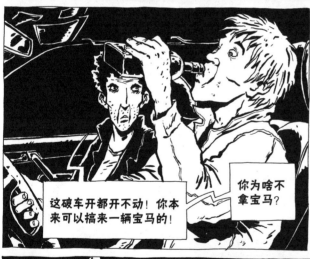

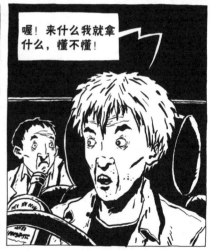

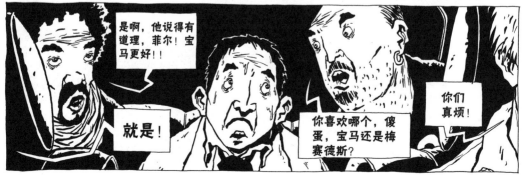

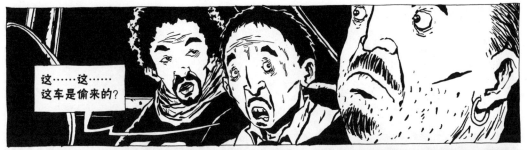

这……这……这车是偷来的?

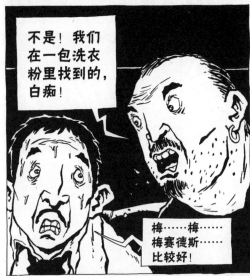

不是! 我们在一包洗衣粉里找到的, 白痴!

梅……梅……梅赛德斯……比较好!

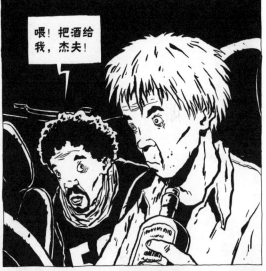

喂! 把酒给我, 杰夫!

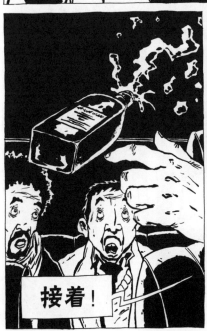

接着!

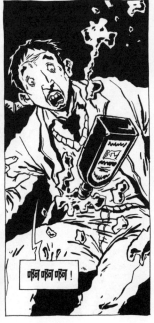

啊啊啊!

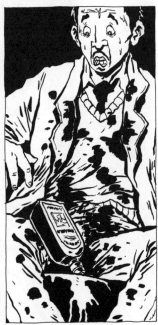

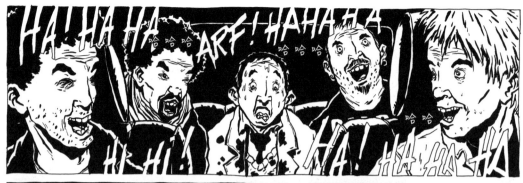

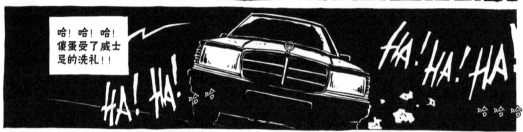

哈！哈！哈！傻蛋受了威士忌的洗礼！！

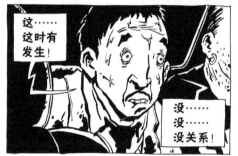

这……这时有发生！

没……没……没关系！

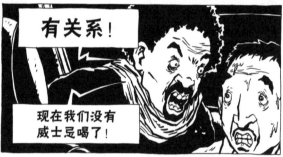

有关系！

现在我们没有威士忌喝了！

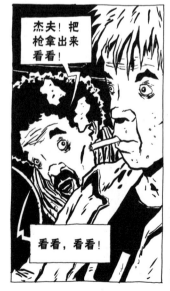

杰夫！把枪拿出来看看！

看看，看看！

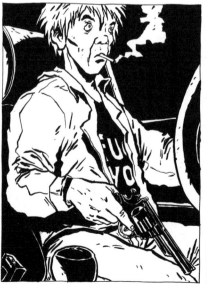

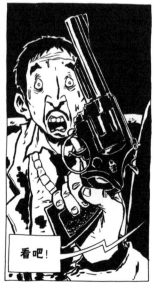

看吧！

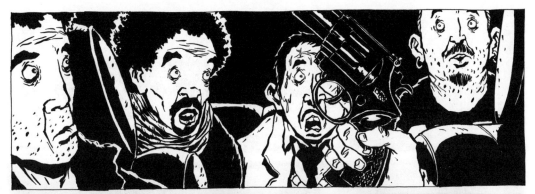

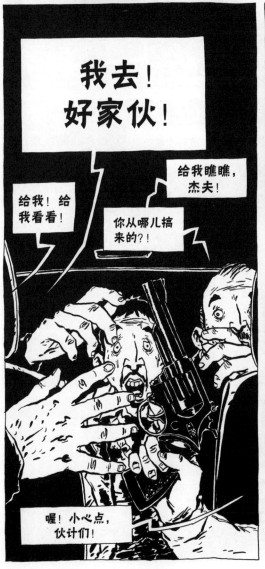

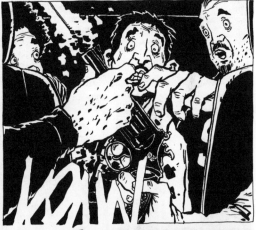

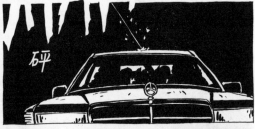

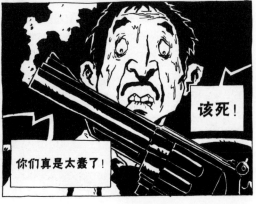

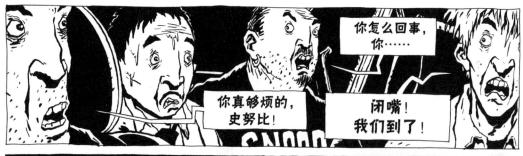

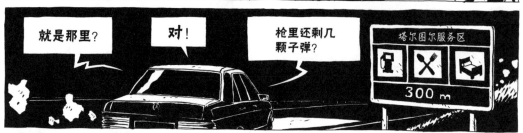

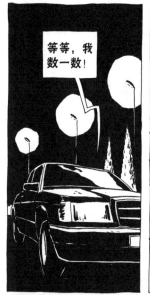

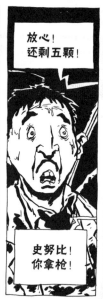

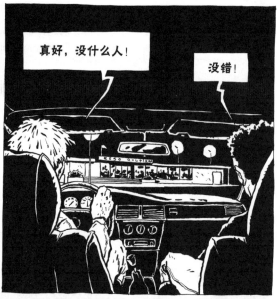

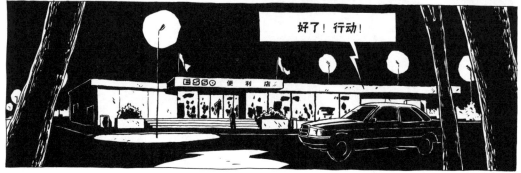

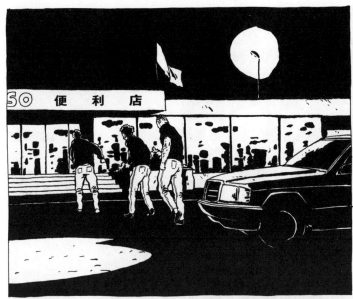

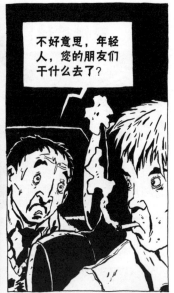

不好意思，年轻人，您的朋友们干什么去了？

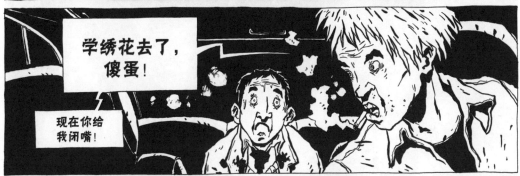

学绣花去了，傻蛋！

现在你给我闭嘴！

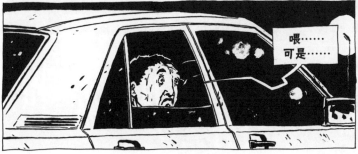

喂……可是……

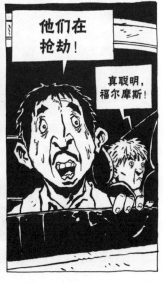

他们在抢劫！

真聪明，福尔摩斯！

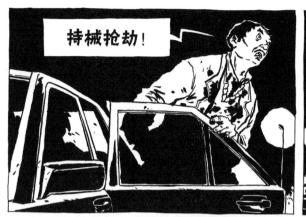

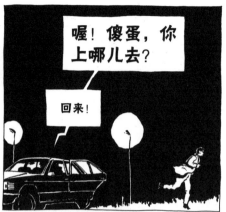

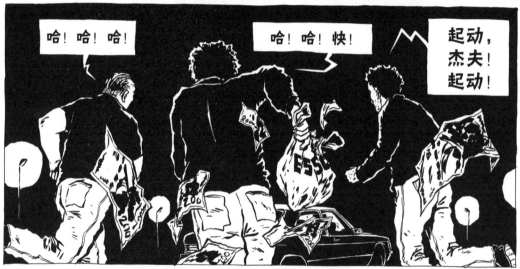

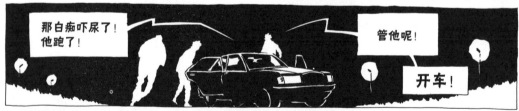

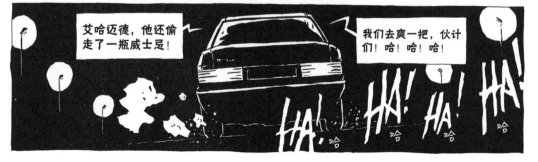

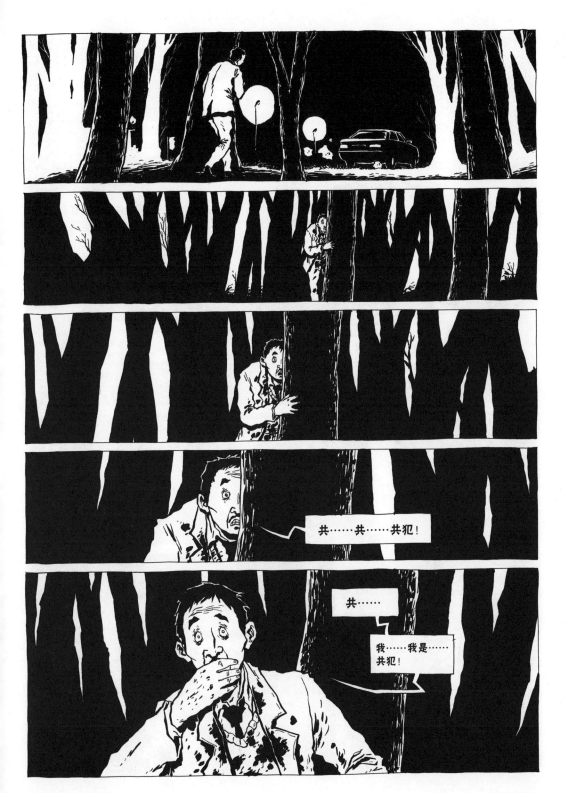

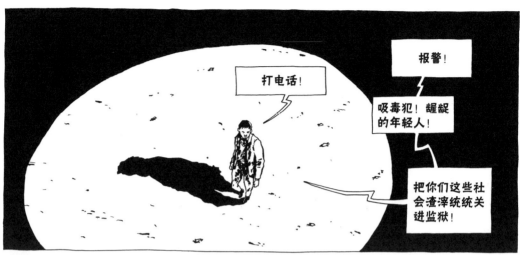

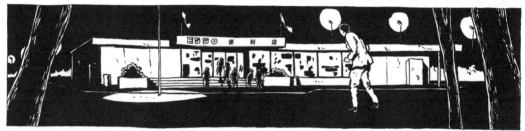

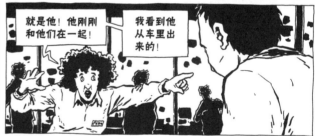

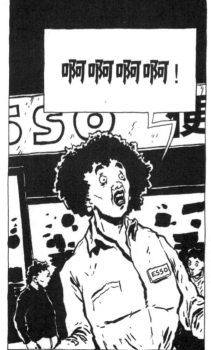

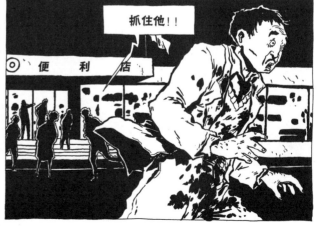

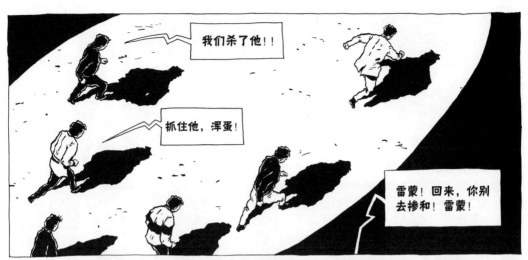

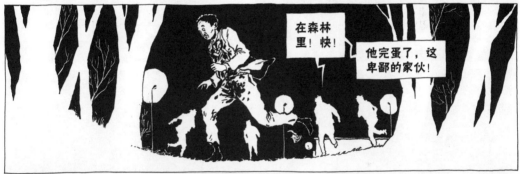

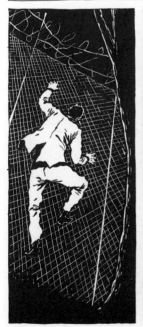

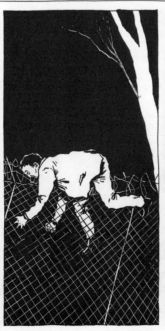

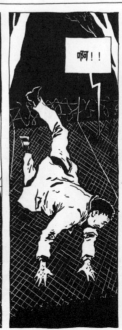

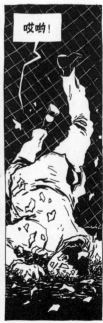

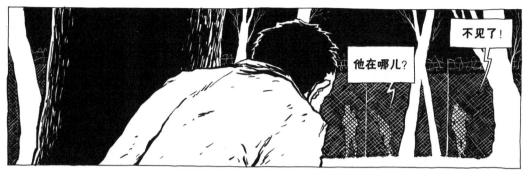

不见了！

他在哪儿？

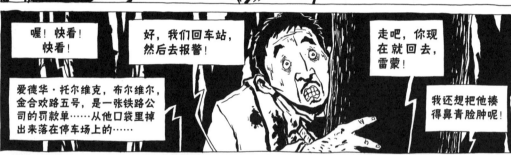

喔！快看！快看！

好，我们回车站，然后去报警！

走吧，你现在就回去，雷蒙！

爱德华·托尔维克，布尔维尔，金合欢路五号，是一张铁路公司的罚款单……从他口袋里掉出来落在停车场上的……

我还想把他揍得鼻青脸肿呢！

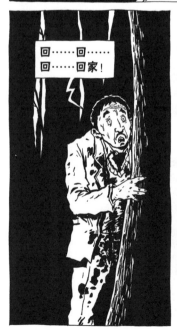

回……回……回……回家！

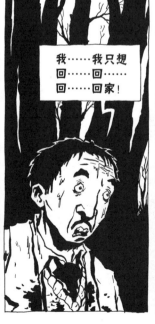

我……我只想回……回……回……回家！

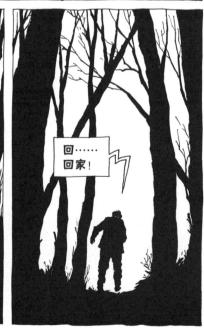

回……回家！

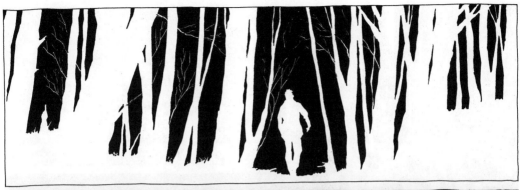

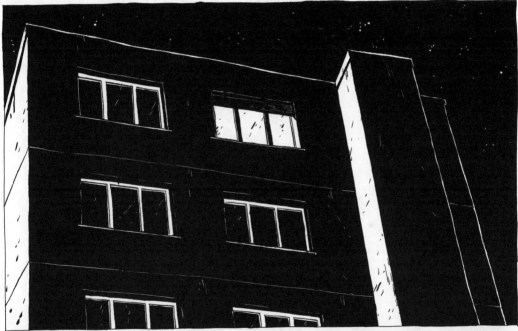

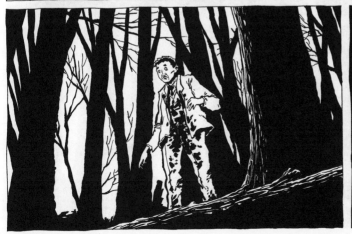

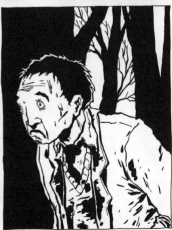

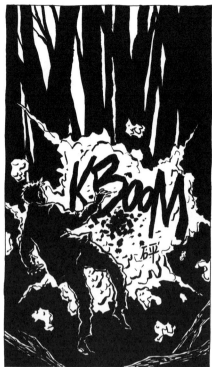

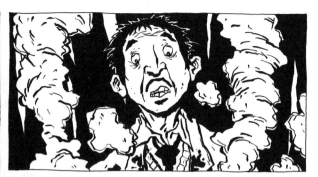

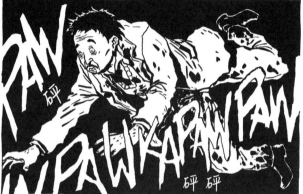

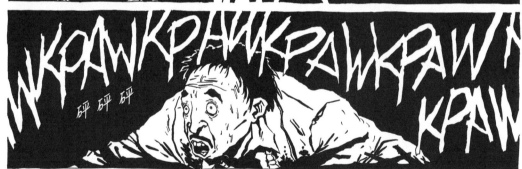

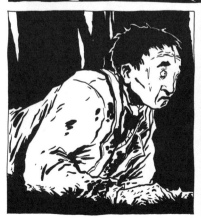

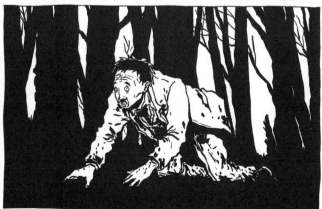

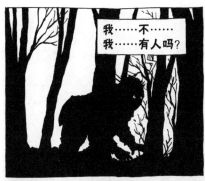

我……不……
我……有人吗？

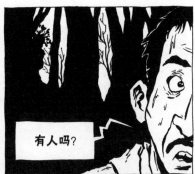

有人吗？

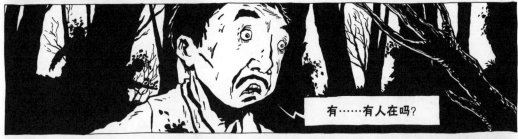

有……有人在吗？

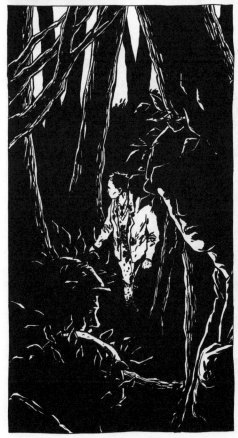

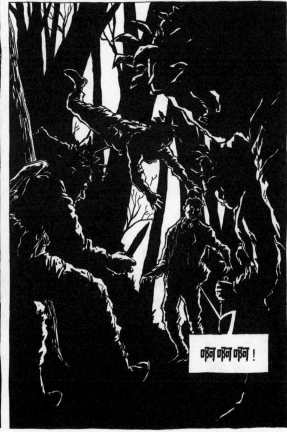

啊啊啊！

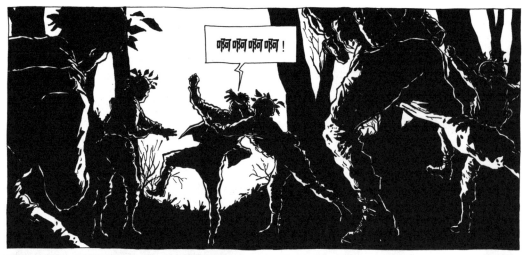

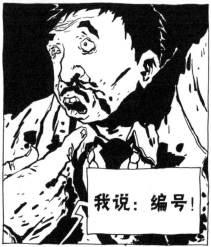

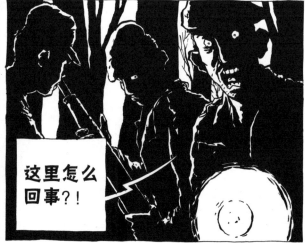

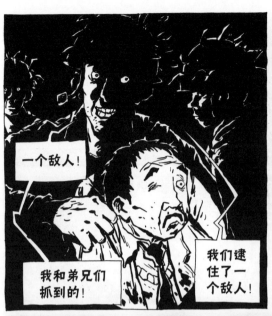

一个敌人!

我和弟兄们抓到的!

我们逮住了一个敌人!

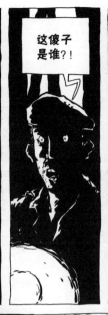

这傻子是谁?!

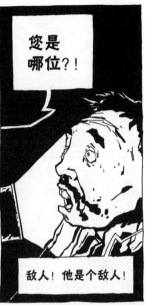

您是哪位?!

敌人! 他是个敌人!

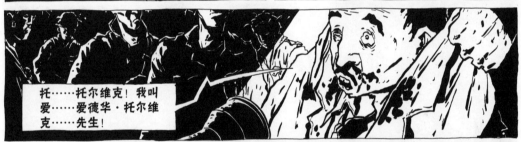

托……托尔维克! 我叫爱……爱德华·托尔维克……先生!

识字吗,这位先生?

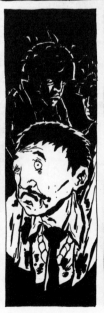

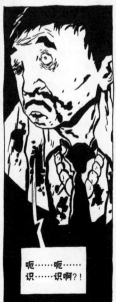

呃……呃……识……识啊?!

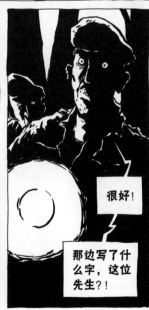

很好!

那边写了什么字,这位先生?!

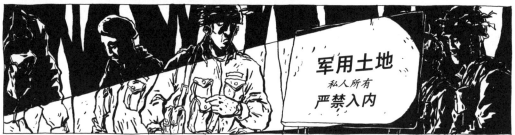

军用土地
私人所有
严禁入内

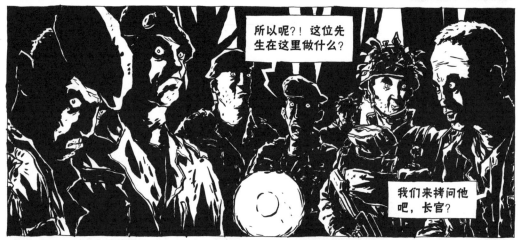

所以呢?! 这位先生在这里做什么?

我们来拷问他吧, 长官?

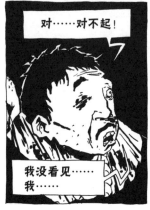

对……对不起!

我没看见……我……

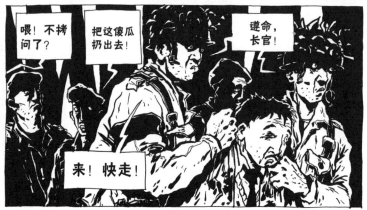

喂! 不拷问了?

把这傻瓜扔出去!

遵命, 长官!

来! 快走!

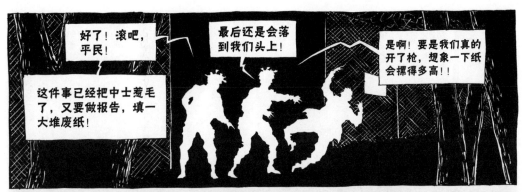

好了！滚吧，平民！

这件事已经把中士惹毛了，又要做报告，填一大堆废纸！

最后还是会落到我们头上！

是啊！要是我们真的开了枪，想象一下纸会摞得多高！！

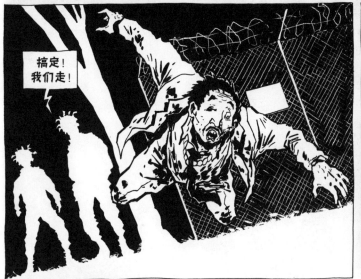

搞定！我们走！

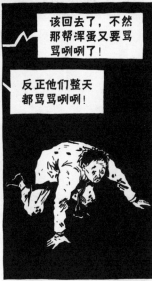

该回去了，不然那帮浑蛋又要骂骂咧咧了！

反正他们整天都骂骂咧咧！

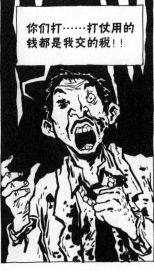

你们打……打仗用的钱都是我交的税！！

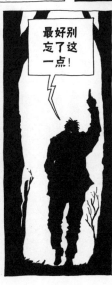

最好别忘了这一点！

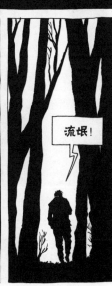

流氓！

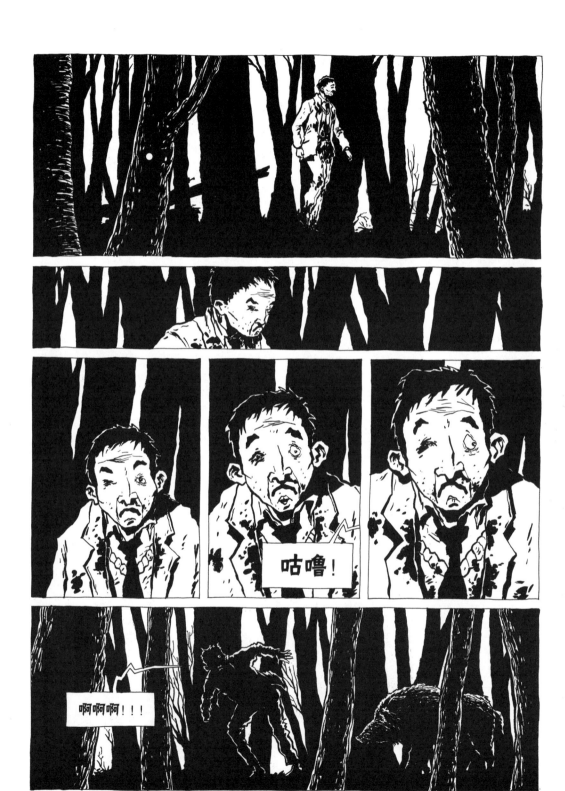

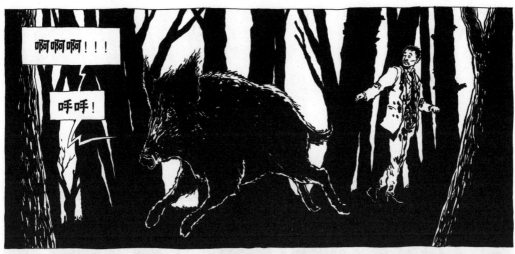

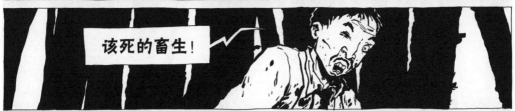

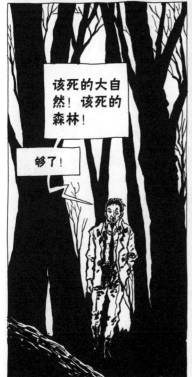

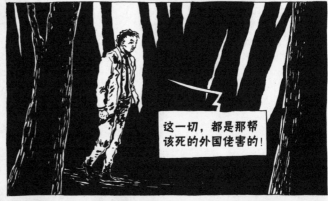

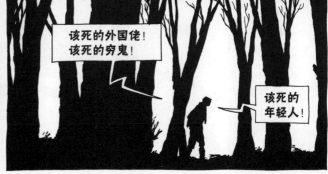

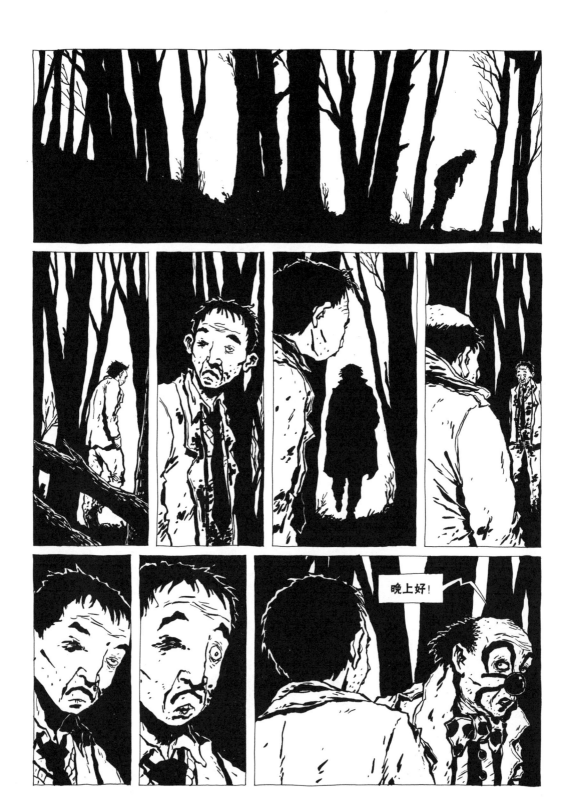

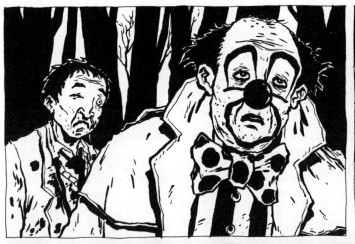
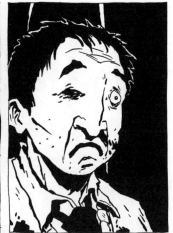
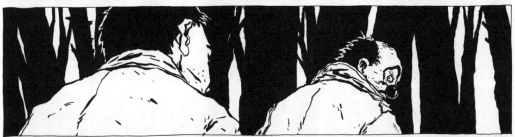
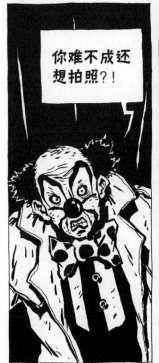
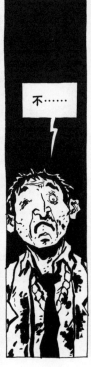
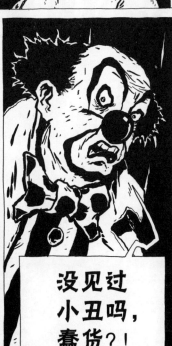
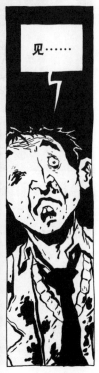

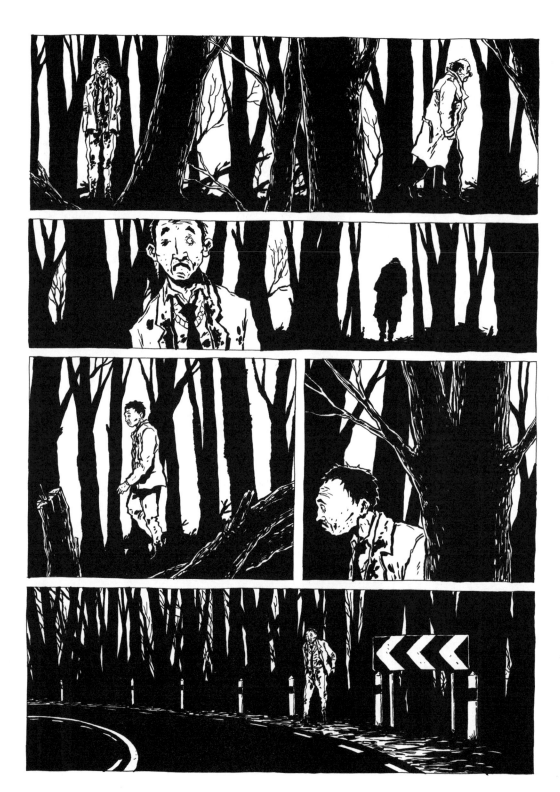

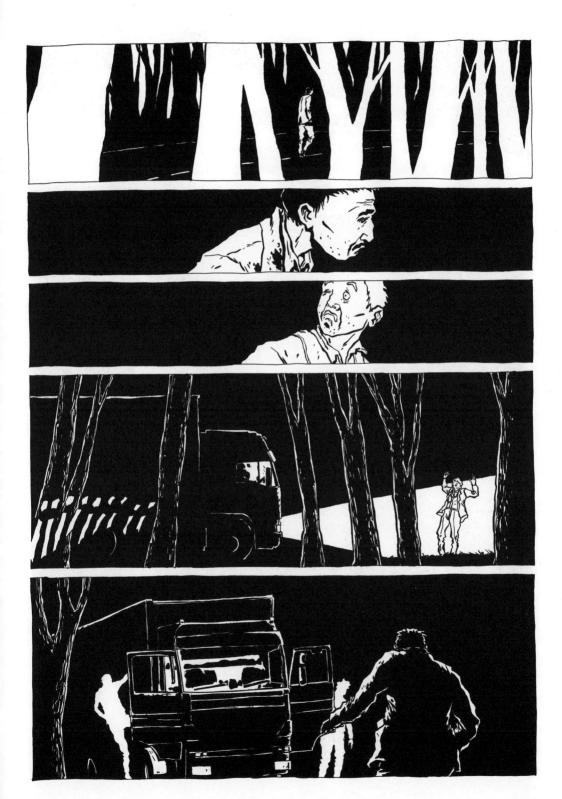

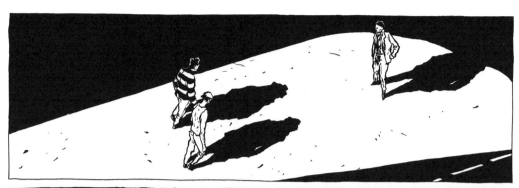

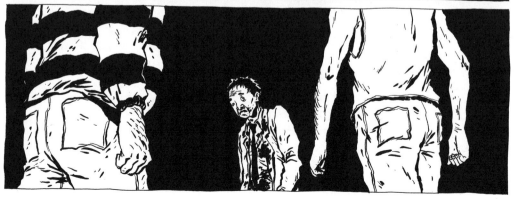

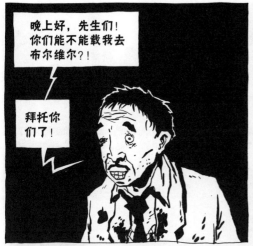

晚上好，先生们！你们能不能载我去布尔维尔？！

拜托你们了！

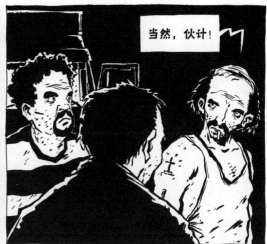

当然，伙计！

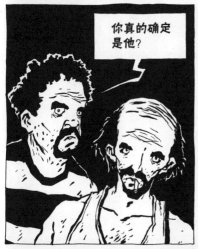

你真的确定是他？

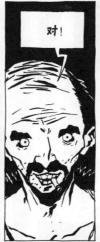

对！

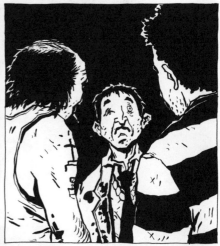

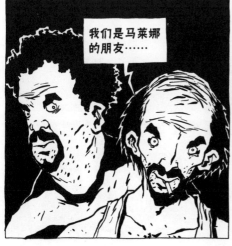

我们是马莱娜的朋友……

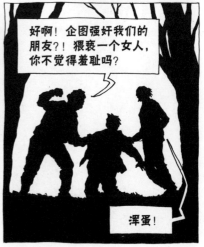

好啊！企图强奸我们的朋友？！猥亵一个女人，你不觉得羞耻吗？

浑蛋！

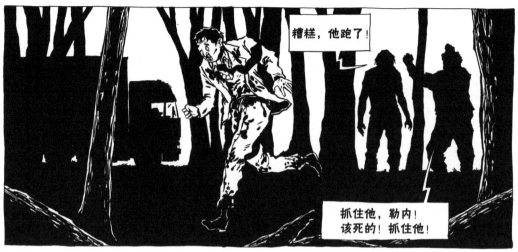

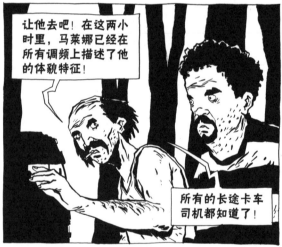

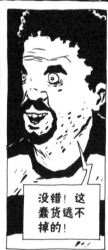

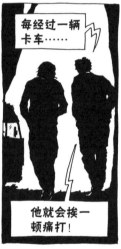

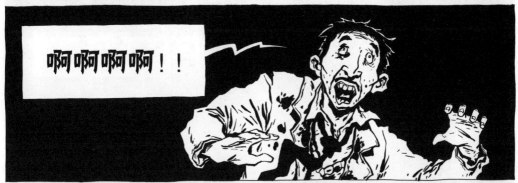

啊啊啊啊！！

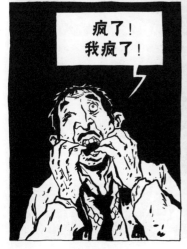

疯了！
我疯了！

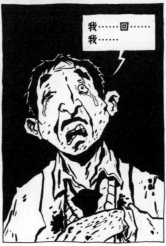

我……回……
我……

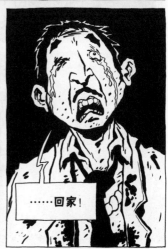

……回家！

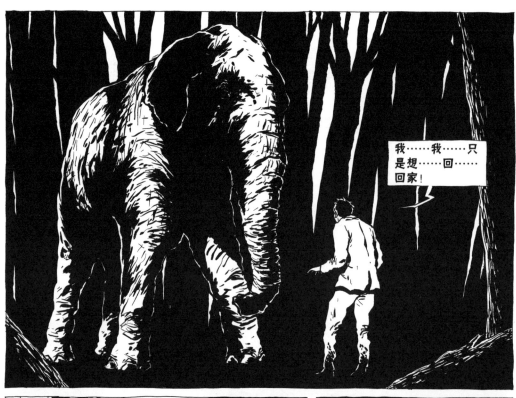

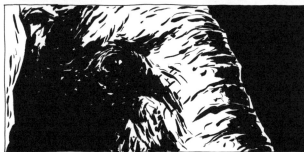

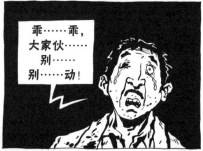

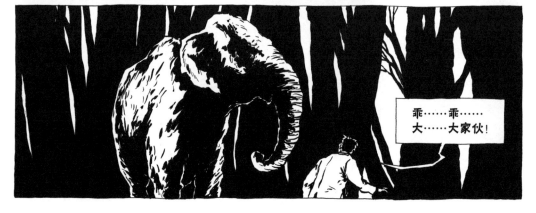

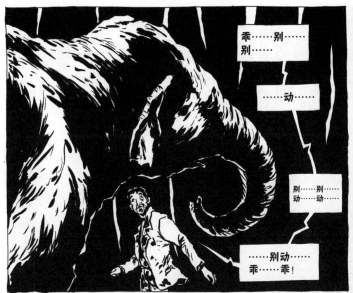
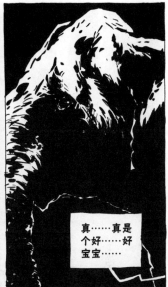
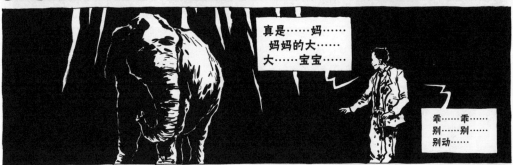
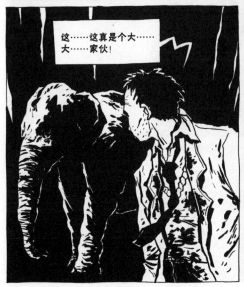
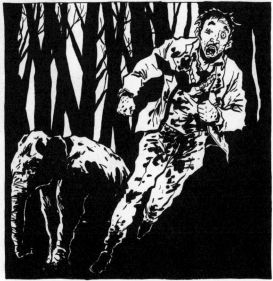

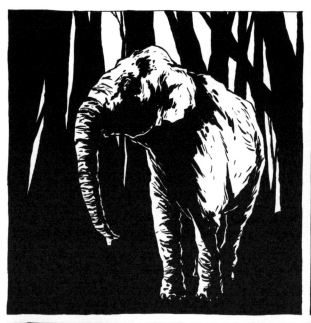
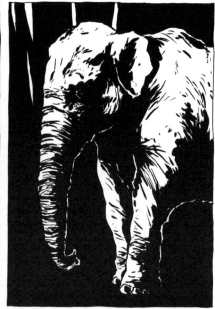
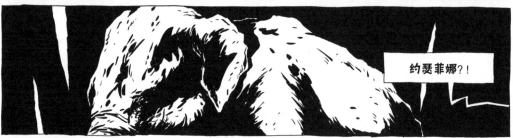

约瑟菲娜?!

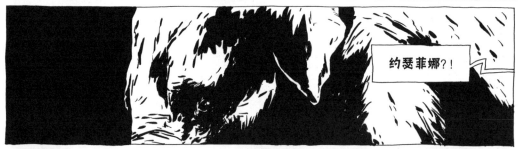

约瑟菲娜?!

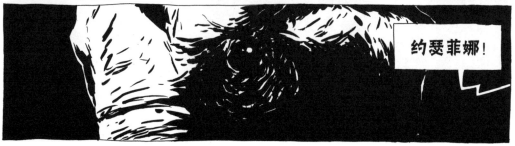

约瑟菲娜!

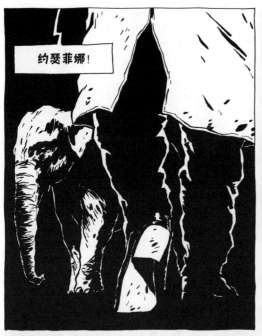

约瑟菲娜！

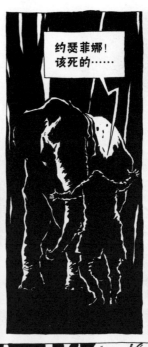

约瑟菲娜！
该死的……

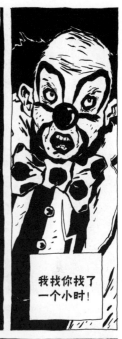

我找你找了
一个小时！

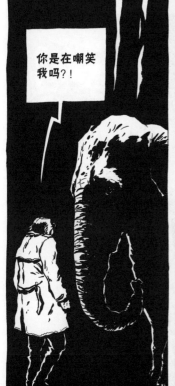

你是在嘲笑
我吗?!

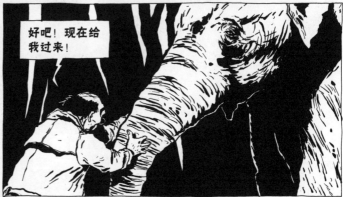

好吧！现在给
我过来！

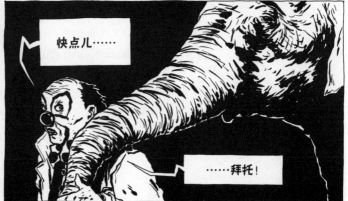

快点儿……

……拜托！

319

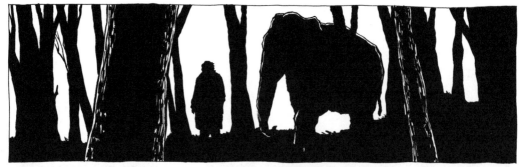

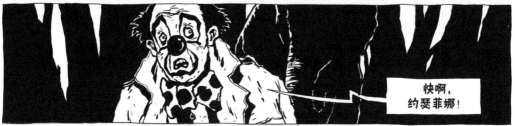

快啊，
约瑟菲娜！

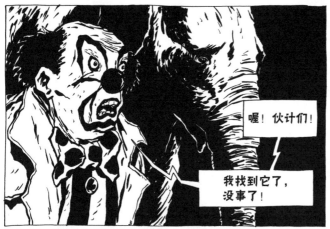

喔！伙计们！

我找到它了，
没事了！

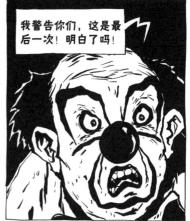

我警告你们，这是最后一次！明白了吗！

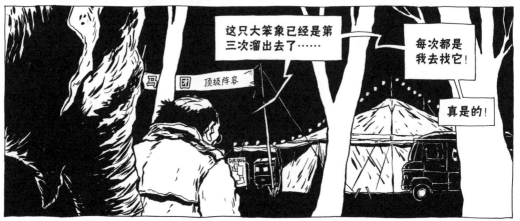

这只大笨象已经是第三次溜出去了……

每次都是我去找它！

真是的！

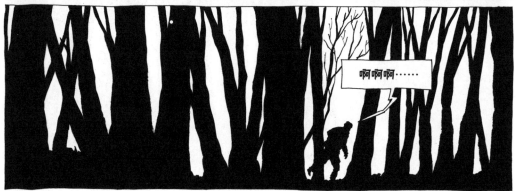

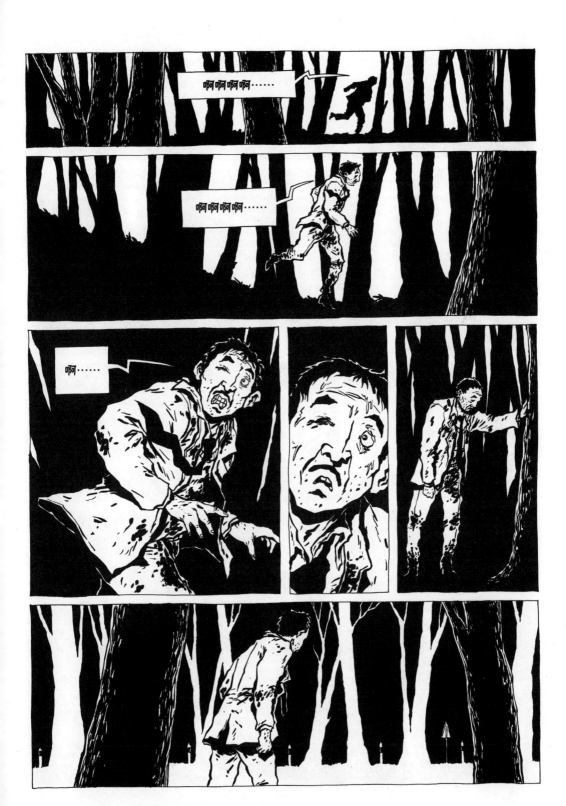

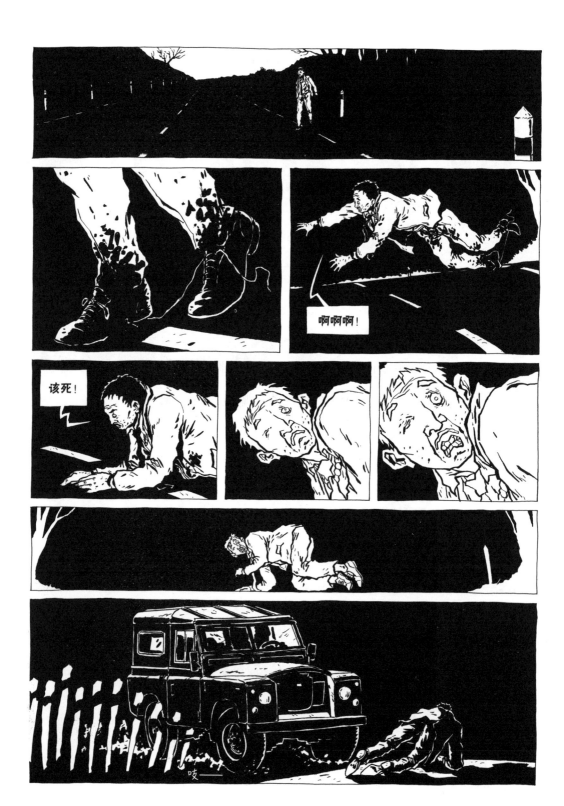

324

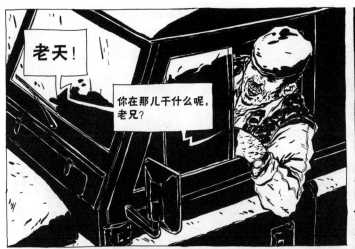
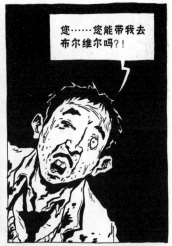

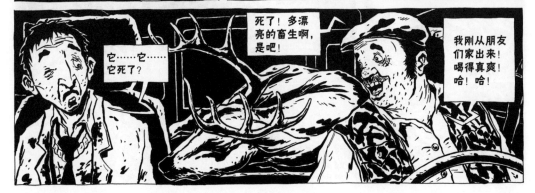

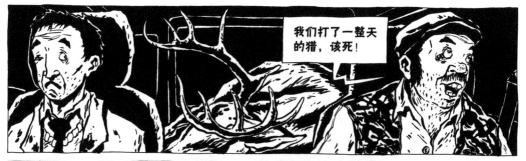

我们打了一整天的猎，该死！

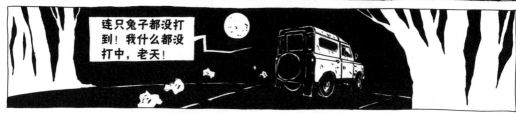

连只兔子都没打到！我什么都没打中，老天！

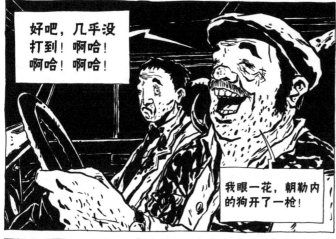

好吧，几乎没打到！啊哈！啊哈！啊哈！

我眼一花，朝勒内的狗开了一枪！

我的天！勒内的脸那叫一个臭！啊哈！啊哈！

好吧！应该说勒内的狗太蠢了！

反正勒内也是个蠢货！！！

我的天！你相信吗！我们一整天都追在小东西后面跑，烦透了……

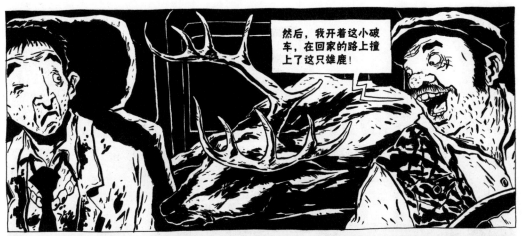

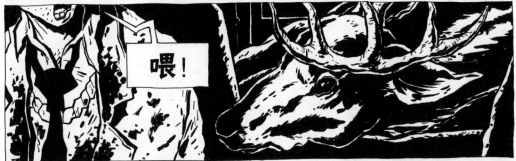

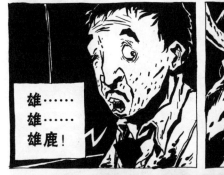

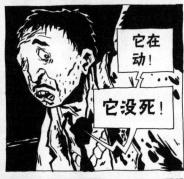

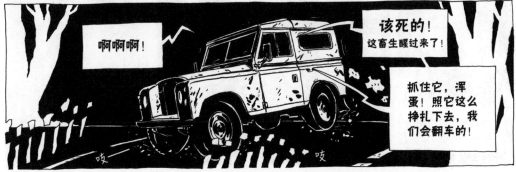

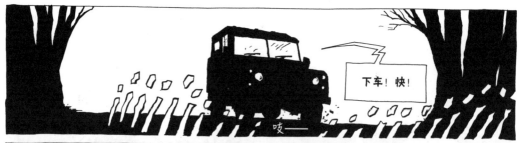

下车！快！

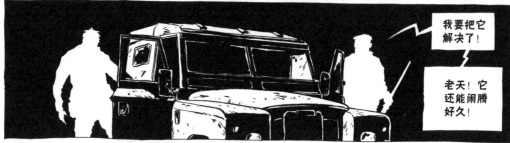

我要把它解决了！

老天！它还能闹腾好久！

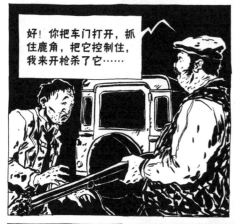

好！你把车门打开，抓住鹿角，把它控制住，我来开枪杀了它……

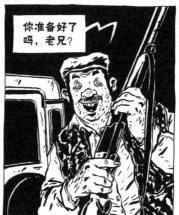

你准备好了吗，老兄？

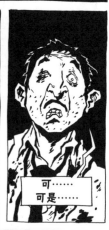

可……可是……

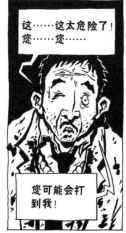

这……这太危险了！您……您……

您可能会打到我！

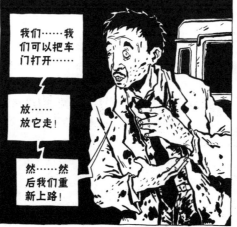

我们……我们可以把车门打开……

放……放它走！

然……然后我们重新上路！

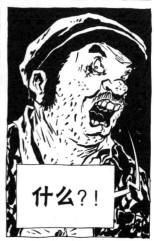

什么？！

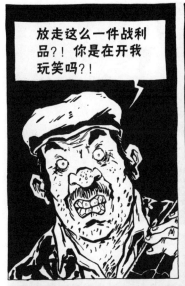

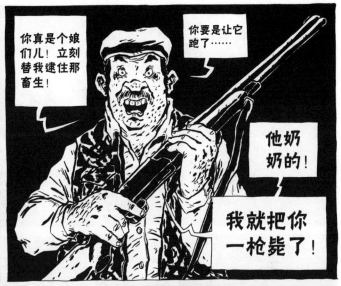

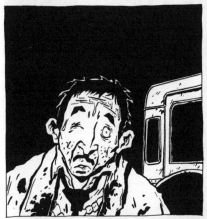

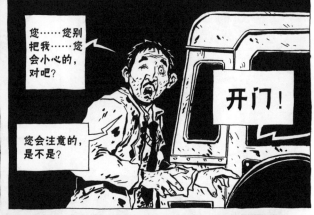

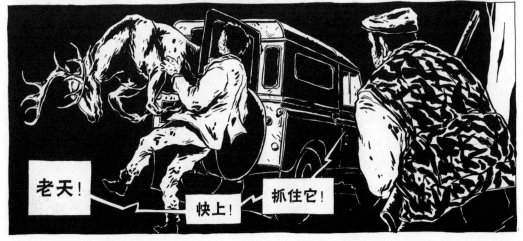

329

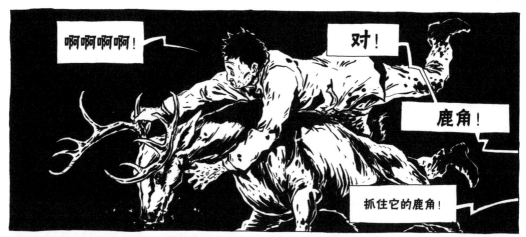

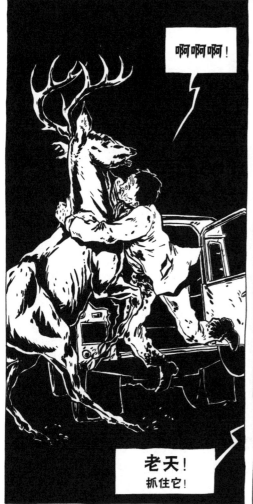

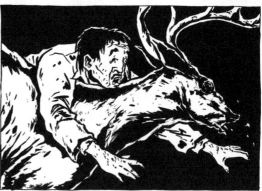

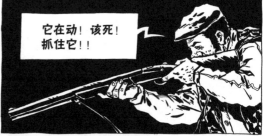

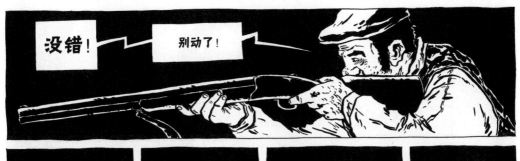

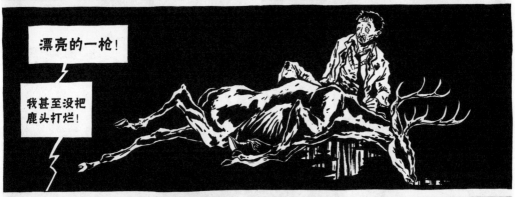

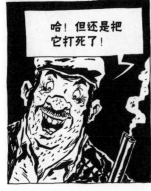

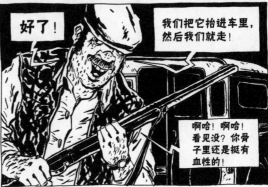

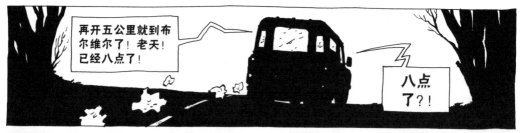

再开五公里就到布尔维尔了！老天！已经八点了！

八点了?!

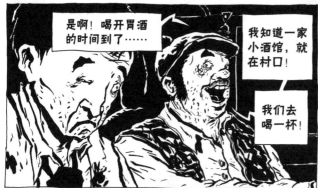

是啊！喝开胃酒的时间到了……

我知道一家小酒馆，就在村口！

我们去喝一杯！

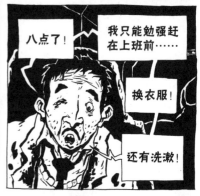

八点了！

我只能勉强赶在上班前……

换衣服！

还有洗漱！

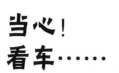

当心！看车……

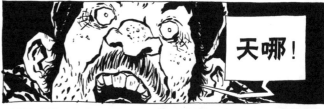

天哪！

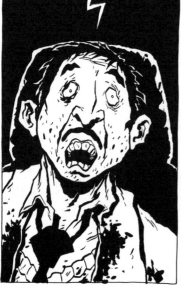

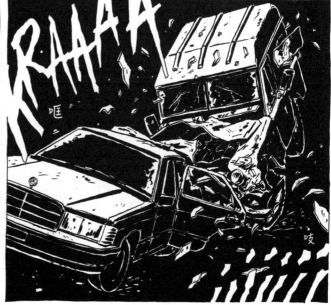

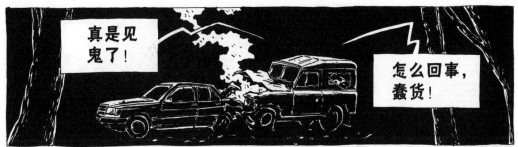

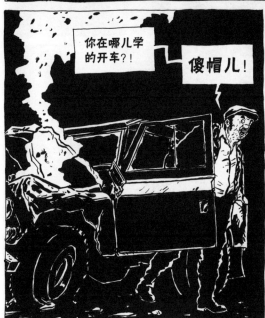

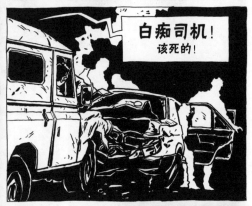

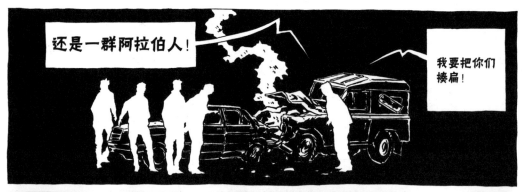

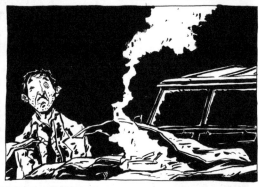

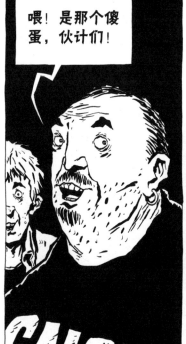

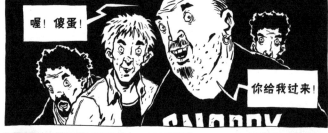

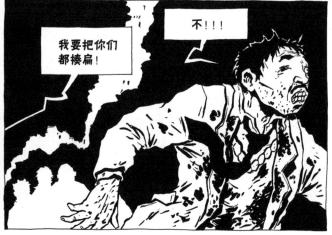

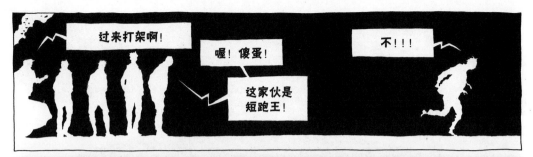

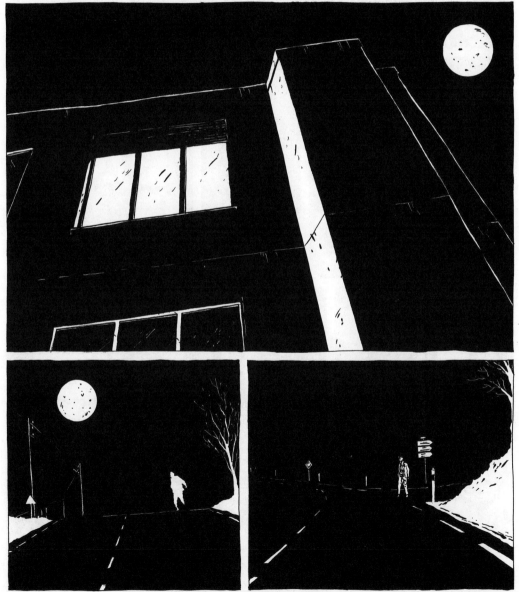

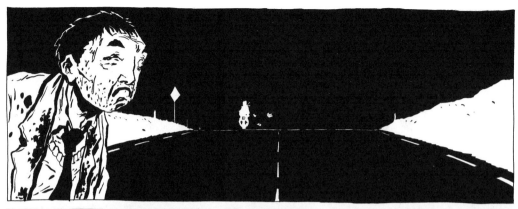

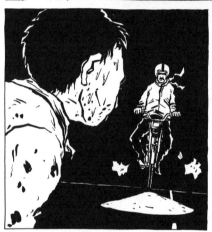

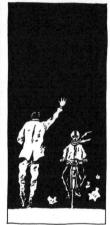

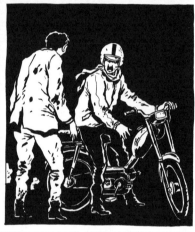

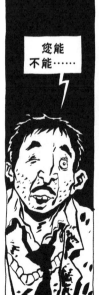

您能
不能……

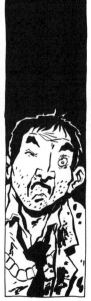

真主安拉
保佑！你
受伤了吗，
先生？

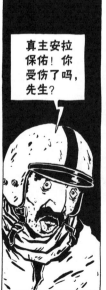

我出车祸了！
必须把我送到
布尔维尔！

快！！！

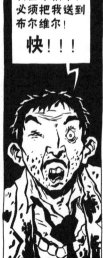

好的，先生！
我送你去医院！

戴上我的手
套，先生！

坐摩托车
很冷，你
知道的！

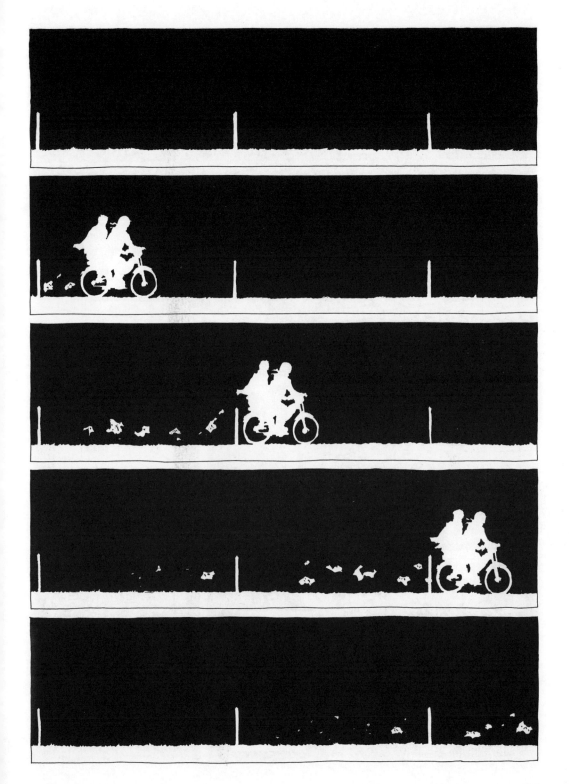

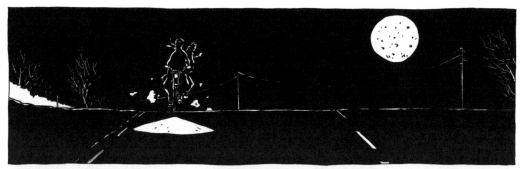

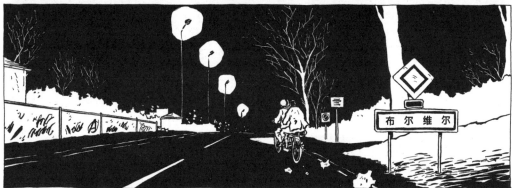

布尔维尔

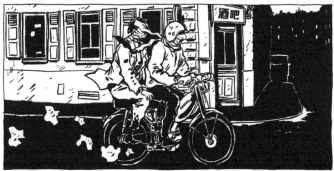

酒吧

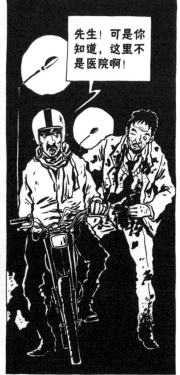

先生！可是你知道，这里不是医院啊！

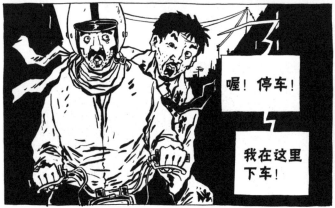

喔！停车！

我在这里下车！

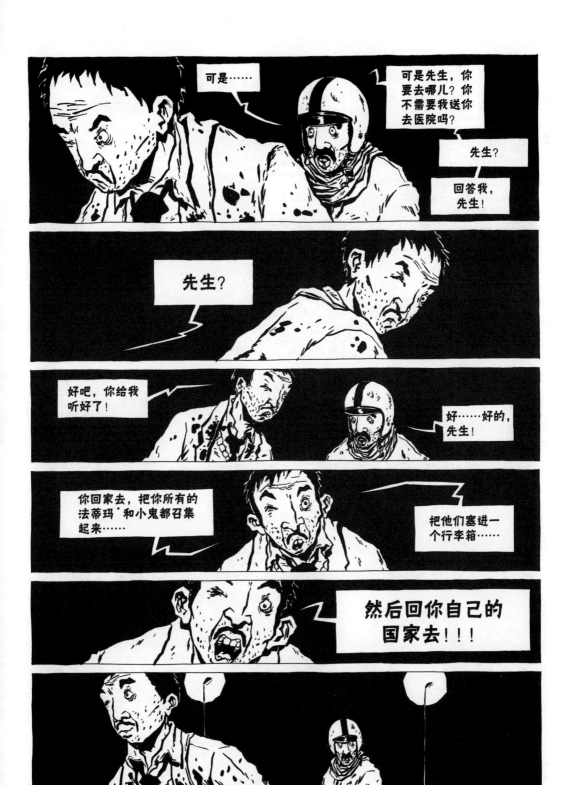

* 法语俚语"fatma"一词来源于北非马格里布地区，是对阿拉伯女性的戏称。

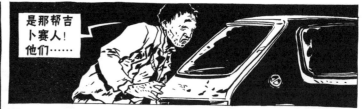

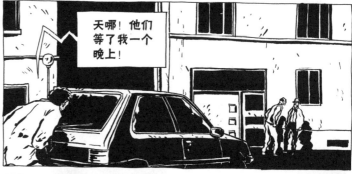

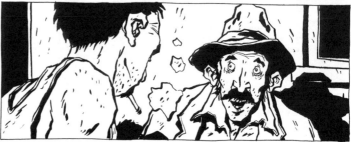

340

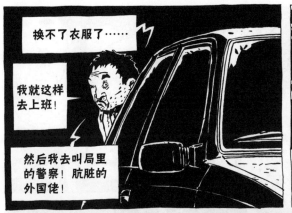

换不了衣服了……

我就这样去上班！

然后我去叫局里的警察！肮脏的外国佬！

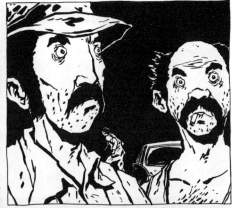

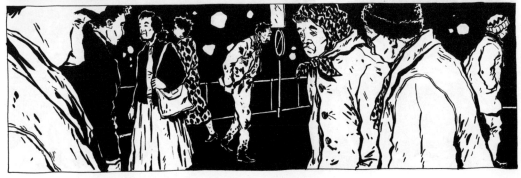

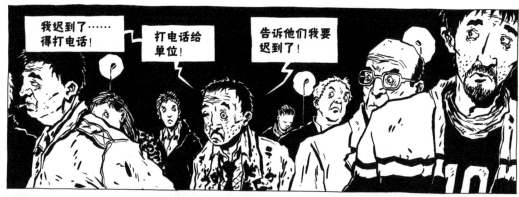

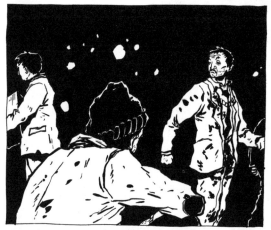

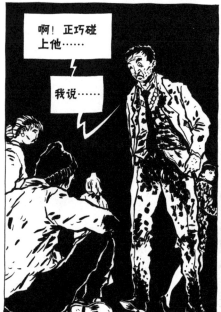

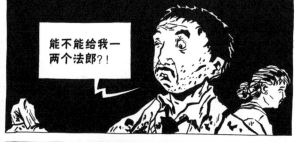

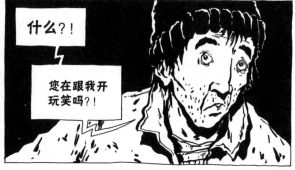

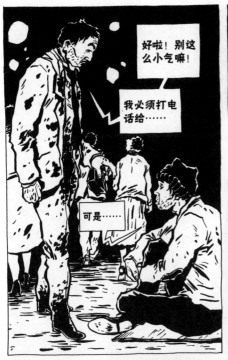

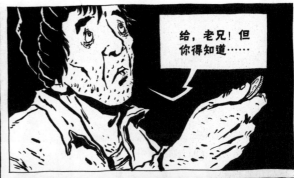

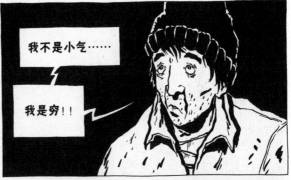

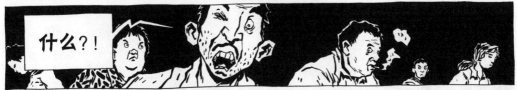

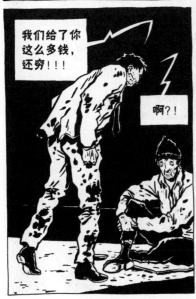

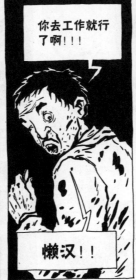

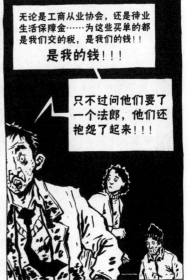

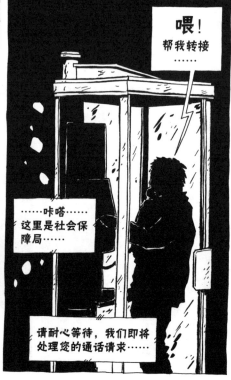

喂！
帮我转接
……

……咔嗒……
这里是社会保
障局……

如果马丁在单
位的话……

他会帮我解决迟到问
题的……领导什么也
不会知道……这蠢货
欠我的！！！

请耐心等待，我们即将
处理您的通话请求……

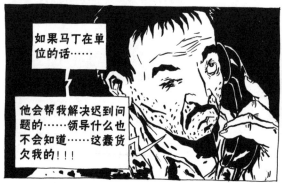

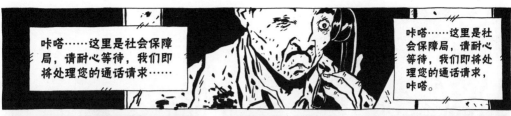

咔嗒……这里是社会保障局，请耐心等待，我们即将处理您的通话请求……

咔嗒……这里是社会保障局，请耐心等待，我们即将处理您的通话请求，咔嗒。

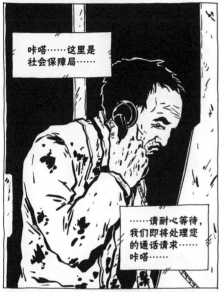

咔嗒……这里是社会保障局……

……请耐心等待，我们即将处理您的通话请求……咔嗒……

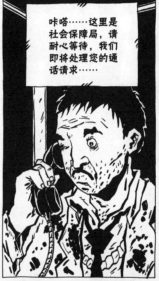

咔嗒……这里是社会保障局，请耐心等待，我们即将处理您的通话请求……

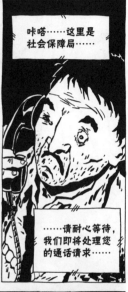

咔嗒……这里是社会保障局……

……请耐心等待，我们即将处理您的通话请求……

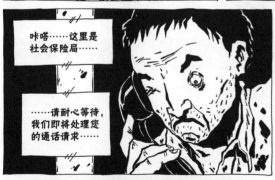

咔嗒……这里是社会保险局……

……请耐心等待，我们即将处理您的通话请求……

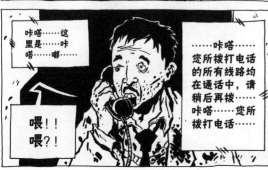

咔嗒……这里是……咔嗒……嘟……

喂！！喂？！

……咔嗒……您所拨打电话的所有线路均在通话中，请稍后再拨……咔嗒……您所拨打电话……

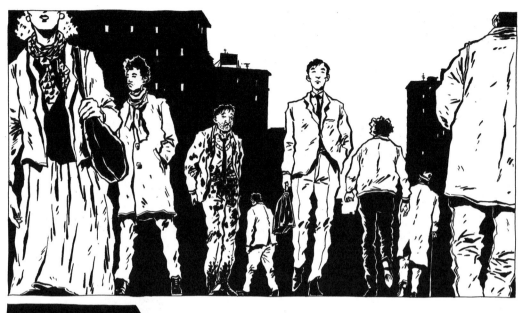

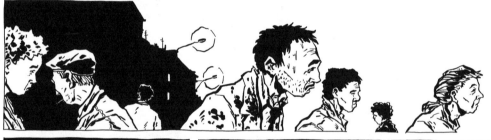

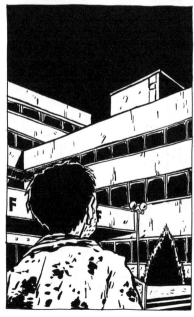

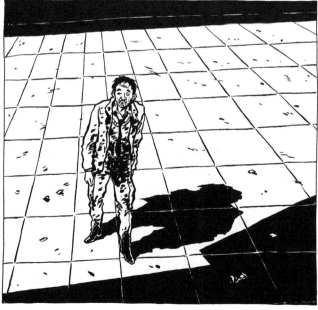

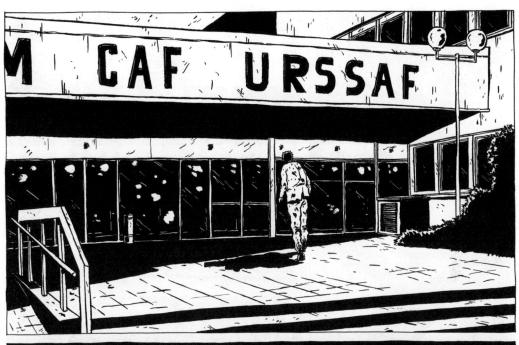

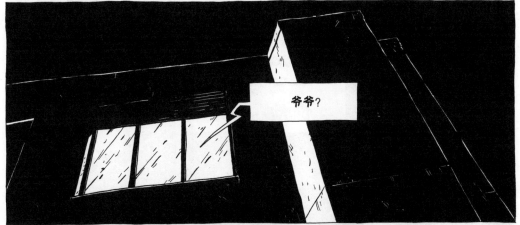

爷爷？

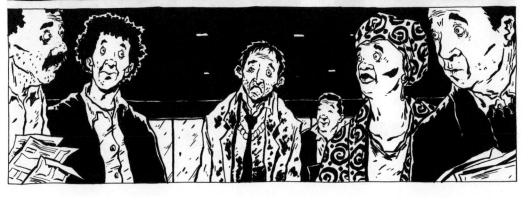

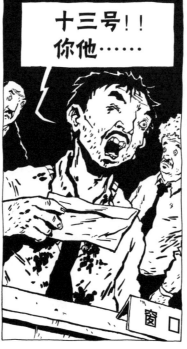
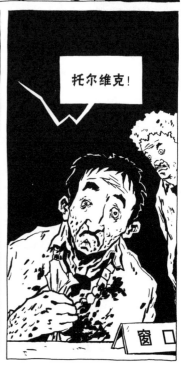

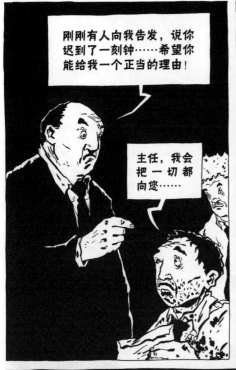

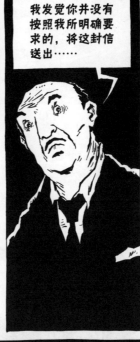

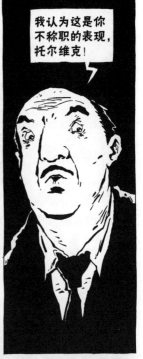

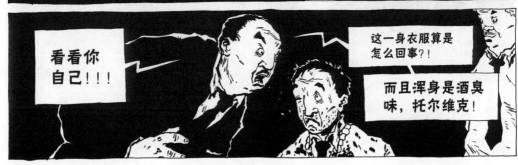

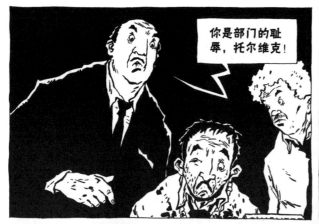

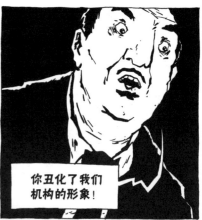

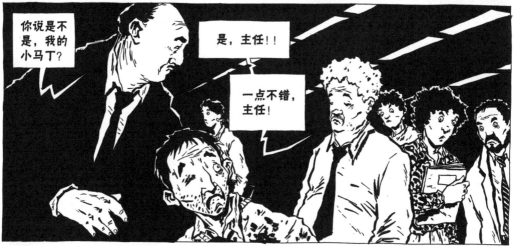

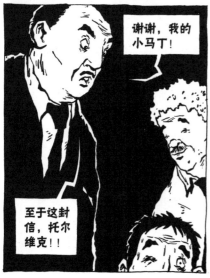

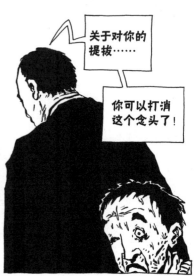

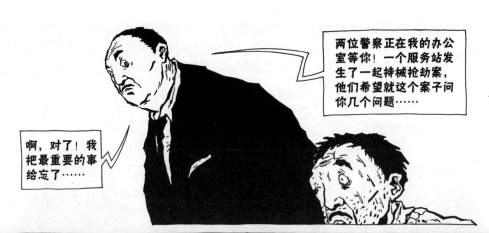

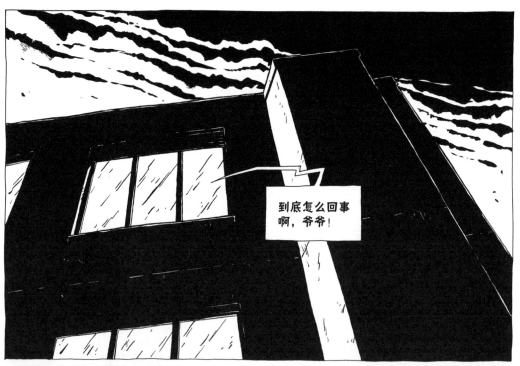

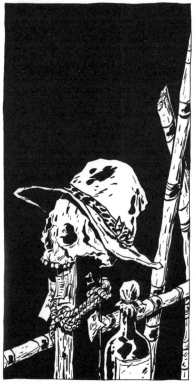

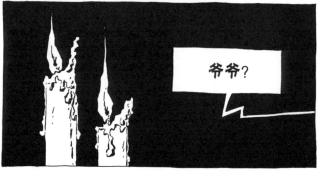

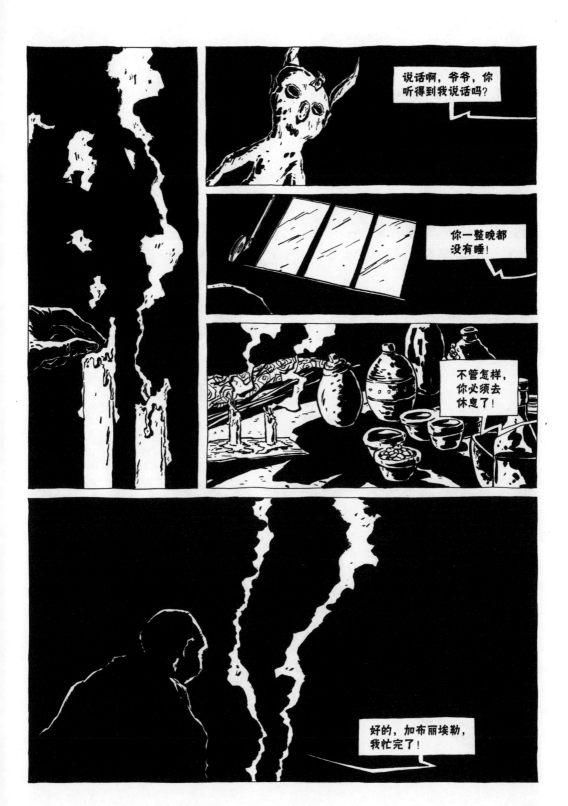

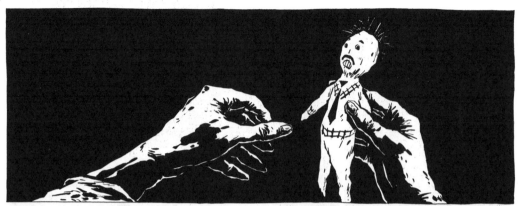

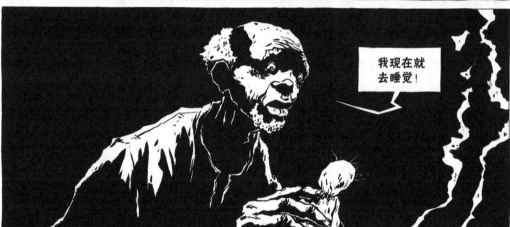

我现在就
去睡觉！

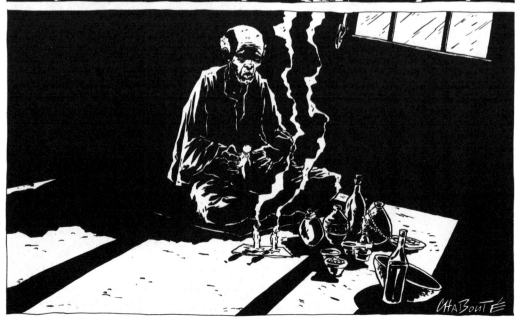

CHABOUTÉ

野 兽

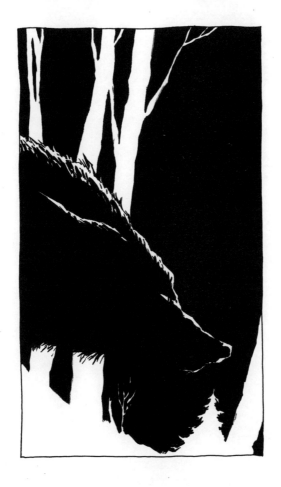

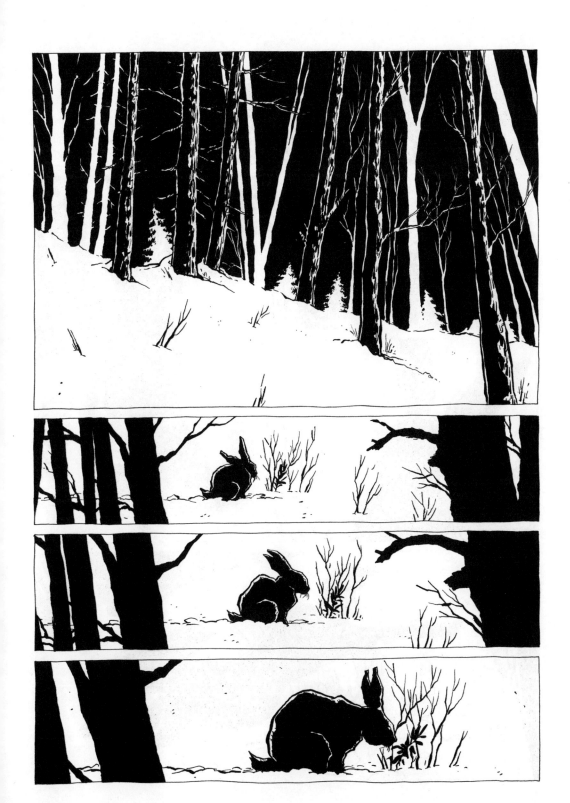

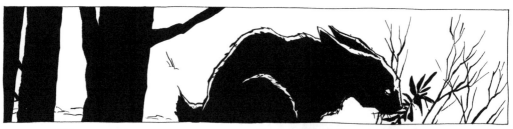

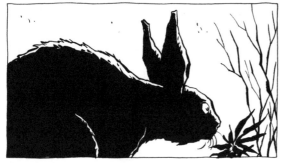

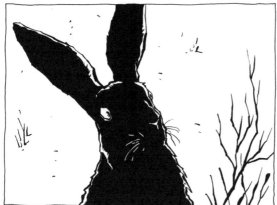

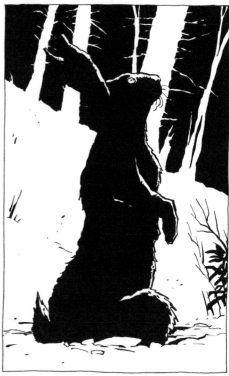

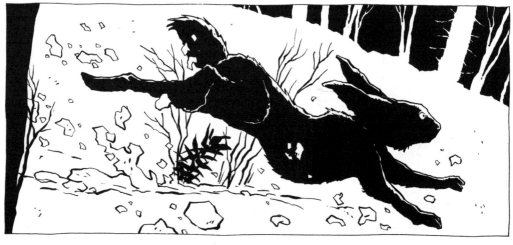

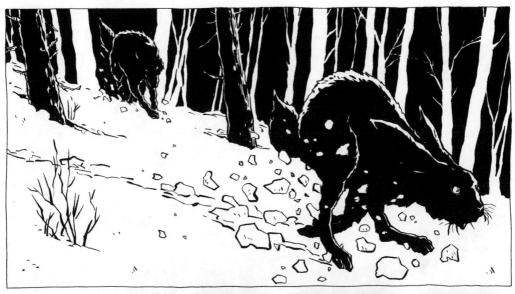

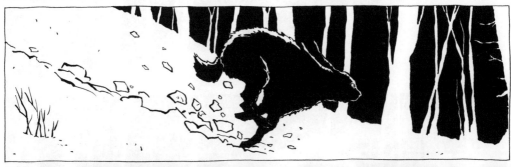

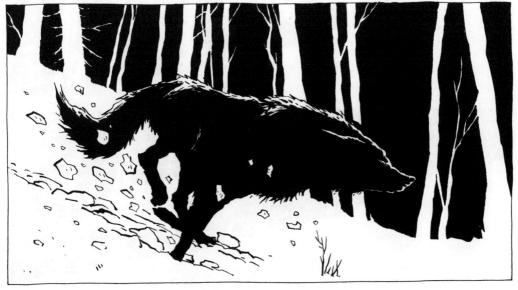

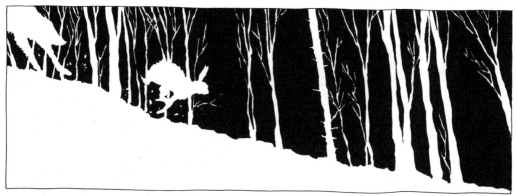

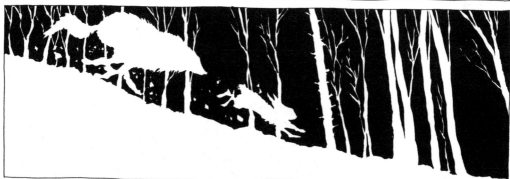

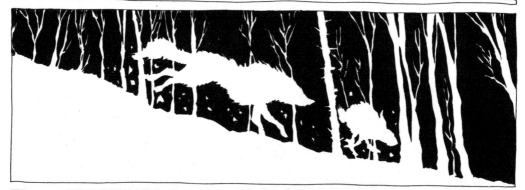

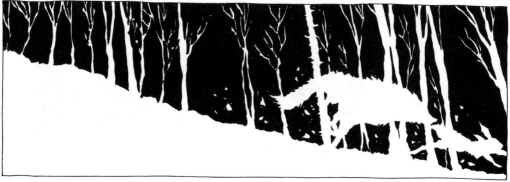

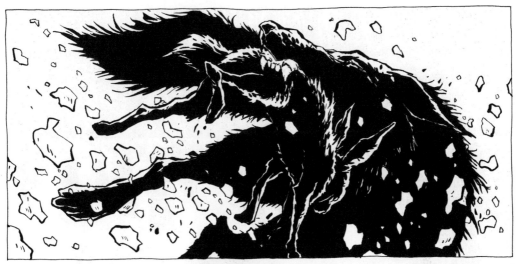
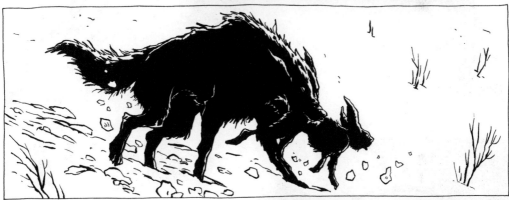
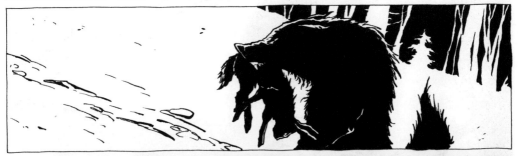
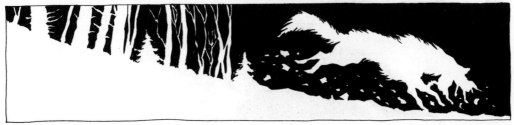

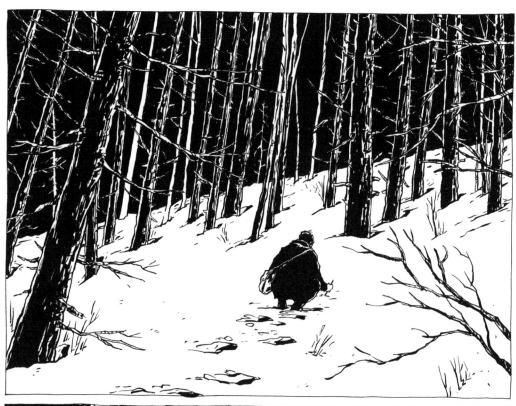

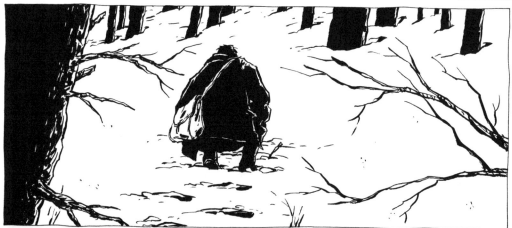

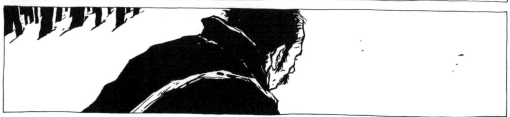

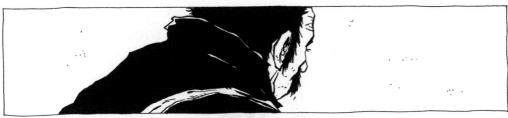
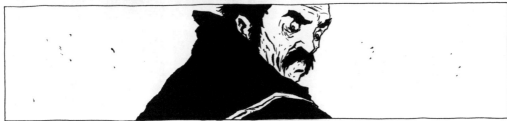
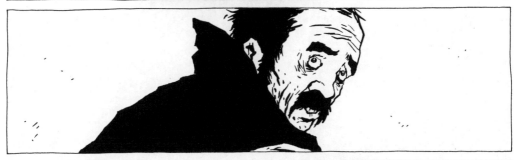
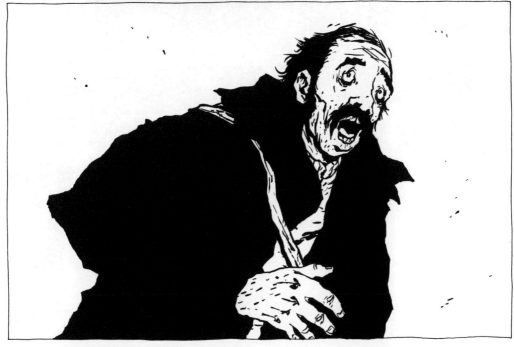

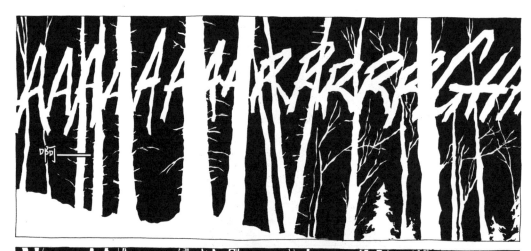

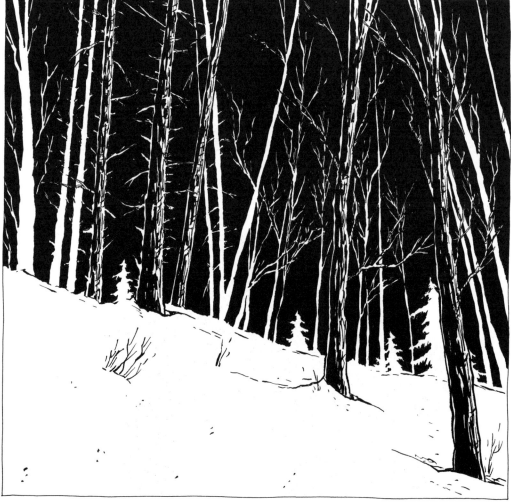

第 1 章

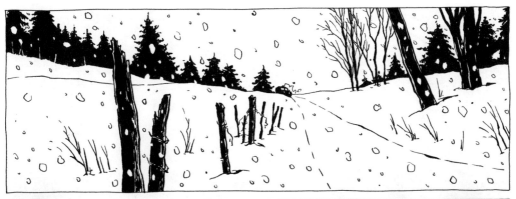

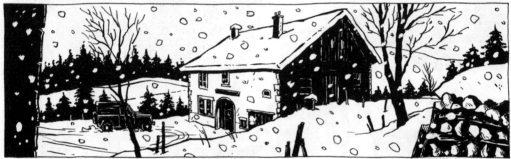

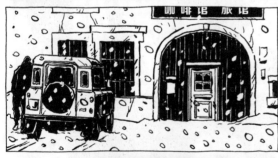

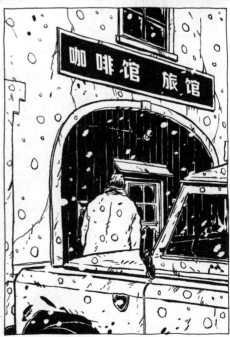

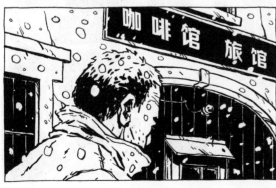

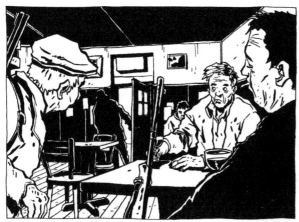

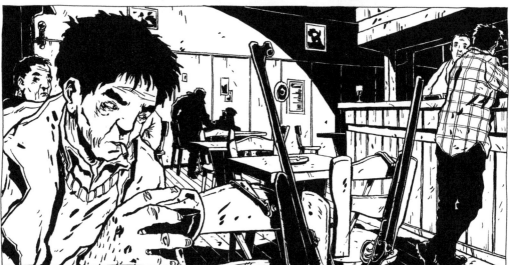

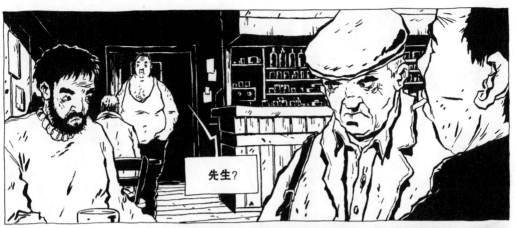

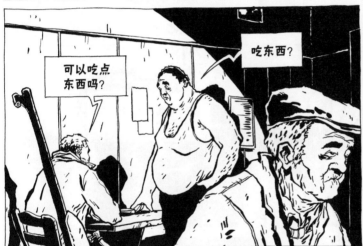

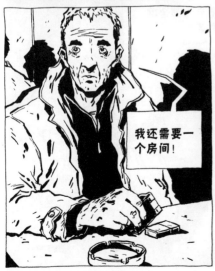

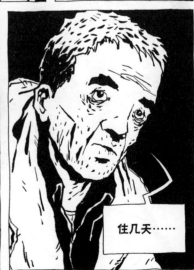

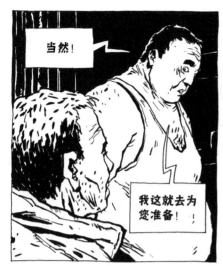

＊ 由约翰·韦恩（John Wayne）自编、自导、自演的战争电影，1960 年上映，讲述了 1836 年得克萨斯州的英雄反抗墨西哥政府军的故事。

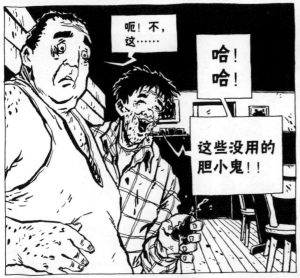

呃！不，这……

哈！哈！

这些没用的胆小鬼！！

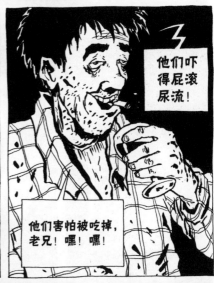

他们吓得屁滚尿流！

他们害怕被吃掉，老兄！嘿！嘿！

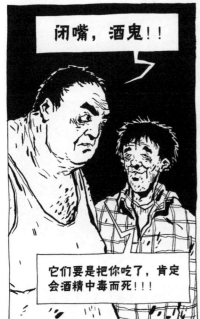

闭嘴，酒鬼！！

它们要是把你吃了，肯定会酒精中毒而死！！！

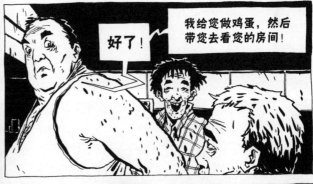

好了！

我给您做鸡蛋，然后带您去看您的房间！

嗯……

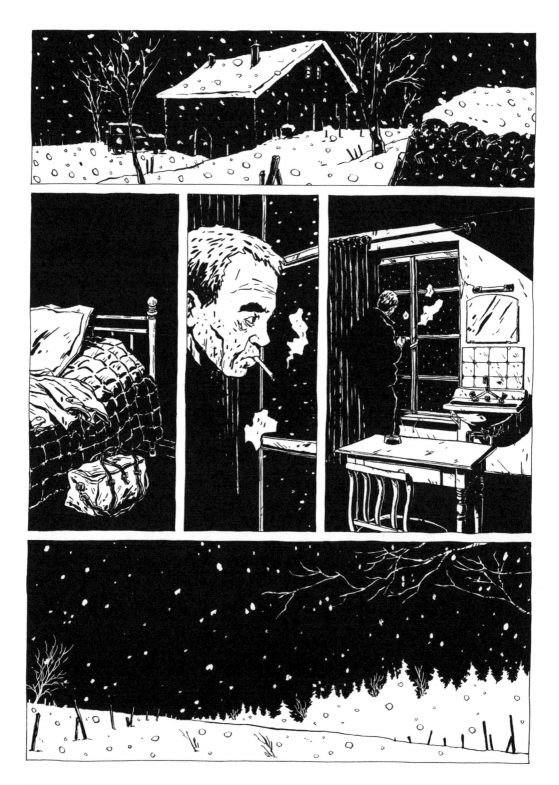

第 2 章

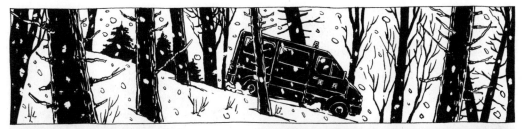

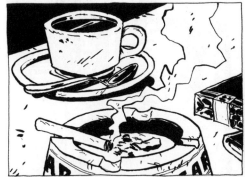

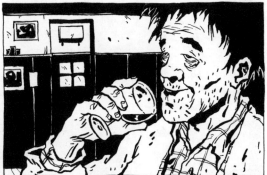

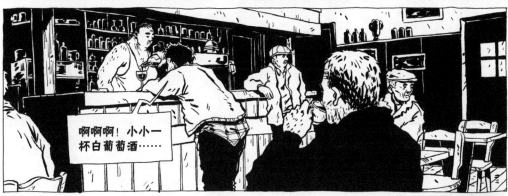

啊啊啊啊！小小一杯白葡萄酒……

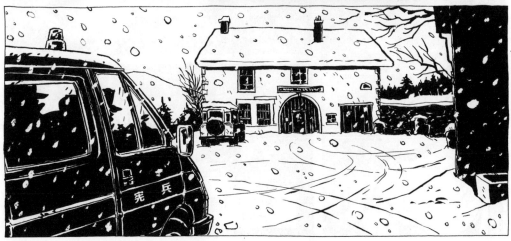

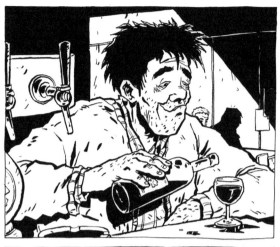

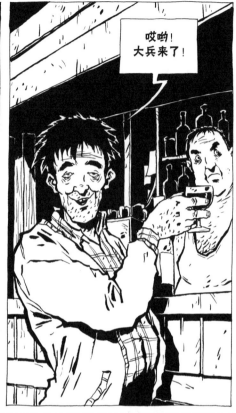

哎哟！
大兵来了！

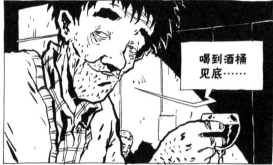

喝到酒桶
见底……

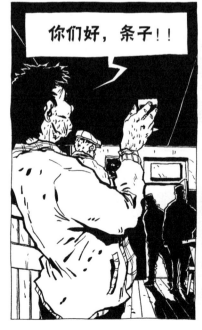

你们好，条子！！

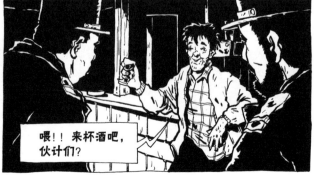

喂！！来杯酒吧，
伙计们？

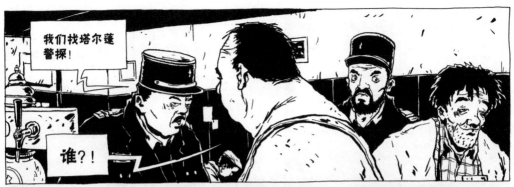

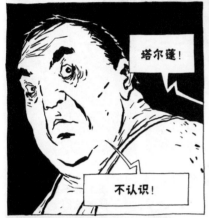

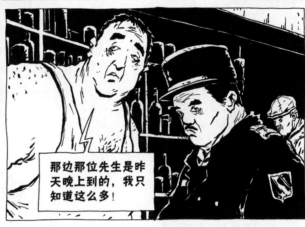

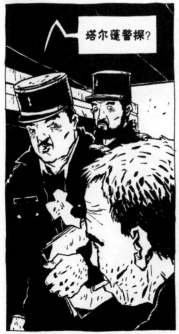

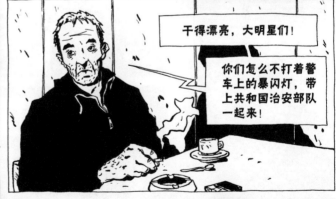

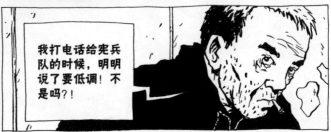

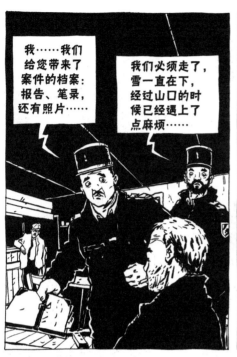

我……我们给您带来了案件的档案：报告、笔录，还有照片……

我们必须走了，雪一直在下，经过山口的时候已经遇上了点麻烦……

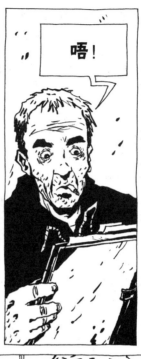

唔！

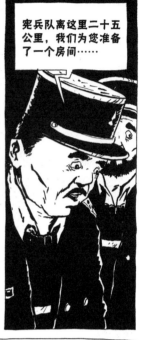

宪兵队离这里二十五公里，我们为您准备了一个房间……

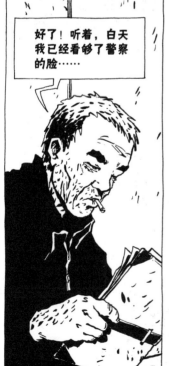

好了！听着，白天我已经看够了警察的脸……

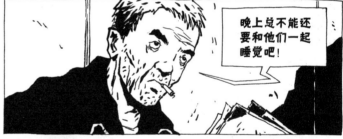

晚上总不能还要和他们一起睡觉吧！

再见，条子们！！

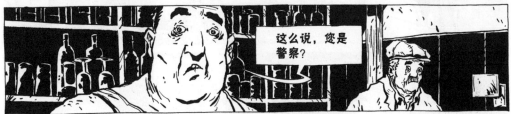

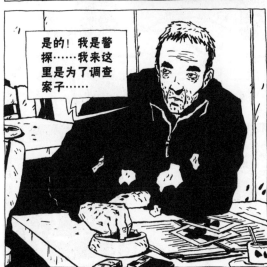

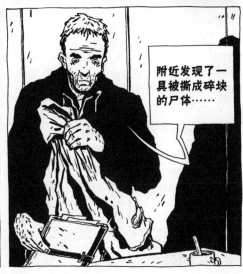

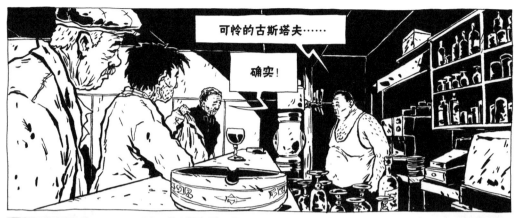

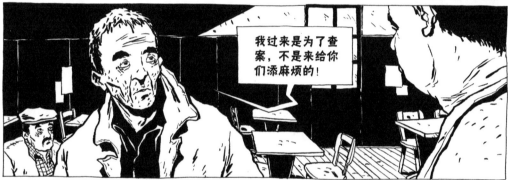

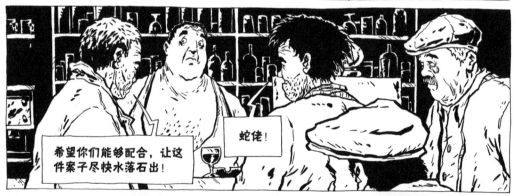

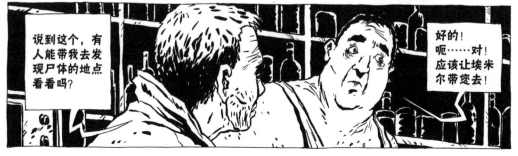

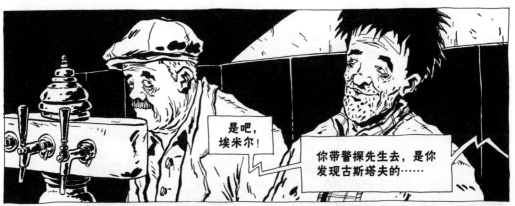

是吧，
埃米尔！

你带警探先生去，是你
发现古斯塔夫的……

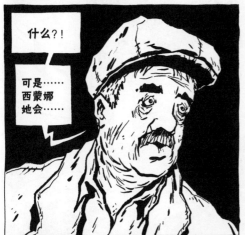

什么?！

可是……
西蒙娜
她会……

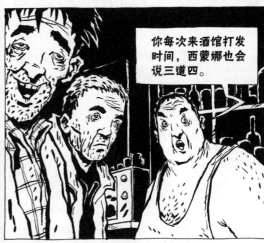

你每次来酒馆打发
时间，西蒙娜也会
说三道四。

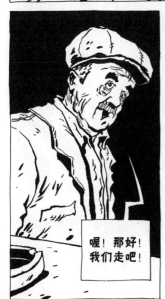

喔！那好！
我们走吧！

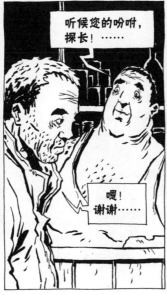

听候您的吩咐，
探长！……

嗯！
谢谢……

385

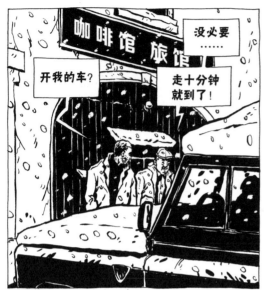

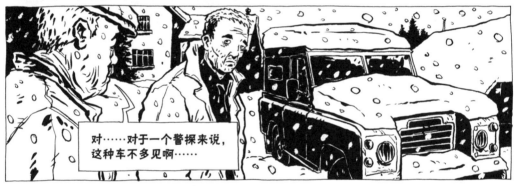

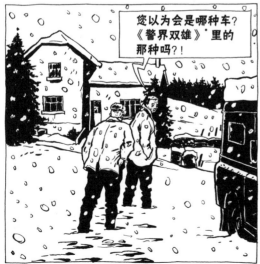

＊ 1975 年开播的美国电视剧，讲述了斯达克与哈奇合作探案的故事，后被改编为电影。

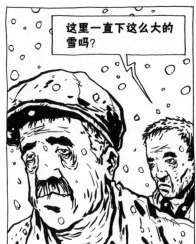

这里一直下这么大的雪吗?

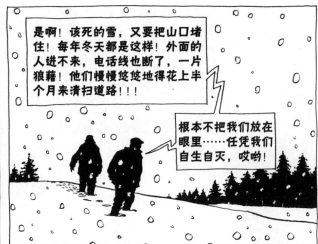

是啊!该死的雪,又要把山口堵住!每年冬天都是这样!外面的人进不来,电话线也断了,一片狼藉!他们慢慢悠悠地得花上半个月来清扫道路!!!

根本不把我们放在眼里……任凭我们自生自灭,哎哟!

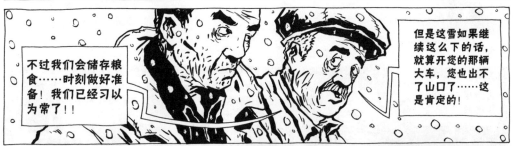

不过我们会储存粮食……时刻做好准备!我们已经习以为常了!!

但是这雪如果继续这么下的话,就算开您的那辆大车,您也出不了山口了……这是肯定的!

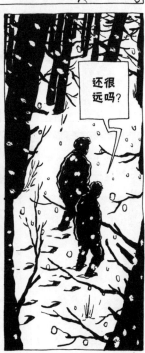

还很远吗?

387

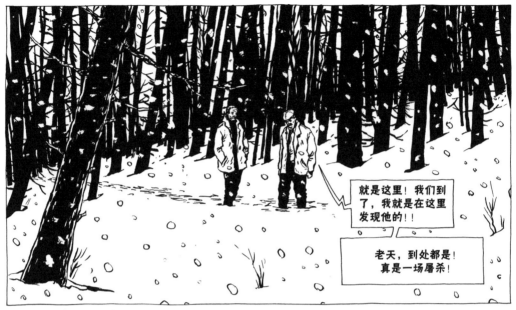

就是这里！我们到了，我就是在这里发现他的！！

老天，到处都是！真是一场屠杀！

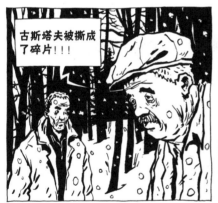

古斯塔夫被撕成了碎片！！！

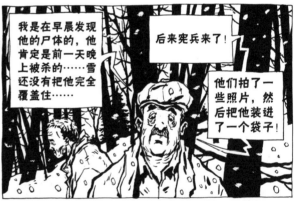

我是在早晨发现他的尸体的，他肯定是前一天晚上被杀的……雪还没有把他完全覆盖住……

后来宪兵来了！

他们拍了一些照片，然后把他装进了一个袋子！

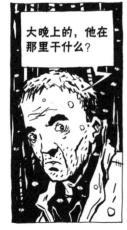

大晚上的，他在那里干什么？

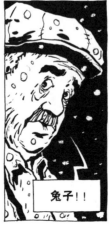

兔子！！

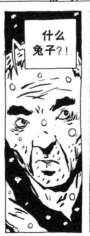

什么兔子？！

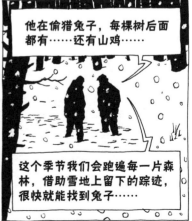

他在偷猎兔子，每棵树后面都有……还有山鸡……

这个季节我们会跑遍每一片森林，借助雪地上留下的踪迹，很快就能找到兔子……

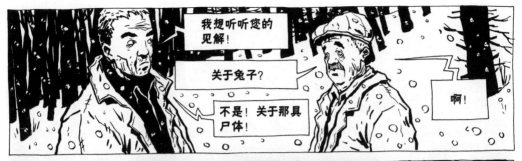

我想听听您的见解!

关于兔子?

不是!关于那具尸体!

啊!

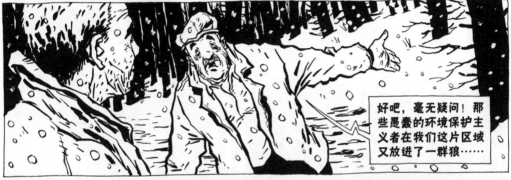

好吧,毫无疑问!那些愚蠢的环境保护主义者在我们这片区域又放进了一群狼……

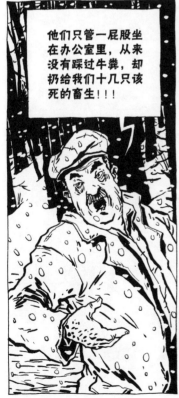

他们只管一屁股坐在办公室里,从来没有踩过牛粪,却扔给我们十几只该死的畜生!!!

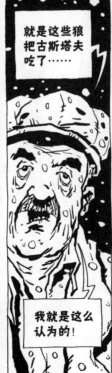

就是这些狼把古斯塔夫吃了……

我就是这么认为的!

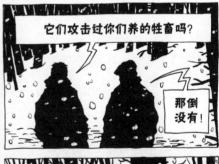

它们攻击过你们养的牲畜吗?

那倒没有!

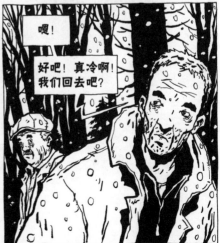

嗯!

好吧!真冷啊!我们回去吧?

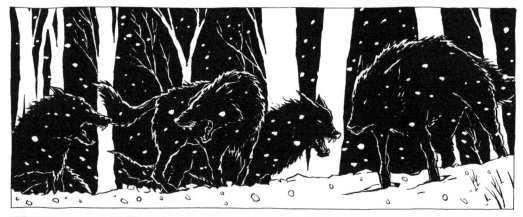

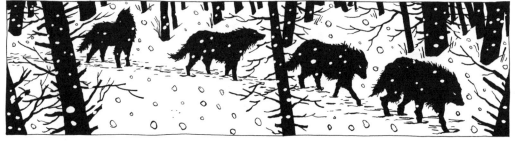

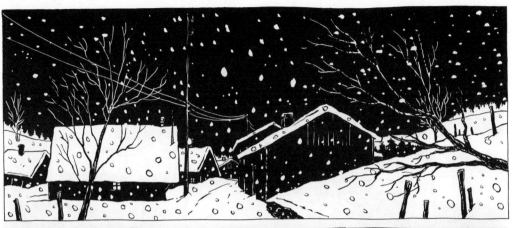

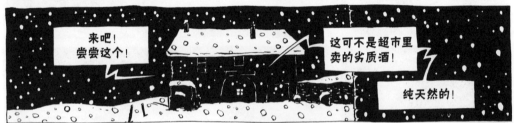

来吧!尝尝这个!

这可不是超市里卖的劣质酒!

纯天然的!

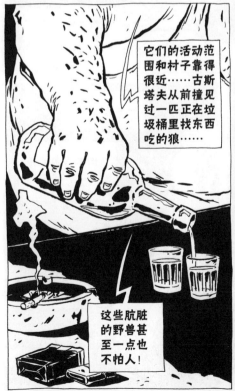

它们的活动范围和村子靠得很近……古斯塔夫从前撞见过一匹正在垃圾桶里找东西吃的狼……

这些肮脏的野兽甚至一点也不怕人!

祝您健康!

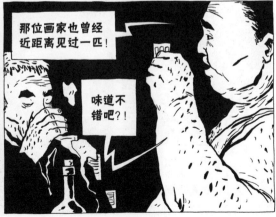

那位画家也曾经近距离见过一匹!

味道不错吧?!

391

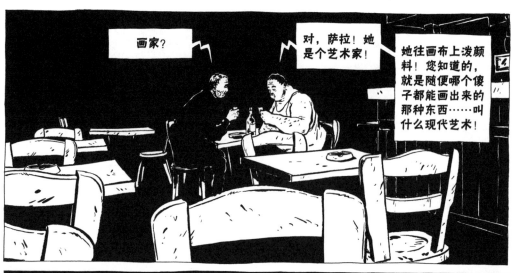

画家？

对，萨拉！她是个艺术家！

她往画布上泼颜料！您知道的，就是随便哪个傻子都能画出来的那种东西……叫什么现代艺术！

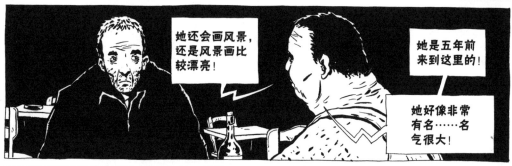

她还会画风景，还是风景画比较漂亮！

她是五年前来到这里的！

她好像非常有名……名气很大！

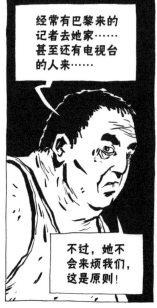

经常有巴黎来的记者去她家……甚至还有电视台的人来……

不过，她不会来烦我们，这是原则！

嗯！对于狼的事，您是怎么想的？

我怎么想的？！

我们不会乖乖让它们吃，先生！

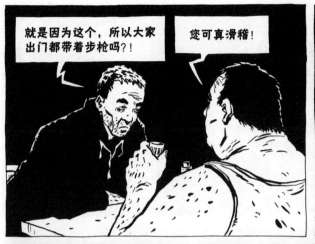

就是因为这个，所以大家出门都带着步枪吗？！

您可真滑稽！

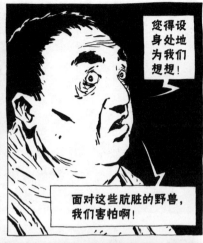

您得设身处地为我们想想！

面对这些肮脏的野兽，我们害怕啊！

唔！

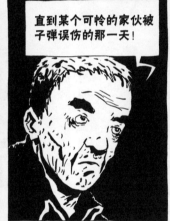

直到某个可怜的家伙被子弹误伤的那一天！

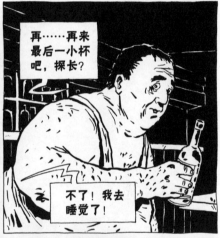

再……再来最后一小杯吧，探长？

不了！我去睡觉了！

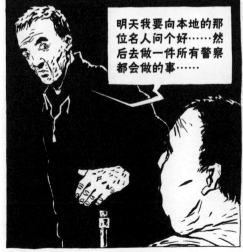

明天我要向本地的那位名人问个好……然后去做一件所有警察都会做的事……

结案……

然后回家……

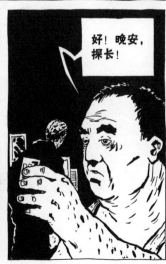

好！晚安，探长！

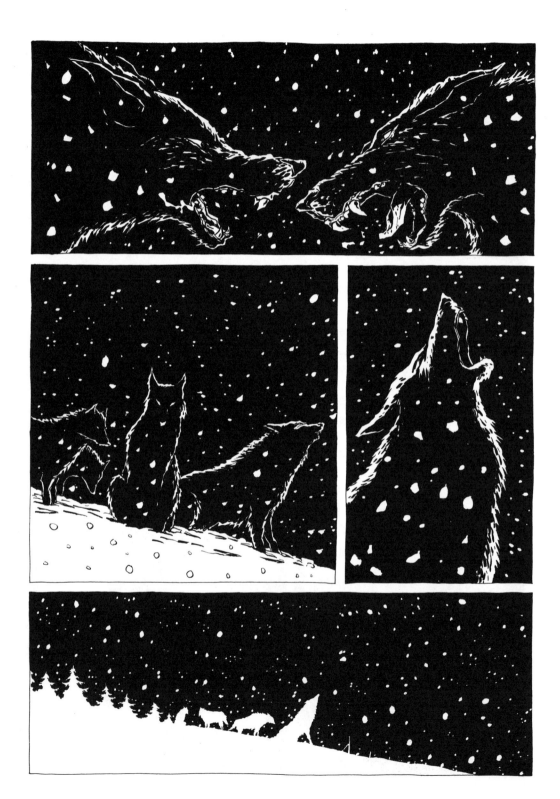

第 3 章

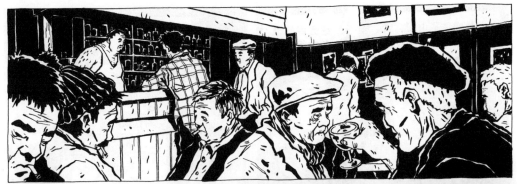

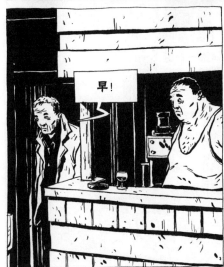

早！

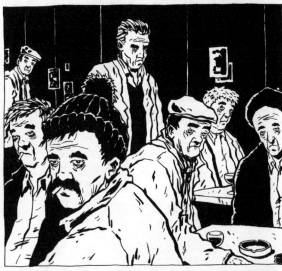

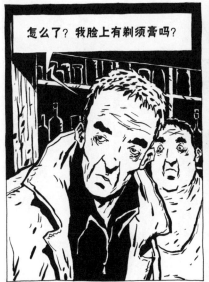

怎么了？我脸上有剃须膏吗？

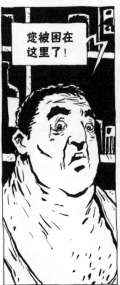

您被困在这里了！

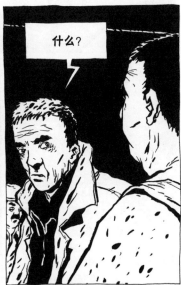

什么？

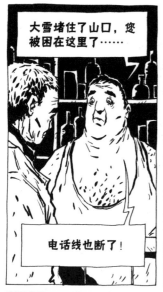

大雪堵住了山口，您被困在这里了……

电话线也断了！

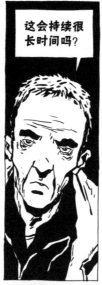

这会持续很长时间吗？

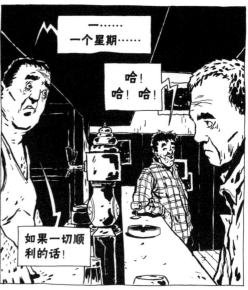

一……一个星期……

哈！哈！哈！

如果一切顺利的话！

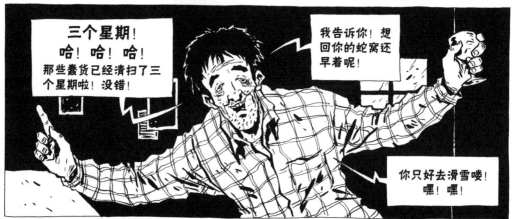

三个星期！哈！哈！哈！那些蠢货已经清扫了三个星期啦！没错！

我告诉你！想回你的蛇窝还早着呢！

你只好去滑雪喽！嘿！嘿！

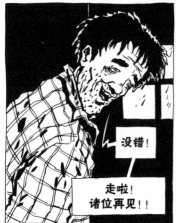

没错！

走啦！诸位再见!!

雪中的星呦……

这人是谁?!

酒鬼！

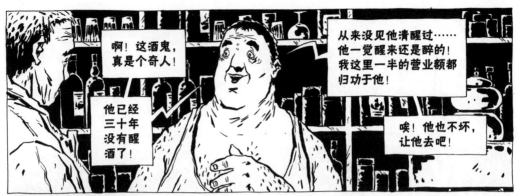

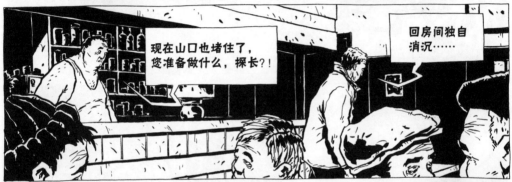

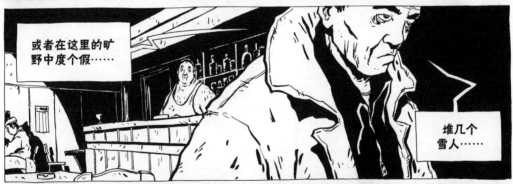

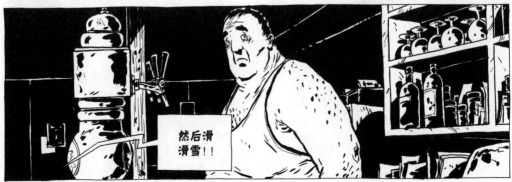

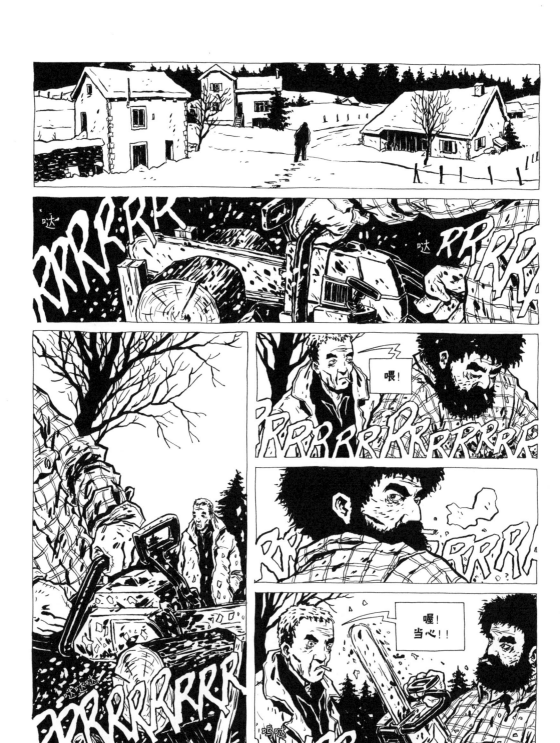

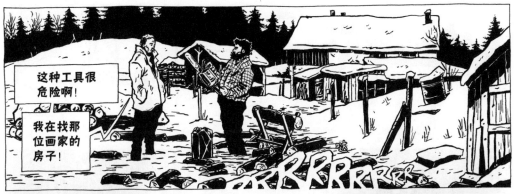

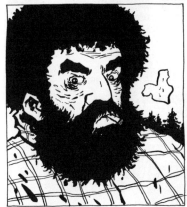

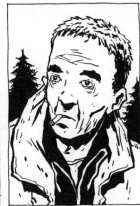

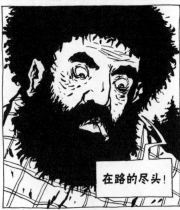

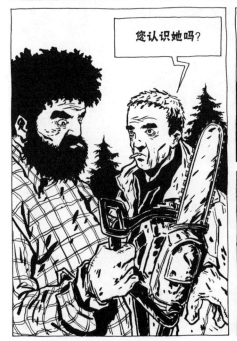

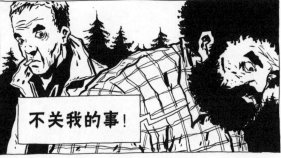

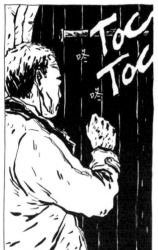

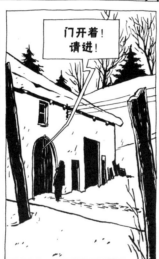

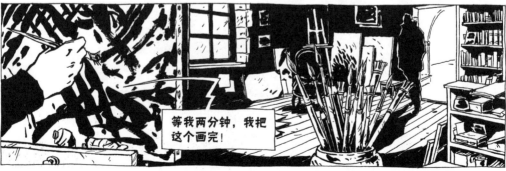

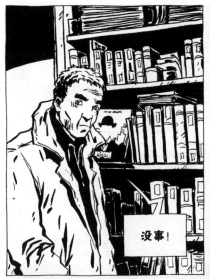

没事!

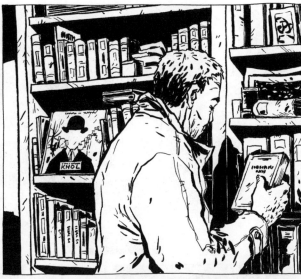

有意思!

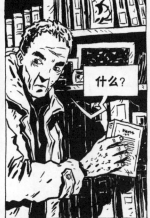

什么?

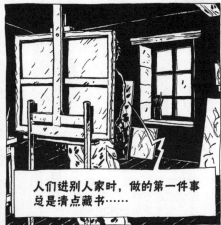

人们进别人家时,做的第一件事总是清点藏书……

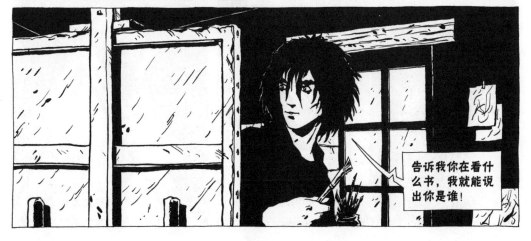

告诉我你在看什么书,我就能说出你是谁!

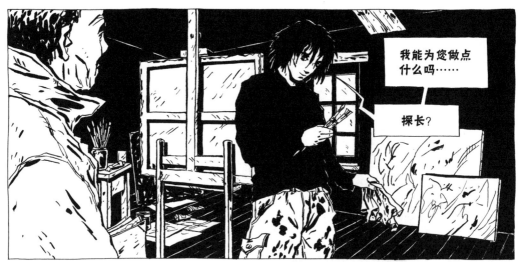

我能为您做点
什么吗……

探长？

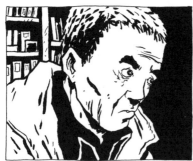

别装出一
副惊愕的
样子……
这是个村
子，消息
传得很快！

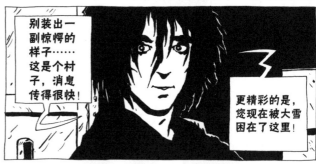

更精彩的是，
您现在被大雪
困在了这里！

一个从沥青和霓虹灯中汲
取营养的警察，他需要嗅
到城市的气味……然而现
在，这气味被封冻在一米
深的冰雪之中……

雪屋建造的确
不是警察学校
的训练项目！

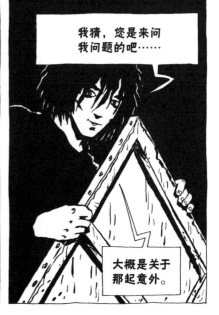

我猜，您是来问
我问题的吧……

大概是关于
那起意外。

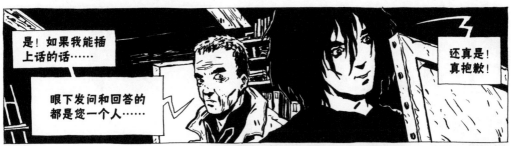

是！如果我能插上话的话……

眼下发问和回答的都是您一个人……

还真是！真抱歉！

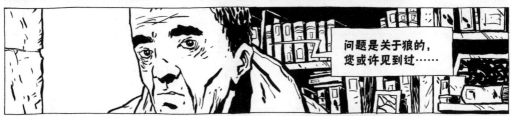

问题是关于狼的，您或许见到过……

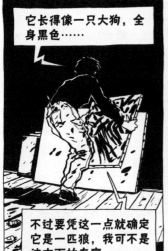

它长得像一只大狗，全身黑色……

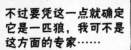

不过要凭这一点就确定它是一匹狼，我可不是这方面的专家……

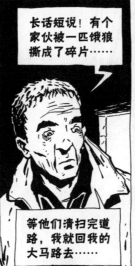

长话短说！有个家伙被一匹饿狼撕成了碎片……

等他们清扫完道路，我就回我的大马路去……

实在不行我就来向您借雪铲！

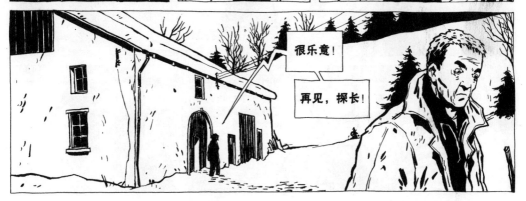

很乐意！

再见，探长！

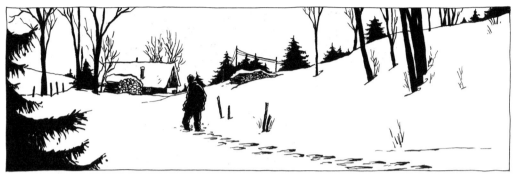

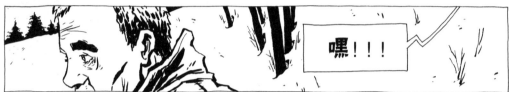

嘿！！！！

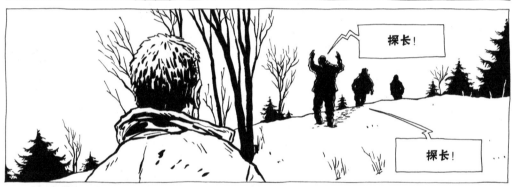

探长！

探长！……

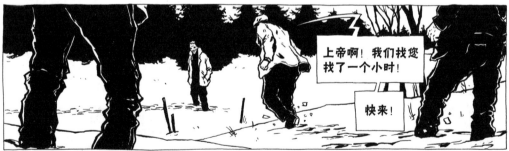

上帝啊！我们找您找了一个小时！

快来！

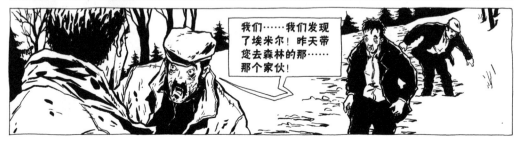

我们……我们发现了埃米尔！昨天带您去森林的那……那个家伙！

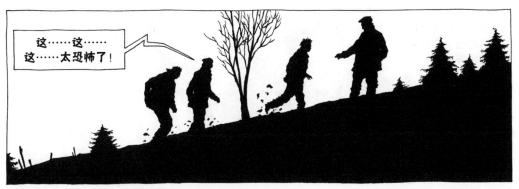

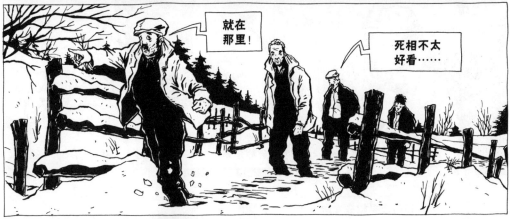

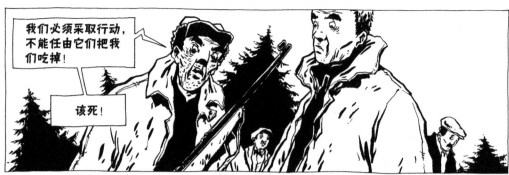

我们必须采取行动，不能任由它们把我们吃掉！

该死！

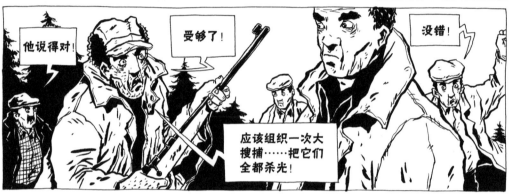

他说得对！

受够了！

没错！

应该组织一次大搜捕……把它们全都杀光！

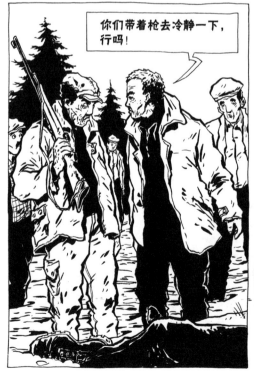

你们带着枪去冷静一下，行吗！

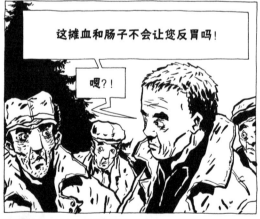

这摊血和肠子不会让您反胃吗！

嗯?!

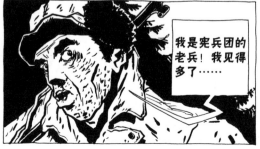

我是宪兵团的老兵！我见得多了……

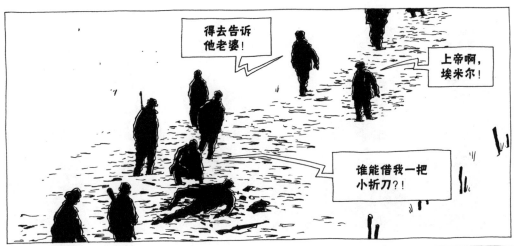

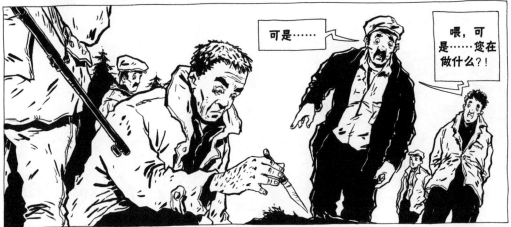

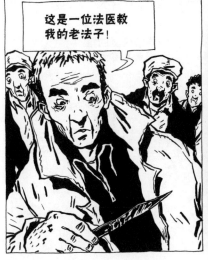

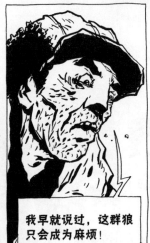

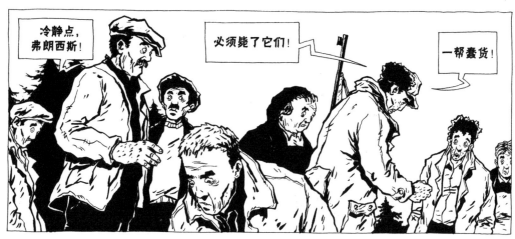

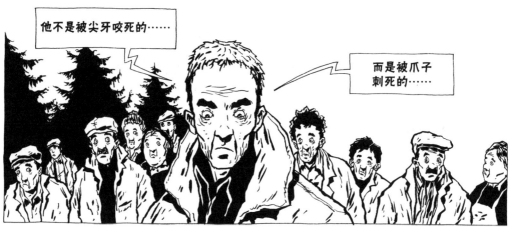

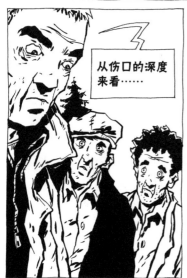

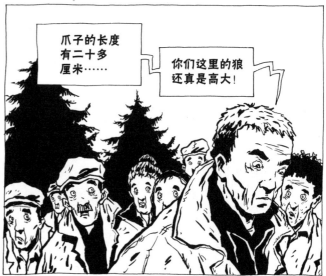

第 4 章

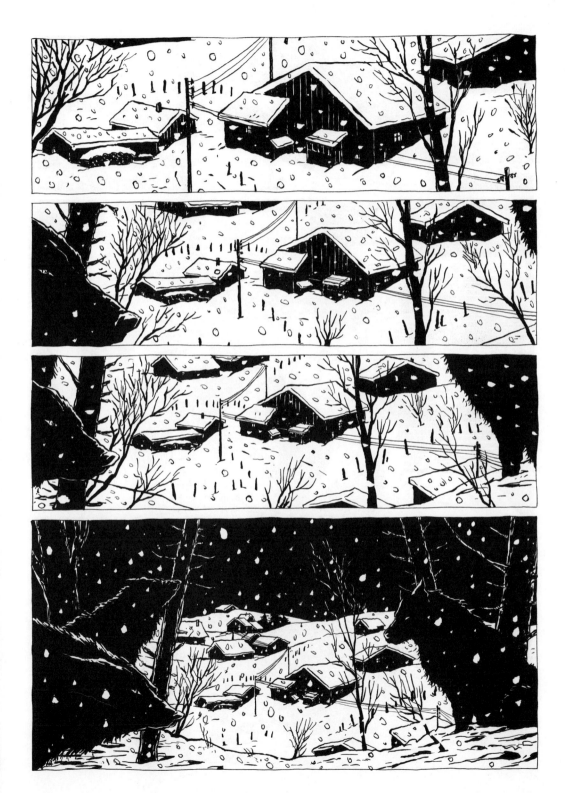

413

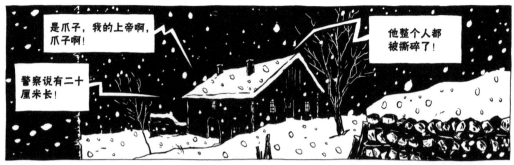

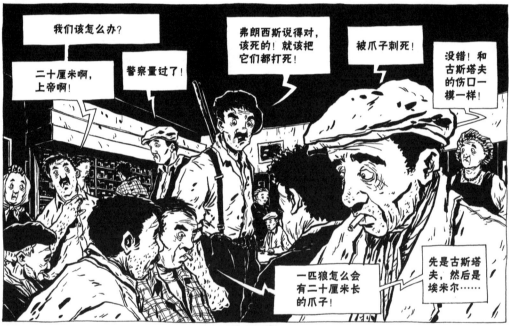

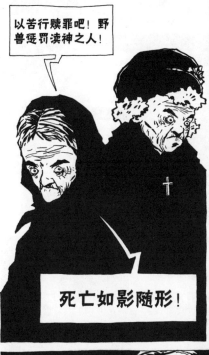

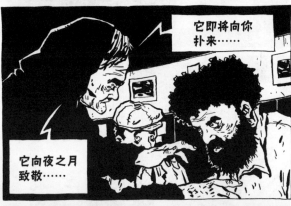

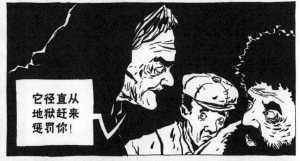

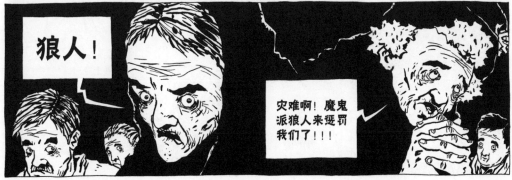

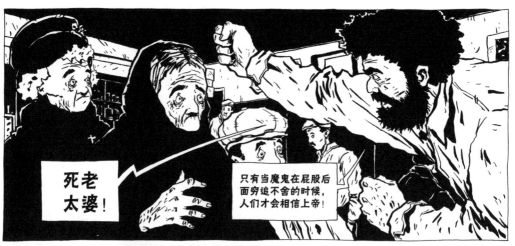

死老太婆！

只有当魔鬼在屁股后面穷追不舍的时候，人们才会相信上帝！

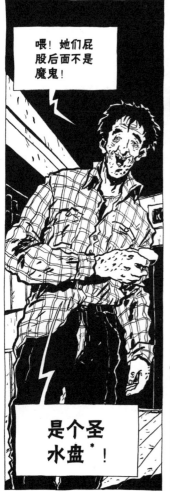

喂！她们屁股后面不是魔鬼！

是个圣水盘*！

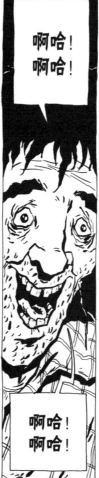

啊哈！啊哈！

啊哈！啊哈！

吃完了？

是的，味道很好！

我说，这个村子还真是滑稽可笑！

呸！她们是虔诚过头的信徒！

她们脑子里全是上帝！

* 法语用"grenouille de bénitier（圣水盘里的青蛙）"代指笃信宗教的女人。

她……她们说的或许也有道理……

有道理？

好吧！关于狼人……

那只野兽！

你们的蠢话让我头昏脑涨！

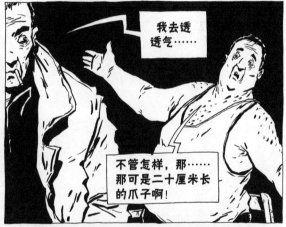

我去透透气……

不管怎样，那……那可是二十厘米长的爪子啊！

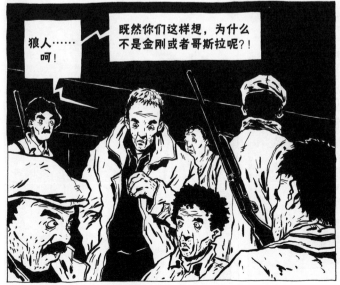

狼人……呵！

既然你们这样想，为什么不是金刚或者哥斯拉呢？！

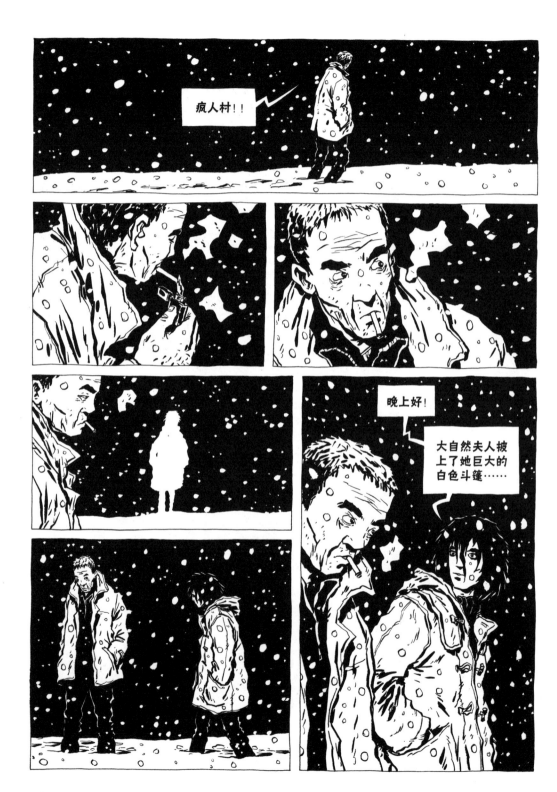

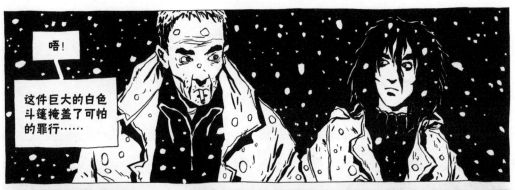
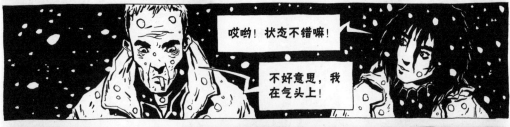

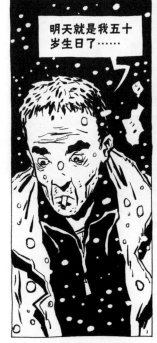
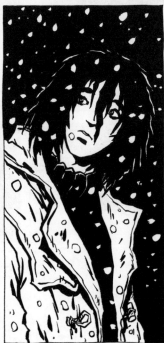
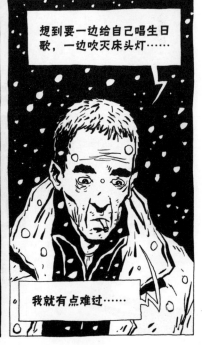

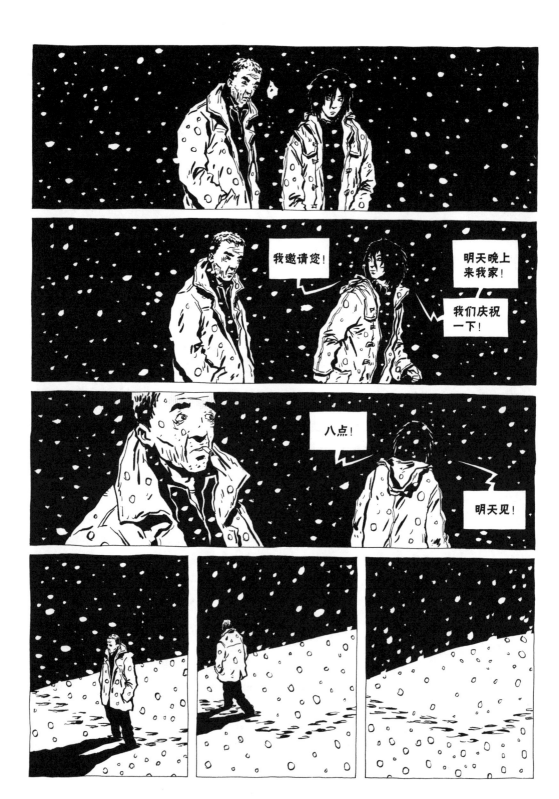

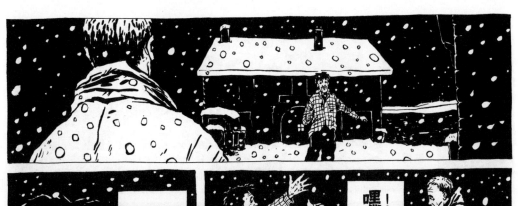

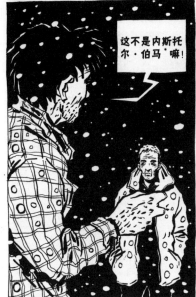

这不是内斯托尔·伯马*嘛!

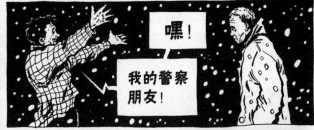

嘿!

我的警察朋友!

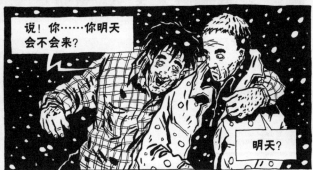

说!你……你明天会不会来?

明天?

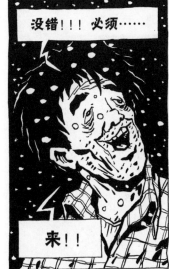

没错!!!必须……

来!!

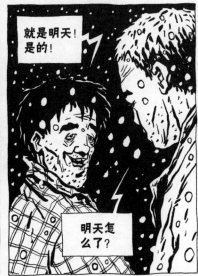

就是明天!是的!

明天怎么了?

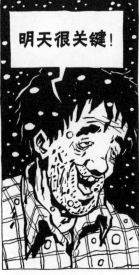

明天很关键!

＊内斯托尔·伯马（Nestor Burma），法国小说家莱奥·马莱（Léo Malet）笔下的著名侦探人物，被视为法国侦探小说史上第一位私家侦探。后被改编为同名电视剧。

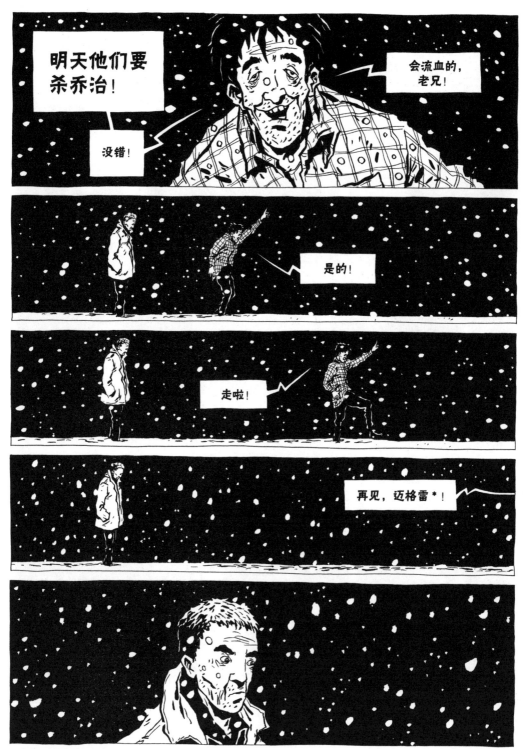

第 5 章

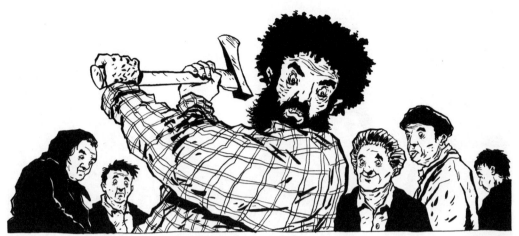

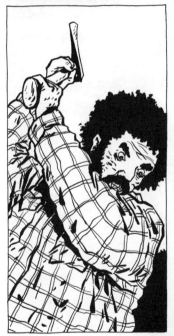

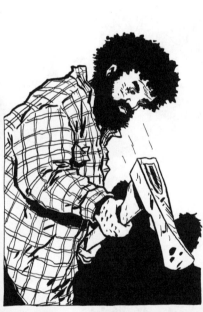

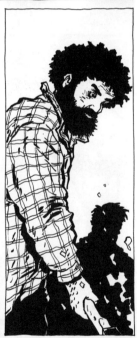

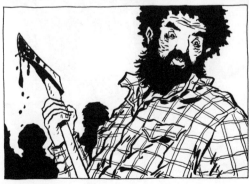

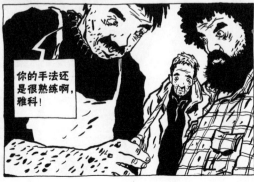

你的手法还是很熟练啊，雅科！

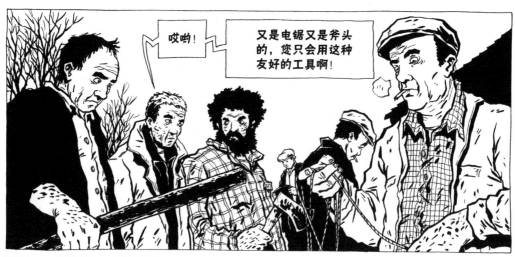

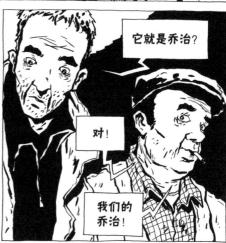

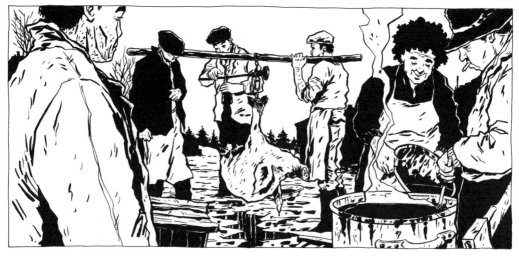

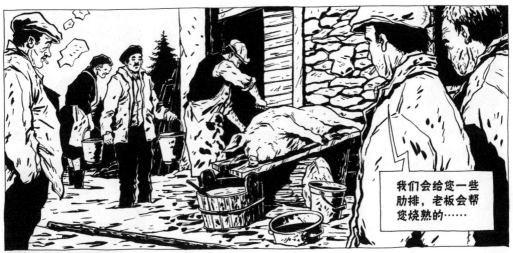

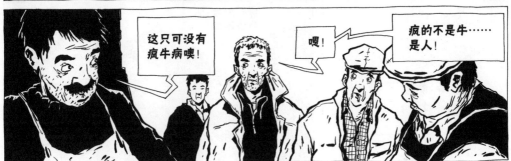

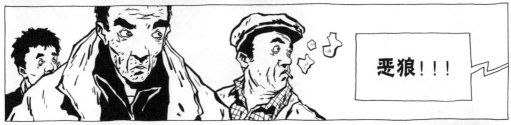

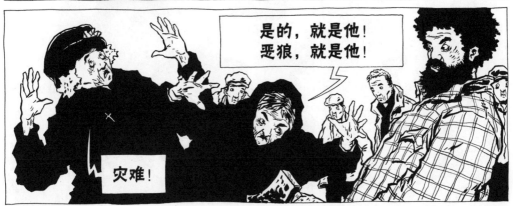

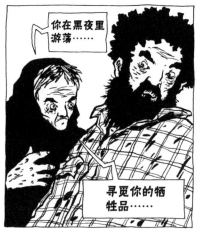

你在黑夜里游荡……

寻觅你的牺牲品……

伤风败俗，淫荡好色！

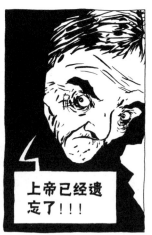

上帝已经遗忘了！！！

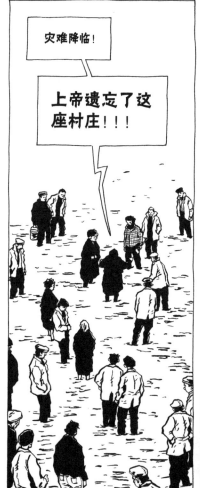

灾难降临！

上帝遗忘了这座村庄！！！

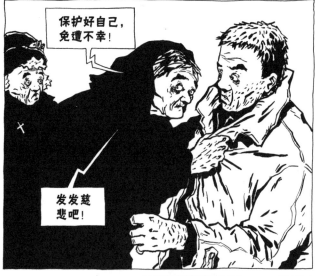

保护好自己，免遭不幸！

发发慈悲吧！

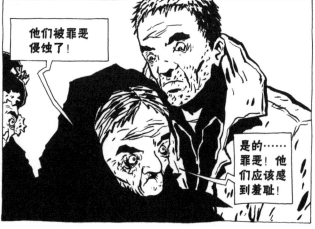

他们被罪恶侵蚀了！

是的……罪恶！他们应该感到羞耻！

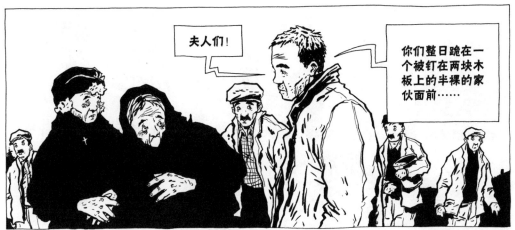

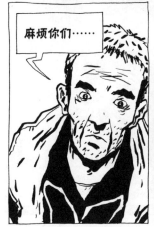

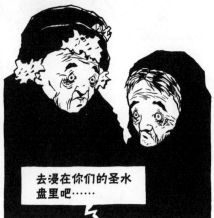

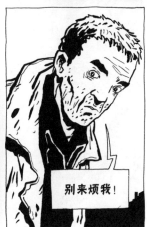

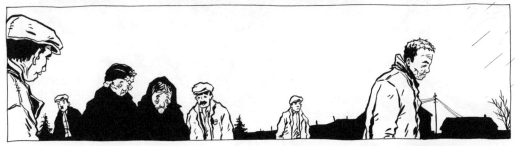

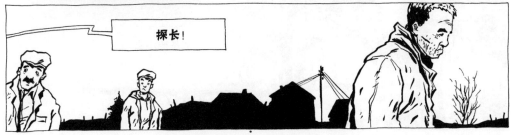

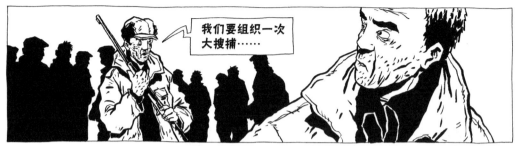

我们要组织一次大搜捕……

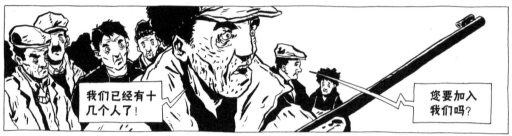

我们已经有十几个人了！

您要加入我们吗？

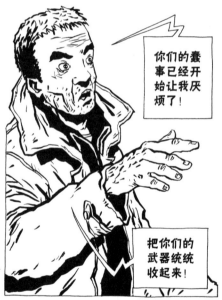

你们的蠢事已经开始让我厌烦了！

把你们的武器统统收起来！

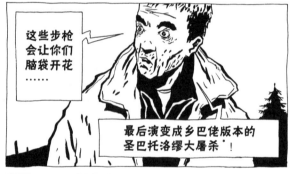

这些步枪会让你们脑袋开花……

最后演变成乡巴佬版本的圣巴托洛缪大屠杀*！

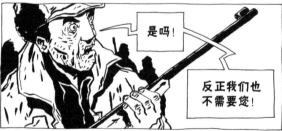

是吗！

反正我们也不需要您！

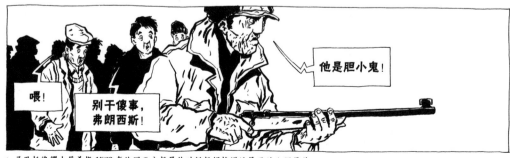

喂！

别干傻事，弗朗西斯！

他是胆小鬼！

＊圣巴托洛缪大屠杀指 1572 年法国天主教暴徒对新教胡格诺派展开的血腥屠杀。

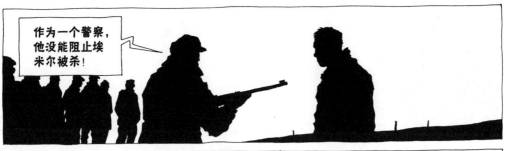

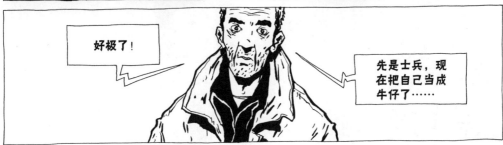

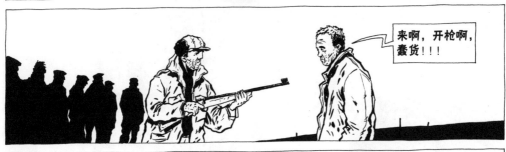

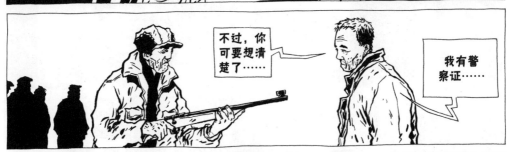

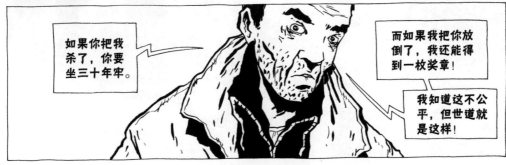

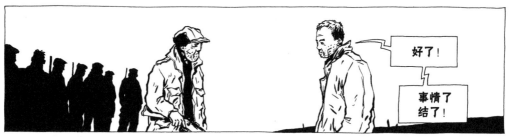

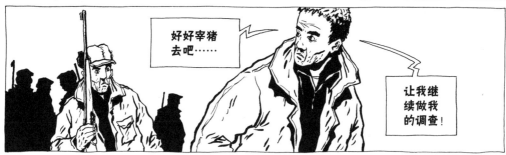

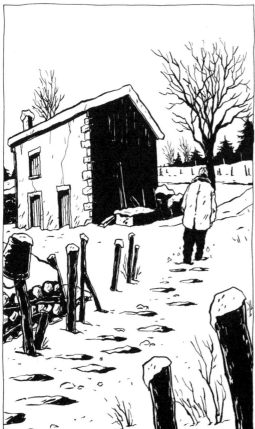

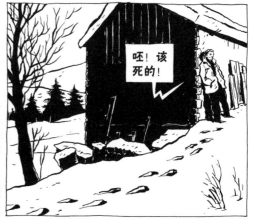

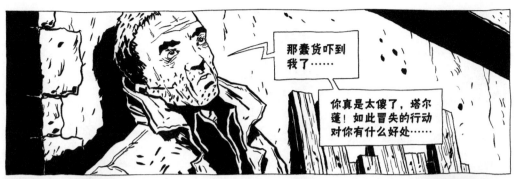

那蠢货吓到我了……

你真是太傻了，塔尔蓬！如此冒失的行动对你有什么好处……

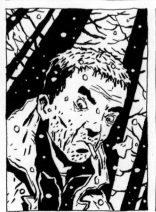

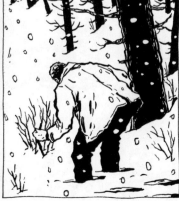

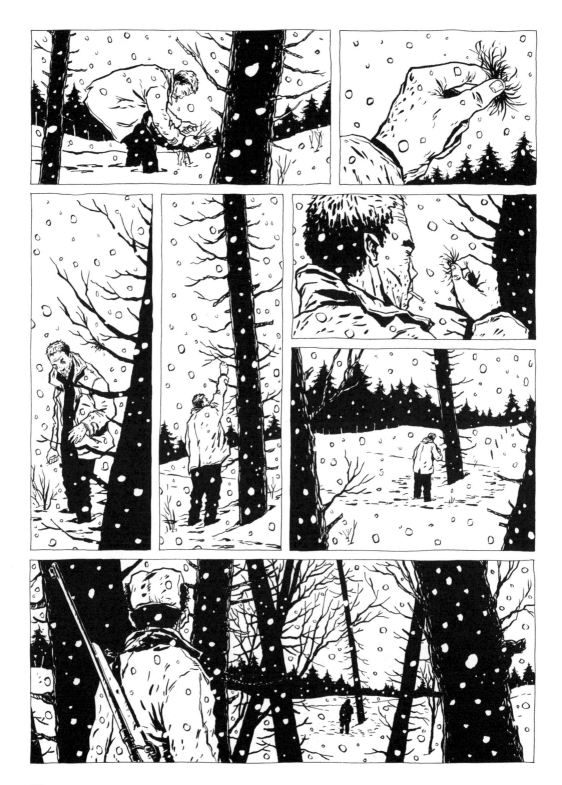

第 6 章

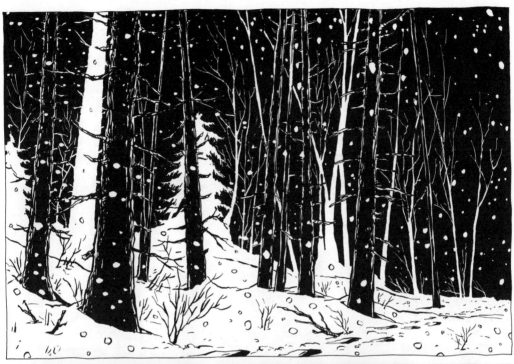

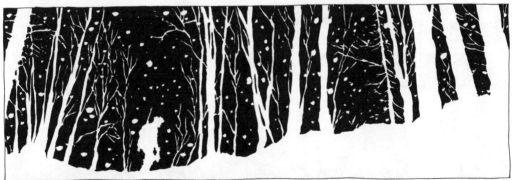

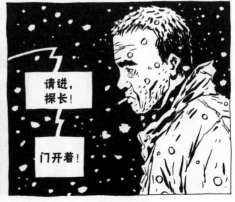

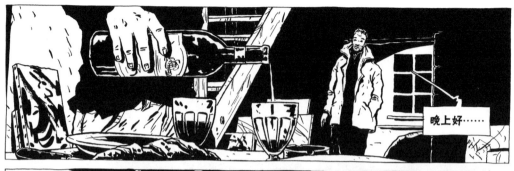

晚上好……

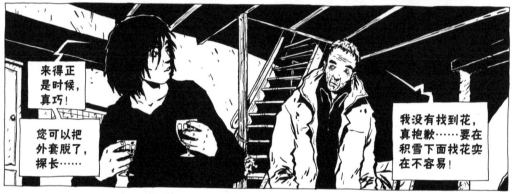

来得正是时候，真巧！

您可以把外套脱了，探长……

我没有找到花，真抱歉……要在积雪下面找花实在不容易！

祝您健康，探长！

嗯！也祝您健康！

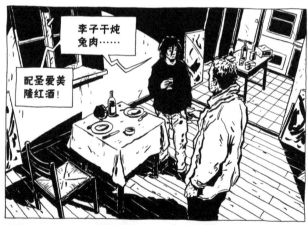

李子干炖兔肉……

配圣爱美隆红酒！

您觉得怎么样？

应该很难做吧！

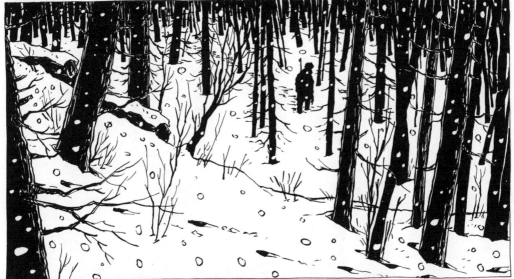

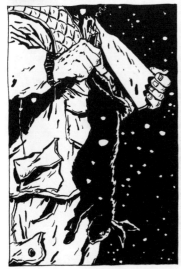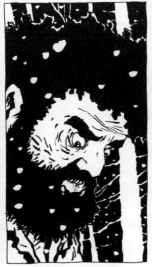

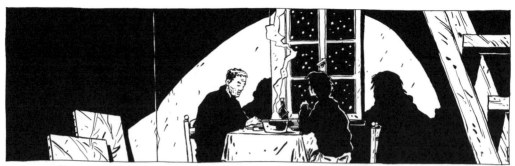

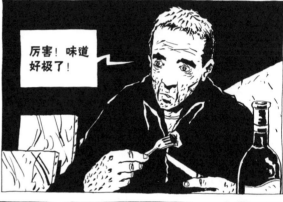

厉害！味道好极了！

您肯定有不少精彩的故事可以讲……毕竟您的职业……

好了，探长先生，跟我说说您的故事吧……

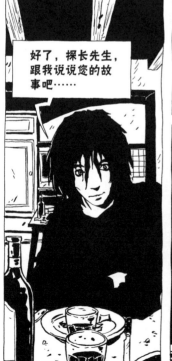

那我恐怕会让您非常失望……

讲讲看吧……

好吧！惯常的程式：

我之所以成为警察，是因为我的父亲是警察……

子承父业之类的！

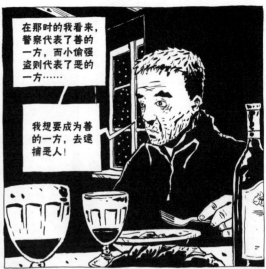

在那时的我看来，警察代表了善的一方，而小偷强盗则代表了恶的一方……

我想要成为善的一方，去逮捕恶人！

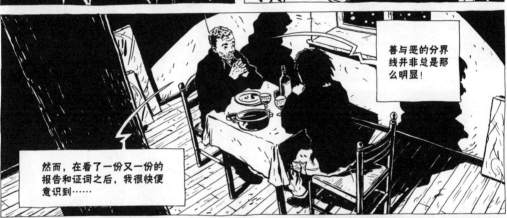

善与恶的分界线并非总是那么明显！

然而，在看了一份又一份的报告和证词之后，我很快便意识到……

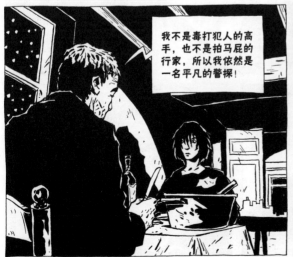

我不是毒打犯人的高手，也不是拍马屁的行家，所以我依然是一名平凡的警探！

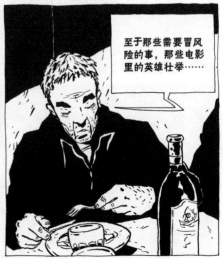

至于那些需要冒风险的事，那些电影里的英雄壮举……

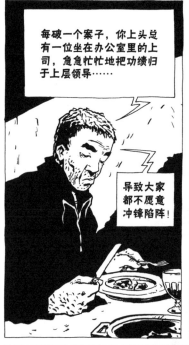

每破一个案子，你上头总有一位坐在办公室里的上司，急急忙忙地把功绩归于上层领导……

导致大家都不愿意冲锋陷阵！

就是这样！

我的故事很快就讲完了！

我真想当一个细木工匠，做些没有风险的工作……可是我已经五十岁了，现在改行有点太晚啦！

失望吧?！

一点也不！

恰恰相反，我本来还以为您会讲一个大男子主义的传奇故事呢……

您的真诚让我感动……

那您呢……

您的画……

给我解释一下吧！

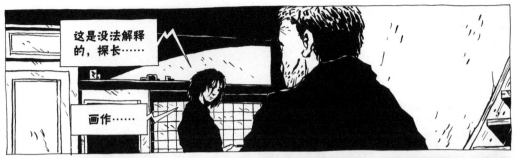

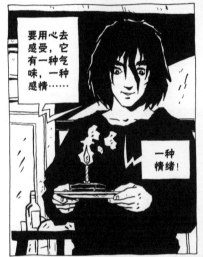

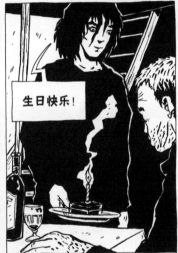

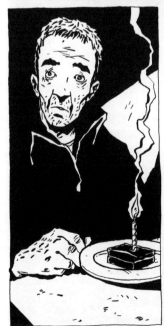

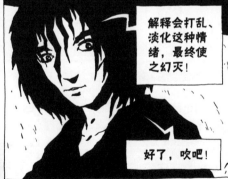

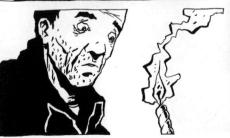

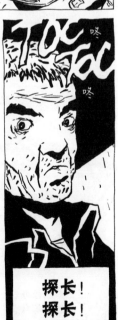

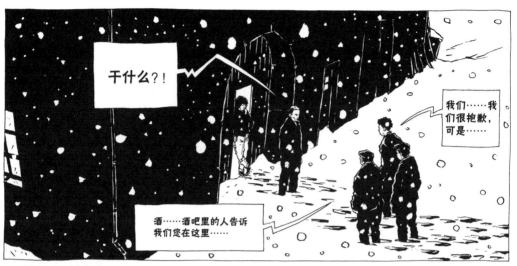

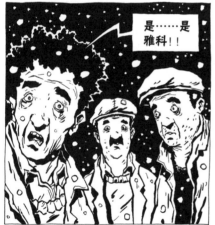

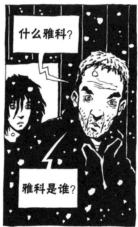

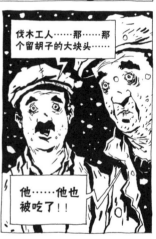

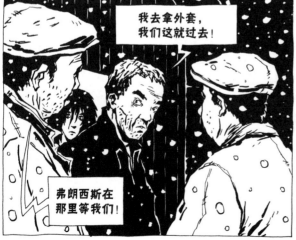

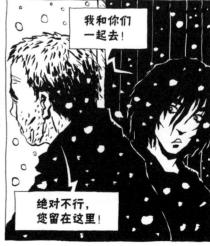

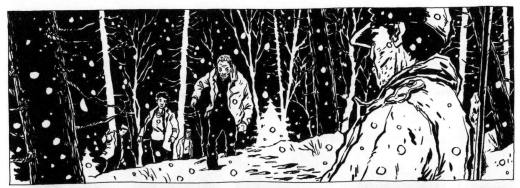

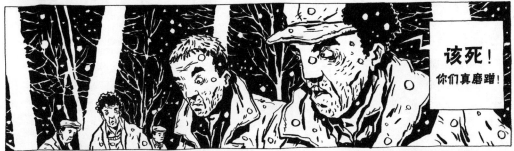

该死！
你们真磨蹭！

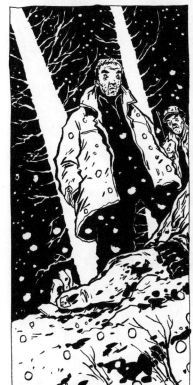

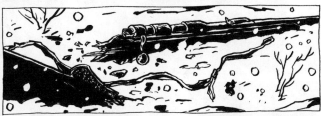

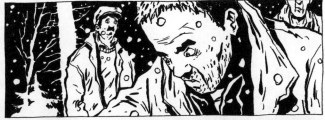

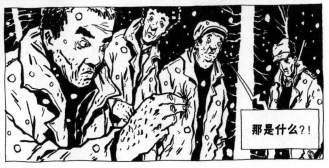

那是什么?!

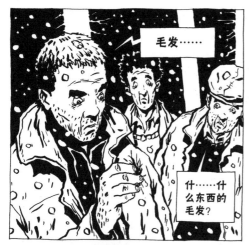

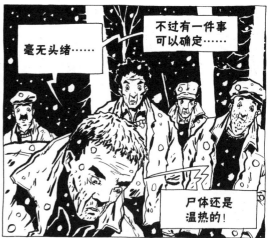

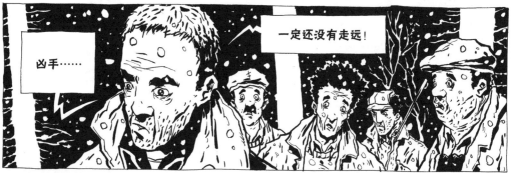

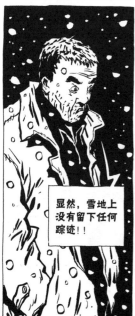

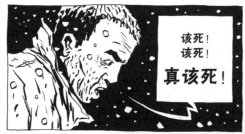

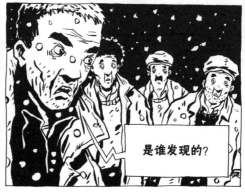

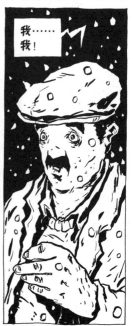

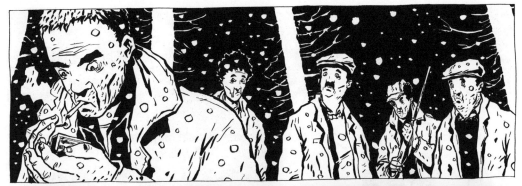

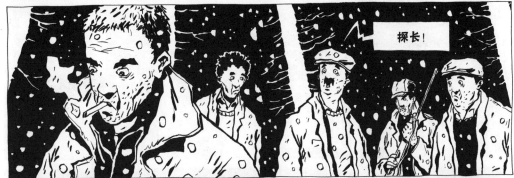

探长！

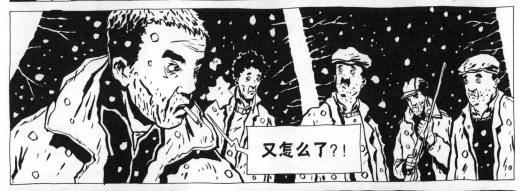

又怎么了?！

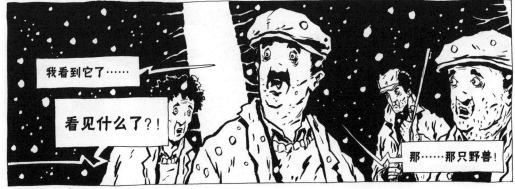

我看到它了……

看见什么了?！

那……那只野兽！

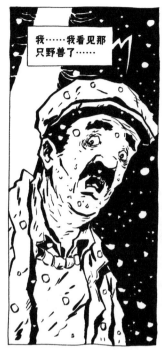

我……我看见那只野兽了……

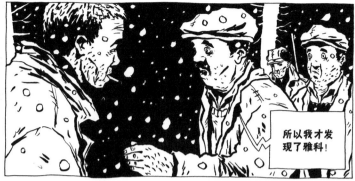

所以我才发现了雅科！

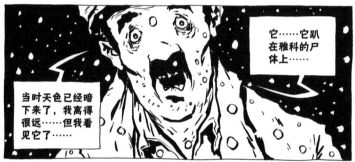

它……它趴在雅科的尸体上……

当时天色已经暗下来了，我离得很远……但我看见它了……

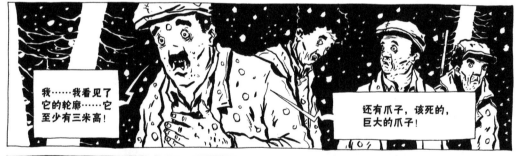

我……我看见了它的轮廓……它至少有三米高！

还有爪子，该死的，巨大的爪子！

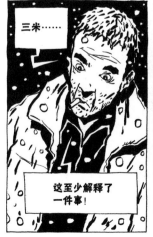

三米……

这至少解释了一件事！

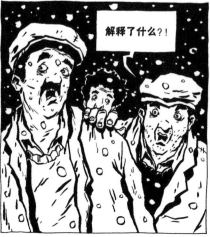

解释了什么？！

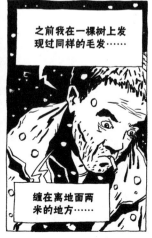

之前我在一棵树上发现过同样的毛发……

缠在离地面两米的地方……

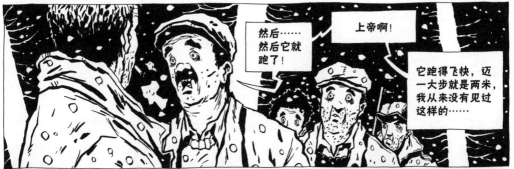

然后……
然后它就
跑了！

上帝啊！

它跑得飞快，迈
一大步就是两米，
我从来没有见过
这样的……

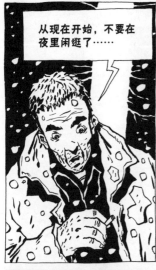

从现在开始，不要在
夜里闲逛了……

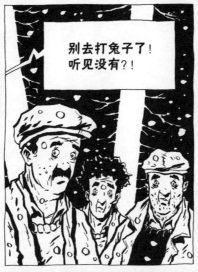

别去打兔子了！
听见没有?!

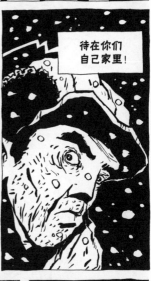

待在你们
自己家里！

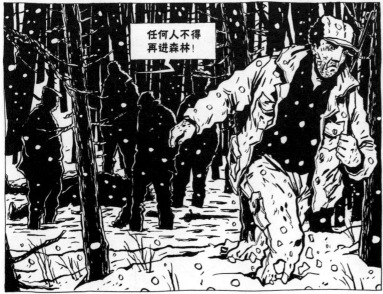

任何人不得
再进森林！

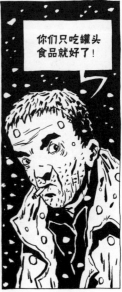

你们只吃罐头
食品就好了！

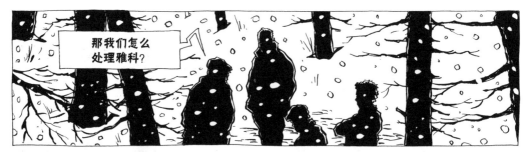
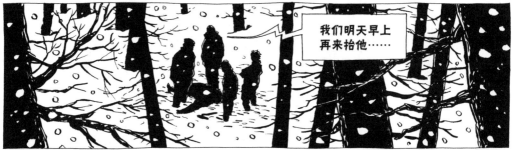
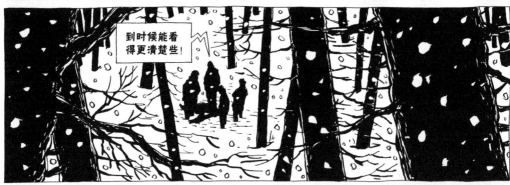
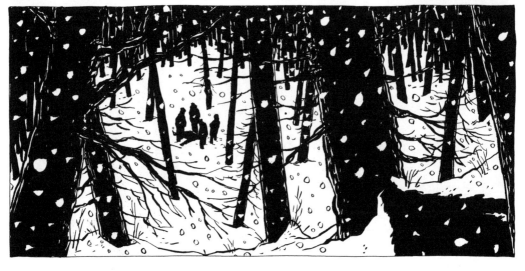

第 7 章

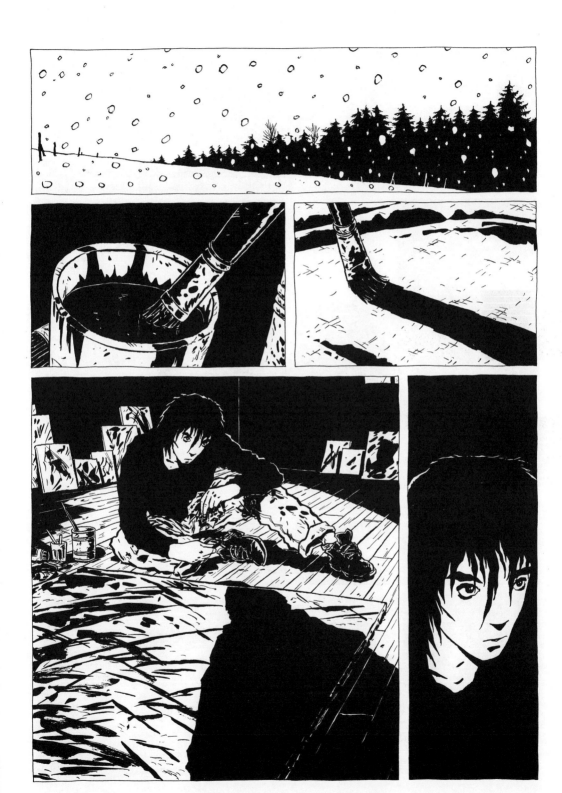

453

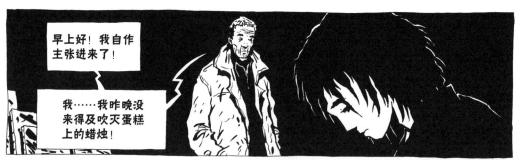

早上好！我自作主张进来了！

我……我昨晚没来得及吹灭蛋糕上的蜡烛！

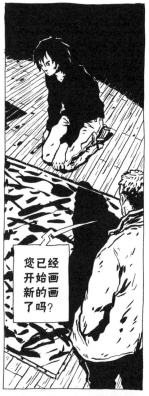

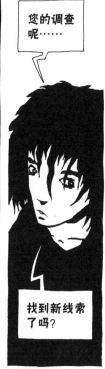

您已经开始画新的画了吗？

找到新线索了吗？

您的调查呢……

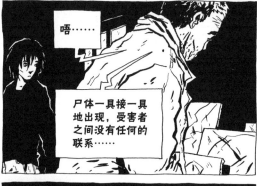

唔……

尸体一具接一具地出现，受害者之间没有任何的联系……

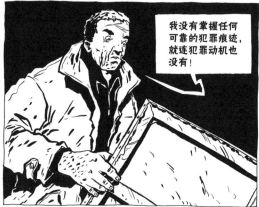

我没有掌握任何可靠的犯罪痕迹，就连犯罪动机也没有！

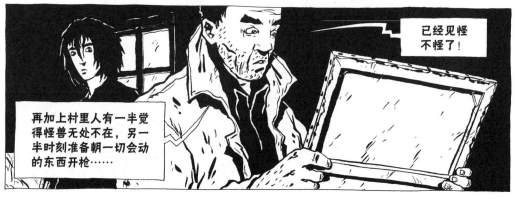

已经见怪不怪了！

再加上村里人有一半觉得怪兽无处不在，另一半时刻准备朝一切会动的东西开枪……

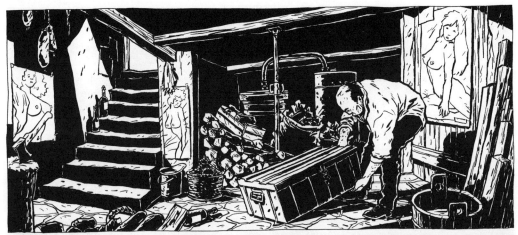

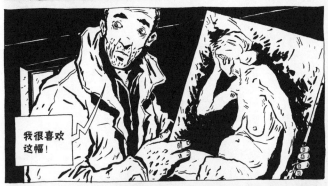

我很喜欢
这幅!

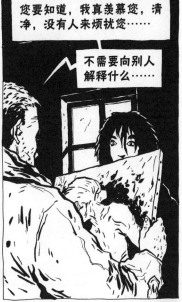

您要知道,我真羡慕您,清净,没有人来烦扰您……

不需要向别人解释什么……

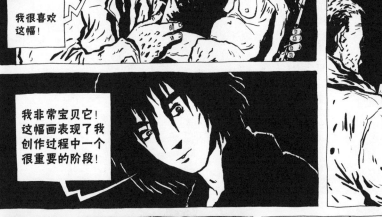

我非常宝贝它!
这幅画表现了我
创作过程中一个
很重要的阶段!

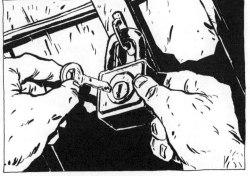

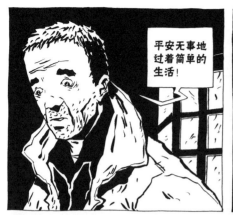

平安无事地过着简单的生活!

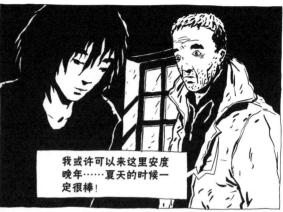

我或许可以来这里安度晚年……夏天的时候一定很棒!

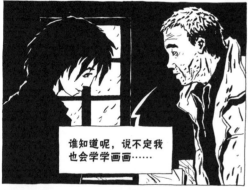

谁知道呢,说不定我也会学学画画……

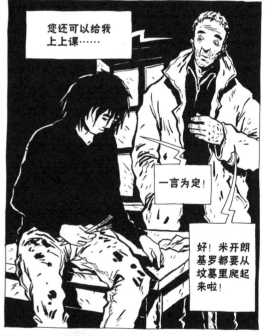

您还可以给我上上课……

一言为定!

好!米开朗基罗都要从坟墓里爬起来啦!

哈!哈!让一位竞争者来这里定居,您觉得我会毫无怨言吗?!

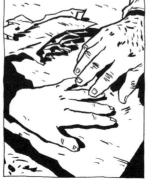

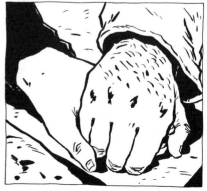

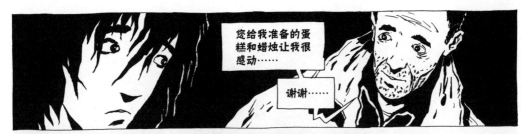

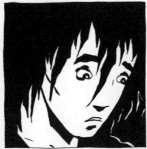
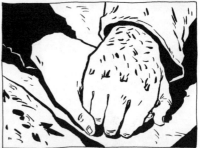

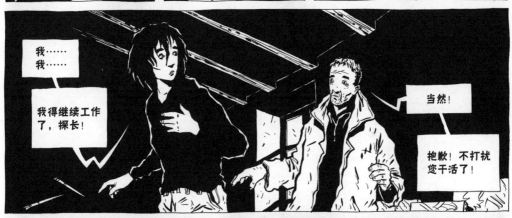

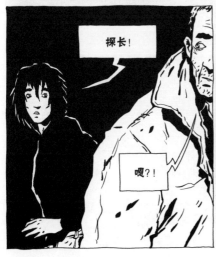
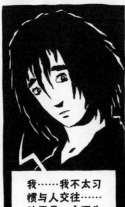
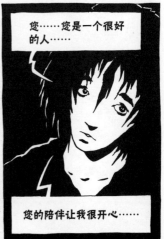

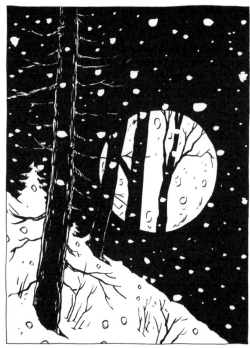

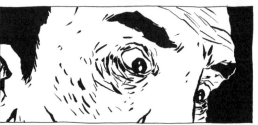
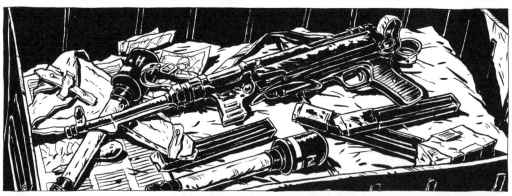
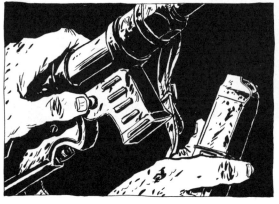

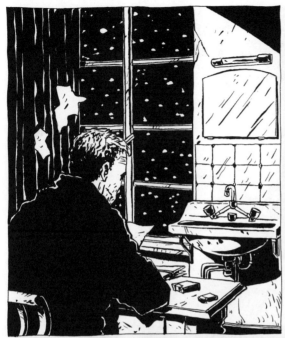

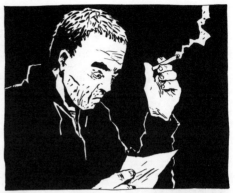

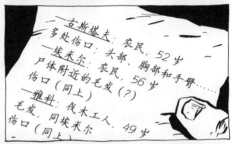

—古斯塔夫：农民，52岁
多处伤口：头部、胸部和手臂
—埃米尔：农民，56岁
尸体附近的毛发（?）
伤口（同上）
—雅科：伐木工人，49岁
毛发，同埃米尔
伤口（同上）

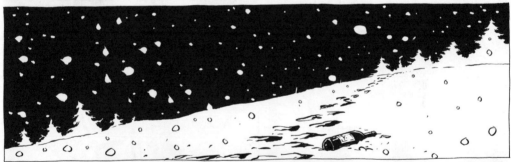

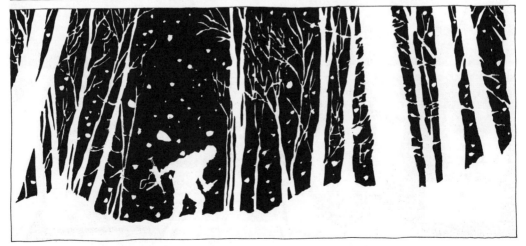

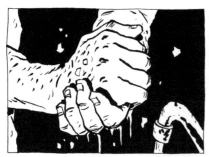
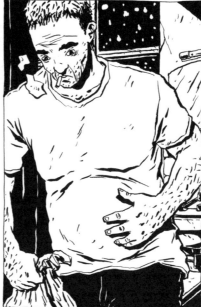
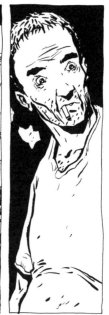
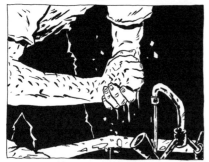
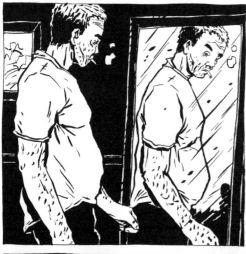
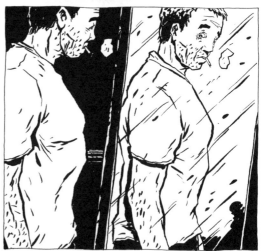
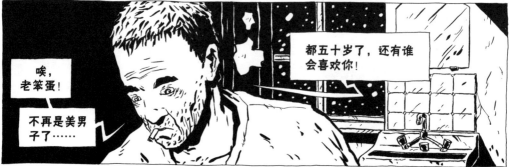

唉，老笨蛋！

不再是美男子了……

都五十岁了，还有谁会喜欢你！

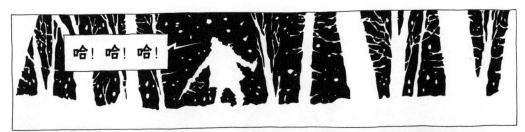

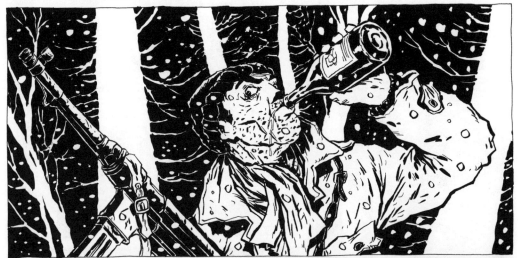

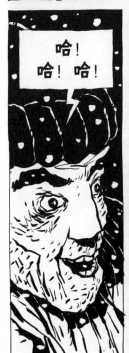

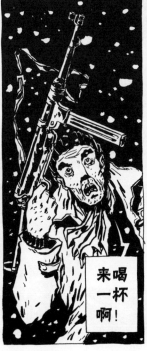

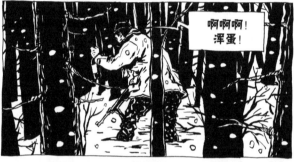

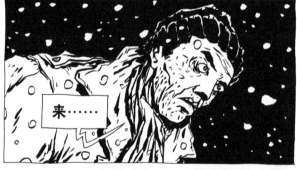

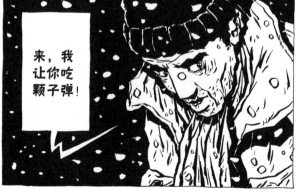

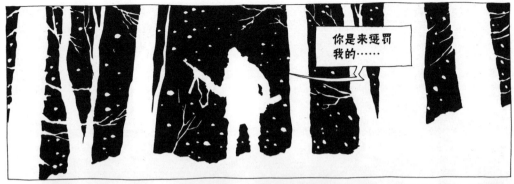

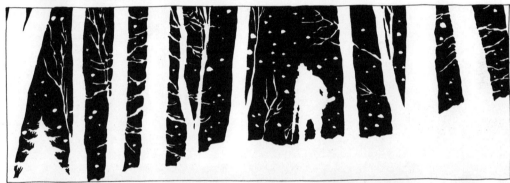

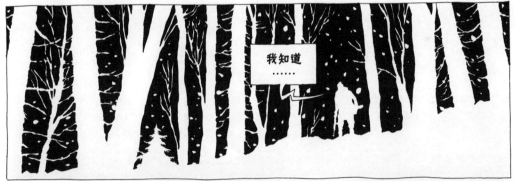

463

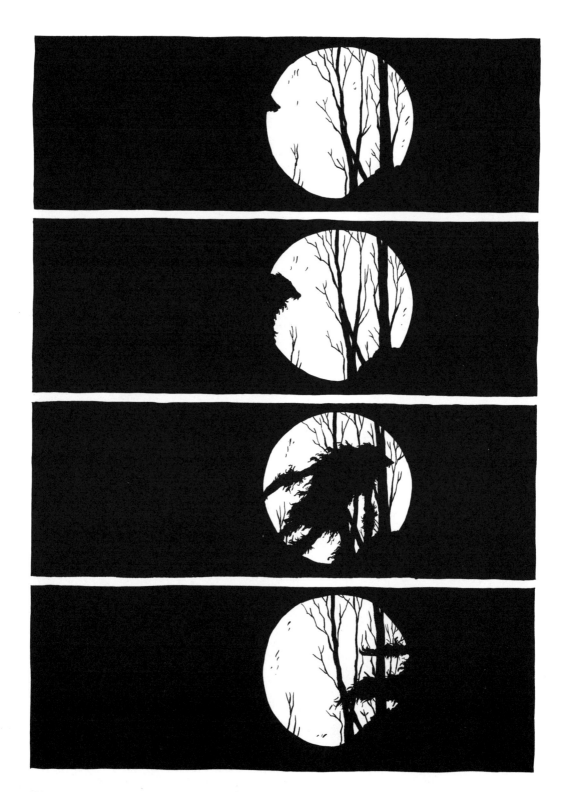

第 8 章

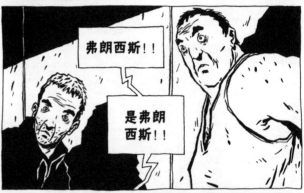
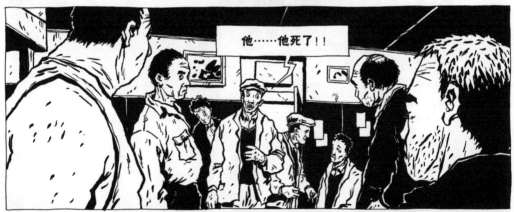
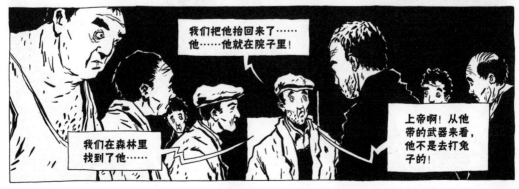

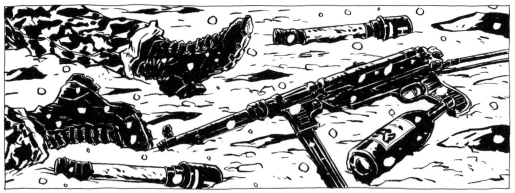

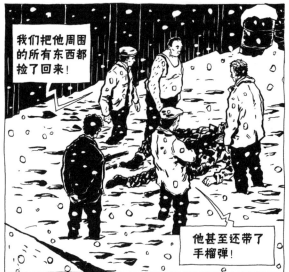

我们把他周围的所有东西都捡了回来!

他甚至还带了手榴弹!

傻瓜!

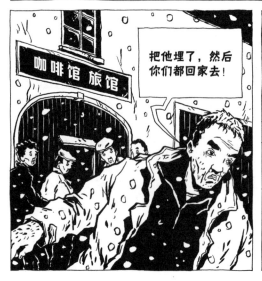

咖啡馆 旅馆

把他埋了,然后你们都回家去!

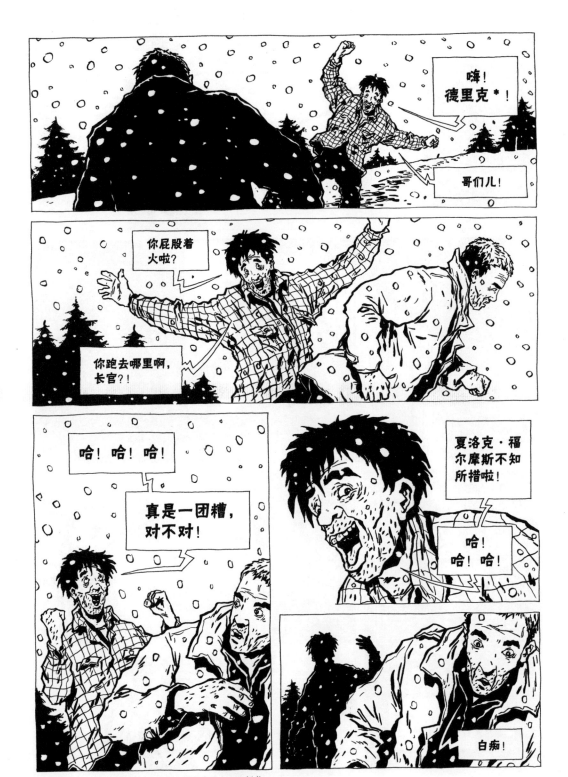

* 德里克（Derrick），德国同名侦探电视剧中的主人公探长。

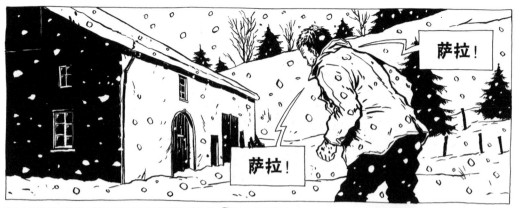

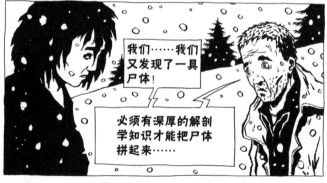

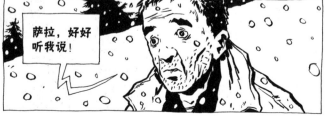

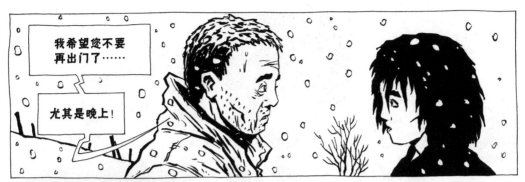

我希望您不要再出门了……

尤其是晚上！

好……好的……我听您的……

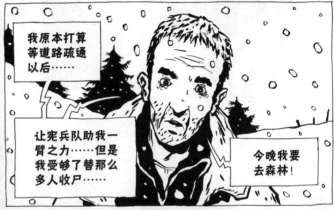

我原本打算等道路疏通以后……

让宪兵队助我一臂之力……但是我受够了替那么多人收尸……

今晚我要去森林！

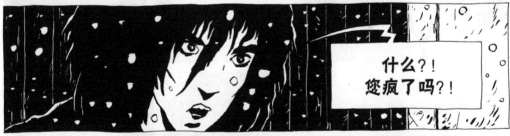

什么？！您疯了吗？！

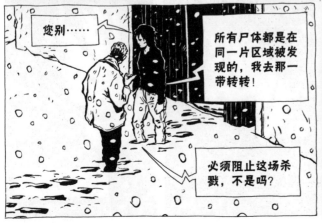

您别……

所有尸体都是在同一片区域被发现的，我去那一带转转！

必须阻止这场杀戮，不是吗？

可是……

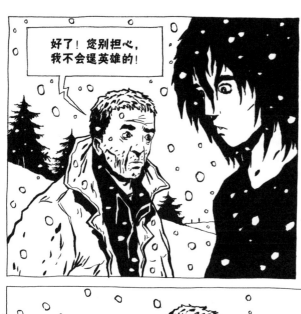

好了！您别担心，我不会逞英雄的！

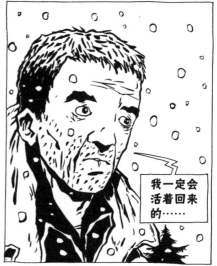

我一定会活着回来的……

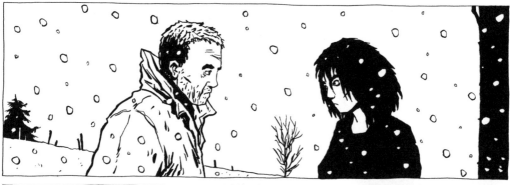

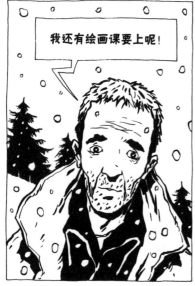

我还有绘画课要上呢！

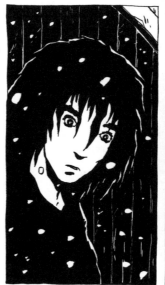

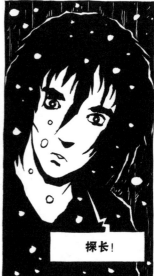

探长！

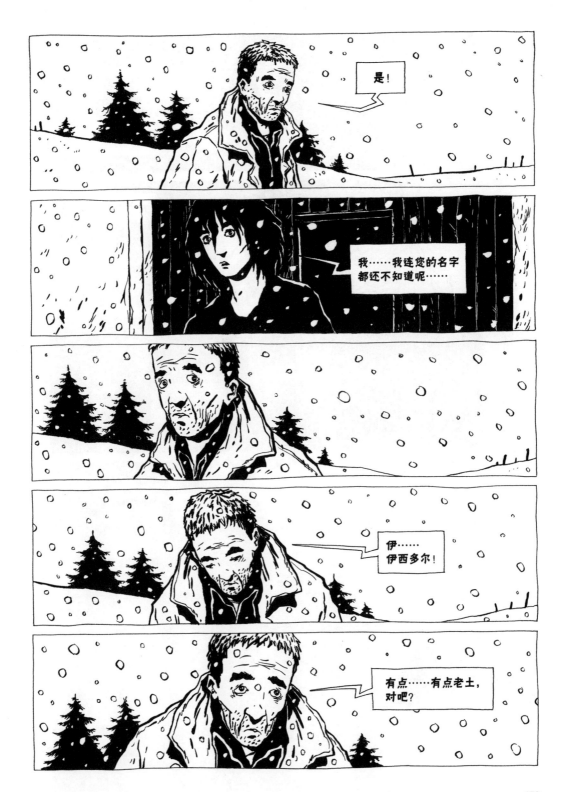

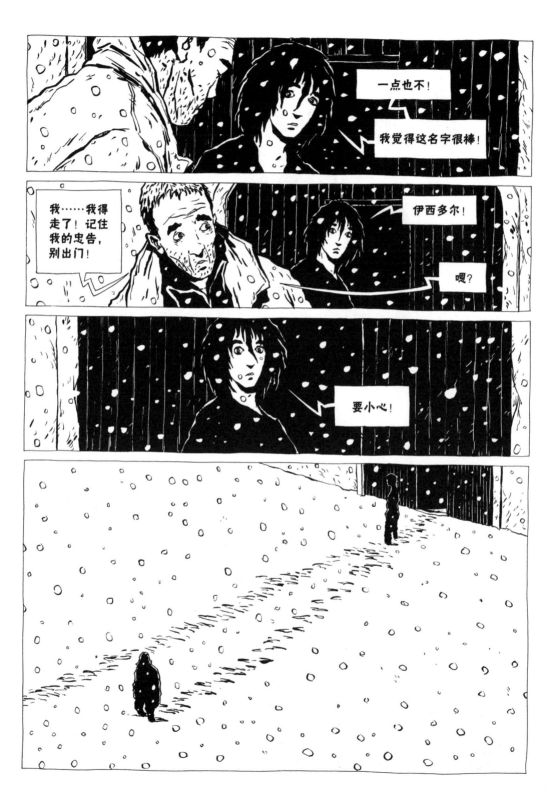

第９章

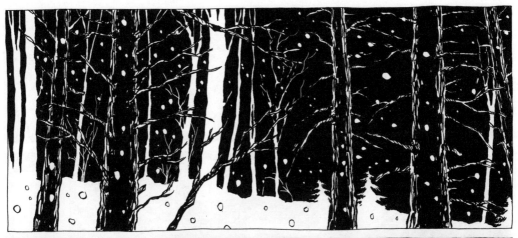

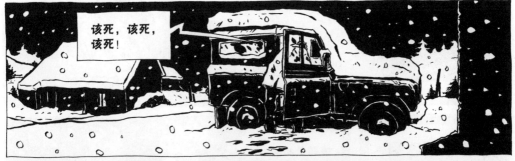

该死，该死，该死！

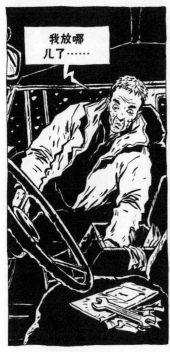

我放哪儿了……

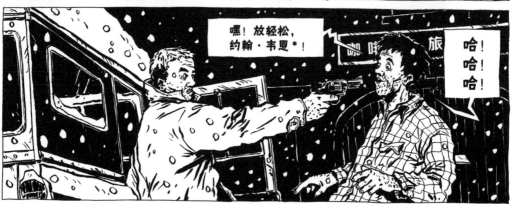

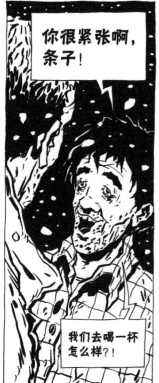

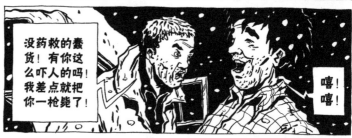

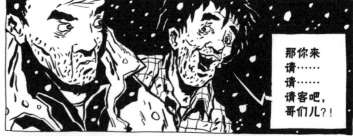

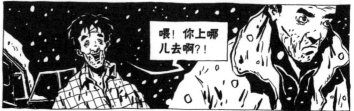

* 约翰·韦恩（John Wayne），美国演员，奥斯卡最佳男主角、金球奖最佳男主角、金球奖终身成就奖得主。作品尤以西部片和
战争片最具代表性。

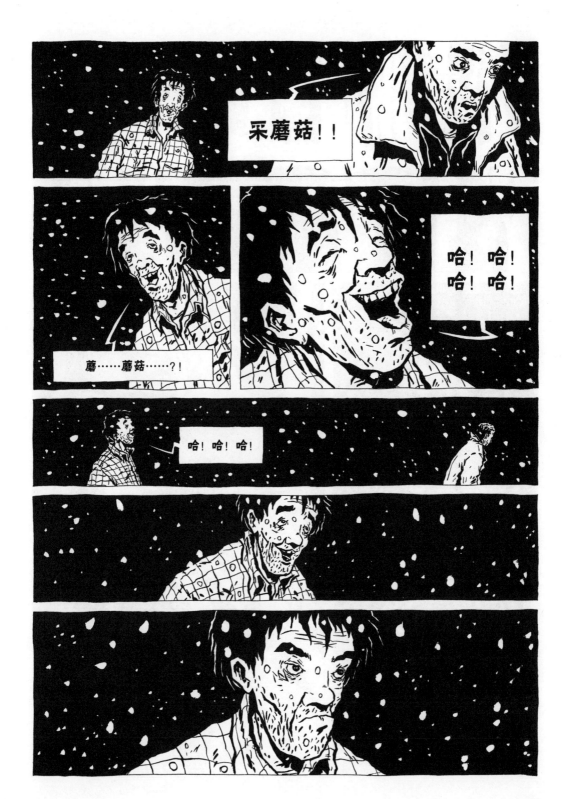

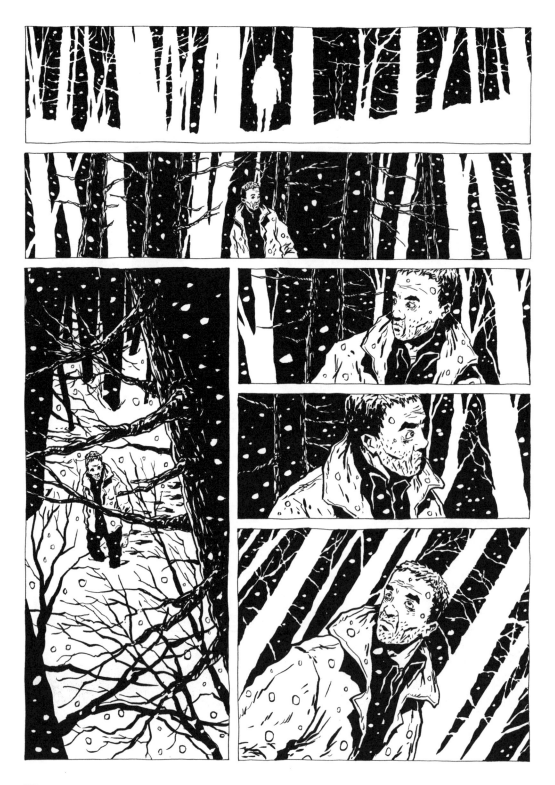

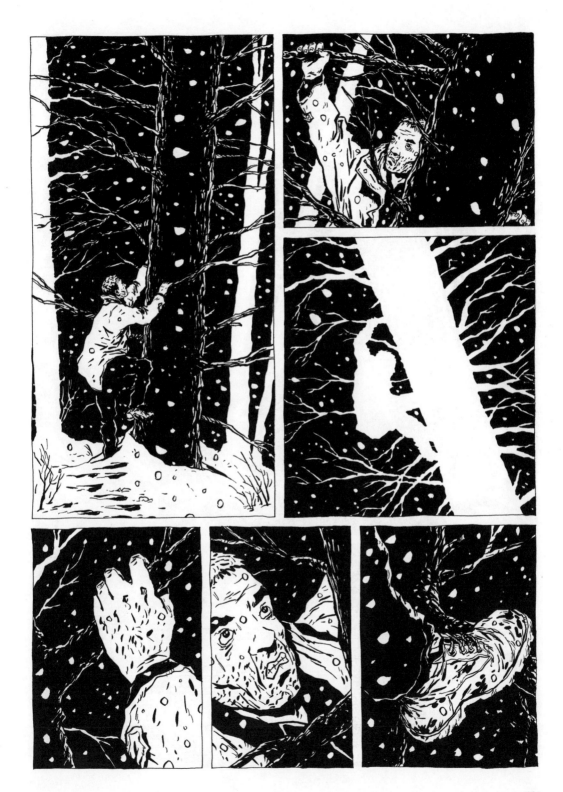

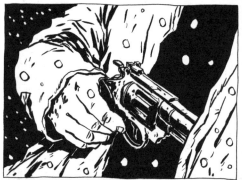

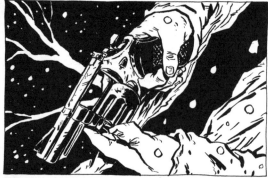

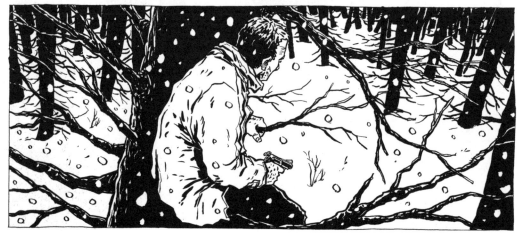

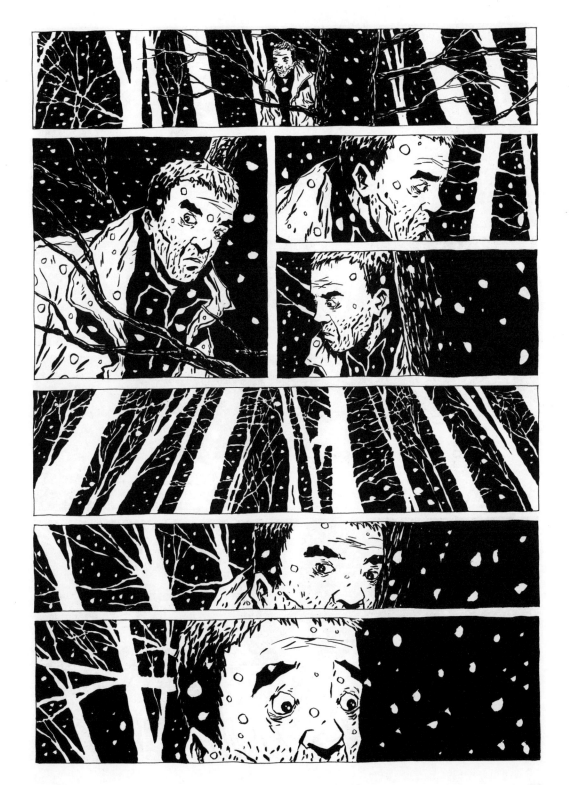

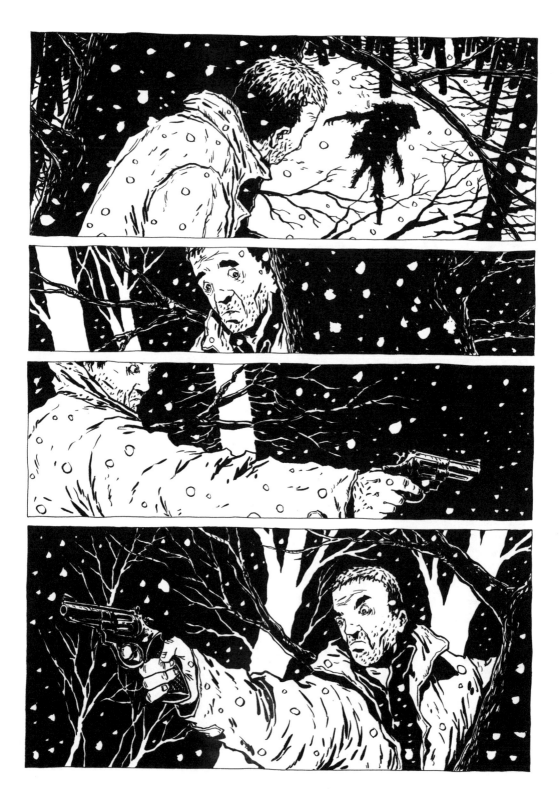

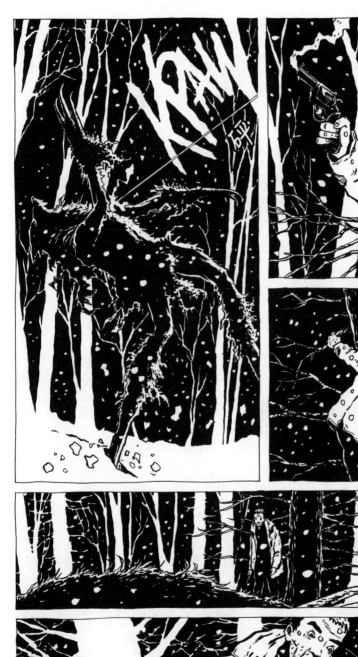
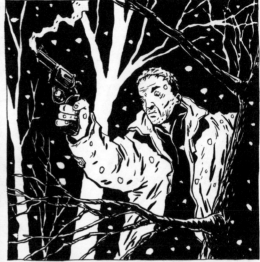
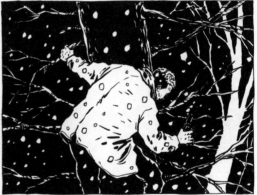
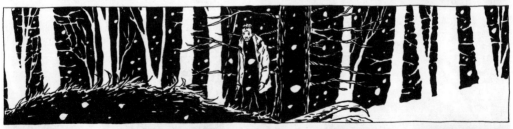
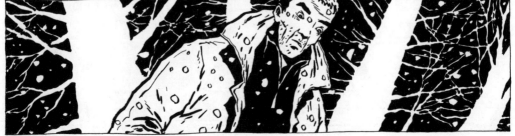

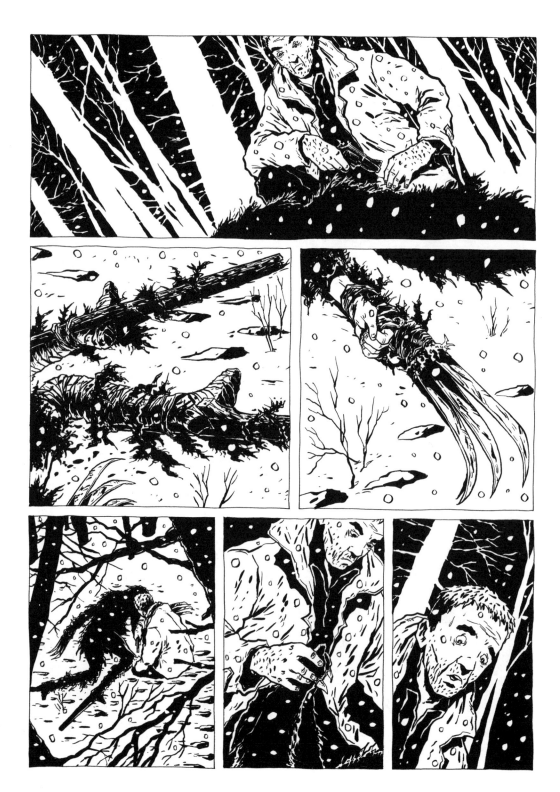

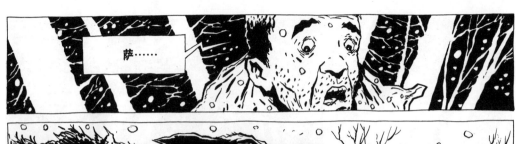

萨……

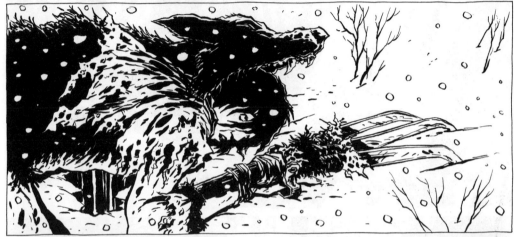

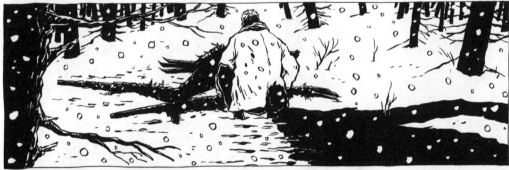

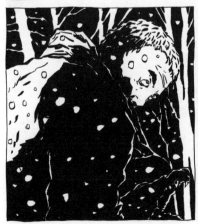

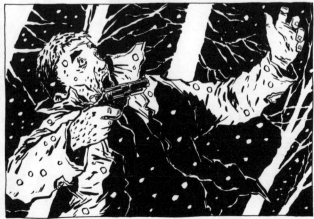

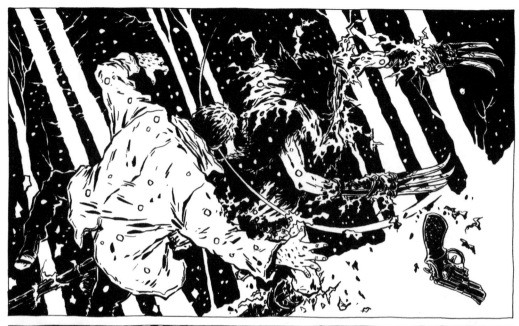

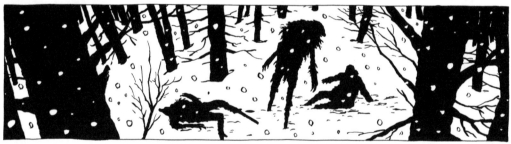

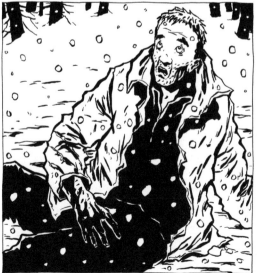

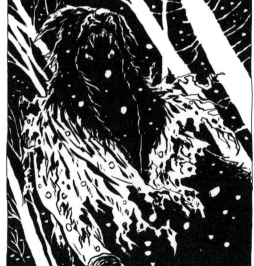

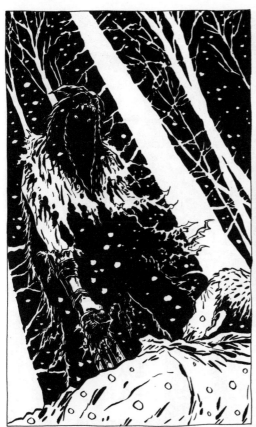

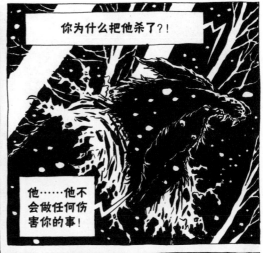

你为什么把他杀了?!

他……他不会做任何伤害你的事!

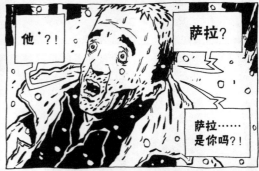

他*?!

萨拉?

萨拉……是你吗?!

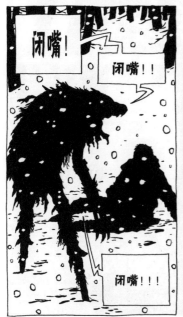

闭嘴!

闭嘴!!

闭嘴!!!

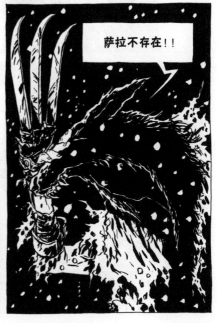

萨拉不存在!!

＊法语中"他"(il)和"她"(elle)的发音不同。

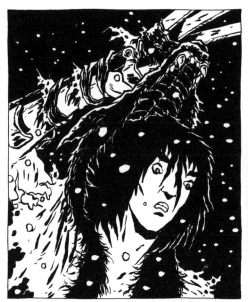
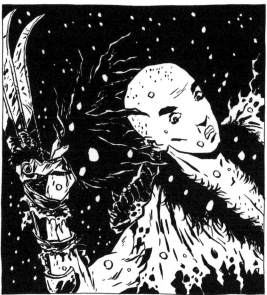
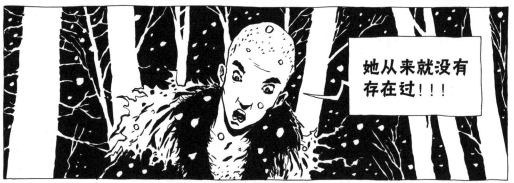

她从来就没有存在过！！！

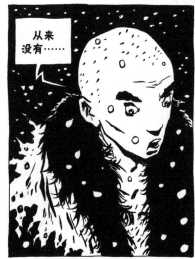

从来没有……

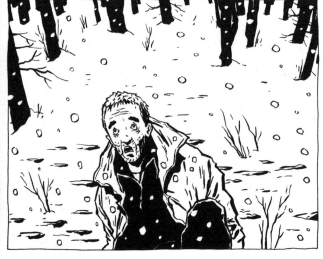

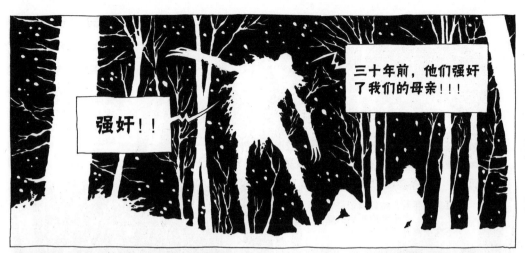

三十年前，他们强奸了我们的母亲！！！

强奸！！

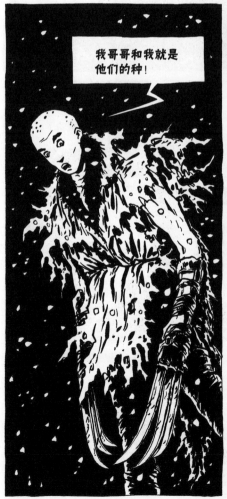

我哥哥和我就是他们的种！

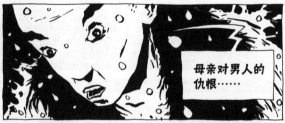

母亲对男人的仇恨……

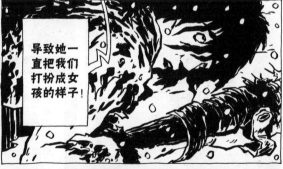

导致她一直把我们打扮成女孩的样子！

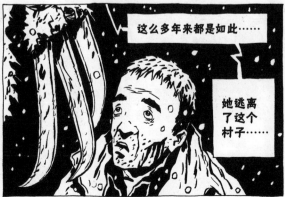

这么多年来都是如此……

她逃离了这个村子……

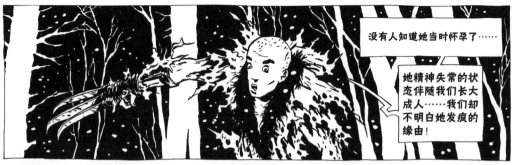

没有人知道她当时怀孕了……

她精神失常的状态伴随我们长大成人……我们却不明白她发疯的缘由！

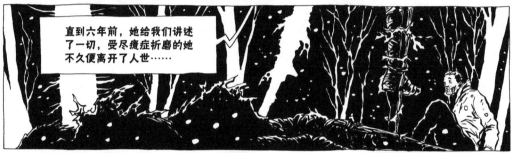

直到六年前，她给我们讲述了一切，受尽癔症折磨的她不久便离开了人世……

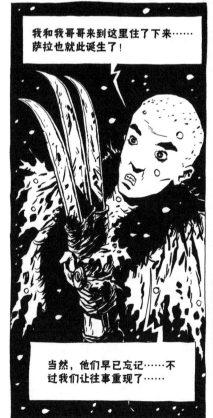

我和我哥哥来到这里住了下来……萨拉也就此诞生了！

当然，他们早已忘记……不过我们让往事重现了……

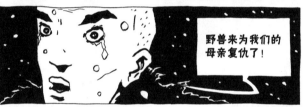

野兽来为我们的母亲复仇了！

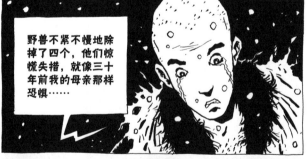

野兽不紧不慢地除掉了四个，他们惊慌失措，就像三十年前我的母亲那样恐惧……

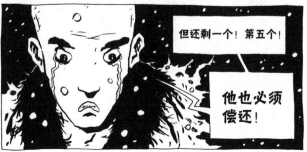

但还剩一个！第五个！

他也必须偿还！

492

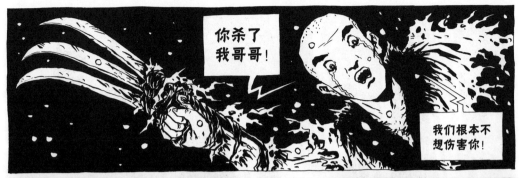

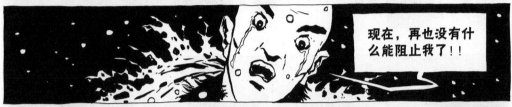

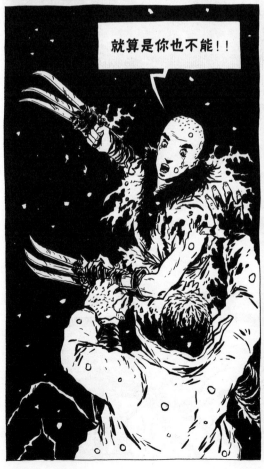

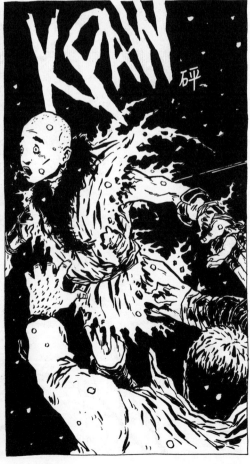

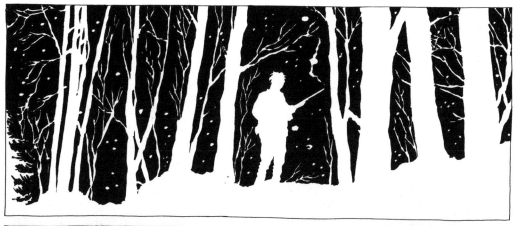

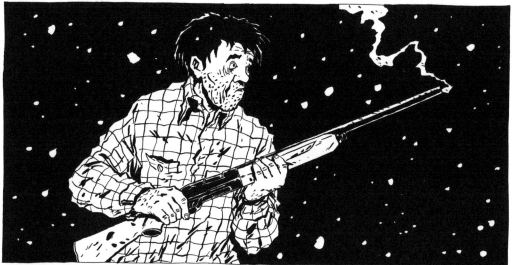

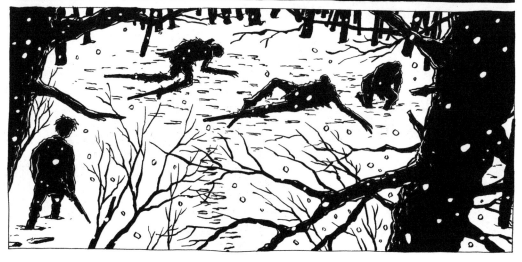

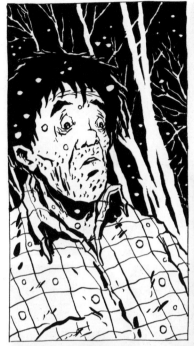

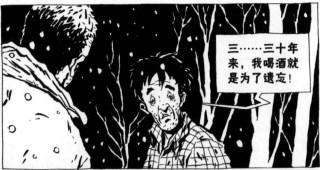

三……三十年来，我喝酒就是为了遗忘！

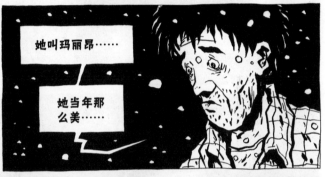

她叫玛丽昂……

她当年那么美……

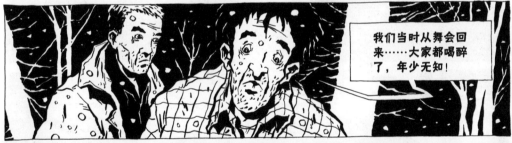

我们当时从舞会回来……大家都喝醉了，年少无知！

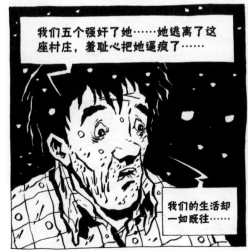

我们五个强奸了她……她逃离了这座村庄，羞耻心把她逼疯了……

我们的生活却一如既往……

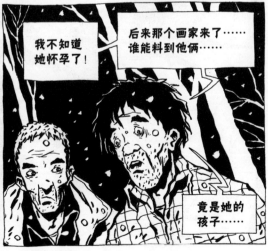

我不知道她怀孕了！

后来那个画家来了……谁能料到他俩……

竟是她的孩子……

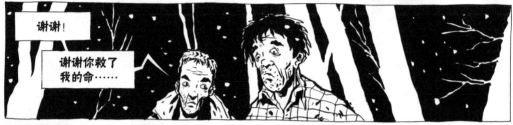

谢谢!

谢谢你救了我的命……

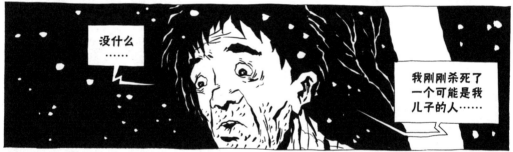

没什么……

我刚刚杀死了一个可能是我儿子的人……

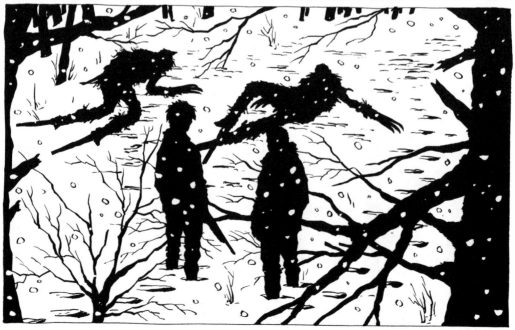

第 10 章

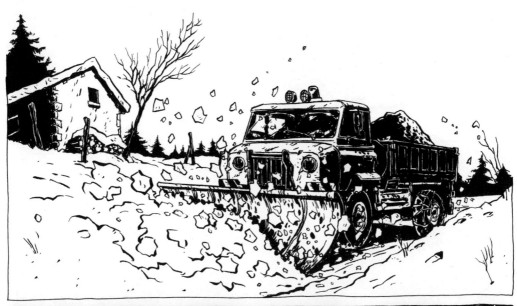

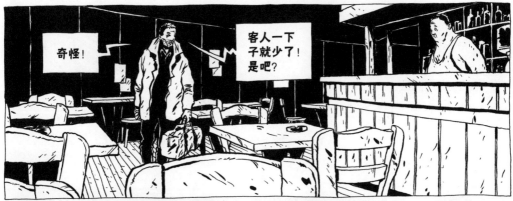

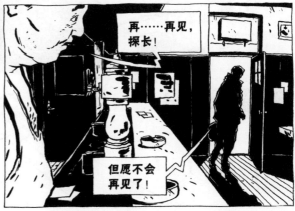

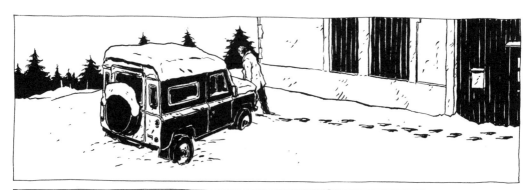

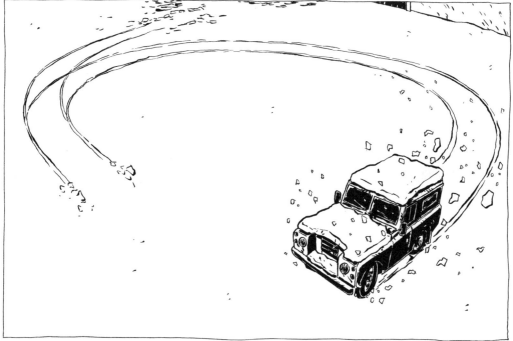

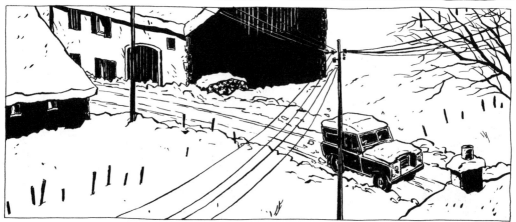

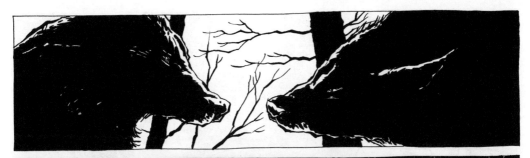

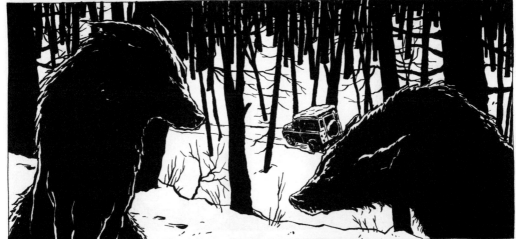

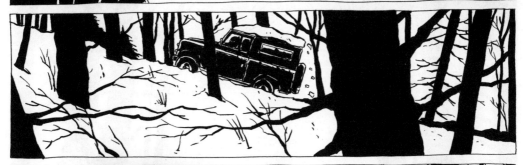

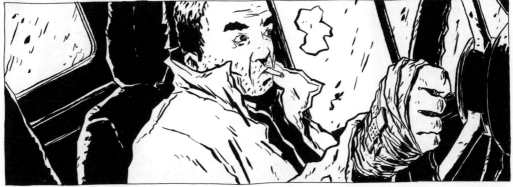

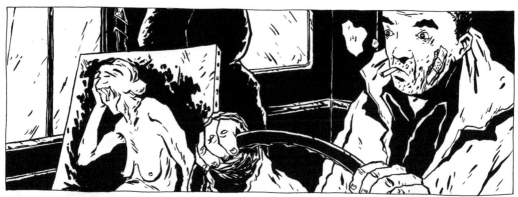

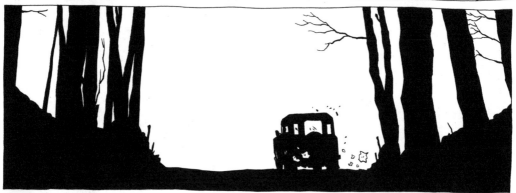

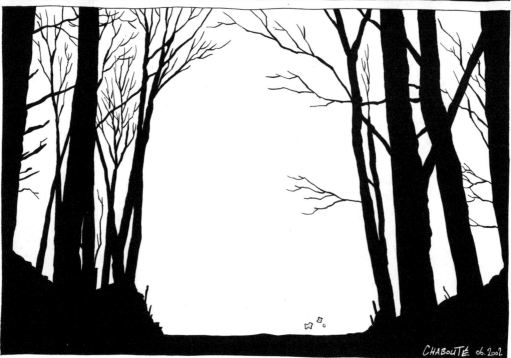

CHABOUTÉ 06. 2002

图书在版编目（CIP）数据

满月 /（法）克里斯多夫·夏布特编绘；陈嘉琨译
. -- 长沙：湖南美术出版社，2020.7
　ISBN 978-7-5356-9101-9

Ⅰ.①满… Ⅱ.①克…②陈… Ⅲ.①漫画－连环画－
法国－现代 Ⅳ.① J238.2

中国版本图书馆 CIP 数据核字 (2020) 第 048133 号

Original Title: Zoé + Sorcières + Pleine Lune + La bête
Authors: Christophe Chabouté
© 2006 Edition Glénat / Vent d'Ouest by Christophe Chabouté – ALL RIGHTS RESERVED
Simplified Chinese Edition arranged through Dakai Agency Limited

本书中文简体版权归属墨白空间文化科技（北京）有限责任公司。
著作权合同登记号：图字18-2020-081

--

满月
MANYUE

--

出 版 人：黄　啸
著　　者：［法］克里斯多夫·夏布特
译　　者：陈嘉琨
选题策划：后浪出版公司
出版统筹：吴兴元
责任编辑：贺澧沙
特约编辑：张　璐
营销推广：ONEBOOK
装帧制造：墨白空间·张乃月
出版发行：湖南美术出版社　后浪出版公司
印　　刷：北京盛通印刷股份有限公司
　　　　　（亦庄经济技术开发区科创五街经海三路 18 号）
字　　数：26 千
开　　本：720×1030　1/16
印　　张：31.5
版　　次：2020 年 7 月第 1 版
印　　次：2020 年 7 月第 1 次印刷
书　　号：ISBN 978-7-5356-9101-9
定　　价：122.00 元

读者服务：reader@hinabook.com 188-1142-1266
投稿服务：onebook@hinabook.com 133-6631-2326
直销服务：buy@hinabook.com 133-6657-3072
网上订购：www.hinabook.com（后浪官网）